PAPER PROJECTION: INTERVIEWS WITH TAIWAN FILM DIRECTORS

探看台灣導演本事

王昀燕 主編　放映週報編輯群 著

推薦序——
你遲未表態，我實在是等不及了

林文淇（國家電影中心執行長、《放映週報》發行人暨總編輯）

《放映週報》於2005年一月由中央大學育成的中映電影文化公司創辦，我猶記得自己為它取了發音相近的英文名稱Funscreen時，那自鳴得意的模樣。2006年週報因難以維持商業發行，轉由中大電影文化研究室的學生與研究助理接手編輯工作。2010年，週報發行五年有成，在國藝會的補助與王昀燕的協力編輯下，出版了《台灣電影的聲音：放映週報VS台灣影人》。

2012年《放映週報》榮獲台北電影節「卓越貢獻獎」的殊榮，靠著大家捐款支持，繼續發行至2013年十月。2013年八月起，我自國立中央大學借調至國家電影資料館接任館長一職，自忖館務與週報編務無法兩頭兼顧，遂將《放映週報》自十一月起交由國影館發行，取代原有通訊性質為主的電子報。但由於國影館並未編列週報發行的經費，電子報原有的一點預算很快就用罄，只得在2014年五月透過網路集資平台再度對外募款，才籌足下半年的發行經費。重溫《放映週報》這跌跌撞撞走來的近十年發行路，不敢置信週報竟然要出版第二本訪談集了！

第一本《台灣電影的聲音》因累積了五年的訪談內容，出版時有大量遺珠，當時就有別隔太久再出第二本選集的念頭。但是，出版經費與編輯時間都不是我能夠左右，因此就一再擱置。感謝小燕（王昀燕）從去年初就拿出她出版《再見楊德昌：台灣電影人訪談紀事》的「等不及」精神，一路趕著我，讓這本《紙上放映：探看台灣導演本事》得以問世。

英國十七世紀詩人安德魯‧馬維爾（Andrew Marvell）曾經描寫被時間追趕的情景：「在我背後，我總是聽見／時間長著翅膀的戰車不斷迫近。」這也是這段時間以來，我被小燕一路趕著要出版本書的切身感受。從小燕與我的通信內容裡，讀者應該可以清楚看見，若非小燕鍥而不捨地催促，甚至在出版經費都還無著落前，就撩落去開始編輯工作，這本《紙上放映》恐怕還只是我的一份空想：

> 老師：之前你曾提過計畫再次集結週報頭條出版，若確定有此打算，我很樂意協助。雖說現在提似乎有點早，不過想說還是先問問老師的意思～～（2013.01.23）

文淇老師：我手邊正在寫的書決定延後出版。我在想，既然如此，週報的書有沒有可能同時一起動，也許我們可以先展開前置編輯作業。我7/31出國，如果可能，在此之前我們可先聊一聊。（2013.06.29）

老師：再度跟你報告一下目前週報頭條編輯的狀況，雖說你遲未表態，但由於我實在是等不及了，就默默開始進行了。現在最困擾的是，一本書實在無法收納這麼多，究竟該如何取捨呢？因為我能夠確定的幾手都要編輯完畢了，所以想要請示一下老師的意見，接下來好繼續作業。我覺得目前最要緊的事應該是先聯繫出版社，把目錄和校對完的幾篇稿子寄給他們看看，老師如果也覺得OK，我就來行動囉！(2013.09.27)

老師～～簡單跟你報告一下目前訪談錄的編輯狀況。希望可以在5/20左右完成全書稿的編輯，開始著手寫編者序，然後想要邀請老師寫個推薦序（應該是義不容辭吧？），想說你很忙，先預告一下這件事。（2014.05.09）

《紙上放映》記錄了近四十位台灣導演對於自己創作理念的說明，以及對電影環境的觀察，無疑是台灣當代電影史的一份重要論述貢獻。這本書也記錄了《放映週報》從2010年至今，在國立中央大學電影文化研究室與國家電影中心匯集的巨大電影熱情。不論是電影研究室的助理們、週報的編輯與記者，或各專欄的特約寫手，沒有他們每週在自己原有的工作與學業之餘協助撰稿、採訪、編輯與發刊，就不會有今日這一本訪談錄。也要特別感謝《放映週報》主編洪健倫自2012年起就獨立肩負起維持週報每週正常發刊的艱鉅任務，並且在本書的編輯過程中提供諸多協助。

在《放映週報》即將邁入發行十週年之際，《紙上放映》的發行也標記週報從出生到茁壯的重要階段。隨著國家電影中心成立，《放映週報》的第二個十年將可以有穩定的出版，也期許能夠為台灣電影及台灣的獨立電影發行盡更大的心力。

推薦序——
不只是紙上放映那麼簡單

鄭秉泓（影評人，《台灣電影愛與死》作者）

今年三月，在「嘉義國際藝術紀錄片影展」巧遇小燕（王昀燕），聊到彼此近況，小燕問我對於《放映週報》繼《台灣電影的聲音》之後要再出一本訪談集有何想法或建議，我回答她這是好事，重點在於編輯切入的角度。有時候很嫉妒小燕的工作效率。上次《台灣電影的聲音》早了《台灣電影愛與死》幾個月出版，這回我跟她不約而同開始籌備新書，最後還是被她搶了先，不過我心服口服。

《放映週報》自2005年以網路報形式發行至今，已累積無數筆台灣影人訪談資料，這是台灣電影文化最寶貴的資產之一。自從「台灣電影筆記」網站隨著文建會改制為文化部而煙消雲散之後，《放映週報》持續以少少的經費、強大的熱情投入本土影人的深度訪談，每篇至少五千字起跳，動輒七千、上萬字的訪談稿，對象更是不受限於劇情長片和紀錄片創作者，還兼及短片和實驗片導演，甚至演員、策展人及攝影師、剪接師、配樂家等，完全聚焦在受訪者對於其作品、創作理念的闡述，沒有過度英雄化的歌功頌德，沒有與創作無關的風花雪月，對我來說，《放映週報》經年累月堆積出來的海量訪談文字，不只是「紙上放映」那麼簡單，而是用文字代替攝影機，打造出一部關於二十一世紀台灣電影興衰起落的紀錄片了。

四年前，收錄2005-2010年本土影人訪談的《台灣電影的聲音》在台灣電影高潮迭起的2010年出版，以「劇情片」、「紀錄片」、「電影人」三個章節有系統地爬梳了台灣電影從谷底到高潮的微妙轉變，《海角七號》的高票房於是不只是存在於膚淺媒體報導中的神話，形形色色的影人訪談彷彿原音重現般相互連結，構築出一幅精彩的台片版圖，《台灣電影的聲音》成為研究「海角現象」最重要的文字資料。

今年，收錄2010-2014年本土影人訪談的《紙上放映：探看台灣導演本事》出版。這回在章節的區分上更有意思，跳脫劇情、紀錄、影人三分法，總計有七個章節，排在最前頭的「大城小愛」收錄鈕承澤、蕭雅全、侯季然、許肇任、陳駿霖五位青壯派導演對於七部作品（侯季然、陳駿霖各有兩部）的訪談。鈕承澤與侯孝賢關係密切，蕭雅全《第36個故事》和侯季然《有一天》監製皆為侯孝賢；許肇任、陳駿霖則與楊德昌共事過，作品也流露濃厚的「楊氏風格」。

把這五位導演的七部作品放在這本訪談錄的首章，我想絕非偶然，與其說這七部台灣電影最大的交集，在於這幾位在二十一世紀崛起的青壯派導演（除了蕭雅全早在世紀之初拍了首部劇情長片《命帶追逐》，其餘幾位則是崛起於《海角七號》前後）如何透過影像詮釋當代台北城市風貌，還不如說《紙上放映》藉此安排，巧妙展現了此書的編輯觀點──台灣電影的傳承由此開始。從台灣電影的過去看台灣電影的現在，並展望未來。

第二個章節「青春練習曲」收錄五部成長電影的創作者訪談；第三章「家庭作業」表面上收錄了六位導演的七部作品，分別是張作驥、鍾孟宏（這兩位各有兩部作品）、瞿友寧、陳玉勳、劉梓潔和王育麟，除了唯一的女性劉梓潔之外，其餘皆已是作者特色相當鮮明、創作力旺盛的中生代導演（1990年代中後期開始投身影像創作），我以為這個章節尤其精彩，這七部描述家庭關係的電影，真正在探究的是「作者論」這件事，面對新電影前輩的光輝耀眼及海角浪潮的前仆後繼，他們如何奮力不懈，走出自己的美學之路。

第四章「不完美人生」跨越了劇情與紀錄的分野，以病痛為主題，探究不同類型的本土創作如何將病痛、生死議題轉換成為影像；第五章「何處是我家」則是努力拓展台灣電影文化研究系譜非常重要的一條路徑的其他可能性，究竟是原鄉還是異鄉，是原生還是外來，九位導演的十部電影，導演身分與題材內容最五花八門的一章，有講外籍配偶的鄉愁的《內人／外人》系列電視電影、有關於外籍勞工在台灣的黑色喜劇《台北星期天》、旅美導演透過赴美尋母的台灣男孩奇幻旅程借喻台灣尷尬處境的《你的今天和我的明天》，還有目前炙手可熱、出身緬甸但現已取得中華民國籍的趙德胤的「歸鄉二部曲」，以及《到阜陽六百里》、《金城小子》兩部台灣人拍的中國鄉愁電影。

最後兩個章節，「正義之歌」從歷史層面關注台灣的轉型正義，三部劇情長片與一部紀錄長片，企圖深究台灣電影在小清新之外，如何用影像進行社會實踐；作為謝幕的「社會顯影」與「正義之歌」猶如一體兩面，專訪《看見台灣》、《不能戳的祕密》、《沈沒之島》、《拔一條河》四位紀錄片工作者，從自然環保的、公共安全的、社會福利的、政治經濟的台灣等多重面向分線進擊。這是整本訪談錄最沉重的兩個單元，議題最多、最廣也最嚴肅，《紙上放映》以此總結，自然把台灣電影工作者從美學拉到了社會革命的高度，更是呼應了這兩年電影人頻頻現身街頭，參與反核、反都更等示威遊行，聲援關廠工人、支持太陽花學運的鮮明公民立場。

《紙上放映》不只是以紙本形式重複播送電影幕後花絮或是創作者美學訪談那麼簡單，它井井有條地為近年風起雲湧的台灣電影梳理出了幾條重要脈絡，在訪談與訪談之間、在前作與後作之間、在紀錄與劇情之間、在章節與章節之間，我們看見了台灣電影，看見了台灣影人，同時也重新發現了、確認了更豐富蓬勃的台灣。

編者序——
中途曝光
王昀燕

這幾個月來，老操煩著各式各樣編務上的繁瑣細節，至於這編者序，拖了數月就是遲遲沒能寫出來，苦於不知從何下筆。直至讀了國家電影中心執行長林文淇、影評人鄭秉泓為本書寫的推薦序，才動念，不如話說從頭吧。

鄭秉泓說他有時很嫉妒我的工作效率，殊不知，這書前前後後琢磨了一年有餘。我早比他先起跑了。讀者從林文淇的序裡便可窺知一二。

去年夏天，我遠赴歐洲。長居柏林的那段日子，在日常與遊興之餘，仍盡量每天抽空做些編輯工作。有時，索性不出門，賴在寬舒的公寓裡，為自己做飯，其餘時光，便如修剪樹木的技師般，照料著這數以十萬計的龐大文字，經由適度修整其容姿，令日光和風得以透進樹冠內部，整體看來更精神。

上一本同樣集結《放映週報》台灣影人訪談精選的《台灣電影的聲音》，收錄年份起於2005年週報創刊，終於2010年初。由紀錄片《翻滾吧！男孩》、《無米樂》揭竿而起，為低迷十多年的台灣電影吹響號角，而後《練習曲》、《盛夏光年》等劇情片順利接棒；及至2008年，《海角七號》如平地一聲雷震盪了台灣影壇，締造5.3億的天文票房，從此改寫了台灣電影的將來。至於2010年二月問世的《艋舺》，乃睽違二十年、首部勇闖春節賀歲檔的國片，來勢洶洶，不僅創下當時台灣國片史上首日賣座最高票房，且不過六天，全台票房破億，風光地為「台灣電影文藝復興」立下新標竿。

是以，第二本訪談錄《紙上放映：探看台灣導演本事》便循此而下，時間最早的一篇乃鄭文堂於2010年春天推出的《眼淚》，最末一篇則是於2014年初上映的紀錄片《築巢人》。這幾年間，台灣電影戮力在限制中求發展，向來由好萊塢稱霸的春節檔、暑期檔如今成了兵家必爭之地。《雞排英雄》、《那些年，我們一起追的女孩》、《賽德克·巴萊》、《愛LOVE》、《痞子英雄》、《陣頭》、《犀利人妻最終回》、《大尾鱸鰻》、《總舖師》、《看見台灣》、《大稻埕》、《KANO》、《等一個人咖啡》等片屢屢創下億萬票房，台灣電影從2001

年總票房低於千萬,市佔率僅0.2%,一舉攀升至2011年,奪下18%的市佔率。其中,本土題材大行其道,更有幾部大片不惜砸重金,重新搭景,歸返舊時代,藉歷史溯源,勾勒這座島嶼的過去、現在與未來,就凝塑台灣人集體意識的層面而言,實發揮了一定作用。而族群、人權、環境、國族等議題也重新被提出,並再政治化。

一篇篇爬梳近年影人專訪,鑒於篇數委實太多,最終只得聚焦導演,捨棄其他類別的電影工作者。收錄原則主要視其藝術性、社會性與代表性,過程中歷經百般思量,然而礙於篇幅,難免有遺珠之憾。收,不收?文稿太長,何處刪、何處留?如何整併?如何去蕪存菁?如何潤飾使之更簡明扼要?處處考驗著我的判斷力。

《紙上放映》總計收錄三十五篇文章,依影片主題劃分為「大城小愛」、「青春練習曲」、「家庭作業」、「不完美人生」、「何處是我家」、「正義之歌」、「社會顯影」七大單元,從小我的情愛到大我的社會關懷,從小清新到大敘事,兼容新電影以降一路沿襲而來的寫實傳統,以及台灣導演力求突破的革新風貌。

事實上,當初要為這三、四十篇訪談梳理出脈絡著實不易,我曾為此困擾許久。至於何以如此編排,於此不再贅述,因為鄭秉泓已然看穿了這一切,無論是我理性思考的結果、抑或無意識下的安排,都被他透徹地闡釋了。

######################

我自2009年一月起加入《放映週報》編輯團隊,迄今將屆六年,這些年來,專訪無數影人,對於「導演的話」的好奇日漸高漲,甚至超越「劇情簡介」。

從前的我,較為關切作品本身折射的意念;現今,也許更樂意探問導演的身世與養成。若將導演比喻為一棵樹,我好奇,他生長於何種風土,呼吸著什麼樣的空氣,甚至,是被如何的風和雨吹拂及襲擊,而有了今日的面貌與底蘊。這些與影人之間的深度對話,是作品的中途曝光,我們潛入暗房,一探究竟,而非僅著墨於皮相的最終呈現,進行文本分析。

每一個導演都有一張臉,百變不離其宗;作品則像一泓水,映照著創作者的臉。

前些日子在讀是枝裕和的隨筆集《宛如走路的速度:我的日常、創作與世界》,書中有篇文章言及,他時常被問到「電影是什麼」這種涉及本質、卻很難答覆的問題。是枝裕和的國中同學曾說,他是一個別人很難知道他在想些什麼的傢伙,反而透過他的作品,可以看出他更多的感情。

「因此在某種意義上，事實或許是，自己都沒意識到的個人特質，卻透過影像這種具體的形式，從我體內滲透出來。」他又接續著說，「感情要擁有形態，如果是電影，還需要讓自己以外的他者作為對象。感情，是藉由與外在事物相會或衝突而產生的。感受到眼前美景時，那個『美』究竟源自於我，還是當真來自風景？比起以我的存在為中心來思考世界，如果以世界為中心來思考，而將我視為其中的一部分，就會有一百八十度的差異。」

自我、世界與電影，彼此寄寓，互為指引。電影乃人生縮影，談電影的同時，又何嘗不也是在揭示個人的生命態度與價值，一種近乎信仰的東西？於我而言，電影是我約會的對象，生活的局部，思維的推展。它在必要的時刻予我片面的解答，更多時候，卻拋給了我一個又一個難纏而無解的課題；我因此揹負著這些困惑和迷惘去面對更加開闊一點的人生。

########################

拜網路科技之賜，《放映週報》得以藉由一種最低限的方式存活下來。創刊於2005年的《放映週報》，恰好見證了台灣電影從萎頓不振一躍而起的歷程，作為一介媒體，它既是旁觀者、紀錄者，某種程度上，亦可說是參與者。

今年適逢《放映週報》創刊十週年，何其不易。早些年，《放映週報》總編輯林文淇時不時嘟囔著，實在苦無經費，不如收了吧；2013年八月，他借調至國家電影資料館接任館長一職（「國家電影資料館」於今年七月正式升格為「國家電影中心」），在他的媒合下，自第432期起，《放映週報》轉由國家電影中心發行，期能讓體質更健全，這條路走得更永續。

謝謝《放映週報》發行人暨總編輯林文淇，長年以來為鞏固這個平台做的一切努力。謝謝一向支撐著《放映週報》的編輯群，以及一路支持的讀者們。謝謝鄭秉泓賜序，此文無疑可作為本書最精闢而深情的導讀。謝謝所有願意授權海報、劇照圖檔的電影公司，衷心感佩每一位在這塊土地上奮進自強的電影人。謝謝《放映週報》主編洪健倫及書林出版社編輯劉純瑀在編務上的協力。謝謝為本書賦予一張臉的好春設計，以及負責內頁設計排版的李莉君，讓這本圖文並茂的電影書加分不少。

最後且借用以《到阜陽六百里》獲第四十八屆金馬獎最佳女配角的唐群，在致詞最末說的話：「永遠向生活學習，向藝術學習，向同行學習」，與各位共勉之。

2014中秋，於台北

目次

推薦序──**你遲未表態，我實在是等不及了**／林文淇　p3
推薦序──**不只是紙上放映那麼簡單**／鄭秉泓　p5
編者序──**中途曝光**／王昀燕　p7

一、大城小愛

勾勒台北生活的浪漫與荒謬──《一頁台北》、《明天記得愛上我》導演陳駿霖　p14
人的故事，填滿空的城市──《第36個故事》導演蕭雅全　p26
在你心中注入愛情的暖流──《有一天》、《南方小羊牧場》導演侯季然　p38
跨越海峽的魔力──《愛LOVE》導演鈕承澤　p52
在尋常的生活裡，我們相愛──《甜・祕密》導演許肇任　p62

二、青春練習曲

打破寫實包袱，摹繪自成一格的奇幻世界──《星空》導演林書宇　p74
喚回認真對待自己的心──《寶米恰恰》導演楊貽茜、王傳宗　p84
突破時間的幻象──《騷人》導演陳映蓉　p96
騰空躍起的逐夢人──《翻滾吧！阿信》導演林育賢　p108
你的正義，不等於我的正義──《BBS鄉民的正義》導演林世勇　p118

三、家庭作業

荒謬情境中我記起父親的身影──《父後七日》導演劉梓潔、王育麟　p132
讓電影的魔力撫慰心頭的缺憾──《親愛的奶奶》導演瞿友寧　p140
左眼直視生命殘酷，右眼窺見人性溫暖──《第四張畫》、《失魂》導演鍾孟宏　p152
鄉土、武俠、青春、魔幻、寫實劇──《總舖師》導演陳玉勳　p166
愛與孤獨的永恆習題──《當愛來的時候》、《暑假作業》導演張作驥　p176

四、不完美人生

拼湊「遺忘」與「回憶」的拼圖——《被遺忘的時光》導演楊力州　*p192*
在老面孔裡瞥見不老歷史——《不老騎士》導演華天灝　*p202*
所謂感動，不只是流流眼淚——《一首搖滾上月球》導演黃嘉俊　*p210*
薛西弗斯式的「自虐」之詩——《築巢人》導演沈可尚　*p220*
茱麗葉們，和他們的愛情——《茱麗葉》導演侯季然、沈可尚、陳玉勳　*p230*
鼓起勇氣，為自己再追尋一次——《逆光飛翔》導演張榮吉　*p242*

五、何處是我家

兩個男人與沙發，一種夢想與現實——《台北星期天》導演何蔚庭　*p256*
流徙異鄉後，追尋幸福的渴望——《內人／外人》導演傅天余、鄭有傑、周旭薇、陳慧翎　*p266*
帶我回家——《到阜陽六百里》導演鄧勇星　*p282*
在畫作外飛揚起來的影像——《金城小子》導演姚宏易　*p294*
命運交織的當代緬甸——《歸來的人》、《窮人。榴槤。麻藥。偷渡客》導演趙德胤　*p306*
異鄉猛步，忘情猛步——《你的今天和我的明天》導演陳敏郎及演員黃尚禾、鹿瑜　*p318*

六、正義之歌

回歸真相與正義——《眼淚》導演鄭文堂　*p330*
一輩子總要不顧一切去愛一次——《牽阮的手》導演莊益增、顏蘭權　*p340*
青春豔火的時代餘燼——《女朋友。男朋友》導演楊雅喆　*p352*
用叛逆完成不可能的任務——《賽德克・巴萊》導演魏德聖　*p364*

七、社會顯影

還原真相的第一塊拼圖——《不能戳的祕密》導演李惠仁　*p376*
反省之後，沉沒以前——《沈沒之島》導演黃信堯　*p386*
不放手，才能戰勝逆境——《拔一條河》導演楊力州　*p396*
輕撫島嶼的傷痕——《看見台灣》導演齊柏林　*p406*

一、大城小愛

勾勒台北生活的
浪漫與荒謬

《一頁台北》、《明天記得愛上我》　　導演/陳駿霖

並非我一定想拍非寫實的東西,而是這些東西對我來講很有趣,而且我也覺得,光是拍寫實平凡的電影會太悶,且無法看到角色的內心世界。另外我也想透過這個方式跟觀眾玩,讓他們知道電影裡面什麼事情都可以發生,而且也只有透過電影才可以做得到。

原文出處|《放映週報》251期 2010-04-02、401期 2013-03-30
圖片提供|原子映象有限公司、影一製作所股份有限公司

陳駿霖

1978年生,成長於美國舊金山,大學時期於柏克萊大學就讀建築設計系。2001年於楊德昌導演工作室學習電影製作,而後返美於南加大攻讀電影碩士。2006年以《美》(Mei)獲柏林影展短片銀熊獎。2010年第一部劇情長片《一頁台北》獲得柏林影展「亞洲電影評審團獎」(NETPAC Award),票房也開出紅盤。2011年參與金馬影展發起之《10+10》電影聯合創作計畫,執導短片〈256巷14號5樓之1〉。2013年完成第二部長片《明天記得愛上我》。陳駿霖對台灣社會現象的關注,透過其個人特殊浪漫情懷與魔幻風格呈現,獲得大眾喜愛。

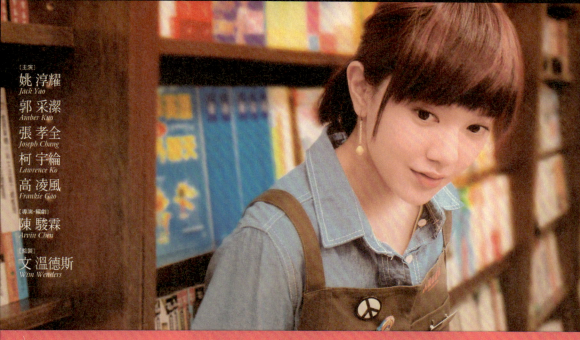

[主演]
姚淳耀 Jack Yao
郭采潔 Amber Kuo
張孝全 Joseph Chang
柯宇綸 Lawrence Ko
高凌風 Frankie Gao

[導演・編劇]
陳駿霖 Arvin Chen

[監製]
文溫德斯 Wim Wenders

60th Internationale Filmfestspiele Berlin Forum

{ 當失戀的男孩遇見100%女孩,
才發現原來幸福,就在最近的地方…… }

AU REVOIR TAIPEI

一页台北

文／洪健倫、曾芷筠、王思涵

陳駿霖鏡頭下的世界，總是從寫實場景中衍生出繽紛想像，這個世界總有一絲荒謬，卻又帶著一股清新的可愛浪漫，這樣的視角在台灣電影創作者之中，十分獨樹一格。他在美國長大，因為擔任楊德昌導演的助理，原本念建築系的他從而決定學習拍攝電影，並曾參與鍾孟宏《停車》的拍攝作業。他在南加大的碩士畢業作品《美》一舉獲得2007年柏林影展短片競賽項目的銀熊獎，而以《美》為雛形的第一部劇情長片《一頁台北》從一開始就備受國內外矚目。

《一頁台北》從男主角小凱（姚淳耀飾）前往巴黎追回愛情的夢想開始，在誠品書店遇到小店員Susie（郭采潔飾）的搭訕，以及後續接踵而來的偶然巧遇，串起不同世界中的典型小人物，展開一整夜混亂、荒謬又好笑的追逐。本片由德國名導文・溫德斯監製，作品甜美清新的氛圍將鏡頭下的台北打造成浪漫小巴黎，加上角色形象逗趣討喜，這部城市愛情喜劇很快便擄獲觀眾的心，也成為當時各地政府積極推動「電影城市行銷」的經典成功範例。

第二部長片《明天記得愛上我》有著和前作一樣的清新、逗趣，故事上卻多了幾分深刻的人生體察，而他在編導技巧上的顯著成長更是有目共睹。故事由兩對男女的感情生活交織而成，男

主角偉中（任賢齊飾）和阿鳳（范曉萱飾）結婚九年，但偉中一直壓抑自己的性向，直到邂逅一位帥氣客戶才讓他重新面對自我，而他對婚姻和家庭的掙扎，也牽動著阿鳳多年投入的感情與青春。另一條敘事線敘述偉中的妹妹 Mandy（夏于喬飾）和工程師三三（石頭飾）宣布閃電結婚，卻又臨陣脫逃，失落的三三靠著一群同志朋友，展開一場求婚大作戰。正當國片市場充斥著青春、熱血、本土民俗文化元素的作品時，《明天記得愛上我》融合都會愛情喜劇和家庭倫理劇的影子，顯得格外清新不落俗套。而和《一頁台北》鏡頭下的亞熱帶小巴黎相比，本片的台北浪漫依舊，卻更多了幾分我們熟悉的生活氛圍。

綜觀這兩部作品，從陳駿霖在《一頁台北》挑選場景的考量，到《明天記得愛上我》中的角色設計，可以看出他對於台北這個城市，在空間、人事物上的細膩觀察。同時，比較這兩部題材、敘事風格迥異的影片之中的共通元素，我們也可以發現，陳駿霖的創作靈感來源——歐陸藝術片與歌舞片——一直影響著他的作品樣貌。本篇訪談將帶讀者一覽陳駿霖的創作理念，為這位電影頑童的創意地圖勾勒出更清晰的樣貌。

——— 《一頁台北》有「夜」與「頁」的雙關，隱喻書店和夜晚發生的事情，英文片名 *Au Revoir Taipei* 卻是「再見台北」的意思，為何這樣取名？

陳駿霖（以下簡稱陳）：我們先想到中文片名，因為這是一個晚上發生的故事，而且是一部很輕鬆、節奏明快的電影。我們不是要拍出完整的台北，而是一個非常個人的、想像的小世界，像一本書裡面的一頁。你可以很輕鬆地翻一翻，看完這一頁可能還有別的故事，這部電影就是想營造一個小小世界的感覺。

至於英文片名，如果直接翻成 One Page Taipei 就沒有那麼多重的含義。我們很喜歡電影裡離開台北的感覺，而且主角們的離開都和法國有關，像是 Susie 最後回去看法文書、小凱一開始在學法文等等。多數人學法文的第一句話，常常都是 Au revoir（再會），但 Au revoir 其實不是 bye-

bye的意思，而是See you again，跟中文裡的「再見」一樣，像是離開一個城市但又會回來。並置法文的Au Revoir Taipei和中文的「一頁台北」，有一種衝突的感覺，也是一個對比：為什麼台北不能像巴黎那樣浪漫可愛、充滿小人物和都市風情？我從小在國外看了很多歐洲片，很多電影都是在巴黎拍的，常在片裡看到街上有人跳舞、每個人都在追求愛情可是又追不到等等，是一個很可愛的小世界，我從未見過把台北拍成這樣的感覺，我也想在台北找到同樣可愛的小人物和愛情故事。

────── 這部電影在呈現台北很全球化、國際化的一面時，同時也置入了很多本土化的元素，例如許多場景、房屋仲介及自製的鄉土連續劇《浪子情》。可否談談您如何考慮這兩個面向？

陳：當初找資金時，我們常遇到一個矛盾：有些外國製片或片商覺得這個構想太台灣、太像一個小品，或是完全相反，覺得太像美國人的感情和手法，台灣人無法接受，甚至到開拍之後，還會一直被懷疑這部片到底是台灣取向還是國際取向？這是讓我覺得最痛苦的過程，因為我很難也沒有資格判斷，每一個環節都可能有「歐洲人是否覺得浪漫」或「亞洲人是否覺得好笑」的爭議。最後，我們不想築一道牆，放棄了這些部分。對我而言，最準確的判斷方式是：這是不是一個有趣的東西？它有沒有達成原本設定的可愛、搞笑或感動的感覺？比方片中設計的鄉土劇《浪子情》，我覺得很好玩，因為全世界都有這種肥皂劇，雖然我們參考了台灣的連續劇，但就算是外國人看了也會笑，光看那種對白和構圖就可以很容易認同，知道我們在諷刺和對比。

────── 劇情中的幾條主線分別是很可愛的黑道老大、無厘頭又傻氣的混混們、男女主角淡淡的愛情，還有似乎有中年自我認同危機的警察，為什麼特別選擇這些元素來表現台北？

陳：這是我自己的觀察，因為沒有一部電影可以拍到全部的台北，所以我曾參考幾部法國新浪潮的電影，例如高達的《不法之徒》（*Band of Outsiders*, 1964）。在巴黎，男女主角可能會在咖啡廳遇到，但在台北就有可能是誠品書店。而我選擇房屋仲介當小混混，因為台灣的房屋仲介都給我一種很怪、很恐怖、虛情假意的感覺，可能會開跑車跟聽電子音樂。至於黑道老大，我在台灣看到很多老人穿運動褲坐在外面抽菸、喝茶，感覺很可愛但可能是壞人。或是便利商

店裡的夜班店員，一男一女很有默契但不講話，我就會覺得他們可能很想談戀愛。

這個故事刻意把這些部分湊在一起，有人可能覺得拍黑道理所當然，但在本片中，要把郭采潔跟黑道放在一起，就必須要用幽默和愛情把所有很衝突的人物放在一起。但我覺得這部片有一個問題，剛開始的幾場戲可能會讓觀眾搞不太清楚這到底是什麼樣的電影；一開始書店的感覺是浪漫，下一場卻是高凌風，過了十分鐘之後才會漸漸明白這些元素為何串連在一起。

──────影片開頭和中間都安排了很有趣的公園跳舞場景，該場戲跟某時期的國片很相似，像《最想念的季節》；您也提過喜歡美國的歌舞片，請問公園跳舞一景和最後於書店跳舞的超現實場景是如何構想安排的？

陳：最早，我們就決定這部電影一定要有歌舞，因為歌舞是最電影的東西。舞蹈是鋪陳情緒、訴說愛情很厲害的一種方式，所以一開始Susie跟小凱說自己在學跳舞，就是一個伏筆，暗示著希望最後有人可以跟她一起跳舞，整部電影發展到最後就是兩個人終於能一起跳舞。最後一場戲有點像是Susie的夢想，小凱以跟她跳舞般的心情回來找她，然後一起在書店裡跳一場舞。剛好我也很喜歡台灣公園裡媽媽們跳的舞蹈，我覺得很漂亮，看起來很像歌舞劇，於是開始設計劇本橋段，讓他們追跑進去廣場、孝全看到太太等等。當然真的追逐不會那麼可愛，但在那個世界裡就可以那麼傻氣。拍攝鏡頭則參考了很多五〇年代的歌舞片，看他們如何處理歌舞。那些舞蹈場面都有點魔幻寫實的味道，顏色也都很華麗，於是我們便在片中設計跳舞的媽媽們全部穿粉紅色的衣服，還有在書店裡跳舞時，背景都是彩色的書本。

──────和監製文・溫德斯合作的過程有什麼有趣的部分？他提供本片哪些具體協助或建議？

陳：他雖然掛監製，但並沒有管錢，而是像個老師專心在創作的部分，在看劇本、選角時給我很多意見，來台灣時也跟一些演員見面。劇本的部分，他對於劇情架構或角色何時該出現會有一些想法；剪接的時候，他也會覺得某些地方節奏太慢，但他不會管太多。不過，他唯一堅持的是那三個演混混的角色，他說其他演員都可以換，但那三個演混混的演員不能換，因為那三個人站在一起就讓他很想笑。

──────此片和《聽說》、《停車》兩片其實都有些微妙的相似之處，您對這兩部片的看法是

什麼？加上過去您也和楊德昌、鍾孟宏導演工作過，是否因此受到一些啟發或影響？

陳：我覺得可以和《聽說》比較的部分是愛情，《聽說》也很可愛、淡淡的，但我最喜歡的是它跟觀眾完全沒有距離，沒有藝術片（art house）的氣味，拍攝和表演的手法也非常生活化、開放。《一頁台北》比較不一樣的地方是我們處理鏡頭時多了一點設計，玩比較多手法、形式的東西。我非常喜歡《停車》，但這部片跟台灣觀眾的距離比較遠，太有個人風格了，而且角色也不是很可愛、很容易認同，那是一個導演的世界。但鍾導真的是台灣最厲害的一個影像導演，太會拍電影了！如果說夜裡發生的荒謬事件，《一頁台北》感覺上像是Q版的《停車》。

至於和導演們合作的經驗，我是在《一一》拍完之後才當楊德昌導演的助理，他是天才，要拍什麼都已經想好了。我拍電影則需要很多人幫忙，譬如如果沒有美術和攝影，我根本想不到如何處理細節，但我擅長溝通，楊導則是全部在腦子裡想好了，難在如何執行，於是他達到目的的過程很痛苦，身邊的人壓力也很大，而且他絕不放棄，一定會拍到最好。鍾導的話，我剛回台灣時想跟一部劇情長片，於是去當《停車》的側拍，和鍾導的互動其實沒那麼多。我會從旁觀察他的攝影和構圖，他也是一個很清楚自己要什麼的人，普通的場景透過他的眼光、構圖和光線呈現出來就是非常厲害。

───── 之前您說過《明天記得愛上我》這部電影的故事來自於您的朋友，請您談談最初的發想。

陳：這個劇本最初的構想的確是來自於朋友的故事───一個四十多歲的男生，他知道自己是gay，但還是決定要結婚、生小孩───但剩下的細節多半還是自己的觀察和發想，所以最後寫出來的故事其實就和我朋友無關了。而這個同志壓抑自己性向走入家庭的現象，有朋友跟我說好像普遍出現在亞洲的同志圈之中，我猜現在可能愈來愈少了，但是本片的主角大概在十年前結婚，那時這樣的情形可能就比較多，而二十年前又更多。

───── 那麼Mandy的故事是由何處找到靈感？

陳：在我這個年紀，身邊有滿多朋友都要結婚了，所以常會聽到一些上班族的女生在聊感情與結婚對象的話題。從她們聊天的內容可以發現一件事情很有趣───很多以前談戀愛很瘋狂的、

一、大城小愛 // 21

或是人生不以感情為重的女生,等到三十出頭要結婚的時候,只要遇到一個可靠老實的好男人,她就會答應嫁給他了。但是十年前,她可能都是跟帥哥在一起,或是談很瘋狂、刺激的戀情,最後結婚時反而找了一個很老實的男生。

另一個原因是我不想讓劇本全部聚焦在同志上,讓這部電影變成只是一部同志片,再說我也沒有資格拍一部純粹的同志片。因而我寫劇本時就想要在同志主角的戀情外加入一個對比,那時想到他可以有一個妹妹,而她對於愛情也會有很多矛盾,就像我身邊看到的這些女生一樣。再加上我將這部電影設定為一部喜劇,所以可以加進一些比較荒謬的事件,例如她在大賣場把未婚夫給甩掉,像這樣有點荒謬、但在現實之中也還是有可能發生的事。

──── 加入Mandy的故事之後,您開始發現這部電影要講的不只是同志出櫃,而是各種不同的愛情?

陳: 對。身為一個異性戀者,我沒有和男生談戀愛的經驗,但我唯一能夠理解的就是愛情——失敗的愛情,或是生活上的平凡愛情。所以當擴大焦點之後,我要談的就不只是同志,而是每一個人都會遇到的感情問題;不論你是同志、異性戀、男人或是女人、三十歲、四十歲,都會遇到。

而且我讓這個故事發生在同一個家庭中,這幾個角色之間就可以連起來了。所以我接著想,如果Mandy甩掉她的未婚夫,要是安慰她未婚夫的人也是gay,那會怎麼樣?而這些同志又可以是跟偉中不一樣的gay,因為我不喜歡電影裡面只能看到一種同性戀,這世界本來就有很多不同樣子的同性戀,有的可能根本看不出來,有的可能非常娘。透過這個機會,我可以告訴觀眾同性戀不一定都非常壓抑自己的性向和感情,他們也可以非常開放。反而是像三三這樣的異性戀男生非常壓抑,而且非常需要幫忙。用這樣的方式去發展,可以讓我去談更大的東西。

簡而言之,這個劇本在講的就是:當你遇到一段遙不可及的感情,以及你很希望維持婚姻,卻無力回天的時候,是什麼感覺。這個故事不像《一頁台北》,那部片的愛情比較單純、比較曖昧,也帶著一點點非寫實的味道,所以愛情會用歌舞去表現,或是用追逐,或是夜晚。但這次《明天記得愛上我》並不是那麼浪漫,而是關於我們在愛情中都會遇到的問題。

──── 可否談談這次和主要演員的合作經驗?

陳: 雖然我只拍過兩部片,但我覺得這次真的是最完美的組合。

《一頁台北》有很多都是素人,或是經驗不多的演員,所以我比較能照自己的意思掌握。開拍前,我花一個月帶全體演員做表演訓練,我們的默契很快就建立起來了。

這次的挑戰比《一頁台北》大很多。一是主要演員的表演經驗都很豐富,例如小齊哥(任賢齊)的表演經驗比我多太多,而且這些演員們也都跟許多大導演合作過。另一個挑戰是,對於

這次的演員而言,這些角色都不好演。在《一頁台北》裡,幾乎每個人物的個性都跟演員本身一樣,我們選角的原因都是因為這個人是這樣子,所以他們就演這樣子。這次的情形完全相反——小齊哥跟角色不太一樣,萱萱(范曉萱)角色落差很大,喬喬(夏于喬)和石頭跟他們的角色也有點差距。所以最大的挑戰是怎麼讓這些演員投入角色。

這次排戲的方式有一點實驗,我們沒有排劇本的戲,我另外寫了一些在電影之前發生的事,例如小齊跟萱萱是怎麼認識,他們的日常生活是什麼樣子;喬喬跟石頭又是怎麼認識、怎麼在一起。做這些事情一來讓我對這些角色比較有安全感,也讓演員慢慢投入他們的角色。

但是以小齊哥來說,他演過很多電影,一開始會有自己的想法,所以我們要花比較多時間溝通。飾演偉中很不容易,因為他既要讓人感覺是同性戀,但表面又要給人一種老實、好人的印象,跟小齊哥之前演過的角色都不太一樣。剛開始拍時,他常問:「會不會太淡或太少?我都沒有演。」但那就是我們要的,因為這個角色就是一個平凡人,而不是警察或英雄之類的類型角色,所以所有細微的情緒都只能藏在眼睛裡。

萱萱離阿鳳的個性很遠,我們不只是在排戲時一直讓萱萱去試,也從造型、即興遊戲、電影、或是讓跟阿鳳個性很像的朋友和她一起聊,讓萱萱去抓出阿鳳的樣子。我也不斷要她把自己原本的個性壓下來,阿鳳的個性就是什麼都好,常常為了大家妥協自己,萱萱的個性很強烈也很有自信,但阿鳳比較沒有自信,所以她必須不斷地收,她後來也慢慢習慣用阿鳳的個性去回應事情。

我們也帶宇綸去很多同志酒吧。他的上一個角色（《翻滾吧！阿信》的菜脯）非常陰沉，其實宇綸這次角色的個性很亮，所以我就帶他認識比較開朗的同志朋友。

這次很多時間是花在發展角色上。當然演員們自己也做了很多表演功課，但對我而言，在這部片中花最多心力的是在角色身上。

───── 您的長片作品都瀰漫著清新可愛的風格，且很常出現歌舞元素，這是不是受您小時候喜歡的電影影響？

陳：一定的。其實這兩部片類型不太一樣，的確有些手法和元素是我寫劇本時想要避開的，例如歌舞和非寫實的元素，但是我又不知道要用什麼樣的方法去表現。像小齊哥的角色，我想到的第一個畫面就是他飛起來。我記得當時劇本都還沒寫，我就想看到一個中年的男同志飛起來，因為我覺得那是我還沒看過的東西。想到一個中年男同志第一次感受到愛情，因而在台北市的建築之間飄起來，那就是足夠讓我拍這部電影的理由了。

萱萱穿著上班族紫色的制服在唱六〇年代的金曲，也是我很想看到的東西。也就是說，並非我一定想拍非寫實的東西，而是這些東西對我來講很有趣，而且我也覺得，光是拍寫實平凡的電影會太悶，且無法看到角色的內心世界。另外我也想透過這個方式跟觀眾玩，讓他們知道電影裡面什麼事情都可以發生，而且也只有透過電影才可以做得到。這一定是因為我小時候喜歡看一些歌舞片或歐洲藝術片，他們很喜歡用這種魔幻寫實的表現方式。

───── 您從《一頁台北》、《10+10》的〈256巷14號5樓之1〉到《明天記得愛上我》，鏡頭下的台灣生活感愈來愈明確，您對台灣的觀察也愈來愈清楚，是否能分享其中的過程？

陳：其實《一頁台北》劇本的第一版是在美國寫的，不是在台灣，當時的概念只是想要把台北拍得浪漫一點，像巴黎的感覺，所以有的時候它根本就像巴黎，反而不像台北。而電影裡面的角色都是很類型的──書店的鄰家女孩、文藝的男生、黑道大哥──這部電影其實很類型片，並不是那麼寫實。

這次我給自己的挑戰是去拍比較接近生活的人，而且要在平凡的生活中找到衝突、愛情、悲傷，希望告訴大家就算是平凡小人物，也可以有吸引人的故事。所以我就想，如果只是一個眼鏡行老闆、一個OL、一個半導體工程師，是不是還能講出一個精彩的故事？

我在這部片給自己的另一個挑戰則是，拍出台北本身的樣子，像是平常會見到的大賣場、小公園、辦公大樓這些符合我們生活的印象和場景；不要刻意拍得太晦澀陰暗，像以前的台灣電影那樣，或是太光鮮亮麗，一如日本片。

這部電影中我覺得最浪漫的戲是石頭演的三三在小公園那一場。那場戲中，三三的同志朋友幫他搭了一個小舞台，要挽回Mandy的心。我們拍片時也沒有做什麼，只是放了一個背板和簡單打了幾個燈，這些在現實生活中如果想做，其實也可以實現，而且台北每隔幾條街就有這樣一個小公園。我現在想找的就是這類生活中的浪漫，不一定要跟巴黎有關，或是要在路上跳舞，我要的就是一些更貼近生活的場景。

人的故事，
填滿空的城市

《第36個故事》　　導演／蕭雅全

什麼叫台北？你如果形容給別人聽，一定不會說台北有五座橋、四個摩天輪，而是會提到台北人如何如何，其實都是在形容人。這些人物和城市相互影響、相互養成；人才是城市的核心。

原文出處｜《放映週報》256 期 2010-05-05
圖片提供｜積木影像製作有限公司

蕭雅全

1967生，國立藝術學院美術系畢。1988年開始拍攝短片，1994年開始拍攝廣告影片。廣告影片曾多次獲時報廣告金銀銅獎、以及年度最佳影片，華語區金獎、華語區年度最佳華文運用獎、台灣4A廣告獎年度最佳影片、紐約廣告獎等。2000年完成首部電影長片《命帶追逐》，入選第五十四屆坎城影展導演雙週，並獲第十九屆義大利都靈影展最佳處女作、第四十二屆希臘鐵薩隆尼齊影展最佳導演獎及最佳藝術成就獎、第二十屆溫哥華國際影展龍虎獎最佳影片、第十五屆日本福岡亞洲影展最佳影片，以及第三屆台北電影節年度最佳影片及年度導演新人獎。2010年完成第二部長片《第36個故事》，獲第十二屆台北電影獎觀眾票選獎及最佳音樂、第五屆華語青年影像論壇最佳編劇、第四十七屆金馬獎最佳原創電影歌曲，以及《青年電影手冊》票選2010年度十佳華語電影。

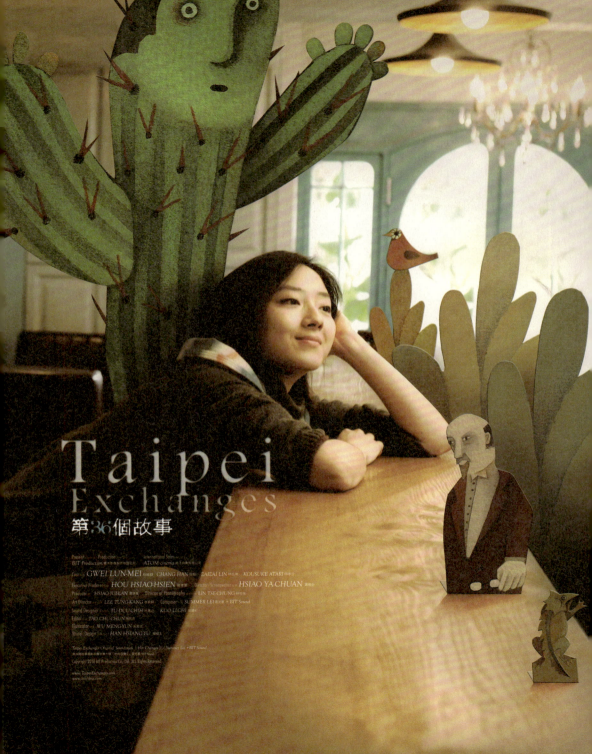

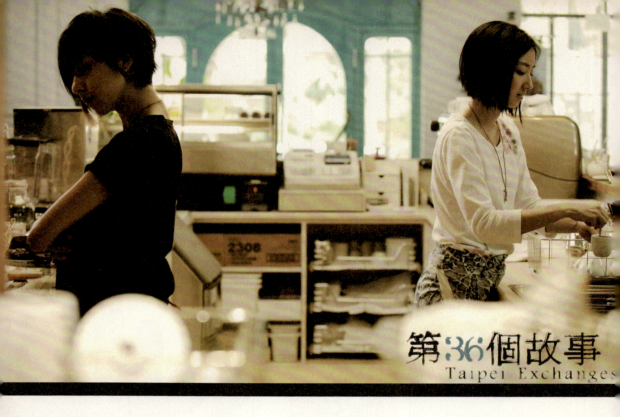

第36個故事
Taipei Exchanges

文／王昀燕

《第36個故事》透過第三人稱旁白講述朵兒咖啡館的緣起，說故事一般，輕盈提點一對姊妹歧異的性格及彼此的寄託與憧憬。咖啡館開張那天，因著一場「以物易物」的遊戲，咖啡館裡瞬間湧入一批友人，盛情捐贈各種無奇不有的私人雜貨。新生的夢幻咖啡館不得不負載這些老舊雜物，以及藏匿其中的歲月與記憶的重量。朵兒、薔兒這一對漂亮姊妹也在夢想和現實之間展開一趟長遠的漂流。

本片由台北市觀光傳播局委製，和《一頁台北》同樣大量捕捉城市亮點。《一頁台北》透過一場荒謬的逃亡串連一路熱鬧景觀，《第36個故事》則是以咖啡館為基地，人潮在此輻輳、遇合，產生了交互影響，因而羅織一張溫潤的人情網絡，片中並揉合動畫、街訪紀實，影像風格靈巧。

導演蕭雅全畢業於國立藝術學院美術系，1988年開始從事影像創作，以《五個鏡頭》、《關於陽光‧關於水──關於腐爛》、《損在那兒》等片多次獲金穗獎肯定，並入圍台北電影節、金

 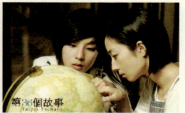

馬影展、釜山影展觀摩片。2000年推出首部劇情長片《命帶追逐》，獲當年台北電影節商業推薦評估獎最佳影片、導演新人獎，以及2001第五十四屆法國坎城影展導演雙週單元觀摩。

蕭雅全自承是個矛盾的個體，兼具理性與感性，1994年開始拍廣告，累積作品無數，已是台灣知名廣告導演。廣告本身講求效益，有其嚴苛的算計，蕭雅全則慣以柔順而溫潤的情感去包裝廣告中訴求的產品或信念。在《第36個故事》裡頭，也可以看出理想與現實的拉鋸、浪漫與世故之間的協商，就像蕭雅全一直以來追求的平衡法則。

本片故事架構源於蕭雅全對「心理價值」的思考，透過交換，人們開始演練用另一種眼光評價事物的價值。這是一部純真訴說夢想的輕喜劇，也不失為一部甜美的城市電影。本期專訪導演蕭雅全，談他個人的影像創作、對於城市的體察和想像，以及意欲傳遞的價值思考。

─── 《第36個故事》是由台北市政府觀光傳播局委製的片子，當初參與「台北城市電影影片製作」企劃案徵選時，乃以「多元價值並存的城市」作為主軸概念，請您談談這個概念的發想，以及在這個脈絡下，對於台北可能有的想像。

蕭雅全（以下簡稱蕭）：一開始我們不斷自問自答，試圖釐清「台北是什麼」？這問題其實很難回答，因為城市太大了，每個人的經驗可能也都不太一樣，城市並非那麼單純和扁平。真的要解釋「台北是什麼」或「城市是什麼」只能盡力而為，我們覺得跟很多城市相較，台北不過是彈丸之地，但裡頭有的東西其實還滿多的，多到連矛盾或顛倒的事情都可並存。而咖啡館好像就成了一個縮影，形形色色的人來，有不同的背景和故事，但都並存在一個空間裡。我們就開始思索「價值」要怎麼呈現，後來找到「以物易物」這樣的故事線，以此發展我們想談的價值，比如我這個東西跟你這個東西換，都沒有貼標籤標示價格，要怎麼換呢？可能對你來說這個有意義，對我來說這個有意義，其實就可以成立。

─────── 本片由侯孝賢擔任監製，過去您也曾在侯導的影片《海上花》中擔任副導，請您談談和他的合作緣起，以及他在本片製作過程中扮演的角色。

蕭：侯導是我非常尊敬的長輩，他是個非常非常特別的人，給我們的各種叮嚀或影響其實非常平實、生活化，態度總是很誠懇而真實。他幫很多年輕人，不只做這部片的監製，也擔任其他片的監製。1997年前期我加入《海上花》的工作團隊，當年侯導發了一張個人專輯《太陽》，當起了歌手，我在報上看到侯導說找不到人幫他拍MV，我就在辦公室笑說：「廢話，這誰敢拍？」隔天，侯導親自打電話給我，叫我去幫他拍，我就不敢拒絕。當時他的辦公室跟我常工作的那間公司就在樓上樓下，大家在樓梯間會遇到，但並不算熟。硬著頭皮拍完MV沒幾天，他又打電話給我，叫我去當《海上花》的副導，那時我從來沒有電影經驗，自認沒有能力，但他說：「無所謂！我看過你拍MV，你OK！」我說讓我考慮一下，考慮了幾天都不敢回電話，隔了一個禮拜左右侯導又打電話來，問我到底考慮得怎麼樣，我哪敢再講什麼，只好硬著頭皮去了。在《海上花》拍片現場，我的確感到很陌生，雖然之前我也拍過廣告和短片，但沒遇到這麼大的規模。當副導必須掌控很多港星的時間，他們的時間都很難協調、整合，所以這份工作對我來說好累好累，壓力超大。但收穫超多，現在回頭想，非常慶幸當時去了。

─────── 您剛提到侯導對您的影響比較是處事態度的部分，而侯導本身的電影風格比較寫實，至於您的新作《第36個故事》，無論是美術設計或是動畫的使用都營造出一種較為活潑、夢幻、具有想像成分的影像風格。您過去也拍了非常多短片，像是《五個鏡頭》、《二又六分之一小時》、《撿在那兒》等實驗片。您個人怎麼看待這些不同的影像類型與風格表現？

蕭：侯導的風格相當明確，非常寫實、人文、人本取向，這種片型的作者非常多，但侯導的美學很成熟，所以就格外突出，藝術性特別高。儘管曾跟他工作，但還是得回到自己是一個創作者的角度，同樣身為創作者，會害怕風格被影響，也會希望能夠發展出屬於自己的一點特徵。根據侯導的用語，他覺得我是一個「建築師」，或是「概念上的建築師」，包括劇本隱藏的事物及畫面的構成；建築師不管是控制力學、尺寸、結構、空間感種種，都需要建構和計算，這跟寫實完全不同。寫實是盡量讓對象的生命自己發展、自己說話，不要去建築、控制或扭曲他。他一直覺得我像個建築師，不斷蓋、蓋、蓋。我在構築的時候非常理性！這點我覺得侯導說得有點傳神，我在建構一件事情時真的是非常理性，理性到有時候會擔心自己作品的感性層

面會不會不夠，但骨子裡可能是一個感性的人，可是不想用感性的方法工作。

──── 是不是也聊一聊您過去創作短片和實驗片時的想法？

蕭： 我本來學美術，後來我選了「複合媒體」作為主修，以video art（錄像藝術）進行創作。美術系統之下的影像作品多半比較重視辯證，有些是裝置，有些要傳達的非常概念，所以剛開始接觸影像時，我的作品滿美術系統的，而非戲劇系統。當時自己有了攝影機，校內又有戲劇系的學生，加上我喜歡看電影，就開始想或許可以寫劇本、拍短片。這些短片都很詭異，非典型劇情片，因為我們對劇情語言其實很陌生，但也不是典型video art的作品，因加入了某些戲劇元素。作品就是「怪」，後來把作品送去金帶獎、金穗獎、中時晚報電影獎參賽，不知道該投哪一類，所以就報實驗片，有些作品比較偏劇情也會投劇情片類。

我記得有一件作品，現在想想真乏味！那件作品內容是：一個桌子坐了五個人，你一言我一語在說同一件事情，我把這件事情連續拍了五次，攝影機分別代表不同的人，讓同樣資訊不斷重播。這部就是《五個鏡頭》。當時想要談的就是羅生門，對於影像極熱愛，所以會想追問「影像是什麼」？在那部片裡會覺得影像是個超級說謊大師，因此想藉由這部片去揭露影像如何隱瞞真相。

──── 侯導幾部近作也同樣在探索遊走於城市之人的心緒和步調，如《珈琲時光》、《紅氣球》，對於《第36個故事》型塑的城市意象和人物刻劃，他是否有提出個人看法？

蕭： 侯導覺得這部片子觸角可能可以伸得更廣一點，他覺得還有好多城市的角落或現象可以描述，只限在咖啡館太小了，不夠，如果能夠走出去會更好。拍攝中後期，侯導曾提到：這個人物回家到底經過哪些路線？這些應該都會影響到她的生活吧，值得去追溯、去追究。又或者他們在城市移動的方式是如何？坐公車嗎？若是，就有很多事情可以發生、可以經驗。侯導主要的意見是觸角可以更多元。監製發揮的功用主要就是對話，侯導給了很多提議，比如姊妹之間可以有什麼樣的互動、最緊密的家人之間會有怎樣的衝突，他不會特別舉例要怎麼做，只會去提醒這些值得特別著墨之處。最重要的是，有一個長輩在，會覺得是穩定軍心吧！

──── 台北向來是台灣電影中的重要場景，而城市這個場域也經常被視為人物心境的某種隱

喻。台灣新電影中的台北似乎多半顯得陰沉、疏離而困頓,您怎麼看待這些電影中再現的城市空間和人際關係?

蕭:他們這樣拍台北真是帥透了!那些都是有針對性的。某個程度來講,電影謊言實在是太多了,脫離現實到一個程度,大多拍極度美好的事物,像瓊瑤電影。在台灣新電影之前,整個文藝圈對於現實的描述其實都有一些政治箝制,盡量要把國家形容得美好,採取健康寫實路線。台灣新電影興起前,鄉土文學論戰堪稱對這種文藝現象的大反撲;鄉土文學主張描寫身邊的事物,有很多失敗的故事,左鄰右舍講的是台語而非國語,這種反彈就把一個空間給要回來了。文藝的描寫可以不用那麼官僚,可以描寫形形色色的角色,有成功有失敗、有光明有黑暗、有失落也有感動。台灣新電影之所以如此重要,是因為開始比較真實地描寫身邊的故事。

我不覺得台灣新電影或楊德昌、侯孝賢的電影描寫的都是陰暗的事物,像楊德昌的處女作──《光陰的故事》第二段〈指望〉,少女小芬月事來潮,很動人,那是成長的一種情感。楊德昌幾乎可以說是台灣最偉大的一個作家,他是一個比較緊繃的人,對很多事格外敏感,能夠捕捉到人際中那種微微的疏離、或是幾乎要擦槍走火的衝突,他創造的人物經常處於這種關係裡頭。《恐怖份子》最明顯,每個人物都在最緊繃最緊繃的邊緣,其人物塑造和採樣充滿了可以看到人性的面向。楊導的片中利用了很多線條,影像語言很精密,抓到了城市最緊繃的氛圍。

侯導拍的城市其實滿溫暖的,他沒有那麼緊繃,人格上很五湖四海,你是販夫走卒他都能跟你聊,都感興趣,都懂一些。這樣的人、這樣的個性對人物就有很多寬容,會想描述人之常情的事物,可能不會特別強調他最緊繃的瞬間。我覺得侯導只是把城市視為一個生活舞台,城市跟

鄉村沒什麼不同，就是一種生活空間，生活在城市的人有城市的步伐，生活在鄉村的人有鄉村的步伐，但這些人對親人的愛大概沒什麼不同。同樣要講人跟人的情感，差別只在於若是在都市該如何表現，不會特別強調城市帶給人的某種壓力。

──《第36個故事》裡頭的台北顯得輕盈、自在且充盈著溫潤的人情。片末有一個鏡頭是利用台北市舉行萬安演習時特別拍攝的，從淡水河的彼岸俯瞰台北城，平日車水馬龍的忠孝大橋竟頓時空無一人，透露出靜謐、開闊或者一點點寂寥的意味，為何有此安排？

蕭：那個畫面當然有些象徵，但跟那一句話必須放在一起看，我喜歡我自己寫的那段台詞：「城市是空的，故事是人寫的。」我想談的也是這件事，若是要講台北，最真實的台北也不是這些硬體建築，而是裡頭的人。如果把人全都抽離，就像畫面中那樣，你說這是台北嗎？其實也不對。什麼叫台北？你如果形容給別人聽，一定不會說台北有五座橋、四個摩天輪，而是會提到台北人如何如何，其實都是在形容人。這些人物和城市相互影響、相互養成，但如果我們想說故事，故事是在人身上，所以那個空城其實是想談人才是城市的核心。

──《第36個故事》起用了桂綸鎂、林辰唏、張翰三位演員，在片中有著清新亮眼的表現，請您談談選角的過程及這幾個角色各自表徵的心理價值和追求。

蕭：我一開始就很希望小鎂參與演出，唯一猶豫的是她到底演姊姊還是演妹妹。有一段時間我們公司的牆壁上貼的是一張小鎂的照片，她的左右各有一堆照片，設想如果她演妹妹會有

哪幾種可能，演姊姊會有哪幾種可能，以她為核心開始構想。我八年前拍了她的第一支廣告作品，我們的合作只有那一次，但印象超好，不管是工作態度，或是當導演跟她形容某些方向，接著她做出來的反應、調整、變化，我都覺得這個人很棒。之後她在戲劇上的表現也愈來愈成熟，便希望找她合作，她答應演出後也極度關心到底要演姊姊或妹妹。後來仔仔（林辰唏）出現了，我早先也跟她拍過廣告，我安排了小鎂和仔仔彼此碰個面，覺得兩個人產生的化學作用很棒，兩個人的臉蛋說是姊妹也說得過去，演員就這樣敲定了。

我當時給她們各自的描述是，姊姊代表價格，很社會化，比較世故，有好的社會關係、清楚的頭腦；妹妹代表的價值相對比較浪漫、糊塗、憑直覺和本能做事，我希望在片尾她們兩人的性格有某種程度的對調，因為其實每個人心裡多少都有這兩個面向，我們好像都是被環境影響，有時候因環境逼迫就會朝不同方向傾斜。在這部電影中，隨著很多外在人物來刺激她們，自我的水平就發生了一些對調。這些影響她們的人物不只張翰飾演的群青那個角色，其實還有很多不同的人，張翰只是最主要的代表，象徵外來的刺激，帶進很多外面的訊息。而這個人除了影響別人，可能也有被影響，群青後來因為跟朵兒的接觸，也做了一點調整，形成了一個新目標。

─── 本片主要場景是由製作團隊一手打造的「朵兒咖啡館」，咖啡館是台北的街頭景致之一，人潮在此聚合復又離散，也可能因而締結下特殊的人際關係網絡。您怎麼看待片中這個重要場所具備的功能或象徵？

蕭：片中朵兒咖啡館的人際關係比較緊密一點，不會太疏離，這跟真實台北咖啡館的狀態也許有小小出入。我覺得台北沒有那麼緊密，通常我們不會去和鄰桌的人攀談，多半也不會去跟吧台或櫃檯人員說話。片中咖啡館的狀態比真實的台北稍微熱情一點點，這也可以說是一種期許或期望吧！當初在做景的時候，我就一直想要一個ㄇ字型的吧台，這其實是歡迎客人靠近、彼此對話的設計，這樣的設計也比較少見，通常吧台都是靠一邊，客人在另外一區。好像有一種小小的期許，希望大家彼此的關連不要那麼疏離，可是也不能做得太脫離現實，像張翰飾演的那個角色到店裡說故事，但姊姊朵兒還肯聽，人跟人比較有一種互相信任、溫暖的關係。

────反觀您的首部劇情長片《命帶追逐》，則是以「當鋪」和「捷運站」這兩個相異場域反映出固著／流動的相對狀態。您曾說：「我們這個世代對人際關係的想像，就在當鋪困頓封閉的空間裡玩耍，或在捷運站快速流動延伸的空間裡移動。」能否請您進一步談談您片中的空間設計概念，以及所欲傳達的人際關係？

蕭：我們在戲劇中使用空間時，常會考慮「人前／人後」，這很容易表達人物角色的個性。很多空間有其先天性格和屬性，客廳是典型的人前，一般招待客人是在客廳，如果要講悄悄話，便會拉到廚房或陽台，這樣的空間相對於客廳就變成人後。或者不一定是要跟人講悄悄話，我在客廳是一種表現，跟客人在一塊兒的時候是一種樣子，可是有一幕拍我一個人到陽台抽煙，就會看到這個人在人後的樣子，人物的個性就建構起來了。在戲劇裡頭空間的運用挺有趣的，在電影裡面攝影機可以無所不在，就有機會看到人前人後如何表現。

我們在想像這個場景的時候，我會覺得有一個ㄇ字型的吧台很重要，用意是想讓觀眾感覺到主人翁喜歡跟人交往，喜歡跟人相處。換個角度來看，如果咖啡店主人是一個非常害臊靦腆的人，吧台的設計大概就會窩在一個小角落，他把咖啡遞給客人的時候可能也就躲在吧台後面；我希望主人翁是大方熱情，喜歡跟人交往。《命帶追逐》中的當鋪顯然就不是這個氣氛，男主角東清永遠在鐵窗後面，防止搶劫，視覺上就覺得他的狀態是被網綁住的，當時確實是想藉此講一個人的心很想飛，卻給網綁住了。《第36個故事》在空間的設計上，則希望傳達出角色樂於與人交往、接觸的感受。片中，朵兒在第一分鐘就完成夢想了，她成功開了咖啡館，但最後一分鐘她改變了，她要去實踐第二個夢想，這個變化的過程並非她個人的自覺，而是被人影響的；好多人來，她聽了好多故事，於是改變了。這些影響或改變是別人給她的，她是受惠的。這是人與人互相帶來的正面影響，就應該營造出一個適合人交流的空間，這部影片的觀點是在讚美人跟人的交往。

────── 片中插入數段街頭訪談，讓民眾直視鏡頭，談他們心中認為最具價值之事、追求的夢想等等。混融這些素人訪問於片中的用意為何？您一系列廣告作品如「台灣肖像系列」也採用同樣的拍攝手法，預期這樣的影像語言具有什麼召喚功能？如何推動原初的訴求？

蕭：街訪我在廣告裡面做過很多次，每次做街訪我都是真的去、真的問，並採取開放式的做法，不去限制對方的答案。起頭也是出於直覺，想把一些話題開放給一般觀眾，讓他們參與或回答，就想到街訪這種形式。但並非隨機在路上抓人，而是先透過朋友約訪，只是他們並不知道會問什麼，答案也完全沒有規範，希望他們憑直覺說。

我很好奇觀眾的反應，因為有不同意見，光我們工作人員當中就有些人很支持，有些人很反對。支持的一方覺得很有趣，很有另外一種空間感；反對的人則是認為會破壞故事線，故事會被打斷，或是認為把一個抽象的事情講得太具體、太露骨了。我們猶豫了非常非常久，在最後版本敲定前一直卡在這裡，到底要不要放街訪？我們做了兩個版本相互比較，最後當然是由我決定，就決定要街訪。我決定的理由是因為覺得有趣。

─── **這次邀請雷光夏和侯志堅擔任電影配樂，他們的音樂風格吸引您的地方是什麼？如何調配音樂和影像的互動、對話？**

蕭：光夏和侯志堅是我兩個長期合作的音樂夥伴，光夏的音樂有一種很難言語的美感，非常優雅。侯志堅的音樂一直都很靈活，可以呈現非常多種不同的情緒跟情感。幾年前我們一起做過一支短片《地圖》，覺得很好玩，一直希望再合作。這次他們合作的方法是，這個人丟了一段旋律，下個人就接棒，再丟回來、再丟回去，兩個人的互動我覺得很有趣。我們開拍前和拍攝期間，他們就一直來朵兒咖啡館做音樂，收一些聲音，包括我們跟演員見面、談劇本，他們也加入，去想像角色種種，然後開始做音樂。拍攝時我已經在聽很多他們初步做出來的旋律，這些音樂其實也會影響我的執行，攝影師和演員也會覺得給音樂感染。

在你心中
注入愛情的暖流

《有一天》、《南方小羊牧場》　　導演／侯季然

我認為去看電影的人,有很多都是沒有地方好去的,我便很想做一件事情,讓這些沒有地方好去的人好好地度過那一個半小時或兩個小時的時光,作為對於現實苦難的稍稍安慰。

原文出處｜《放映週報》258 期 2010-05-20、383 期 2012-11-09
圖片提供｜時光草莓電影有限公司

侯季然

電影編導、作家。政治大學廣播電視研究所畢業,曾參與「台灣電影資料庫」建構。2003年因首部個人影像作品《星塵15749001》獲第五屆台北電影獎百萬首獎而開始專職導演工作。2005年以摩托車為主題的短片《我的747》,獲得香港IFVA獨立短片競賽Asian New Force大獎;同年完成的紀錄片《台灣黑電影》,重新挖掘並定義台灣七〇年代末期的「社會寫實電影」,入選東京、釜山及鹿特丹等國際影展。2010年個人首部劇情長片《有一天》入選柏林影展青年論壇單元;同年參與李崗導演監製之三段式電影《茱麗葉》,執導〈該死的茱麗葉〉。2011年受邀參加金馬影展發起之《10+10》電影計畫,執導〈小夜曲〉。2012年,第二部劇情長片《南方小羊牧場》在兩岸三地及東南亞、澳洲等地上映,並獲第十五屆台北電影獎最佳整體技術獎、蒙特婁奇幻影展最佳導演。

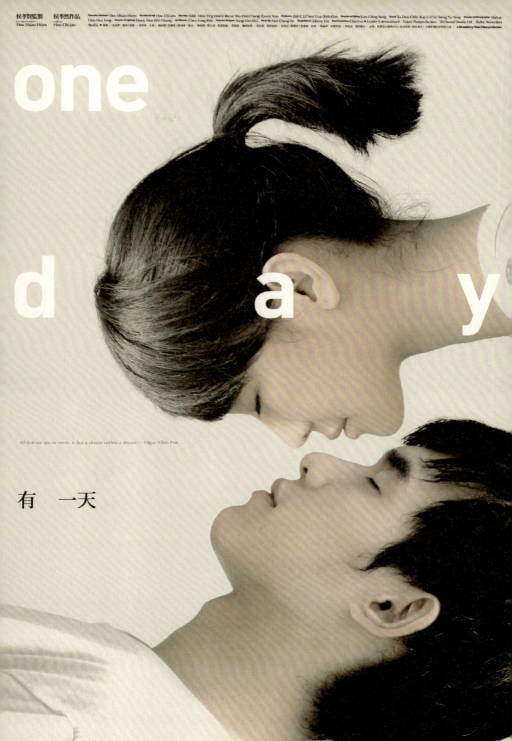

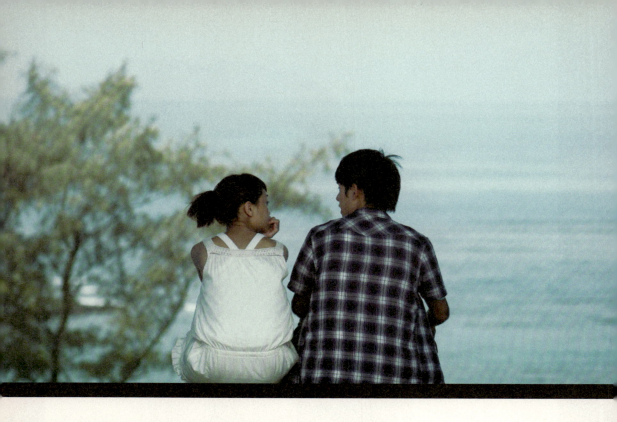

文／王昀燕

侯季然有一張彷彿永遠不會老去的臉，懷舊的他，在情感的夾層裡，總是置放著一份執著的癡情。從《有一天》到《南方小羊牧場》，他一再回返那個十九、二十歲之交，鎮日逡遊徘徊不去的南陽街，從窄迫的K書中心到同樣逼仄的影印店和補習班，他筆下的角色皆是被圍困之人，他們居留在一個小地方，唯有通過想像，才能將世界打開。

首部劇情長片《有一天》，故事主要場景發生在一艘開往金門的慢船上，敘說一個在軍包船上工作的女孩欣穎，邂逅了阿兵哥阿聰，他們一起穿越種種奇想，浮游於看似恍惚卻又深刻的記憶之海，緩慢展開一趟漂流的情感旅程。《有一天》包裹了侯季然的青春歲月，以影像召喚十九歲那年的K書中心、二十二歲當時航行於闇黑大海的軍包船，甚至祕密地，埋藏了他對於父親的呼告。

《南方小羊牧場》則是一部輕快愛情喜劇，當一個遺失愛情的影印店男孩，遇上等待愛情的補習班女孩，一場魔幻愛戀就此展開。本片有別於侯季然過往的創作，拋開了沉重和憂鬱，透著

亮麗的底蘊,當被問及何以這部片跟過往差異如此之大時,他笑言,「就是物極必反吧!」

小時候,侯季然家裡開設皮箱店,自小學三年級開始,便得幫忙顧店,想往外跑卻不可得,紛陳的幻想於是由此滋長。昔日,混跡於南陽街之時,侯季然便常驅動豐沛的想像力,揣想他人的身世與遭遇,暗自為他們杜撰一則又一則悲傷的來歷,然後,又悄悄地為他們寫上溫暖的結局。

長大後,他從一個害怕遺忘的人,成為了一個說故事的人。於是他選擇回到紛亂雜沓的南陽街上,透過電影的幻術,說一個甜美而斑斕的青春故事。

以前,當侯季然不知道要去什麼地方,或是真的無路可去的時候,便想躲到電影院裡面;而今,他拍了一部電影,抹去現實中瀰漫於南陽街的悲傷氣味,注入奇想,希望進電影院的人,能夠看得開心。在這想像的世界裡,無論是明亮的追求或晦澀的期待,都有了飛翔的可能。南陽街成了一條奇想的街,許多人在此等待著出發的那一天。

本篇專訪中,侯季然將分享《有一天》、《南方小羊牧場》這兩部片的創作構思及技術層面上的細密操作。

───── 從《我的747》到《有一天》,您的創作某程度都是取材自個人情感體會和生活經驗,但您也曾提及,往往是影片完成後,才恍然發現其中納藏了私人成分,又或者,拍完才意識到原來自己是這樣的人。請您談談個人的創作方式,以及您又是如何看待《有一天》之於您的意義?

侯季然（以下簡稱侯）：我可能每一個構想都需要擺在肚子裡面很久，最後才會反芻出來，不管是《有一天》、《台灣黑電影》或《我的747》都是在腦海裡放了很久的想法，最後才拍出來。我覺得我很難憑空發想，也許所有的創作者都一樣，其作品中飽含的情感一定是來自他經歷過的。經歷過的東西不一定可以馬上反映出來，可能需要經過一段時間，回過頭來看這件事，才知道如何描述它，我覺得我的片子都自覺或不自覺地包含這個部分。

不管是拍電影或寫作，你在下筆寫東西或開拍一部片之前，一定有一個衝動，有很想講的話。你大概知道想寫的文章或拍的電影是什麼樣子，可是我覺得創作最有趣的地方是，你下筆之後，會發現你原本想不到的東西，那東西是你不寫下去、不拍下去不會知道的。就創作而言，我自己最喜歡的就是這部分。

我原本也沒意識到《有一天》會那麼跟我自己相關，可能就是我經歷過軍包船和K書中心的場景，但《有一天》並不是寫我自己在軍包船和K書中心的經歷，我只是借用這兩個我經歷過的場景跟觀察到的情感，去寫一個虛構人物的故事。最妙的是，我們開拍第三、四天，拍欣穎和書豪在海邊，從遠方走過來，那其實是在很趕的情況之下，因為我們要趕著捕捉那個光，而且那場戲完，我們要趁光還沒消逝前到另一個場景去拍書豪跑的那一段。我跟攝影師說我想要一剛開始是海，慢慢pan過來，帶入他們的畫外音，他們從很遠的地方走過來。我講的時候是在想我在這個狀態下最喜歡、同時最符合現代狀況的處理方式，我的攝影師很厲害，完全知道我要幹嘛。

拍這場戲時很急，偏偏機器又當機，最後副導說要拜拜，拜完後過了一下機器才恢復正常，事先沒有走過一遍就開拍了。那場戲的台詞是開拍前一個禮拜才定的，而且只有寫到欣穎說她爸爸失蹤，但那場戲又很長。開拍後，欣穎和書豪兩人慢慢從遠處走過來，現場只有我跟攝影師戴耳機，聽得到他們在講什麼，等他們走到中段，靠在欄杆上時，其實他們已經把台詞講完了，但是我沒有喊卡。最後他們自己又走到攝影機前面，講了一段關於天使光的話，那完全是他們即興出來的。拍這一顆鏡頭時，從機器當機、拜拜，他們講我寫的台詞，即興說出天使光在守護你爸，從這顆鏡頭開拍我就莫名其妙一直流眼淚，哭到不行，因為那一刻，我覺得我爸來看我了。這一切讓我意識到，原來這個故事還是一個非常關於我的故事。

——— 這部片上映前又重新剪接了一個版本，這個版本和上一個版本的主要差異是什麼？當

———— 初拍《購物車男孩》時，您曾為了加旁白與否而大傷腦筋，一度選擇加上旁白，為觀眾鋪一條通往影像的路。這回重新剪接《有一天》也是為了讓觀眾更容易進入您的影像敘事嗎？

侯：這個版本前三十分鐘的片段可能會讓觀眾比較有跡可循一點。因為原本的版本會去設定什麼東西該何時出來的步驟，但我想像的觀眾跟實際面對的觀眾可能會有一段差距，假若一個觀眾完全不了解這個故事，他要進來這個故事，可能片子前面的段落要更平整一點。現在這個版本沒有動大架構，但就是在一些情感的連接上更容易連戲，前面還是有很多謎團，但是感覺比較緊湊一點，讓觀眾比較能預期接下來的發展。原先的版本布局做很久，希望把東西壓在最後爆出來。

———— 您個人有比較偏好其中哪一個版本嗎？

侯：其實到現在我已經很難去比較了，我覺得這個影片一直在長成自己該長的樣子，看你是要怎麼去定義這個作品。如果將這個作品定義成我自己的作品，不去在意觀眾的感受，喜歡的人

就喜歡，不喜歡的人就不喜歡，那我可能最喜歡你們都沒看過的、照劇本剪的那個版本。那是完全跳躍的，要到最後一秒鐘才會知道狀況。後來我們覺得這部片還是必須考量到一般觀眾的接受度，畢竟還是希望這個片子會讓大家喜歡，所以後來我又重剪一個版本是按照時序來走，這就是現在所有版本的雛型。

說老實話，我剛開始在寫這個故事的時候，一直以為這個片子其實就是要讓自己的作品可以跟大眾溝通，因為以前從《星塵15749001》到《購物車男孩》都是比較自我的片子；其實《購物車男孩》加了旁白進去後，我又把它拿掉了，中間歷經掙扎。《有一天》我從一開始就希望它是具有我個人風格，但可以讓大家接受的片子，從寫劇本、構思故事的階段就是秉持這樣的初衷。後來經過不斷剪接的過程，都沒有違背當初我對這個片子的設定。

只是我從這部片學到我自己的想法跟觀眾的想法之間有多大的落差。在寫劇本的時候，我原本以為觀眾應該會覺得這很有趣，所以照劇本剪出那個版本時，我自己覺得觀眾應該會喜歡。我以前所有的作品命運都一樣，觀眾接受度很兩極，喜歡的人會覺得很特別，不喜歡的人就會覺得這個作品完全是拒絕跟他們溝通。《有一天》這個作品，我希望不要這麼兩極化，剪出第一個版本的時候發現觀眾反應還是很兩極。因為初衷就是希望可以跟一般大眾對話，後來的剪接都是為了達成這個想法。

─── 《有一天》的敘事在夢和現實之間切換、跳躍，故事的開頭是起於一場夢境，彼時觀眾還不知道那是一個遙遠的夢。為何選擇以夢起始，而非現實情境？您個人又怎麼看待片中彼此交錯的夢境和現實？

侯：這個片子到現在都覺得好難形容，因為原本的片子是從現實開始，拍欣穎和阿聰兩人在床上玩相機，從交往最甜蜜的時期開始講，那時候還拍一鏡到底，長達五分鐘。那一場他們兩人互拍，最後結束在欣穎說她夢到阿聰會去金門，阿聰就說夢是相反的，欣穎問：「真的嗎？」下一場戲就跳到阿聰抽到金門籤。後來改成由夢境開始，是因為覺得這樣的起頭比較能夠開宗明義讓大家知道這是一個「關於夢」的故事，原先那樣的開場就不一定是個關於夢的故事，而是「關於預言跟現實生活中的似曾相識」的故事。

原先的劇本一開始是希望呈現出若無其事的狀態，最後卻讓人訝異怎麼會這樣；現在的做法是

讓人一開始就知道這是個有點像夢的故事,讓觀眾有心理準備,能夠期待他接下來將看到什麼。我也從中學習到,大眾(也包括我自己)之所以會喜歡某些片子,是因為能夠預期接下來會怎麼走,情節真的那樣發展,但又能給你多一點東西。

這部片中夢境和現實交錯,原本的設定就是希望兩者的界線不是那麼清楚。我覺得夢境跟真實本來就分不清楚,我們在做夢的時候一定不太能夠知道我們現在正在做夢,以為自己處於真實,其實也不能確知自己到底是不是在夢裡面。所以這個片子一開始的設定,我就已經絕對地希望是夢境跟真實混合在一起,這是這部片的核心美學。

這部片的主軸不在何者為夢、何者為現實,也不在於時空的跳躍,而是兩個人的情感位置如何改變。我希望觀眾在看這部片時也許可以少花一點腦筋做數學,我覺得那不是最重要的事,而是兩個角色之間的互動,對於那種明知不可為而為之的愛情,不可自拔或無可救藥的追求。

─────故事泰半是在一艘封閉的船上取景,欣穎和她的母親則住在港口畔的船屋上,這樣的空間安排想要傳達什麼樣的意象?和鄰近台北車站的K書中心一南一北相互映襯,是否有對照意味?

侯:我開始構築這個女主角的背景時,心想如果她是在船上的販賣部工作,家裡可能也是做雜貨店的,某個親友也許跟船上的經營階層有關,所以她被介紹到船上工作。至於那個船屋,本來是一個荒廢的販賣部,從造船廠的港口延伸出來,我們去勘景時該船屋已經封閉了,是整個碼頭唯一木造的船屋,我們覺得很漂亮,就將欣穎家開設的店面放在那個地方。

這部片最開始就是想拍軍包船的故事,因為我當兵時坐過這樣的船,覺得船上的空間非常有意思。船深夜出發,載著所有的阿兵哥,他們都沒有去過那個島,第二天清晨就抵達一個陌生的島,這段航程是在黑夜的海上,我覺得這是一個非常奇幻的場景。船上載著的全都是十幾二十歲的年輕男生,每個人各自睡著,或睡不著,要一起前往一個聽起來很可怕的島,我覺得這本身就是一個很奇妙的場景,應該會發生一件很奇妙的事情。

台北K書中心其實也是我自己很想要拍的一個場景,原本短片中沒有K書中心,變成長片後才有。我覺得K書中心跟這個船上的空間很像,都是一小格一小格,都有暗而狹長的通道,在空

間上類似，在情感上也類似，都是屬於青春的場景。我就很單純覺得，若是在船上打開一道門，直接就通到K書中心裡面，是非常合理的事情，因為兩邊看起來太像了！

───── 夢境裡，出現了一個印度船工和一匹馬，船工說著他們不明白的語言，阿聰則認為只要集中精神，就可以說出對方聽得懂的語言。此一橋段設計是否有意傳達「溝通」的概念？那隻馬除了添增奇幻效果，有其他可能隱含的寓意嗎？

侯：這部片原先是參與一個短片計畫，這個拍攝計畫有一個共同的主題就是「溝通」，我是為此才寫就《開往金門的慢船》，而後才以此發展成《有一天》。

這部片有個前提：人跟人會做同一個夢，但不見得是同一個晚上夢到，在這夢境裡的所有人都同樣在做夢。為了要把這個前提說得更清楚，我就覺得片子裡頭那場夢中一定要有第三人的角色，且這個人最好是外國人，才能凸顯夢境的跳躍性及其跨越不同時空的可能。如果是一個阿根廷人或西班牙人也跑到這個夢裡面來，就表示這是會存在人類意識裡面的一個現象。原先設定的是一個菲律賓船工，試鏡的結果發現有個印度人最像。

開拍前一個月，我們討論這個故事的時候，希望船上這個夢的場景更奇幻，就在想船上如果出現什麼動物會顯得很奇幻？後來決定是一匹馬。為了把做同一個夢這個概念發展得更完整，包含你在夢裡面看見的動物，牠其實也是在做夢。

───── 《南方小羊牧場》創作靈感來自您過往在南陽街補習的經歷，能否請您先談談對於南陽街的印象？

侯：我第一次去南陽街的記憶已經不可考了，因為我是台北人，小時候一定到過南陽街，但並未特別留意。真正跟南陽街發展出比較長的關係，是在十九歲就讀專科五年級那一年，我去補習插大，一口氣補好多科目，國文在一家補，英文在另外一家補，專業科目又在另一家補。我花了很多時間在補習班及K書中心，當時覺得南陽街很擁擠，每一台電梯都大排長龍。每次看到在那邊排隊的人潮，常覺得每個來補習的人都透露著一種一心一意的感覺。當時補英文的那個補習班，專門在補高普考，所以會碰到不同階層的人，感覺上每個人都有很多事情值得探究。

一、大城小愛 ∥ 47

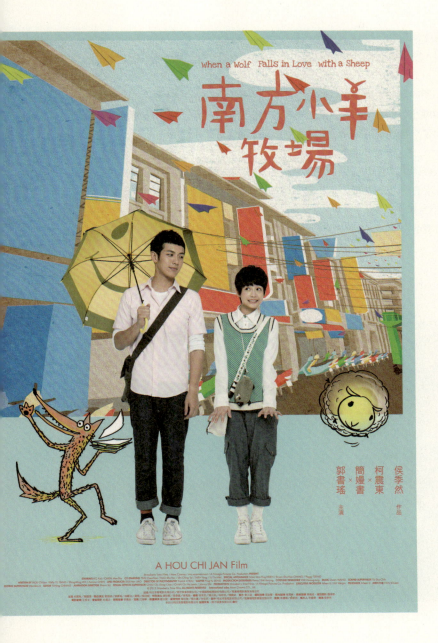

在南陽街補習那段期間，我常會經過一家影印店，那家影印店每次都會發出很大的噪音，位於兩幢大樓之間的防火巷，以違章建築的形式搭建而成，在那狹長的空間內塞滿了影印機。每回經過，總見一年輕男生在那邊手忙腳亂地影印，我老是想，這人為何在此長時間地工作？他為什麼不去做別的事？他從哪裡來？以後又要到哪裡去？他有著一張稚嫩的面孔，我不免納悶，他現在不是應該在上課嗎？為何會在此打工？我對這樣的人物與空間懷有諸多想像。

除此，夜裡離開K書中心後，所有店家都關了，只剩下一家麵攤，去吃麵時，老闆都很喜歡跟客人聊天。他其實也是一個很有故事的人，他在南陽街待了很久，原先和太太在某個

轉角開水果店,歷經一連串糾葛後,變成獨自一人在擺麵攤。這些混跡於南陽街的人,其實都有各式各樣的來歷和故事。所以我對南陽街留下的印象就是,這是一個充滿了故事的空間。

──────您曾說,您幻想的那些故事多半有個悲傷的開始,卻希望賦予它們一個溫暖的結局。相較於您理解或想像的南陽街,《南方小羊牧場》這部片呈現出來的南陽街卻甜美而夢幻,甚至有了一種超現實的況味,您怎麼看待這兩者之間的差距?

侯:當時我會覺得那個在影印店工作的男生是不是家裡真的很窮,他才來做這份工作;或是在排隊等電梯的小姐們,若沒有考上高普考,是不是就真的永遠沒有辦法翻身。每每走在街上,行經那麼多的榜單,「賀○○○考上」、「賀×××考上」,那沒有考上的人怎麼辦?便會覺得南陽街充斥著許多悲傷的事情。

夢是現實的補償和安慰，其實跟《有一天》一樣。在《南方小羊牧場》這部片子裡面，做成比較童話式的、天馬行空的、甜蜜的東西，其實是我覺得南陽街太殘酷、太現實、太壓迫了，所以想要拍一部片子來安慰這些人。我很喜歡《彗星美人》（*All About Eve*, 1950）這部電影，美國女星貝蒂‧戴維斯在片中飾演一個大明星，是以前百老匯的劇場演員，有一個女性影迷，每天都在劇場前面等著那個大明星來，準備跟她打招呼，每天會想盡辦法混到劇場裡面去看她的演出。長久以往，大家都認識她了，某天，劇場裡的人就問她：「妳為什麼每天都來這裡？」那個影迷回答說：「因為我沒有別的地方好去。」我認為去看電影的人，有很多都是沒有地方好去的，我便很想做一件事情，讓這些沒有地方好去的人好好地度過那一個半小時或兩個小時的時光，作為對於現實苦難的稍稍安慰。

───── 這部片的劇本當初獲得台北市電影委員會舉辦的第一屆「順著景點一路拍」劇本競賽金獎，正式展開拍攝後，影委會也提供了很大的協力，協調相關拍攝事宜，能否談談在南陽街拍攝的情形？

侯：這部片最大的任務就是要在南陽街實地拍攝，其實開拍前，我們想過是不是要搭一條街，因為南陽街太複雜了，每天上萬人在其中吞吐，劇組一旦進駐，必定會造成諸多不便。後來發現另外搭景實在不可行，除了我們並沒有那麼多預算外，再者，我想要保留的正是南陽街的樣子，倘若重新搭景好像就隔了一層，所以最終我們還是決定要在實地拍。

南陽街並非行人徒步區，汽機車皆可進入，街道那麼窄，人又那麼多，老是塞車，便透過台北市電影委員會幫我們協調很多單位，包含那邊的每一個店家、每一家補習班、警察局、公園路燈工程管理處等各種你也許想都想不到的單位，開了非常多協調會。我們把每一場戲、每一顆鏡頭會牽涉到的部分一一標示出來，做了厚厚一疊企劃書，以便跟大家溝通。為了做封街協調的工作，我們事先請製片去南陽街實地勘查，畫了一張地圖，將每一家店仔仔細細地全部畫出來，後來在大家的善意幫忙下，在南陽街足足封了三個禮拜；白天時，避開交通尖峰時段，夜裡多半是選在店家打烊後才一路拍到天亮。店家打烊後，會請他們將燈留下，我們再把臨演灌進去，像片尾射紙飛機那一場，因為很複雜，我們拍了一個禮拜才拍完。

───── 除了場地協調的問題以外，在南陽街拍攝還面臨了一個很大的挑戰，亦即如何將它拍得好看，真實的南陽街相當駁雜紛陳，如何呈現其活力繽紛的一面，卻又不流於雜亂

醜陋並非易事。請您談談這部片在美術和攝影下的功夫。

侯：這其實是我們的攝影和美術非常苦惱的事。美術指導蔡珮玲是一個很資深的廣告美術，先前做過《星空》，對於顏色的要求很高，畫面上要出現什麼顏色都必須經過管控，但南陽街就是亂七八糟一片。她每次都會問我想要什麼樣子的感覺，我總是回答，我就是想要南陽街的感覺，但是要比南陽街更漂亮。你看到這部片子裡呈現出來的五彩繽紛，其實通通都經過控制，譬如這個地方有那麼多的紅和黃，要配上一個什麼顏色才會讓這個紅和黃更和諧、更好看。我們得設法在現實場景中讓顏色統一和諧起來，有時會加上一個標語或某一擺飾，必須跟現實有所呼應，同時能夠將現實襯托出來。

我們的攝影師周宜賢近期拍了《那些年，我們一起追的女孩》及《騷人》，他是一個非常沒有規則的攝影師。剛開始，他提過，南陽街這麼亂，是不是把顏色抽掉一點，讓色調變得比較統一，但我想要很鮮豔且五彩繽紛的感覺，他就得思考如何控制色溫和燈光。除此，我們有棚內搭景及實景的結合，像影印店就是在片廠裡面搭出來的，棚內打燈和戶外的打燈要能連得起來，這部分也花了非常多功夫。

——— 這部片用了不少特效，使得影片更鮮活明快，凸顯其魔幻成分，能否談談特效的運用？

侯：特效大概分為幾個層面，一是手繪動畫，一是Stop Motion（停格動畫）。最後那場射紙飛機的戲碼是由香港一個曾參與《十月圍城》的團隊負責執行，其他如天上的雲幻化為數字的特效，則是台灣的「大腕影像」製作，他們做過《海角七號》的特效。我們這次把特效一一分包出去，交由不同單位執行，因為術業有專攻，也希望可以更有效率一點，縮短後製的時程。

——— 特效團隊大概是什麼時候參與進來的？

侯：從前製期就參與進來了。拍攝時，特效人員都要在現場，像香港團隊事前就先來勘景，了解我們想要怎麼拍，提供他們的建議，也進行了試拍，看看時空凝結的效果。期間不斷修正，等到真正拍攝的時候，他們也到了現場，嚴密掌握現場的狀況。

──────《有一天》片中，有一場戲是阿聰和欣穎躺在床上，阿聰手上拿著數位相機，按著上頭的按鈕一張一張播放照片，他說，如果照片再動快一點，就很像動畫了。在《南方小羊牧場》中，運用了Stop Motion的效果，其實就很像這個概念的實踐。當初為什麼會想採取Stop Motion的拍攝手法？

侯：其實這就是對現實的重新再創造，創意性地處理現實。之所以用Stop Motion，是因為在這個片子裡面，有很多畫面需要奇想和異想，這異想當然就是來自於男女主角腦中的世界。我想要用比較特別的方式來呈現這部分，但我本身不太喜歡做太看得出來是特效的特效，就會想要反其道而行，用一種更手工的方式，讓觀眾看得出來其中有一種勞作感，但是很可愛。Stop Motion好像是台灣電影比較沒有人做過的新嘗試，特點在於每一個元素都是真的，卻會做出不合乎人體工學和物理規則的運動，彷彿每個物件都有生命、都會律動，我覺得這很適合呈現阿東腦中的世界。

──────第一次拍喜劇對您來說比較大的挑戰在於？

侯：比較難的是表演，開拍前我就很擔心，因為喜劇的表演很難以捉摸。一個成功的喜劇演員很難複製，周星馳有周星馳的節奏，康康有康康的節奏，但他們都能抓住喜劇的節奏。他們表現的誇張，能夠讓觀眾入戲並且發笑，但很多不成功的喜劇演員，會讓你覺得他在搞笑，你卻笑不出來。我沒有做過喜劇，本身可能也不是那麼好笑，雖然寫了一個喜劇的劇本，卻有點擔心該如何表現，加上這部片的演員很多，每個人又存在著差異，如何與演員們溝通就成為了滿大的考驗。

南哥（蔡振南）對這部片有很大的貢獻，因為他定了一個調，尤其是他跟柯震東之間的調。我在寫這個瘋狂影印店老闆的時候其實有點不安，不知道屆時飾演的演員能否演出這麼瘋狂的事情，又不顯得做作或不好笑。後來南哥的表現出乎我的意料之外，而且他做得比劇本上更瘋狂，整個人處於一種很嗨的狀態，某種程度上，他將這部片的喜劇基調定下來。柯震東是一個很自然的演員，很容易就能做到一些別的演員很難做到的事情，他嘴上每天都掛著「很難、很難」，可一旦到了鏡頭前，卻能完美地達成，他其實是一個天生的演員。當南哥將調性定下來以後，兩個人對戲就對得很好。

跨越海峽的魔力

《愛LOVE》　　導演/鈕承澤

我片場的經驗十分豐富，九歲開始演戲，十二歲參與台灣新電影，2001年參與偶像劇創建，2008年參與台灣電影文藝復興，得過憂鬱症、談過無數場戀愛，現在貌似發展非常好，但其實每天仍然要面對自己的孤單寂寞。我就是一個這樣的人，這一切都反映在我的作品裡。

原文出處｜《放映週報》349 期 2012-03-16
圖片提供｜紅豆製作股份有限公司

鈕承澤

1966年生。國光藝校影劇科畢業。台灣影視界演、導雙棲資深影人。1983年以《小畢的故事》入圍第二十屆金馬獎最佳男配角、1989年以《香蕉天堂》入圍第二十六屆金馬獎最佳男主角、1996年以《飛天》入圍第三十三屆金馬獎最佳男配角。1984年榮獲中國文藝獎章（電影表演獎）。2007年完成首部劇情長片《情非得已之生存之道》，獲得金馬獎國際影評人費比西獎、鹿特丹影展奈派克亞洲電影促進聯盟獎（NETPAC），以及台北電影獎最佳男演員獎、最佳女演員獎、觀眾票選獎。2009年以《艋舺》提名第四十七屆金馬獎年度台灣傑出工作者，並獲第十一屆華語電影傳媒大獎最佳新導演。2012年以《愛LOVE》入圍第四十九屆金馬獎最佳導演。2012年榮獲台北市第十六屆文化獎。此外，2000年起跨足電視劇，執導《曉光》（2000）、《吐司男之吻》（2001）、《求婚事務所》（2003）、《我在墾丁·天氣晴》（2007）等作品。

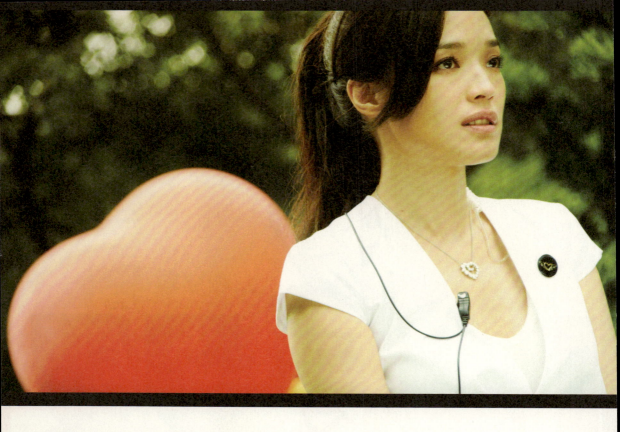

 文／黃怡玫

《愛LOVE》自情人節起，兩岸同時上映至今已逾一個月，口碑與票房仍然持續發燒中。本片由台灣與中國兩岸合資，斥資三億台幣，延攬舒淇、趙薇、郭采潔、彭于晏、阮經天、趙又廷、陳意涵、鈕承澤等一票影星，齊聚大銀幕，競相爭豔。

很多觀眾會把《愛LOVE》跟好萊塢作品《情人節快樂》（*Valentine's Day*, 2010）相提並論。集合明星卡司、多線敘事交會、瞄準情人節的操作手法，確實已經成為一種製作模式，但《愛LOVE》的故事、人物、場景表現出台灣在地的情感，帶給觀眾的感受勢必不同於洋人面孔演出、海外都市場景、甚至美式／好萊塢式的價值觀。鈕承澤也堅信：「觀眾對於講著我們的語言、呈現我們的文化和故事的電影一定有需求，關鍵在於你能不能給他那部電影，讓他可以認同、可以進入，可以跟著笑、跟著哭。」

作為第一部在中國市場大放異彩的中台合拍片，江湖人稱「豆導」的鈕承澤將與讀者暢談他開荊劈棘這一路上所見的風景，以及兩岸電影工業合作發展的可能性。另外，從電視劇發展至

　　大銀幕上，鈕承澤逐漸形成具有個人印記的「作者」導演，他也分享在創作、導演、表演路上的曲折變化。在受訪過程中，鈕承澤仔細沉吟，數度咀嚼，希望能透過《放映週報》為《愛LOVE》留下最完整的紀錄。

―――　《愛LOVE》在台灣及中國兩地都獲得耀眼的票房成績。台灣電影登陸對岸的表現始終不太穩定，《那些年，我們一起追的女孩》大受歡迎，《賽德克‧巴萊》則不，而跟《愛LOVE》一樣同為華誼兄弟投資的《星空》也不盡理想，這其中可能有類型、題材、生活經驗、歷史情懷的差異影響。但中國廣大的市場是台灣任何一項產業都試圖進入的場域，您怎麼看待台灣電影與中國市場、觀眾的關係，以及《愛LOVE》與中資的合作經驗，是否可以作為一個兩岸合拍片的成功典範？

鈕承澤（以下簡稱鈕）：我相信大多數台灣電影在籌備過程中就會思考試圖去連接中國市場，至於最後為何沒有成為一部合拍片，往往來自題材考量。中方合作者會有他們的期待和要求，創作者、劇組可能覺得他們的要求會影響原本的片子，作品不會是原本期待的長相，《艋舺》就是類似的例子。《艋舺》開拍之前，我也向中國的公司探尋合拍的可能，他們覺得可能需要加一條警察的線，要符合邪不勝正的概念，我思考過後覺得那不是我想拍的電影，就決定不要。

　　《愛LOVE》的個案比較特別，我跟大陸市場其實互動很久，從2002年開始，當時他們期待我拍電視劇，但在大陸拍電視劇需要在很短時間完成，我一直沒有把握。我當時常常跟投資者說，如果要我三個月內拍三十集，我就不是我，我就不是你當初想要的那個人，我無法保證我的質量。跟華誼的緣份包括我多年好友陳國富到華誼工作，好友周迅之前也在華誼，我會在不同場合跟華誼人見面，但僅止於朋友關係。我跟華誼兄弟很早就開始互動，一方面2004年以後我不那麼想拍電視劇了，因緣尚未具足，但互動始終存在，我也不斷地接到大陸邀約。在《情非得已之生存之道》之後，除電視之外也有電影的邀約出現，但不是讓我心動的劇本或組合，

所以都沒有發生。《艋舺》之後很多公司找我。大陸有不斷擴大的市場、營業額，自然對於內容、執行者、作者有渴求，因而開始看到台灣，2008年之後的台灣電影對他們而言是更清楚的台灣力量的展現。這一路上許多人來找我，最後還是選擇華誼兄弟，當時就決定要做一部合拍片，要拍一部講愛的故事。

《愛LOVE》一開始就是這樣的出發，如果沒有在兩岸市場引起聲音的話，就是個徹底失敗的作品，但過程充滿不確定性和未知。第一，紅豆製作本身並沒有跟大陸合作的經驗，整個台灣業內美好的承案經驗也不多。我們是真正定義的合拍片，並不是版權的切割，而是紅豆和華誼共同對等投資，享有全世界版權，是徹底地想進入對方的市場，這是超越經驗的。

其次，我講的是台北與北京兩個城市當代的故事，大多數合拍片採取一個虛擬的、不知確切城市、族群、年代的設定，這樣可以規避掉很多大家擔心的問題。我覺得兩岸之間交流如此密切，有這麼多故事在發生，但我們沒有看到這些交流深刻、有趣地反映，我覺得沒道理，很想試試看。雖然從過去例子來看，台灣海峽顯然是一道黑水溝，在台灣火得不得了的《海角七號》到了大陸可能是聲音一般，在大陸厲害得不得了的《讓子彈飛》來台灣也沒有引起什麼共鳴。我覺得在台灣與中國這樣同文同種、資訊發達交流頻繁的情況之下，城市跟城市之間的距離不是用黑水溝來界定的，換句話說，我們跟北京、上海人的溝通一定遠比他們跟陝北農民溝通來得容易。對我來說，台灣和中國同文同種，有相同的文化底蘊，因為歷史和命運而有如今的政治形態，這樣的形態造成的現象是同中存異，而同中存異其實是最理想的文化狀態，存在著激盪的可能，存在新鮮的視角與趣味。

——— 在宣傳過程中，《情非得已之生存之道》可能被定義為都會愛情故事，《艋舺》則是黑幫電影，而在情人節上檔的《愛LOVE》更是主打浪漫愛情喜劇的形象。電影類型對您來說是創作的工具或者是行銷上的需求？

鈕：我沒有類型的概念，只是用類型來跟大家溝通。比方我說動作片，大家比較能夠想像，因為你問我接下來要拍什麼，我沒法跟你講完整的故事，那沒完沒了。怎麼樣好看就怎麼弄，就算是某種類型，我還是希望它是一部沒看過的作品，雖然總是力有未逮，因為技術、個人能力種種，沒辦法完全執行心裡的期待與想法。比方《艋舺》，我想拍一種沒看過的美學，打架的片刻是要拳拳到肉，不要套招，希望寫實又有美感。

帶《愛LOVE》到柏林參加影展時，有人問我《艋舺》是一部什麼樣的電影，我說：「《艋舺》是一部有著黑幫背景、史詩情懷的青春動作片。是一段青春紀事，對友誼的傷懷與謳歌，一個時代的記憶，一群人對夢想的追求。」這是我最精簡的表述，因為我根本不覺得它是一部黑道的電影，也不是青春片而已，裡面有成長、青春、黑幫、史詩、動作的元素。但可能因為我措辭的習慣，就導致一種肉麻兮兮的結果。《情非》更是慘，做行銷時完全不知道要怎麼弄，那樣的片名到底要往哪個方向操作？因為我以前當觀眾時常覺得宣傳失敗，宣傳導向一種片，看了發現是另一種。我做行銷時陷入兩難：第一，我說不出來這是什麼片子；二，當我說出來會不會連原本的觀眾都叫不進來了？

到了《愛LOVE》比較清楚，但它仍然不是一部都會愛情喜劇，也不是完全的文藝片，所以類型這種分法對我而言沒有效用。當然拍片過程一定有些理性的基礎，比方要投資多少、找什麼樣的人、想跟多大的市場接觸，一定會有這樣的基礎影響一部電影的構成，但在過程中其實是真的沒有考慮類型。舉例來說，《愛LOVE》身為一部大堆頭愛情喜劇，我真的不需要開場十二分鐘一鏡到底，雖然最後不是很成功，因為技術、特效的緣故；郭采潔那場夢境我也不需要那樣的拍攝方式，那也是一鏡到底，從車子衝出懸崖進到水底。

─────**《愛LOVE》開場的（擬）一鏡到底鏡頭作為電影的開始相當讓人驚豔，帶出角色、空間、還有城市的韻律，這樣的設計起初的發想是？**

鈕：我漸漸發現自己的路徑，我的情節都非常通俗，但細節都有自己的神韻。有些想法因為沒有錢所以拍不出來，比方《艋舺》裡最後蚊子被拖著走在天將亮起的街道，本來鏡頭是要一直運動一直運動，直到看到所有艋舺居民們開始活動，那就要用3D技術，可是當時沒有那樣的資源，所以就放棄了。

我們創作上都希望有志氣、有想法、有想像力、有挑戰的東西，無論是對團隊、作者或工業。當初寫《愛LOVE》，跟編劇曾莉婷就想到這個開頭，從一根驗孕棒開始一氣呵成，遊走於各個場域，為八個角色千絲萬縷的關係埋下了懸念：她（陳意涵）不是懷了他（彭于晏）的孩子，怎麼她（郭采潔）才是他女朋友？她（舒淇）不是在偷情，怎麼下樓又跟他（鈕承澤）求婚？

拍攝那個鏡頭花了兩千萬以上，花了很多時間思考。我自己一個人去走那路線很多次，評估怎麼樣才會最精簡，不能太拖沓冗長，希望接點愈少愈好。在某一刻使用那個接點是不被意識的，可是在別的場景再用一次時就有可能被看穿。從松壽公園兩百人次的臨時演員，跟W Hotel大廳上百人次的臨時演員，整個現場都要受到控制。同時W Hotel身為一個高端五星級飯店，十分尊重客人感受，但會跟我們拍攝現場互相配合，引導協調入住客人的動線，整個現場非常複雜。

──── 熟悉台北的觀眾會在《愛LOVE》中看到許多熟悉的角落，像是時髦亮麗的信義計畫區、市民的遊憩場所大安森林公園，但也有真實生活的場景，像熱炒店、舒淇的住所等等。作為視覺媒體的創作者，您想要呈現什麼樣的台北？台北在您眼中是什麼樣貌？

鈕：我在台北是個騎行者，只要一有時間，時常不帶目的地就騎腳踏車出去大街小巷繞一繞，我稱為城市浪遊，或長或短，哪怕我在這城市生活了四十幾年，總還是可以在這個過程中發現新鮮的角落、有趣的事物，體會簡單的快樂。從一條吵得不得了的大馬路轉進一條巷子，巷尾的一彎新月，或是若隱若現在牆頭怒放的杜鵑，撲鼻而來的桂花香氣，卡車下面的一隻小貓，那麼多的小吃，有趣的小店，新舊並存的建築。

當初在拍這部戲時，之所以敢叫《愛LOVE》，因為它不只是一部情人節應景的電影，我想要大範圍地討論這主題，呈現不同角色、不同背景、不同年齡形貌的不同困境，比方說男女朋友、親情友誼，其實還有對城市的愛。這是一部會在兩岸同時上映的片子，台北對我而言是有特殊情感的地方。我對台北有這麼深刻的認識，本來就想把很多小小的美好放進來，不只是那些旅遊地標。台北有很多美好是在角落發現的，這次因為怕片子太長，很多城市的鏡頭都捨掉了，本來想要有很多更清楚、甚至只是空鏡式對這個城市的呈現。

──── 剛剛的問題幾乎都是針對您身為導演、編劇等創作者角色來發問，但鈕承澤身為一名演員在銀幕上的「存在感」，在《愛LOVE》中仍然十分強烈。從電視劇一路到電影，您都會在自己的作品中演出一角，過去往往都

是意氣風發、多情浪漫的角色，但這次的後中年富商讓人嚇了一跳。您的表演一直以來在觀眾間的評價可謂相當兩極，您怎麼看待自己這次的演出，以及如何面對輿論？

鈕：我很愛演，全世界都知道，在媒體上也承受很大的輿論壓力。恩師侯孝賢，我發現他真的非常愛我，因為他永遠給我更高的標準，永遠對我的表現不滿意，所以我就永遠想要做到連他都覺得我夠好（編按：侯導在看完《艋舺》後指稱鈕承澤是其中演得最差的一個）。也有一些好友覺得我何必拋頭露面，何必去承受批評，我明明可以當一個讓人仰望的作者。我知道也有一些觀眾確實看到我這張臉就討厭，但我就是一個演員出身的導演，就是在表演上一直不容易得到滿足，可能受限於我的外型，受限於我的表演天分吧。我能夠感受到的，沒辦法透過形體演出讓觀眾明白，舉例來說，我的感受跟梁朝偉一樣，但出來的結果就是不同。擁有對表演的熱情，卻一直得不到很深刻、很好的表現機會，這些因素也或多或少把我往導演這條路上推。

我身邊常常有很多聲音勸我不要演，於是到了《艋舺》的時候我就屈從了，而且身邊真的有人認為我演會破壞票房。其實我在很多案子一開始都決定不演的，但真的就是因為沒錢，或者是原本找的演員出了狀況。後來我想，我就愛演嘛，我就演了。比方《情非》，當時我覺得這電影明明觀影經驗上是很愉悅的，雖然它在情節、類型、美學、道德上有挑戰性，但在觀影上絕對符合有笑有淚的經驗，所以我們本來期待票房數字更高。當然在當時（2008年四月）的台灣賣六百萬人家就一直恭喜我了，可是我自己覺得不應該那麼低，我們內部檢討時

有一個聲音：因為是我演的。

有些觀眾就是不給這部電影機會，所以到《艋舺》我確定要賣錢、必須要賣錢。雖然灰狼那個角色最初認為一定是自己來演，且結構上需要一個外省黑幫大哥，他跟這個社區之間有這樣的牽繫，可是我沒自己演，找了一個演員，結果他拍了一天說他不想演，我只好自己演。我在幾乎沒有任何準備的情況下就上場了，我想也沒什麼關係，因為灰狼是一個我認識的狀態，結果出來被罵到臭頭，主要也是侯導的關係嘛。因為他的江湖地位，因為《艋舺》當時受到的媒體關注，所以它變成一件很大的事情，變成所有人都知道，我就被放大檢視，我不是一個好演員，我不應該自導自演。

我記得有一次《艋舺》開慶功宴，記者問我：「侯導這樣說你，你有什麼感想？」我說：「侯導講的都是對的，我真的是《艋舺》裡演得最爛的一個，所以我決定從今天開始，以後我每部電影我都會演。」我不知道那個回答是來自叛逆、調皮，還是一種我一定要做到的期待，真的就是我想溫柔地對待我也是演員這件事情。

我需要陸平這樣一個角色，我想要跟熟齡的觀眾溝通，有些話必須透過這樣一個歷經滄桑、有人生經驗的中年人來表達，我希望熟齡觀眾看我的電影也可以得到樂趣。《愛LOVE》的目標觀眾是十五到五十歲，我現在很焦慮的是五十歲族群的宣傳做不到，有很多五十歲的人可能不知道他們看這部電影也許比十八歲的人看有更大快樂。這次我決定要自己演出陸平，這個角色並不是表示我的狀態，而是表述一個中年男人可能面對的狀態。他是所有在面對自己身體衰敗，看似擁有一切，但其實內心也許焦慮寂寞的縮影，也有很多我從旁人聽來的故事。

這次還是很多人討論，有的覺得我演得很好，有的還是覺得我演得很糟，看完這些回應，我自己想一想，覺得我的演出是稱職的、有神采的，是不做第二人想的。這個角色不舉、老花、戴假牙、不堪，最後還是有人說我自戀，說我給自己最佔便宜的角色，我發現我不可能討好所有觀眾。表演的時候我就知道這是我自導自演以來最好的演出。以前我演戲時想的是對方，得照顧其他演員，他們可能是新人，另外我很多時候是理性地在演，一邊身兼導演的身分。這次我想把這些放掉，我面對賓哥（攝影指導李屏賓）願意信任，面對舒淇這樣的對手，本來就無法操控她，所以決定把自己丟進去看看會怎麼樣。在表演的過程中是真的有動人的片刻，但是我真的知道自己不是那麼厲害的演員，我理解的跟我表現出來的就是有落差，我永遠沒辦法成為

頂尖演員，頂多可以成為一個有特色、稱職的演員。

———《愛LOVE》有如此多的明星參與演出；有國際巨星等級的舒淇和趙薇，在電視劇磨練多年，近期從國片展現演技實力的阮經天和彭于晏，還有正在崛起的趙又廷、陳意涵、郭采潔。但他們在電影中的表現都恰如其分，這些明星成功地演繹真實生活中的人物。從《艋舺》就已經看出您引導新演員的才能，這次的拍片經驗對您導演工作中與演員互動的部分有何影響？

鈕：《愛LOVE》情節如此俗濫，在某些時刻某些角度看來，雖然和以前相較，我獲得更大的信任、更多的預算，但仍然面對嚴峻的挑戰。籌備、後製時間太短，工業上的缺失不足，自己的情緒不穩定，結果只能做到那樣。但我後來想，為什麼這部電影這麼動人？不好意思我真的覺得它動人，我覺得演員有很大的關係，他們之間有一種奇妙的能量場。我後來發現我為何堅持要演，我找到那個神祕的原因。為何演員如此投入？為何他們之間很快地進入角色？他們有些人原先都不認識，到現場當天就拍了，為何他們之間有一種真實、濃稠的東西？我覺得就是因為這個導演，因為這個導演也是演員。這部戲的導演跟演員的關係並不高高在上、發號施令，而是一個跟他們在同一個故事當中交換情感的存在。

我過往的演員經驗，以及對表演的理解和尊重，使得我對演員自然有理解尊重；我以前就知道演員出身的經驗讓我跟其他導演的工作方式有很大不同。其他導演是在攝影機之外的思維。以前自己當演員時，常會想說：這怎麼演哪！這個分鏡是錯的嘛，你怎麼擺個鏡頭要我跟對戲演員臉靠這麼近呢，誰會這樣講話呀！所以我自己當導演時，絕對不會讓演員在情感的表達、走位上有不舒服的時刻，表演會自然成為我思考的一個重要路徑。我理解演員的需要，我的方式就是，我希望演員去哪裡，我就會去那裡等他，我會陪著他去。有人說豆導真愛演，演員在鏡頭前面哭得唏哩嘩啦，他在現場也哭得唏哩嘩啦，我有病嘛我。我必須這樣，第一我給他安全感，第二我才能判斷他給我的是真情。

我片場的經驗十分豐富，九歲開始演戲，十二歲參與台灣新電影，開始一段很長的過程，什麼都演，做副導、做製片，大量地參與電視演出，2001年參與偶像劇創建，2008年參與台灣電影文藝復興，得過憂鬱症、談過無數場戀愛，現在貌似發展非常好，但其實每天仍然要面對自己的孤單寂寞。我就是一個這樣的人，這一切都反映在我的作品裡。

在尋常的生活裡，
我們相愛

《甜·祕密》　導演／許肇任

從《海角七號》之後，世界已經不一樣了。所以在拍《甜·祕密》時會有一點迷惘，心想，到底要拍以前那一種，還是現在這一種？究竟要循新電影的路，還是要拍三幕劇，做一些熱血、搞笑的題材？要做出抉擇其實很痛苦。

原文出處｜《放映週報》385 期 2012-11-23
圖片提供｜紅花鐵馬映像所有限公司

許肇任

1989年開始從事電視、電影拍攝工作至入伍。1993年至1996年從事道具、場務、製片助理、助導等職務。1996年至1999年於Sun Movie電影台擔任製作助理、企劃剪輯、編導組長。自2000年開始便專職從事導演組與編劇工作。2003年以第一部劇情長片人生劇展《用力呼吸》獲得該年金鐘獎最佳導演、最佳單元劇與最佳女主角，並獲選為該年數位影展開幕片與南方影展最佳劇情片；之後更投入長篇連續劇的工作進程中，並以自身擅長之從生活細節表現出情感細膩的層次與魔幻寫實般的童話風格，在偶像劇市場中獨樹一格，作品計有《再看我一眼》、《愛情合約》、《我們結婚吧》等長篇劇集，並以《愛情合約》、《牽紙鷂的手》獲提名金鐘獎最佳導演獎。2012年完成首部劇情長片《甜·祕密》，獲邀柏林影展、釜山影展等國際影展，並獲第十五屆台北電影獎媒體推薦獎、最佳新演員獎。

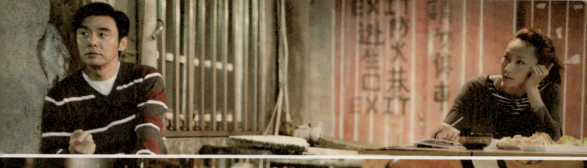
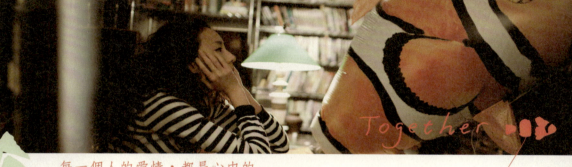

隋棠　　鍾鎮濤　　李烈　　馬志翔　　李千娜

每一個人的愛情，都是心中的……

甜·祕密

Together

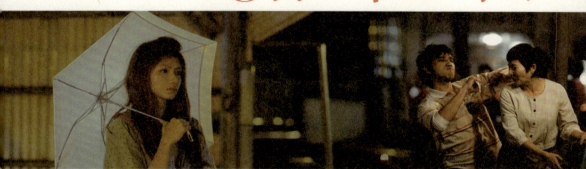

2012台北金馬影展開幕　　2012釜山影展競賽　　2012溫哥華國際影展觀摩

11/30 你愛上別人了嗎？

聯合演出｜陸弈靜、吳中天、張少懷、舒米恩、魯碧、黃劭揚、巫建和、溫貞菱

出品｜紅花鐵馬映像所有限公司　製作｜紅花鐵馬映像有限公司、大觀影視有限公司　發行｜毅得電影有限公司
出品人｜張達韻、林暉智、許肇任　監製｜劉大武　製片人｜陳希聖　導演｜許肇任　編劇｜莊慶鴻、許肇任　剪接指導｜廖慶松　藝術指導｜張勝、張作驥
攝影指導｜夏紹虞　燈光指導｜丁海德　美術指導｜唐嘉宏　音樂總監｜柯智豪　主題曲 演唱｜鍾鎮濤　詞、曲｜舒米恩、魯碧、隋棠

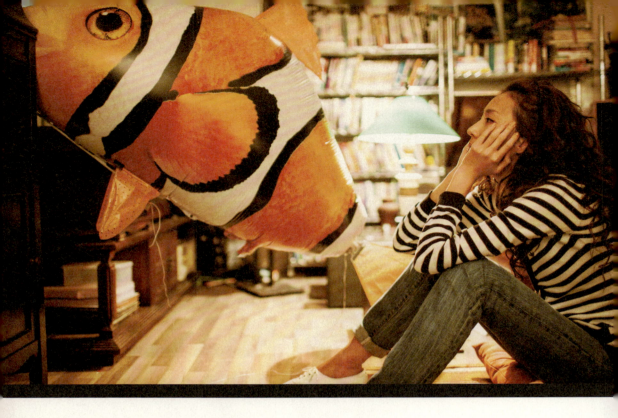

文／王昀燕

近十年，以人生劇展及偶像劇起家的許肇任，其實早在十八、九歲就在片場打工，做美術道具。年紀輕輕的他不以為苦，只覺從此有了不回家的藉口，而且有便當吃，又有薪水拿，何其快哉。「拍片很好玩。」採訪過程中，他無數次使用了「混」這個字眼，形容在片場攪和成一氣的快活滋味。

1999年，許肇任初次撰寫劇本《黃金中尉》，便獲得新聞局優良電影劇本；2003年，初執導演筒，拍攝公視人生劇展《用力呼吸》，一連奪下戲劇節目單元劇獎、單元劇女主角獎、單元劇導演獎等三項大獎，連他自己都嚇了一跳。但這並不意味著在從影的路上，許肇任就一帆風順。2006年拍完偶像劇《我們結婚吧》之後，他一度陷入低潮，甚至被女朋友拉去算命，想知道他是否有幹導演的命。當年台灣電影尚未復甦，一片慘澹，仍懷抱著電影夢的人多半自身難保，期間，許肇任雖有接些案子，不過也是僅供餬口。

於影視圈打滾二十載，許肇任終於推出首部劇情長片《甜・祕密》，本片除入圍釜山影展「新潮流」競賽單元，亦獲選第四十九屆金馬影展開幕片。《甜・祕密》沿著小揚一家人各自的情

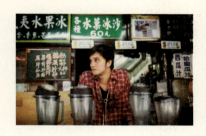

感紋理而鋪展；老爸與年輕風華的鄰居小莉擦出了火花；經營果汁攤的老媽逐漸給裁縫師的活力與俏皮打動；正與小開帥哥熱戀中的姊姊小蘭，殊不知傷害緊接在後……。本片以平實卻又不失幽默的口吻，緩緩道出人的感情在時間中如何起了變化。許肇任說：「生活上的日常與非常，造就了每個人獨特的魅力，而這種特有的魅力，常常因為相處而被淡忘，但也因為生活中出現了另外一首插曲，個人的特質也就重新得到詮釋與定義。」生活是一條緩慢的河，情感如流水滋潤著這河，流量因時而異，洶湧有時，乾荒有時。流水靜靜游盪，也許在某一處，竄離了原有的水路，有了新的流向。在《甜・祕密》中，透過青少年小揚溫潤的眼睛，脈脈地看待這一切的起伏與幻化。

許肇任形容自己是比較隱性的導演，多半時候，總默默在一旁張羅事情。他身上不見導演的威權，我一抵達他的工作室，只見他正吃著平價鍋貼，並不忘憨笑著招呼我，問我要不要喝可樂。訪談期間，他抽了幾根煙，每當煙霧飄散空中，朝我這方向飛來時，他便伸手去揮，企圖將瀰漫的煙霧驅離。有時，他說著說著就飆了髒話，真性情表露無遺。本期專訪《甜・祕密》導演許肇任，談他的電影夢，以及如何將夢想化為實際。

────── 您高中畢業後，先是為電視劇《包青天》做道具，覺得耍刀耍槍很好玩，立志做「全國最偉大的道具」，遂進工廠學磨刀，後來又到Sun Movie電影台學剪接。能否請您談談這一段經歷。

許肇任（以下簡稱許）：我是念東山高中普通科，最早是去《孫叔叔說故事》節目劇組工作，做製作助理，之餘也有兼一些拍片的工作，接著去當兵，退伍後才去做《包青天》。當初進這一行純粹是覺得好玩，家裡沒人管我，做這一份工作可以不用回家，有便當吃，又有薪水（笑）。在Sun Movie電影台也是擔任製作助理，裡頭有對剪的機器，就要去摸摸看。

────── 您從什麼時候開始參與電影現場製作？後來從《忠仔》開始，便展開與張作驥的長期合作，能否聊聊那一次的拍攝經驗？

許：我從很早就開始接觸電影製作,早期參與的片子如朱延平《烏龍院》,跟著一個師傅做美術道具。最早跟張作驥拍片,是從《忠仔》開始,那是在Sun Movie之前。《忠仔》太操了,一個禮拜睡五小時,一個月下來,瘦了好幾公斤,不成人形,回家後,老爸都不認得我。拍完後,全身脫皮、起水泡;殺青翌日,做道具的師傅又叫我去拍別的片,我就不拍了。後來才進了Sun Movie。

────── 您原先是做美術道具,後來轉至導演組,先是做《黑暗之光》助導,後又陸續擔任《美麗時光》、《給我一隻貓》、《幫幫我愛神》、《蝴蝶》等片副導,當初轉到導演組的契機是什麼?

許:任職於Sun Movie期間,DV出現了,拿著小攝影機就可以拍片。那幾年,看了很多片子,看到爛片就會生氣。我自己也不習慣待在公司,我個性很隨性,每天吵吵鬧鬧,又愛罵髒話,而且才高中畢業,大概能做的就是那樣,總還是要到外頭混一混,於是就提出留職停薪,去拍《黑暗之光》。因為在電視台,多看了一些片,好像就可以做導演組試試看。

拍《黑暗之光》時,為了省錢,就把幾個耐操的先抓去。張作驥想,我本來是做道具,既然助導要盯道具,那我就做助導,自己盯自己。負責道具的是幾個剛畢業的小朋友,搞得我快死掉。我本來話不多,其實是被逼到不得不講話,做副導要處理的問題很多,總是要跟人家溝通,負責跟各組協調。而且那時候真的沒演員,我們得去路邊找演員,就必須講話。張作驥起用了大量素人演員,拍《黑暗之光》時,要去盲人院找盲人,還要去找黑社會的,才慢慢學著跟人搭訕、攀談。

────── 據說您一度打算放棄電影夢,為此曾去算命,卻被算命師傅「詛咒」要拍到七十多歲,那大概是什麼時候?當時的心境如何?

許:我運氣算好,我的第一個劇本《黃金中尉》就中了新聞局電影優良劇本獎,嚇死我了。當時我發現有優良劇本比賽時,已屆截止日,時間很趕,我連打字都不會,還是寫好後,再請朋友幫忙打字。2003年,第一次當導演,拍公視人生劇展《用力呼吸》,也中了,很糟糕,沒想到第一次就中了,很害怕。

之後很多人找我拍偶像劇,我還是有電影血,就照自己的方式拍。拍偶像劇時,跟電視台的想

法有出入，到了《我們結婚吧》拍攝後期，有很多波折，就有一點憂鬱，心想，台灣市場實在是太小。後來我因為太有義氣了，負了一些債，便去電視台打工，做小助理，老是被人家說不能那樣弄，電視台要如何如何，過程中很不舒服，就不做了。我那時候的女朋友就帶我去算命，看看我這傢伙到底還能不能幹導演，要不就改行。

─────《甜·祕密》之前，似乎還有個劇本《夢17》，講述中年男人回到十七歲的故事，原本是打算拍那一部？

許：《夢17》大概2007、2008年就寫好了，主角是年輕人，後來易智言打電話給我，說劇本怎麼跟鄭有傑的《他們在畢業前一天爆炸》那麼像，這案子就擱置了，但我未來還是會想拍。當初因為想拍《夢17》，2010年還拍了客家電視台的《牽紙鷂的手》，一方面可以存點錢，另一方面，可培養年輕演員，以電視劇來訓練他們。小揚（黃劭揚）、巫建和、溫貞菱都有參與《牽紙鷂的手》拍攝，因為跟他們認識這麼久，有了一種默契，所以很好溝通。

─────《甜·祕密》這個劇本一開始的構想從何而來？

許：走在路上，時常看到很多戀愛中的人，他們背後有著什麼樣的故事？如果在一部電影中，講述很多人談戀愛好像還滿有趣的。回到《甜·祕密》這個故事的根源，當時家裡出了點事情，一般而言，父母離異之後，小孩子好像會很無辜，可是我發現，小孩子好像又沒什麼反應。這是我觀察到的狀況，便很納悶，他心裡到底在想什麼，直到現在，我始終沒去問，畢竟是自己的親人。後來我就去問小揚，他家裡也沒那麼好，他們會講出一套邏輯。加上我有一些朋友，最近也離婚，雖說不是件好事，但如果真的當下兩個人覺得這樣做是對的，我覺得那就好了。我不希望講得太教條，就用一個比較好笑的方式去講，像伍迪·艾倫的《午夜·巴黎》（*Midnight in Paris*, 2011）也是在講偷吃，但大家就看得很開心。

─────《甜·祕密》是您第一部電影長片作品，雖說在此之前曾參與多部電影，也執導了數部人生劇展及偶像劇，是否仍遭逢一些未曾預想到的困難？

許：主要是劇本和演員吧。從《海角七號》之後，世界已經不一樣了。所以在拍《甜·祕密》時會有一點迷惘，心想，到底要拍以前那一種，還是現在這一種？究竟要循新電影的路，還是要拍三幕劇，做一些熱血、搞笑的題材？要做出抉擇其實很痛苦。寫完劇本後，我還特地去上

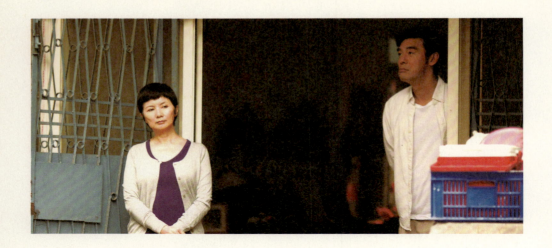

了一些集資的課，搞得自己三心二意。

———— **在寫劇本時，您似乎會依演員特質去調整角色？當年在帶黃劭揚、巫建和、溫貞菱這幾個年輕演員時，又是如何跟他們溝通？**

許：我會依演員的特質去改變想法，畢竟演員真實的想法才是真正會呈現出來的，我自己的想法倒未必，因為不是我在演，演員自然會有另一種詮釋方式。當時拍《牽紙鷂的手》，他們三個都是第一次拍戲，帶得很用力。他們看不懂劇本，就帶他們看劇本，從最基礎開始：三角形符號意味著什麼？為什麼這一場戲要這樣寫？寫這麼多，背後真正的目的是什麼？教到還滿深的，大概花了一個半月左右。除了我之外，吳中天、副導也一起帶這些年輕演員，大家攪和在一起，玩得很開心。

———— **拍片時，您一般傾向只提供劇情和簡易對白，給予演員自由發揮的空間，並融會演員個人的真實歷練，能否舉例說明之？**

許：走戲的時候還是要全部講，包括做了些什麼事情、講了些什麼話，但那些都不重要，那都是現場臨時掰的，可是我心裡會有關鍵句，自己清楚這場戲的重點是什麼。在劇本裡，有寫了一些對白，但不完整，會適時調整。尤其阿B（鍾鎮濤）那一部分變化最大，他進來後，整個調子忽然輕掉了，本來他和小莉那一段是很重的，很像《失樂園》的感覺，兩人之間的情感很糾葛。確定由阿B出演這個角色後，比較大的改變在於，他做這種事情不會被人家譴責，不管是私底下的形象或銀幕上的樣子，使得他具有一定說服力，能夠將他的行徑合理化。

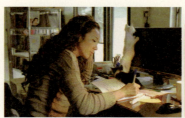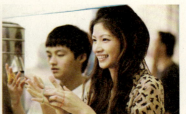

至於烈姐和馬志翔那一段,起先的設定是兩人要眉來眼去,很像《花樣年華》,但我實在拍不下去,因為我旁邊的人好像不是這樣子,而且小馬也不像。小馬本來就很陽光,又很好笑,不過拍了以後我才知道原來他沒演過這麼好笑的角色,後來工作人員也說,人家之前是拍《賽德克‧巴萊》,我卻把他拍成這樣(笑)。

────《甜‧祕密》這部片主要是以一個家庭中每個人面臨的情感變化為主軸,雖說鍾鎮濤和李烈飾演的這一對夫妻最終各自有了新的歸宿,看似訴說著一個家庭的解離,但綜觀而言,整部片的調性卻很溫暖、甚至甜蜜。過去,您在拍偶像劇時,被譽為「深情台客導演」;當年拍《我們結婚吧》時,您曾說,希望拍一個令人又哭又笑的愛情故事。對您而言,講故事時注入適度的溫暖與幽默感是重要的嗎?

許:《甜‧祕密》背後要呈現的議題很沉重,如果表現方式也很沉重的話,我自己會很難過。我本來就是把拍片當出口的人。我平常話不多,對其他事情也不會有什麼反應,可是那些都會在心裡沉澱,最終必須靠拍片發洩出來,假如拍得太過沉重、太過黑暗,自己都會很想死。我覺得看片還是要開心一點,這也跟過往的工作經驗有關,導演在罵人時,副導就要在一旁講笑話,有些很慘的事也被說成了笑話。所以在拍《甜‧祕密》時,希望輕鬆一點,如果太重的話,就要調整一下。

我本來是個很嚴肅的人,不然不可能拍片拍這麼久,但這背後有一種解套的方法,可能就是來自於幽默感。有一部電影《活著》,主人翁的遭遇很慘,可後來還是兩人在那邊吃饅頭,還把一個很悲苦的故事當成笑話來講。

────本片採取多線敘事手法,藉由不同角色的處遇,細訴愛情的變異與新生,到了最終,選擇以小揚的眼光貫串所有故事,為何會想要從一個青少年的角度去看待這一切的變化?

許：小揚在那一個鏡頭當中看到了全部，到那個時間點，大家都各自慢慢了解了，最後他自己也歸結出了某種結論。回到最初的關懷，一旦父母不和，我覺得小孩是最無辜的，但現在的小孩未必會說「我好無辜」，他也許會覺得，那就這樣吧，我自己再找一個方法繼續活下去。這是一種不太勇敢的勇敢。這部片還是用比較開玩笑的方式來談這個議題，而且是藉由小孩的立場來說，因為小孩說出來最無傷，否則這種事一旦從大人那方來講，會有點像自圓其說，為自己的行徑辯解。

─── 在這部片裡，〈如果情歌都一樣〉這首歌具有相當的催化作用，這是由舒米恩作曲、隋棠填詞的作品，據說原先劇本裡並沒有這首歌，能否談談這一段插曲？

許：有一天，我發現隋棠寫字很好看，就說隔天要拍她寫字。在籌備的過程中，要找音樂，隋棠聽了舒米恩寫的這首曲後還滿喜歡的，便說她想填詞，那過程非常有趣，我就把這過程放進來，恰好阿B又會唱歌。這部片本來拍得就很曖昧、很淡，得適度增添一些浪漫的橋段。

─── 這部片對於台北這座城市的細節捕捉很入味，對我來說，堪稱難得在大銀幕上看見「台北」的作品，您希望藉由這部片呈現一個什麼樣的台北？您心目中的台北，是一個什麼樣的城市？

許：拍片時，希望呈現很自然的一面。我從小在萬華長大，每天都會在這一帶走來走去，片中的那個水果吧就在大稻埕。近年較常遊走的範圍不外乎西區、師大。我覺得台北不只是101，其實還有很多很不錯的可愛角落。

─── 這部片的生活感滿強的，為塑造出這樣的生活感，在美術、攝影或燈光上，有做了什麼樣的設計嗎？

許：燈光師丁海德很厲害，他以前都跟張作驥。美術老師唐嘉宏也很厲害，他每天在抓頭，不知道怎麼辦，他其實都有做，但做了可能也看不大出來。片中的那個家本來是空的，我們把想要的東西搬進去後，再經過適度修飾。跟美術溝通時，我只說了「生活感」，你就給我看起來像是可以在裡面混的那種感覺，他就朝這個方向做，等到劇組進去，人一多，有時會在裡頭開伙煮菜，慢慢累積起生活的痕跡。以前我做道具時都很懶，多是搬一些小東西進去擺一擺，這

一次，我說，這個家要看起來以前幸福過，所以一定有大東西，我指定要有魚缸和鋼琴，這兩樣東西一放進去，就像一個家了。

―――― **雖說現已進入數位化時代，台灣戲院也全面改為數位放映，但在拍攝這部片時，您仍堅持用底片拍。本片攝影夏紹虞過去曾擔任《愛你愛我》、《藍色大門》、《六號出口》等片美術指導，近兩年則負責《翻滾吧！阿信》、《到阜陽六百里》攝影，當初怎麼會找他合作？希望呈現出什麼樣的氛圍？**

許：當然要用底片拍啊！作為導演，用底片拍的話，開機你就要負責，因為錢就開始燒了。在這種低預算的狀況下，每次出手都要小心，而且自己拍什麼看不到，因為是用底片拍，現場看到的不準，無法捕捉細節。這是對自己的一種訓練。

我跟小夏（夏紹虞）認識十幾年了，我原先找的那一個在開拍前跑掉了，他說生活有壓力。我想一想，小夏好像還可以，他以前幹導演，拍MV，有底片概念。後來我看了《翻滾吧！阿信》，有幾場追逐的戲碼，小夏還滿敢衝的，就想說找他試試看好了。

因為片種的關係，我希望看到什麼就是什麼，很簡單。沒辦法修飾得太漂亮，但它的漂亮是裡面自己長出來的漂亮，是人融合在環境裡面呈現出來的漂亮，就像台北某些角落一些小人物的生活氣味。我跟小夏說，不能太沉重。不過沉重一定有，沒有那些沉重就不會有輕盈的感覺。

―――― **您曾提到，台灣電影傳統的東西愈來愈少了，您所謂的傳統指的是？**

許：我覺得台灣電影的本質還在，大家會互相幫忙，現在慢慢又有一些了，好在我們這一些老屁股以前有經歷過新電影那個時代，即便幾百年沒有聯絡了，只要打個電話，還是願意互相聲援。

現在很流行類型片，像《甜‧祕密》這種片愈來愈少。我小時候就是看台灣新電影長大，像《小畢的故事》，記錄的是我們的生活，這是讓台灣給別人看到的一種方式，我對巴黎或羅馬這些城市的認識，也都是從電影裡面學到的。

二、青春練習曲

打破寫實包袱，
摹繪自成一格的奇幻世界

《星空》　　導演╱林書宇

> 我突然意識到，我不能只當幾米老師的翻譯機，如果只是複製整本書的內容，反而違背了他當初創
> 作的精神，繪本用這麼簡短的文字搭配圖畫，就是希望去激發讀者的想像。

原文出處｜《放映週報》333 期 2011-11-11
圖片提供｜原子映象有限公司

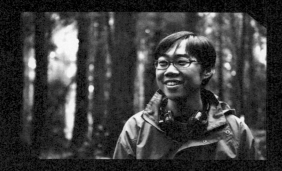

林書宇

1976年生，新竹人。大學時期即展露導演才華，二十一歲時拍攝個人第一部電影短片作品《嗅覺》，入圍金馬獎最佳創作短片，並獲台北電影獎劇情類佳作及金穗獎短片佳作。因從小居住台美兩地，以及國、高中時期在國立新竹實驗中學接受雙語教育的特殊背景，能以流利的中、英文溝通，作品內容亦多呈現中西文化的不同視角，並揉合了西方傳統戲劇與台灣電影之特色。2005年電影短片《海巡尖兵》入圍金馬獎最佳創作短片，並獲台北電影獎最佳劇情片、金穗獎最佳劇情影片、南方影展首獎等國內各影展肯定。2008年首部電影長片《九降風》榮獲金馬獎最佳原著劇本、台北電影獎媒體推薦獎、最佳新人獎、最佳編劇獎、評審團特別獎，以及上海電影節亞洲新人獎最佳影片，並於國際影展巡迴放映獲得高度好評。2011年完成第二部劇情長片《星空》，獲台北電影獎最佳新演員獎、視覺特效。

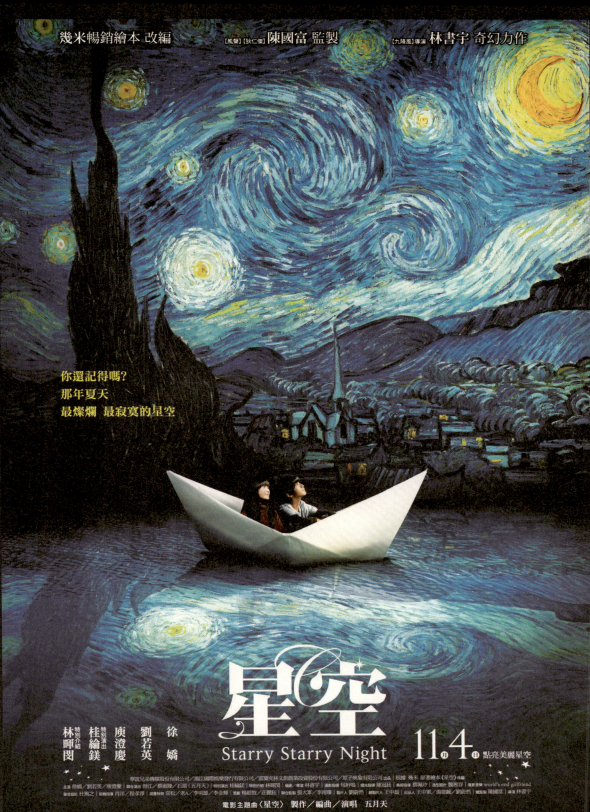

文／楊皓鈞

你還記得《九降風》嗎？那個許多人共同經歷的青澀年少、見證過的殘酷幻滅、召喚不回的九〇年代，都在電影中一一復甦重生，使我們重新感動、也感傷了一次。

《九降風》導演林書宇受繪本畫家幾米託付重任，在睽違三年後推出改編自其知名作品的新電影《星空》，劇本與企劃案在2010年底的釜山、金馬影展創投會議中皆獲得讚賞，吸引多國投資商高度關注，最終由陳國富掌舵監製，並在其引介下獲得中國華誼兄弟集團的資金奧援，成為該公司「H計畫」新作系列的重點影片之一。

走過短片《海巡尖兵》的忿怒批判、《九降風》的輕狂傷痛，來到了更溫柔細緻的《星空》，林書宇的創作似乎也將邁向另一片嶄新的風景。

本片以十三歲少年、少女的相遇相識為主軸，描述他們遭逢人生驟變後，攜手逃離傷心的城市，一同尋訪女孩記憶中的奇幻祕境與溫暖慰藉。同樣是成長與幻滅的故事，林書宇在《星

空》中刻劃得更顯細膩婉轉。這回他試圖跨越性別隔閡，探索陌生的少女內心，並大膽突破國片長久以來沉鬱的寫實傳統，揉入如繪本般精緻的視覺魔法，使僵死現實在少女的幻想中靈動飛揚，在這一場看似懵懂而衝動的冒險中，療癒了角色，也撫慰了觀眾。

本期專訪導演林書宇，向他探詢、討論繪本改編過程中的創意發想與取捨、音畫元素的設計、指導演員的心血，以及本片在中國資金挹注下，展現出不同於過往合拍片的新格局及契機。

─────有別於其他改編作品，一開始是幾米主動爭取將繪本《星空》改編成電影，請問他最初是在什麼樣的機緣下找上您？

林書宇（以下簡稱林）：幾米老師在畫《星空》的時候就覺得它特別有電影感，有意把它拍成電影。他過去的《向左走‧向右走》、《地下鐵》都有香港公司買版權翻拍，但這次特別想找一個台灣團隊完成這部作品。

我在《九降風》上映後收到了一本幾米老師簽名的《星空》繪本，大塊文化的編輯曾找他一起看《九降風》，看完後非常喜歡，也約了我出來見面聊天，過程中都沒談到改編的事，單純結識成為朋友。我一向對成長故事特別有感覺，也向老師表達了我讀完《星空》後的感動。

過了半年多吧，大約2009年末，我還在《艋舺》劇組當副導時，接到了老師的電話，他才說有計畫把《星空》拍成電影，向我徵詢執導的意願。

─────改編的過程中他有無給予任何意見？給了您多大的自由？

林：他非常尊重我，甚至主動說如果用《九降風》的寫實風格去拍，拿掉書中所有奇幻的元素都OK。

正式開始改編前，我們唯一一次坐下來討論的會議中，其實有點大眼瞪小眼，不知從何談起。我說了一些關於攝影、美術、配樂的初步想法，例如用寬銀幕比例拍等等，幾米老師的經紀人則提議說，不如把繪本內容完整講解給書宇聽，老師也就翻開書一頁頁解釋背後的意義，但當他闔上最後一頁，整個人突然間顯得有些落寞，只淡淡說了一句：「全部都講完了，不美了。」

這時候我突然意識到，我不能只當老師的翻譯機，如果只是複製整本書的內容，反而違背了他當初創作的精神，繪本用這麼簡短的文字搭配圖畫，就是希望去激發讀者的想像。

────── 您在電影中增添了許多繪本沒有的人物細節，例如小美父母的形象，對小傑的故事線與家庭背景也有一些更動、刪減，更專注在女性觀點的詮釋，改編時為何做出這些選擇？

林：原著就是採用女孩第一人稱的旁白，所以電影自然也跟著她的觀點走。給予角色背景，是因為這部電影的人物要夠真實才能感動人，除非角色只有象徵性功能，否則必須有真實的背景設定與情感，演員才有表演的依據，來判斷角色的個性、詮釋方式。

關於小傑的部分，他在書中的形象也只是透過少女眼中所見、單方面聽他描述而建構出來的。書中他說自己的父親是一位船員，出海後長期離家。雖然幾米老師沒和我討論過這部分，但我直覺男孩的媽媽並沒有對他說實話，他背後應該存在一股更巨大、悲傷的力量，因此才將家暴、不斷搬家逃亡等元素加入劇本中，設定男孩其實一直不知道哪裡才是他的家。

────── 您過去的《海巡尖兵》、《九降風》都是比較陽剛、且參酌個人成長經驗的電影，《星空》則完全從少女的觀點出發。根據一些訪談資料，您為了揣摩少女心境做了不少功課，閱讀諸如Anne Frank（編按：二戰時慘遭納粹迫害而死亡的猶太少女）的日記或相關電影，也參考了許多周遭女性朋友的意見。您覺得在劇本或電影中處理女性的情感、觀點，和拍男性有什麼明顯的差異？

林：差異在於兩者的世界觀，男生比較注意大環境、巨觀的世界，女生容易在意細節。回到電影的呈現上，就變成你是要處理大方向的戲劇性，還是細膩的內心戲劇性，而《星空》自然是著重後者。

當初拍這部片時,我最在意兩批觀眾的感受,一群是幾米的粉絲,另一群就是女性觀眾,過程中也一直在摸索他們的想法,思考這樣拍對不對他們的胃。身為男性的我,在編劇過程多少還是會有偏邏輯性的思考與設定,傾向完整交代故事的來龍去脈與緣由。比方說當小美下山、小傑消失後,我原本還拍了小傑父親現身去學校找謝欣美,讓她在嚇到後到處張貼警告小傑不要回來……這一大段劇情,藉此解釋小傑的離去。後來在剪接時我們做了兩個版本,找不同的女性觀眾來看,發現拿掉這段情節完全不會影響她們對故事的理解,硬加回去她們反而覺得沒有想像空間、不美了,她們並不需要知道這些解釋。

另外很有趣的是,在巴黎的開放結局,你可以從中看出兩性不同的思考模式。男生會覺得最後桂綸鎂遇見的就是小傑,這是一個重逢的happy ending,女生卻反而認為他不一定是小傑,甚至寧可他不是,希望保留一些淒美的想像。我們甚至還觀察到,不同年齡層的女性會對結局有不同的詮釋,過了四十歲的媽媽型觀眾偏向相信那是happy ending,四十歲以內的少女們則相反。觀眾對這部片的感受在不同性別、年齡層上有滿明顯的區隔,這也是當初拍攝時始料未及的。說得芭樂一點,《星空》會不會其實是一部比較藝術的瓊瑤劇呢(笑)?

───── **本片在美術及視覺效果上追求現代童話般的繪本質感,出現了許多具紙張、木材手工感的奇幻動畫,故事也設定在一個模糊、非現實的時空,是否擔心它缺乏寫實感而讓觀眾產生心理距離?**

林:不會,《星空》的鏡頭語言、表現方式可能不是一般觀眾熟悉的國片,但觀眾看了半小時左右應該就進入了這個世界,因為我們把這個世界做得很完整、自成一格。

觀眾容易對國片中的「真實」產生一種尷尬,我自己幾個月前也在思考這個問題,包括我在看《翻滾吧!阿信》時都有類似的包袱。因為事先知道它是根據導演哥哥的真實人生改編,所以看到柯宇綸死後,主角在大雨中奔跑時,心中就會浮現「真的假的?你哥朋友掛的時候真的下大雨嗎?太戲劇性了吧?」的疑問,也干擾了我對劇情的投入。

但反過來思考,我們對國外各種千奇百怪的故事、類型,卻不會用同樣的標準檢驗它們,看到裡頭角色從紐約街頭走到芝加哥,可能絲毫不覺奇怪。但如果是國片中的人物從台北兩分鐘走到苗栗,我們心中便會大喊:「X,這不可能!」(笑)

而《星空》正是試圖打破國片過去「寫實」的包袱，想做出新的東西。比方第一場戲中的台北車站，就完全不是觀眾熟悉的面貌，現實中的售票口、乘客座椅和時刻表並不在同一側，觀眾正面角度的上方原本應該是廣告看板，翻動的時刻表是後製時用特效key上去的，所以觀眾看到的是一個風格化、很不一樣的台北車站。

新的嘗試能創造更多空間，也要承受更多質疑與失敗的可能。有人說《賽德克‧巴萊》走在台灣電影的前端，超越了現今國片工業水準至少五年、甚至十年，但國片不是過了十年就會自動過渡到這個階段，而是中間有人去嘗試、去衝，才會出現更多元的新類型。

────── 女主角徐嬌在這部片中的表演展現了超齡的精準與力道，比方文具店中偷竊的一場戲裡，她被男主角抓住後的回頭瞬間，一顆淚漂亮地奪眶而出。指導這麼專業、老練的演員，是否需要對她的表演做任何調整？

林：有，她的表演有時候過於精準，和飾演小傑的林暉閔感覺會格格不入，像是兩個世界的人。所以兩人的功課反而是要去貼近彼此，觀察、模仿對方表演中的長處。

我教戲時會分別激勵他們，比方我會對嬌嬌說：「你看，暉閔從來沒演過戲，表演卻那麼自然，他的情緒表現沒有那麼戲劇性，完全在角色狀態裡，更令人信服。」相反地，我也會到暉閔那偷偷說：「你看，嬌嬌那麼精準，她每一個情緒都那麼到位，角色到了哪個階段就有什麼樣的變化……。」對兩人表演的調整大致是如此。

────── 新人林暉閔在本片也有亮眼的表現，比方教堂中訴說家庭身世的那場哭戲，令人印象深刻，您如何讓新演員達到那種狀態？

林：在開拍前我就讓暉閔做了許多功課，比方讓他看關於家暴的紀錄片，和他聊家暴的陰影、暴力的痕跡。有一次我們還做了情境的模擬，把一間辦公室弄得陰暗、雜亂，設定成是他爸爸的房間，我沒有告訴他怎麼演，只下指令說：「你已經一個月沒錢交午餐費，可是老師說一定要交，現在你要進爸爸的房間找錢。」

他就進去房間找啊找，結果當然是找不到，因為我們根本沒放錢。過了一段時間我們讓助導進去演喝醉酒的父親，暉閔反應相當快，一看到是熟悉的助導也沒出戲，當下就按角色的狀態，

害怕地躲起來。

因為助導是劇場出身，也有表演底子，就順著情境把他揪出來，開始用言語激他，甚至有些肢體上的挑釁，暉閔也開始一直哭。但神奇的是，他在情緒崩潰後並沒有脫離角色的狀態，還能夠一直對戲。比方演爸爸的助導問：「考卷呢？不是剛考完試？」他開始翻書包找，助導又把書包拿起來亂丟，東西散了一地，暉閔還會繼續反應，揀起一張考卷，有點得意地表示自己考得不錯。助導繼續問：「你作弊對不對？」一直不留情地激下去。

這個情境練習持續了很久，我們也全程側拍下來，暉閔直到結束離開房間後還無法抽離，一直哭了好久，完全深入了角色狀態。他後來常跑來找我要看當初的側拍，但我一直不讓他看。直到演出教堂那場戲當天，他把台詞都背好了，整個人還是很緊張，我就把他抓來放了這段影像，對他說：「這是你當初還沒接受任何訓練的演出，你看一下。」他邊看邊流淚，一上戲就順利完成了教堂那段表演。

這些訓練方法也不是任何人教我的，而是當你站在演員的位置，為他們設身處地著想的時候，自然就會想辦法找出他們需要什麼。我想就是同理心吧，當導演教戲必須具備這個東西。

────《星空》的攝影指導是您過去合作多次的夥伴包軒鳴（Jake Pollock），可否談談本片攝影工作中值得分享的部分？

林：過去我和他合作時喜歡運用大量的手持鏡頭，但這次我們從一開始就決定除非必要，否則不要使用手持，拍攝過程中也一直忍了很久，好幾次差點破功。整部片直到周宇傑爆發的那場戲，才終於出現第一顆搖晃的手持鏡頭。

Jake在他某次訪問中說得很好，他拍《星空》就好像在試著用光影畫畫。我們這次是用繪本作家創作的標準去設計每個鏡頭的構圖，畫面的景框、景物的布局和比例、光的明暗……都刻意設計過。我們擺的每個鏡頭都經過思考、有背後的原因，真的像在用攝影機作畫一樣。

────拍攝的畫面中特別喜歡的部分有哪些？

林：太多了，像小傑揹著小美在大草原上奔跑時看見整片星空，就特別有繪本感；霧裡兩人躺

在船上，攝影機拉上來俯拍的畫面；小美找不到遺失那塊拼圖的背影；爸媽和小美提離婚的那場戲，我到現在看了都還是很感動；還有小美和大象在街道中行走……太多了，實在說不完啊。

─────**談離婚那場戲的聲音處理很有趣，小美的內心獨白好像只是重複了父母說的話，卻又變化出不同的意義？**

林：我在世新電影系遇到的某位老師很唾棄旁白，好像旁白就是證明導演無法以影像說故事的偷懶行為，所以過去我刻意一直不去使用、也不懂得怎麼用旁白，像《九降風》裡一句旁白也沒有。

直到這部片子，我認為它應該要出現一些聲音，但又不是只簡單地給觀眾答案、陳述角色在想什麼。離婚那場戲即便沒有旁白，徐嬌的表演依然很有力道，但我用她的旁白去重複父母的話，反而能表現她內心更大的痛苦。那是一種無言以對的震驚，好像什麼都沒說，卻又說了千言萬語。

─────**影片末段中，小美的內心旁白再度出現，卻像是在對觀眾訴說她的心聲，提及了成長過程中她需要的其實是什麼，請問為何會做這樣的安排？**

林：對這一段的感受就是判斷你是文青還是憤青的分界點（笑）。我自己很喜歡這部分，它是我原本就想要的一種抒發與溫柔，在劇本中就有了，不是拍攝時才想到加一段旁白來輔助、解釋什麼。我認為當小美經歷了這麼多事件，包括父母決定離異、爺爺過世、小傑消失後，她心裡悶著的某些東西應該說得出口了。當你能夠表達內心的感受，就代表是一種成長，就好像周宇傑在教堂中向她說出九歲時發生的創傷，也是同樣的意義。

很多女性觀眾都表示很喜歡這段，說這撫慰了她們的心靈，但也有不少憤青看完後不以為然地說：「導演，幹嘛啊？low掉囉～」我不知道它究竟該說是好是壞，但現階段的我很喜歡這段旁白，可能代表我已經沒那麼憤世嫉俗了吧（笑）？

─────**《星空》的案子歷經去年十月的釜山PPP創投（Pusan Promotion Plan）、十一月的金馬創投會議，皆廣受各國投資方的好評與青睞，並在今年成為對岸華誼兄弟「H計畫」中的重點投資影片之一。可否談談本片的籌資過程？**

林：《星空》最初由原子映象發起，一開始韓國的CJ電影公司有投資意願，而身為原子股東的陳國富不久後也看到了這個案子，覺得值得一試。因為我過去和他合作過，把案子交給他也很放心。他長期在對岸工作，在他眼中《星空》真的是第一部實質上「有意義的合拍片」，而不是只為了合拍而合拍。

其實我很早就確定選用徐嬌擔任女主角，他因此向我提議，既然都有了大陸的卡司，不如就弄成合拍片？一開始聽到「合拍」我會感到抗拒，每次合拍不免都要修改劇情、有所妥協，如果《星空》因此要改劇本，我也不會想要對岸的資金，但他說劇本應該不用改，便交給他去處理，想不到整個審核程序過了，他也找來了華誼的資金。而當中、韓兩大龍頭公司都想掛名最大出品者時，自然無法談成，韓國的投資方後來便因此退出。

────── 除了資金的引入和剪接之外，陳國富身為監製又發揮了哪些重要的影響力？出品的華誼兄弟是頗具規模的公司，相較於台灣過往手工業式一千多萬元左右的製作規格，在籌備、拍攝影片的模式上是否有所不同？

林：因為陳國富經驗比我豐富很多，很多方面的事，像是選角，我都會去請教他。這次選角過程中，奶茶（劉若英）是我一開始就想找的，同年齡層的台灣女演員中就她最適合，父親的角色選擇哈林（庾澄慶）則是一個比較大膽的嘗試，我也問過陳國富的意見。其他人提議的名單中，無非都是活躍於近年國片的中年男演員，但我看哈林在螢光幕上主持節目時，總是ㄍㄧㄥ在某種很嗨的狀態，讓我對他私下另一面非常好奇、充滿想像，而剛好他的年紀也符合角色，所以就邀請他演出小美的爸爸。

《星空》會選擇兩岸三地的明星不只有票房上的考量，更主要的原因是我想挑戰自己。當導演不可能永遠只拍素人，遲早有天會遇上明星。過去拍《九降風》時，曾寶儀就建議我未來要多試著和明星合作，因為那是完全不同的工作模式，當明星的檔期沒法給予你那麼多時間，你要如何拍電影？這是我給自己的訓練與考驗。

至於不同投資金額下，影片的拍攝模式其實沒什麼不同。我待過的公司都給予我完全的創作自由，唯一的不同是在預算變多後，你會更有一股責任感，希望老闆能回收成本，使得你在影片的某些時刻會選擇讓它大眾化一些。比方我自己剪接時不一定需要某些特寫鏡頭，但如果它能讓故事的訊息更清楚，讓觀眾更容易了解，在不影響影片的前提下我就會加上去。除此之外，《星空》的敘事、鏡頭語言都還是相當忠於我自己的風格。

喚回認真
對待自己的心

《寶米恰恰》　　導演／楊貽茜、王傳宗

雙胞胎跟兄弟或姊妹淘之間的比較是很像的,與其說這是雙胞胎的故事,不如說是每個人透過鏡中自我在尋找。透過這樣的爭吵,你會多認識自己,自我會在那樣的競爭中開始成長。

原文出處│《放映週報》361 期 2012-06-08
圖片提供│影動亞洲有限公司

楊貽茜

1981年生。2006年首次創作長篇小說《純律》,即獲第六屆皇冠大眾小說獎百萬首獎、觀眾票選第一名;電影劇本作品多次獲得行政院新聞局優良劇本獎。2012年完成首部電影長片《寶米恰恰》,改編自己創作的同名小說,是取材自身為雙胞胎的真實成長經驗,獲得第十四屆台北電影獎最佳劇情長片、最佳編劇及最佳剪輯等獎項,並入圍第四十九屆金馬獎最佳新導演、最佳新演員、最佳原著劇本、最佳原創電影歌曲及最佳視覺效果五項大獎。

王傳宗

1978年生。中國文化大學英文系、國立台灣大學新聞研究所畢業。從大學時代開始,以「金桔粒」為筆名發表影評,以本名拍攝單元劇、連續劇、廣告、MV與紀錄片。主要作品多為公視單元劇,包括《幸福牌電冰箱》(2006)、《芭娜娜上路》(2008)、《我的阿嬤是太空人》(2009)、《感官犯罪》(2011)、《只想比你多活一天》(2014)等。2010年首次拍攝台視偶像劇《我的完美男人》。2012年與楊貽茜共同執導電影《寶米恰恰》。

文／王昀燕

導演楊貽茜有個雙胞胎妹妹，兩人從幼稚園到研究所，一路都是同學，就連學音樂，學的也同樣是小提琴。自小朝夕相處，朋友圈幾乎完全重疊，倘若按照原定的路徑繼續往下走，現在說不定跟妹妹又當起同事，從事音樂教學工作。從小與妹妹緊密相依的楊貽茜，因拍攝《寶米恰恰》，終於與妹妹走上不同領域。

對她來說，這部片就是在述說一對姊妹分離的故事，本是相互依偎的共同體，有著看似相仿的外貌，也許某些時候，真有所謂的心電感應。然而，進入青春期後，就像所有人一樣，她們逐步發展出自己的性格，開始擁有無法向對方坦露的小祕密，渴望成為一獨特個體，創建屬於自己的新獨立時代。

《寶米恰恰》進入前製期後，因生活作息上的差異，楊貽茜毅然決然和妹妹分居了，這個她們動過無數回的念頭，終於從口頭上的玩笑演變為實際行動，而這全有賴《寶米恰恰》的推波助瀾。

楊貽茜畢業自高雄中學音樂班,於2007年取得德國慕尼黑音樂暨表演藝術大學小提琴演奏大師班文憑,現就讀台北藝術大學電影研究所導演組。長達二十餘年的音樂訓練,成為她在劇本創作上的繆思。科班出身的她,擅於樂曲分析,她說,其實一首樂曲的結構、主題和動機之間的發展,套在劇本上完全適用。

本片拍攝中途,因楊貽茜身體不適,曾拍攝《幸福牌電冰箱》、《芭娜娜上路》、《我的阿嬤是太空人》等多部公視人生劇展的新銳導演王傳宗,特別加入應援,也為影片中男性情誼的刻劃注入幽默元素。影評人出身的他,相當重視戲劇結構,而《寶米恰恰》劇本最吸引他的地方,也就在於楊貽茜能夠從平凡的生活常規中開發出樂趣,這才是最不凡之處。

如同片名喻示的,一對出雙入對的雙胞胎姊妹,猶如跳著恰恰,若有人往前踩一步,另一人便得往後退一步,如此才能和諧共生,相互牽引。偏偏這其中又暗藏著同與異、喜慕與競爭、依存與獨立的微妙關係。《寶米恰恰》以明朗歡快的步調,試圖講一個關於「做自己」的故事。而這樣的嘗試與努力,並不限於青春期。本期專訪導演楊貽茜、王傳宗,聽他們如何詮釋本片。

────── 《寶米恰恰》是先寫了小說,再改編成劇本,當初為什麼沒有考慮直接寫劇本?從小說再發展到劇本,在創作上,對您來說有什麼助益嗎?

楊貽茜(以下簡稱楊):小說是直接雕琢成型,包括對白、氣氛、人物塑造;反而劇本是要拆解,然後再組合。所以寫小說是先去生產那個準備要被我拆解的東西。一篇小說寫完,我知道確切發生什麼的時候,才寫劇本。小說跟電影不一樣,它可以把時間停下來,刻劃人物的內心,優勢是可以把人物性格及內在反應塑造得非常清楚。寫電影劇本時,等於人物功課已經做完,把人物拿來,在劇本中帶著劇情走。

─────── 這部片王傅宗導演也有參與，他是什麼階段加入的？

楊：是在現場拍到一半時，我生病了，就請他接手支援拍攝。他拍的時候，我盡可能會到現場看。進到後期，他去接連續劇的拍攝工作，我再把片子全部做完。

─────── 剛拿到《寶米恰恰》這個劇本的時候，最吸引您的地方是什麼？

王傅宗（以下簡稱王）：一開始看劇本時，覺得非常青春，光是文字，我好像就可以感受到裡面那種氛圍。因為貽茜本身是寫小說的，文字上的描寫非常精準，透過短短的敘述和對白就可以打到你的心。我覺得這劇本非常簡潔有力、節奏明快，輕鬆且青春。

─────── 您過去曾執導幾部人生劇展，皆為自編自導，雖是中途受邀參與《寶米恰恰》的拍攝，但是否仍嘗試加入一些自己的想法？

王：貽茜的劇本有百分之八十的東西已經非常清楚明白地寫在上面，只要照著劇本拍，其實沒有什麼大問題，再加上她前期跟攝影師、燈光、美術都做了很多討論，我一進去後，就跟技術人員重新溝通，了解他們前期大概的鏡頭規劃和場面調度。這些東西都確定之後，就按照這個藍本去拍。另外百分之二十的東西，是我加進了一些比較男性情誼的部分，比方男生說粗話或有些小動作等。姊妹的部分我覺得貽茜一開始拍的東西都非常好，後期拍攝階段，貽茜有時候會在，便會跟我講其實姊妹在想什麼。

楊：我比較驚喜的主要是他加入一些男生的幽默，那種玩笑是我們女生不會想到的。

王：有一場戲是一群男生在游泳池的更衣室聊著八卦，劇本大概寫了一個雛型，到現場排戲時，我們覺得男生應該會怎麼講話，就加重一些語氣，放了一些三字經。拍那一場戲同學也都覺得很好玩，因為不用按照劇本背，而是按照自己的方式與口氣表現出來。

─────── 在影片製作端，有幾位參與者，包括監製徐立功、鄭潔心，製片許家豪、曾瀚賢、陳俊榮，以及策劃李亞梅；前期在籌資及企劃階段，主要負責統籌的是？這部片前後籌劃了四年，在籌資方面好像遇到了不小的困難？

楊：其實主要是許家豪，他也是一個新的製片。徐立功先生應該算是第一個跳下來幫助我們的長輩，我們非常感謝他，因為他幫我們介紹了一些人。前期找錢很難，就算徐立功先生跳下來幫我們，其實也不是那麼容易。一方面新導演，加上又是用新人演員，我覺得投資方對新導演的顧慮還遠不及新人演員。他們覺得新導演可以找有經驗的團隊來協力，但擔心新演員在後期推片時會吃力，的確我們現在也面臨這種狀況。可是我覺得一部片的成敗其實就是那個肉身像不像，那時我跟製片許家豪堅持要用這些新演員，有很多資金就談不成。要不然這個劇本其實也得到不少談資金的機會。

──────卡司確實是一個滿關鍵的問題，但對於《寶米恰恰》這部片來說，起用新人有個好處是，才有可能以假亂真，不知情的觀眾看了，會真以為是由一對雙胞胎參與演出。

楊：新人是一個挑戰，也是一個賭博。這是青春片，可以賭賭看（笑）。

──────飾演寶妮、米妮的黃姵嘉過去曾參與一些電視電影的演出，《寶米恰恰》則是她的大銀幕處女作，在片中一人分飾兩角，表現可圈可點。當初怎麼會找到她這個演員？在做演員訓練時，有給她什麼樣的功課嗎？

楊：我看了非常多漂亮女生的資料，但看過後都不喜歡，我覺得太都市了，少了那種純真又倔強的感覺。颯嘉是一家經紀公司的平面模特兒，去參加一個代言活動，在大合照中，她站在邊邊角角，我是在大合照裡面挑中她的。我這樣一看，就對那張臉有印象，便把照片拿給製片，請他幫我找這個人，當時我們根本不知道她是誰，也不知道她有無所屬的經紀公司，總之就是大海撈針找到了她。見面後，非常驚喜地發現她是北藝大舞蹈系的學妹，以及已經有一些電視電影的經驗。她有一個不錯的基礎，因為舞蹈是表演藝術，她從小就習慣被人看，而且體力非常好。

演員訓練大概一個半月，非常密集，即便她已經是一個專業的舞者了，我們還是做了很多肢體上的訓練。舞者的缺點是，可能舞台性的動作會多一些，肢體表演訓練就是要抹掉那些東西。上完表演課後還要再去做籃球訓練；此外，因為她很瘦，但籃球員應該要有肌肉，所以還得做重量訓練。

颯嘉一人分飾兩角，除了對綠key演戲之外，還需要一個跟她對戲的人，因為颯嘉是新人，我希望跟她對戲的是她信任的人，所以人選就是她的同學罡妹。張嘉方徵選上罡妹一角後，從頭到尾跟我們做完所有的演員訓練，因為她跟女主角要交換對戲。剛開始會叫她們各擔任一個角色，譬如颯嘉當寶妮，罡妹當米妮，各自先做其中一個角色的演員功課，再帶來交換，彼此討論認同與不認同之處。另外也會帶演員去跟我妹妹一起吃飯，直接感受雙胞胎之間的互動。

——— 這個故事創作的原點其實是來自導演的個人經驗，從一對雙胞胎出發，去談自我追尋的課題。片中設定在青春期，也許這個階段確實是我們對於自我的意識開始萌發、漸趨顯著的時期，但自我追尋其實是我們窮盡一生都不斷在進行的事，並不限定於青春期。對導演個人來說，想要跟別人不一樣，或是想要跟一個看起來和自己分明很像的人不一樣，這樣的欲望是什麼時候開始萌芽的？為什麼決定把故事設定在青春期？

楊：我同意你說的，追尋自我是一輩子都在做的事情。故事為什麼擺在高中校園？因為我覺得高中校園有制服，制服就是一個制約的符號，把你跟大家都弄成一樣，如果是雙胞胎，在同一間學校，已經是一模一樣的臉了，制服又一樣，要掙脫那個符號會更加艱辛。

我又設定她們在籃球隊裡面，這也是有戲劇用意，不單只是我喜歡籃球，而是因為在籃球運動

裡面，大家都穿一樣的隊服，在球場上須跟那麼多人團體合作，但在關鍵時刻又要能跳出來，展現你自己。這很符合我的戲劇中心，就是「追求自我」。如果放到大學，大學生的狀態就跟高中生完全不一樣，他們可以隨意進出校園，選擇自己想穿的衣服，戲劇性就不會那麼鮮明。

我自己應該也差不多是高中階段開始覺醒，意識到我跟妹妹是如此地不相同。我比她先談戀愛，開始會跟她講一些祕密，但又覺得很難跟她形容，因為她可能不懂這是什麼感覺，不曉得為什麼，就想要把那個祕密藏起來。從那一刻開始，我覺得我迅速地變老了（笑）。分明是小孩子，卻故作大人，想一些大人的事情，不知道怎麼將這些跟還是那麼天真可愛的妹妹講的時候，就覺得自己跟她有顯著的不同。

────── **在本片創作構想中，導演有提到何謂「成長」。當寶妮米妮這一對相親相愛的姊妹有些東西不能彼此分享，甚至有些東西無法一起承擔，必須努力尋求自我解放，獨自面對孤獨與不安的時候，這就是成長。可能也就是這樣，才構成了寂寞的根源。片中，永平在圖書館裡頭，手上翻閱的正是白先勇的《寂寞的十七歲》。這部片雖然主角是雙胞胎，但也可以視為是鏡中自我，我們透過鏡像，跟一個也許是理想中的自我展開對話。王傳宗導演您又是怎麼看呢？您雖然不是雙胞胎，但在看這部片時，應該也能激發出一些共鳴。**

王：加入劇組後，我看到他們拍了一幕姊妹兩人在刷牙的戲，那場戲後來我有重拍，因為我想要看到鏡子裡面的人是誰，這件事情我希望讓它再更赤裸一點。我們都知道鏡子會反射，所以攝影機會避開很多會反射的東西，避免穿幫。當初在拍那一場戲時，可能時間太趕，採取的是由上往下拍的鏡位。對我而言，「鏡中自我」是我看這個劇本最強烈的印象，如果要用影像呈現，必須讓觀眾的眼睛就好像站在她們兩人後面，看她們刷牙洗臉。這樣的做法在拍攝上有難度，因為鏡子會反射，攝影機會入鏡，最後我們選擇用合成的方式來處理。

雖然我不是雙胞胎，但是每個人都有很類似雙胞胎的經驗，男生會有很好的兄弟，女生會有很好的姊妹淘，你們朝夕相處，產生了某種默契，可是一旦出現了兩人共同喜歡的對象，彼此就開始爭不一樣了。雙胞胎跟兄弟或姊妹淘之間的比較是很像的，與其說這是雙胞胎的故事，不如說是每個人透過鏡中自我在尋找。透過這樣的爭吵，不論有沒有得到那個人，你會多認識自己，自我會在那樣的競爭中開始成長。

―――― 這部片的戲劇性主要是來自於誤會,而造成誤會的主因則是誤認。對於寶妮來說,她很在意的是,你既然這麼喜歡我,為什麼沒有辦法辨識出我跟他人之間的差異呢?在看這部片時,到了中後段,我自己其實會有些焦躁,心想:寶妮,你幹嘛不直接說呢?說了不就沒事了嗎?何必這樣僵持著?片末兩姊妹在醫院那一場正面衝突的戲,我們確實也看到了寶妮深層的顧慮,這個情結相當微妙。

楊:有時候,我們很努力去做一件事情,但不見得會成功,所以會有對失敗的恐懼,我覺得寶妮就是這樣,才會一直《ㄥ住,不願直接把話說白。另一方面是出於自尊,我當然可以直接告訴對方:我是姊姊,她是妹妹,你要選誰?可是,為什麼要直接把答案告訴對方呢?我這麼努力喜歡你,你是不是也要努力做一些什麼?

王:我覺得這有一點天蠍、射手性格,如果你要喜歡我,就必須是真的喜歡我,而不是我去跟你講;如果今天我去跟你講我是誰,你再來喜歡我,這一份愛就好像少了一半。

―――― 兩位導演的年紀其實差不多,楊貽茜導演1981年出生,王傳宗導演則是1978年,《寶米恰恰》片中角色成長的年代差不多就跟兩位一樣,高中歲月大概是1990年代。這個故事好像也可以放在當代,卻選擇設定在比較早期的時空,除了貼近自身經驗,帶有某種懷舊成分外,對於故事本身有沒有什麼更積極的作用?

楊：片中設定的年代大概是西元2000年初或1990年代末期。其實我沒有刻意要做懷舊的東西，那為什麼設定在那個年代？主要是那個年代的手機和網路沒有像現在這麼氾濫，我很難想像如果主角全部都坐在房間裡打電腦，這部戲到底要怎麼拍？我喜歡我的人物走到各個場景裡面去說他們的故事，走出房間，去跟你喜歡的人講話。

王：當時資訊相對封閉，這樣的背景對於陰錯陽差這件事情是有幫助的。

──── 因為年代往前回溯了，在美術上勢必也需要特別花心思。這部片的藝術指導是資深的電影美術黃文英，而美術則由吳若昀負責，她們有些什麼樣的想法？

楊：在美術上面非常困擾，因為1970、1980年代還可以有一個很顯著的風格，1990年代末、2000年初就非常尷尬，處於一個過渡期，我們現在看其實也不會覺得它舊，可又沒那麼新。黃文英老師接到這片子的時候，她說，這劇本好可愛，但你幹嘛找我，我已經遠遠超過這年紀了，這應該叫我的學生來做，就找了若昀。因若昀跟我年紀相仿，對素材很清楚，我們把素材蒐集好，再跟黃文英老師討論，她會提醒我們電影感應該要注意什麼。

像是髮型就殺死很多我們的腦細胞。一人分飾兩角需要大量合成，有很多髮型都不能用，譬如會飄動的，因為合成時要將人挖背下來，一旦頭髮鬚鬚的，後製會很困難，尤其還有打球、跑步等動態場面。在什麼樣的心情下，頭髮會紮起或放下，我們都跟黃老師討論非常多次；她一再強調，雖然要讓大家相信她是高中生，但還是要有一個型，再平凡的東西還是要讓它看起來有個型。

──── 寶妮米妮房間的陳設比較甜美，近年看了不少國片，片中女生房間常有類似的風格，色調繽紛，且房裡總有一隻可愛的泰迪熊。對於這點，導演個人是怎麼看的呢？

楊：房間是主景，若昀和黃老師也在這景上花了最多心力。其實這點我倒是質疑過美術，問她為什麼要用那麼多可愛的玩具。因為這是一個關於同中求異、異中求同的故事，房間裡也必須有這樣的設計；當她們小時，房內擺設屬同一風格，進入青春期，兩人緊鄰的牆面顏色就不一樣。我們做出了一個異，可是得要有同，我相信玩具是來平衡其間的差異。

我第一次進去看時，會覺得我不是這麼少女的人，後來才驚覺，這是寶妮的故事，不是楊貽茜的故事。以我個人來講，可能會把它拍得非常寫實，黃老師就一直提醒我：電影再寫實，都還不是寫實，觀眾進電影院不是要看一個寫實的東西，還是要呈現某一種氛圍或風格。

――― 這部片所有姊妹同場的戲碼，其實都是合成出來的，效果非常好。當初為了控制在一定預算，事前跟特效團隊做了充分的溝通，才能有如此成果，也請兩位聊聊這個部分。

楊：做完《寶米恰恰》後，我真的覺得國內不是做不出厲害的特效，而是在於前期和後期有沒有做很好的整合。後期的特效人員在我劇本寫好、錢都還沒找到時，就已經開始跟我們一起工作了，做了很多測試。

做特效如果想要在後期比較輕鬆的話，就是前期拍的時候，愈少問題愈好。徐國洲是特效公司的人，負責特效器材，同時也是執行挖圖、合成的工程師。特效公司和導演之間還需要另外一個所謂溝通者的角色，因為特效人員完全是跟你講技術，譬如他們會說：「因為這個圖層的關係，所以什麼……」，可是導演關心的是戲，不會管到圖層這件事，所以中間需要一個溝通者協助轉換語言。

王：比如，我跟特效人員說，這場戲是米妮要丟衣服給寶妮，特效人員就會說：「所以米妮在第一層，第二層要有人丟過去給第三層的誰……」，他們就開始將畫面分層了。合成總計共四層，比如姊妹兩人在吵架，就要看誰動的比較多，因為誰動，攝影機就要跟著動，會以此決定誰要拍第一層。如果這一場是姊姊動較多，就讓她先拍，攝影機會先訂好速度，比如這一場是五十八秒，時間確定後，第二、三、四層的演出都必須是五十八秒，這樣演出才會對得起來。第一層是對攝影機運動，第二層佩嘉先演姊姊，拍完後，去換裝，換演妹妹，這是第三層，之後再拍空背景，以便出差錯時，特效人員可以挖挖補補，所以每一顆都要拍四層。因為必須要精準，排戲、換裝、走位和定位都很花時間，每一顆特效鏡頭至少要花三小時，花到五、六小時的都有。因為前期溝通做得太好了，特效人員都知道我們要幹嘛，剛開始手忙腳亂，後面就拍得非常駕輕就熟。

楊：台灣其實有很強的特效人員，然而可能一直以來都沒有跟劇情做很好的溝通和結合，導演現場就拍了，沒有考量到後期會有什麼困難，等到將素材送到後期，後期只能想盡辦法去解決。《寶米恰恰》開拍前有試戲，所有後期人員的頭都有到現場，知道我們在幹什麼，也知道我們要做什麼。

這在好萊塢已經行之有年了，叫做「後製前製化」，前期就要把後面如何去完成都規劃進來，是因為這樣才有可能在兩千萬的預算裡面做完這個片子。我們合作的特效公司是滿大的一家公司，但以前和電影合作的經驗，多是負責單一鏡頭的特效，離戲劇中心非常遙遠。這次是他們第一次從前面就參與進來，所以非常興奮。

王：做到後面，特效人員都對角色有感情了。我們有很多顆特效鏡頭，後製需要一個一個挖圖，一開始他們還會覺得這顆怎麼拍成這樣，要挖圖很難，後來就會主動提議怎麼做可以更好。當特效人員對角色有感情時，就不再只是案子了。

突破時間的幻象

《騷人》　導演／陳映蓉

電影就是一個世界，這是一個很巨大的吸引力，令人難以抗拒。不去執行它，不把故事寫出來、然後開拍，這個世界就永遠不會產生，它就是個失落的世界。我是個很避世的人，永遠都希望有一個地方讓我可以安身立命，希望我的電影可以讓像我一樣的人，有一個安身立命的地方。

原文出處｜《放映週報》371 期 2012-08-17
圖片提供｜販賣基電影事業有限公司

陳映蓉

1980年生。2004年處女作《十七歲的天空》，為台灣第一部同志喜劇，不但在台灣取得票房與口碑雙重斬獲，也同時獲得國際間各類大小影展的邀約。2006年，《國士無雙》以台灣在地精神為出發，從詼諧幽默的角度檢視當下台灣的各類社會現象，引起年輕觀眾的極大共鳴。2007年起專注於短片創作，企圖用不同影像風格探索短片表現的各種形式，其中〈女力〉（2007）獲得第十屆台北電影獎劇情短片評審團特別獎；〈走夢人〉（2009）獲選法國女性影展最佳外語短片獎，同時由歐洲最大影視集團Canal +購買該片播映版權。2012年完成第三部劇情長片《騷人》，迥異於之前的創作風格，以大量手持影像及原創音樂展現末日預言前夕，全球青年響應網路建國、搭造虛擬挪亞方舟的寓言故事，傳達愛與和平的浪漫之作；本片獲第十四屆台北電影獎最佳攝影獎、最佳音樂獎。

文／王昀燕、吳若綺

很難跟別人解釋《騷人》是一個什麼樣的故事。簡單說，這是三個身世可議、天真無度的廢材，眼見2012世界末日即將來襲，妄想打造一艘虛擬的網路方舟——「卡拉圖號」，藉此拯救世界的故事。導演陳映蓉說：「《騷人》完全是一個讓我願意拋下生態與代價，重新回到創作路上的最『天真無瑕』的初衷。」

屈原曾寫作《離騷》，乃其自敘思想與情意的長篇抒情詩，後世遂稱詩人為「騷人」。辭典裡，「騷」字的意義頗見分歧，既是「風雅」，又可作「擾亂、淫蕩」解。在陳映蓉的闡述裡，「騷人」可泛指動蕩年代裡，選擇吟歌揭竿、爛漫起義，最終隨地行樂的失意文人，或失心瘋的廢人狂人。

而這一切恐怕還是得從陳映蓉本人說起。

她自小就對時間著迷。念小學的時候，每天早上醒來吃點東西，就揹著書包上學去，一整天的

　　課程都被安排妥當，即便上課不到五分鐘就靈魂出竅了，總還是狀似規矩地坐在那兒，善盡學生本分。雖受限制，某方面來看，卻還是快樂的，那時候時間之於她，宛如遊樂園一般。

　　長大一些，必須選填志願，對人生有些規劃，她開始明白，原來只要經過妥善安排，有些目的是可以達成的。自小對扮家家酒很熱衷的她，早就想拍電影，偏偏大學畢業之際，正逢國片陷入絕境，她只得先去廣告公司當製作助理，計畫用十年的時間當上副導。但人生總有意外的時刻。工作一年後，她突然接到電話，本來只是應邀去拍《十七歲的天空》幕後花絮，孰料在毫無預警的狀況下，當上了導演。那年她只有二十三歲。她的夢寐以求一下子實踐了，原先預料往後十年或者更久以後才會發生的事，竟被命運推擠著，忽忽來到了她的面前。

　　《十七歲的天空》票房亮眼，讓陳映蓉一夕成名，然而也是從那一刻起，她開始缺乏真實感了。《國士無雙》拍完之後不久，她決定中斷自己，活著自己的節奏，並於循環往復的時間裡飄蕩，想著時間帶來的愛與傷與遺忘。

　　《騷人》正是來自於陳映蓉長年對「時間」之存有的反覆思考。它直搗時間的巢穴，無垠無涯，迷離且自由。對於陳映蓉來說，電影是她安身立命的所在，她利用影像打造了一個家，想要邀請你來作客。

―――― 從前兩部劇情長片《十七歲的天空》、《國士無雙》到最新作品《騷人》，在敘事上有了很大的轉變與突破，前兩部有著清晰可解的敘事，《騷人》則像完全拋去包袱似的，若真要擬出個「劇情簡介」，恐怕不易且不必要。這六年之間，您還先後拍了短片〈女力〉和《台北異想》之一的〈走夢人〉，其實就已經有著豐富的奇幻元素。您自己會怎麼看待「電影敘事」？對於一部電影來說，擁有明確的敘事軸線是必要的嗎？

陳映蓉（以下簡稱陳）： 大家看完都覺得，好像什麼都沒說，又好像說了一大堆，真要抓出一個具體的故事來有點困難。其實這是故意的。先姑且不論市場、票房，作為一個創作者，身兼導演、編劇，這幾年來，我對電影有些不一樣的理解和體會。像這類敘事結構不明顯的電影其實老早就有了，我很喜歡兩部電影，一是《長日將盡》（*The Remains of the Day*, 1993），一是《愛在日落巴黎時》（*Before Sunset*, 2004）。《長日將盡》講的是一個時代，從角色去帶，就像我們看一幅人物的素描，很精準、很工筆地在描繪這個人。《愛在日落巴黎時》則採取跟現實時間1：1的方式拍攝，在一個下午，兩人不斷走著，不斷對話，那時間感很特別。這兩部片都很自然，也沒有故意要去挑戰觀眾的神經。

我碰到很多不喜歡《騷人》的觀眾，最大的癥結在於他們不耐煩。片子一開始可能就覺得有點怪了，觀眾是沒有耐性的，這牽涉到對時間的感受，他們不知道為何要坐在那裡，看一個跟他們無關的故事。其實我試圖讓這部片很白話，沒有故意要挑戰什麼，無論是在寫故事或是拍攝現場，我給自己的方向是：一定要每一場戲都很生活，讓這部片像一個生活片段的集錦，是一個群像。如果你利用一段很有限的時間去觀看那個群像，照理講你會有一個感覺，不會真的這麼失去方向感。

──────── **據說電影的中後段與第一稿劇本有滿大的出入，主要的差異在於？**

陳： 我的第一稿劇本有提到吳安良不見了，其實是因為他被抓了，邰智源、高英軒、胡婷婷等人是真有其人，不是那麼虛幻、無法定義的角色，他們就像祕密結社，一如電影《2012》呈現的，方舟是有船票的，必須是有錢人和菁英才能上船，而他們就是類似影子政府的組織。相較之下，吳安良的「平民方舟」是沒有形象的，它是一個虛擬方舟，可以開到世界任何地方，這對他們來說威脅太大了。原先劇本的中後段是一場「祕密方舟VS平民方舟」的辯論：對於這些人來說，如果要有效控管存活人口的品質，末日毀滅這件事必須被主動引發；吳安良就跟他們說，為了防災而去引爆一場災難很可笑，也談到一些階級的事情。

──────── **不按照原訂腳本走的決定是發生在什麼時候？**

陳： 發生在開拍前，以我想要理解或追問的事情來講，我一直覺得具象辯論的那些東西有點太狹隘。當時我一直想要理解2012對這個世界的意義是什麼。所謂的「結束」其實是一個時間的

概念，但「結束」偏又是一個沒有時間的狀態，怎麼從有到無，這是很有趣的事情。我很沉迷於這件事，就決定要讓吳安良走這麼一遭。

———— 吳安良被帶到了另一時空，其實他有機會從此超脫，但最終還是決定重返人世，回到這個「家」。這在影片中應該是一個很關鍵的核心。

陳：對，就像時間，錶上的時間從12走到12，其實是在繞圓，時間哪裡都沒去，像輪迴一樣，人總是一再地回來、一再地回來。所謂超脫，是指一旦有一天當你突破了關於時間的幻象，從此解脫，再也不用回來這個看似永遠旋轉不停，卻又好像哪裡都沒去的苦難世界。我覺得輪迴跟時間的概念很一致。既然如此，你為什麼還要回來？

片中，邰智源講了一段話，他說，你們都忘了時間是一首歌，一開始覺得很好聽，聽久了就覺得很煩。這又講到遺忘。每一個靈魂來到人世都是失憶的。在我看來，人世就是一直輪迴，處於不斷想不起來卻又不斷想要想起來的狀態。它可以是哀傷的，它可以是徒勞無功的。但為什麼還是要回來？還是要回家？我最近讀到林語堂的一句話，他說真正的忘情不是他喜歡的境界，一個沒有喜怒哀樂、不受牽絆的狀態不是他喜歡的境界，我也有相同的感覺。

你明明知道你會忘記，你可能會很深很深的愛、很深很深的恨、很深很深的快樂、很深很深的難過，可你最終會忘掉這一切，那你還要不要再來？我覺得人生是一個這樣的選擇。不管被動或主動，多多少少，每一個人來到這世上，也許都選擇了願意再經歷一次這樣的輪迴。所謂的家，就是對人生的一種眷戀吧。

———— 您曾說，過去六年對您來說就像是「吳安良養成記」，因為不用上下班打卡，逐漸喪失時間感，看這時代，似乎也覺得時代喪失了座標感。能否聊聊這六年您是怎麼度過的？對於時間的感知較之從前，起了什麼樣的變化？

陳：每一個階段對時間的感覺都不一樣。人生如戲，萬事皆相。我常搞不清哪個東西是真的。當初《十七歲的天空》反應不錯，從那時起，我就開始沒有真實感了。拍攝的當下，時間感當然很真實，後來，評價來了，有人幹到爆，有人很喜歡，評價兩極。所以我現在是一個導演嗎？對，我是一個電影導演，我拍了一部電影叫《十七歲的天空》，接下來要拍《國士無雙》。

拍完《十七歲的天空》和《國士無雙》之後，時間彷彿處於靜止狀態，覺得成不成功其實沒有太大意義，很難像一個在這產業正常工作的人努力去追求下一步。在這時候，我就突然打住了，覺得自己的真實世界好像變得不太真實。

這六年陸續寫了一些故事，當時最想拍的其實是〈桃花源記〉，我重寫了一遍這個故事，同樣是講虛實的概念。這個故事真的太棒了！雖然我現在不能透露。如果可以，我真的想要拍個古裝，但古裝片要花錢，希望真的是能夠做到位。〈桃花源記〉這個故事太美了，一進洞裡，待出來時，一日十年，天上人間，這其實也是時間的轉譯。我覺得所有的藝術都在為時間下定義，一幅畫的時間、一個雕刻的時間、一首歌的時間，都在跟真正的時間做對比。而我選擇很直白地討論它，可能因此抽象了點。

很多人覺得吳安良出洞了之後、開始上山下海那一段很長，不知所云。這六年，我的確很長時間都是那種狀態，我其實不知道我在幹嘛，對人生充滿疑惑。那時，有個失意的朋友來找我，說他每天渾渾噩噩不知所以然。我們都是接案子的人，還想做自己有興趣的事，總是會比較辛苦一點。我送了他四個字：安於困惑。你永然都在很疑惑的狀態，卻要懂得安然處之。那樣的時間真的是沒有方向、沒有目標、也沒有終點，這種時間感對我而言非常熟悉，所以我在呈現這一段時，真的覺得不長，很多人看了卻很納悶他究竟在幹嘛、要走去哪；某一層面，這就是我很自然的投射。吳安良到了山裡，迷路了，即便有著點點星光，卻也不知道那微弱的希望是什麼。如果你是一個有很長時間跟自己相處的人，一定總會有一些困惑的時刻。

────── 有趣的是，〈走夢人〉的主角就是一個在午夜夢迴時分遊走的上班族。接受《放映週報》筆訪時，您寫道：「我想找一種人物，對時間敏感的像鬧鐘。」到了《騷人》，雖說表面上指陳的是世界末日，但片中也提及，空間乃依附於時間而存在，而世界末日就是時間的盡頭。在《騷人》片中，您怎麼思考「時間」這個命題？

陳：對呀，我怎麼一直都在拍這個！我的畢業製作除了我寫的、我拍的《Sorry Spy》之外，還有另外一部是我寫的、我同學拍的，叫做《5411》。「5411」是我們剪接室的房間號碼，我們在裡面常沒日沒夜的，我就寫了一個關於我們進去了，然後真的出不來的故事。片子裡頭講到很多關於時間的事，包括蟲洞理論。

我覺得人生就是時間，時間太無所不在又太魔幻了，又對它充滿疑問，很多的自問自答都是從這邊衍生出來。

──── 劇本到了中後段就不按照腳本走了，包括演員也不知其所以然，這時，在表演上，您希望演員可以達到什麼樣的效果？是否會很具體地跟他們闡明當下角色的處境與內心狀態，或是讓他們自由感受並發揮？

陳：都不是，我不會告訴演員你現在在想什麼，或者你是怎樣的人所以感覺如何，我會直接說，你等一下要怎麼做。這部片拍攝到中後段，和原來的劇本產生了斷層，對演員來說更不容易理解，所以是很大的考驗。尤其是柏傑，到了電影後段，他其實已經在做一個和劇本完全不一樣的東西，必須面臨一些很虛幻的場景，出於我們之間的安全感、信任感，再加上他天資聰穎，所以才有辦法達成，這方面真的很謝謝他。

有一段是他在一個很破舊的電梯，他按了「家」，結果有一些像是追兵一樣的人在那停停走走，那一段是一大堆蒙太奇；音樂下了，他在走廊裡很開心地走動時，那些人靜止不動，當他轉頭講了個「耶」之後，追兵又開始追他。最早拍的是那一幕，但所有人都不知道我在拍什麼，因為劇本已經扭轉了，在沒有腳本的情況下，沒有人知道故事的走向，連攝影師都不清楚。場景與舊腳本的設定相同，我的做法是，將人悉數排好，按我的指示動作，柏傑很快就能理解大致的狀況。

其實我是在講關於「自由意志」的一個狀態，自由意志就像刀法，尚未人劍合一時，會沒有辦法完全照自身的心意。吳安良非常專心的時候，這些人會停下來，但他只要一鬆懈，這些人又追了過來。

有一段是他心心念念要回家，從手術台醒來，講了老半天，結果「自由意志」是什麼？「自由意志」是，門一敲，門就開了。當你還保有太多理智，意志其實是不自由的，你總想著要按個「鈕」。柏傑的部分，我只大概跟他講了關於自由意志這個東西，我覺得他雖然不是完全理解，但他「本能上」可以理解，他是一個很原始的演員，感受性很強，很適合吳安良這個角色。

——— 《騷人》片頭，在短短幾分鐘內，就出現電視、手機、網路等現代科技，它們是現代社會傳播溝通的主要媒介，當這些中介物深深地介入日常生活，必然對人與人之間的交互連結帶來新的刺激。《國士無雙》一開場，就是電視新聞播報畫面，其後又延伸至古裝片拍攝現場及電視節目錄影現場。將這些當代媒體景觀置入片中應是您有意的作為，您怎麼看待媒體發揮的作用？《騷人》片頭不斷在虛實之間轉換，是否有意暗示現代人習於出入於現實與虛擬社會之間？

陳：對於新聞、電視、電話，特別是後面兩者，某些程度上我還是以科技去定論它，我還沒有習慣這些科技。在剛有電視、電話的年代，這些東西很新鮮，某種程度上我仍然保有對它們的新奇感。拿著話筒，兩個距離這麼遠的人可以通話，倘若沒有電話，就不會有這樣特殊的對話情境。電視也是，雖然已經是舊科技，但它的確有一些虛實的成分存在，還是很好玩、令我著迷。

小時候，我對於錄音機非常不能理解，問過我媽很多次：「廣播真的沒有人住在裡面嗎？」我完全無法理解訊號這件事情，一再追問：「因為訊號，所以人不用住在裡面嗎？」仔細想想，這些都是很新奇且前衛的概念。我喜歡玩錄音機，不斷錄音，然後自己聽，驚訝於聲音竟然可以保留下來。拍片和做電視節目也是如此，都經過重製再造，帶有戲劇化的元素，我認為很特別。

──────社群網絡的崛起，大幅改變了人們互動的方式，吳安良更在臉書上揭竿起義，發起「網路建國」，期許召喚一群志同道合之人。就此舉而言，似乎是以比較樂觀的態度去看待網路的存在？

陳：是，我認為網路建國是一個很酷的想法。進入2012，大家愈來愈相信：「啊！世界要滅亡了！」不管會不會滅亡，這些相信都會引來一些災難或威脅，例如，也許會變成無政府狀態。現存的國家體制是個這麼老舊的產物，已經延續一、兩百年了，是在沒有網路文明時建置的遊戲規則，怎麼說都會面臨一些挑戰。現代人對於土地和疆域的概念跟以往不同，國家的概念漸漸地也一定要有所轉型。我一直覺得網路太厲害了，網路是個虛擬世界，這又回到虛和實的概念，虛實愈來愈靠近，虛擬世界是一個比較進步的概念，一個沒有城門和負擔的世界，竟可以完全服務真實世界。

──────《騷人》洋溢著一股烏托邦的氛圍，但其實在《十七歲的天空》裡頭，就已經給了人這樣的想像，該片塑造了一個「完全gay世界」，沒有異族，只有相互依偎的同類人，就像是一個被架構起來的烏托邦。您是否有意「電影建國」，藉由電影去勾勒一個更具包容力的世界？

陳：電影就是一個世界，這是一個很巨大的吸引力，令人難以抗拒。不去執行它，不把故事寫出來、然後開拍，這個世界就永遠不會產生，它就是個失落的世界。例如《騷人》，如果不去完成它，它就只會存在於宇宙中的某一角落，是不成立的，也沒有人看見和感受過它。當你把它記錄下來，它就真的存在過了。這多美、多好玩！某種程度上，對我來說，電影就好比時光機，一旦握有時空的鑰匙就可以隨心所欲。雖說好像也不全然如此，畢竟電影還是會有自己的脾性和生命，連作者都無法干預。

─── 您會期待您的電影是可以乘載您的理想，或是更具有包容力嗎？相較於某些走寫實主義路線的電影，傾向赤裸地貼近現實，您的電影似乎就比較迷幻、比較「甜」？

陳：是，我對於揭露沒有興趣，對於赤裸也是，我對於能「住」進去比較有興趣。我希望我的電影永遠都是一個我可以「住」進去的世界。

─── 您會希望邀請別人和您一起「住」進您的電影嗎？

陳：我很歡迎啊！我就是主人，像辦party一樣，當然會希望我的家、我的party是最舒服的，讓人待在這裡就不想回家。我是個很避世的人，永遠都希望有一個地方讓我可以安身立命，希望我的電影可以讓像我一樣的人，有一個安身立命的地方。

─── 《十七歲的天空》片中，無論是小宇和Ray，或是小天和港人白鐵男，皆屬異國戀情，揭示了愛情跨越國族的可能；《騷人》的三位要角，除了王柏傑，瑞莎和阿部力都是外國人。這是刻意的安排嗎？是否有意打破國族的疆界？

陳：像虛實交融或是電話、電視的置入，其實都不是刻意的，而是無意識下的結果；當然也可以說是我刻意的，因為寫劇本時就已經決定是要外國人了。瑞莎很明顯是外國人；至於阿部力，他被設定為吳安良的高中死黨，他的身分也可以再神祕一點，像是轉學生等等，而且他本身其實也是混血兒。我喜歡大家有不同的文化、故事、語言，喜歡大家亂玩。這可以證明感情勝於一切，人跟人的友愛和情份遠多過於一個人的背景或語言。重點是你和我，我們是兩個「人」。負責製作配樂的Soler也是很多文化的混血，整個組合起來就是個無國界、跨國界的團隊。

─── 本片在攝影上非常突出，大量的手持攝影，畫面的復古色調呈現華麗、頹喪又帶點嬉皮的風格，更榮獲本屆台北電影獎「最佳攝影」。攝影指導周宜賢是去年轟動影壇的《那些年，我們一起追的女孩》的攝影師，他的風格最吸引您之處在於？在攝影上，您自己有什麼樣的想法？

陳：我向來喜歡手持攝影，拍《國士無雙》的時候，年紀小又想說要體恤大家，不好意思一直請攝影師手持攝影。如果可以，會希望每部片都採取手持。我一直喜歡比較接近視線的攝影方式，比較擬真、自然，像我們看見世界一樣。周宜賢是一個很動物性、本能很強的人，某種程度上跟柏傑一樣，他們是感受多於理解的人，這也是我喜歡他們的原因。有時候並沒有給他分鏡圖，他要不到任何線索，一切都得憑現場感受，於是他就得被迫打開全身細胞，用心感受。一開始會有段磨合期，但我們很快就能配合，畢竟已經合作非常久，他只是沒辦法那麼快將自己交付給所謂的「直覺」。這是一個不經思考的過程，我覺得他很吃這一套，他最棒的就是這方面。當然，他或許也不放心，也會想要設計，然而一旦你強迫他放棄所有武裝，他是願意和你跳的，我就是需要一個願意跳的人。

——————電影配樂是和男子二人樂隊Soler合作，片尾曲是大衛・鮑伊的"All the Young Dudes"，《騷人》英文片名也來自於此。據說音樂的配置導演原先就已有構想，能否談談您自己對音樂的想法？

陳：是。音樂配置方面，基本上大概是從《國士無雙》、《不完全戀人》之後，所有片子就都以這樣的方式進行。我不是不喜歡正規電影配樂製作，只是因為台灣目前的環境還沒有發展到那麼成熟。電影配樂是個很龐大的製作，像《時時刻刻》（The Hours, 2002），能夠邀來菲利普・葛拉斯（Philip Glass）擔任配樂，有一定的製作期，針對電影的情緒去做討論，這非常需要規劃與成本，既然我們沒有辦法做到這樣，就不考慮這種方式。

我的方式是先把音樂找好，在文字腳本上將之標示出來，然後用我的Demo帶來拍。我不會在現場放音樂，但都知道大致的氣氛和感覺是什麼，也能夠掌握節奏，因為已經很熟悉了。拍的同時，我會把Demo帶交給做配樂的人，拍完之後就回收我的音樂。這時開始剪接，會根據音樂再跟畫面做調整，有一些蒙太奇看起來會有MV特質。雖非採取正規電影配樂的製作模式，但我也喜歡這種創作方式，因為我自己很喜歡音樂，如果沒有一個很強的音樂總監去做類似的規劃與設計，這也是一種hand-made、比較自由有趣的方式。

騰空躍起的
逐夢人

《翻滾吧!阿信》　　導演／林育賢

將這部戲設定在八、九○年代不只是因為要拍我哥哥的故事,也是想要用這部片來激勵走過這個年代的世代。我們這個世代有很多人都曾經在人生中迷惘、挫敗,我希望讓他們看到如果堅持夢想努力去闖,最後還是可以為自己翻出一片天。

原文出處｜《放映週報》318 期 2011-07-29
圖片提供｜林育賢、中影股份有限公司

林育賢

1974年生。從事台灣電影幕後工作期間,經歷編、導、剪接數年洗禮,作品經常以幽默風趣的快節奏手法,呈現個人對社會人文的細膩觀察,趣味中帶有豐富的省思。2005年拍攝首部劇情式紀錄長片《翻滾吧!男孩》,廣受各界好評,除了拿下當年金馬獎最佳紀錄片外,並於台灣首輪戲院上映長達三個月,交出亮麗的票房成績。電影作品有《六號出口》(2006)、《對不起,我愛你》(2009)、《翻滾吧!阿信》(2011)。

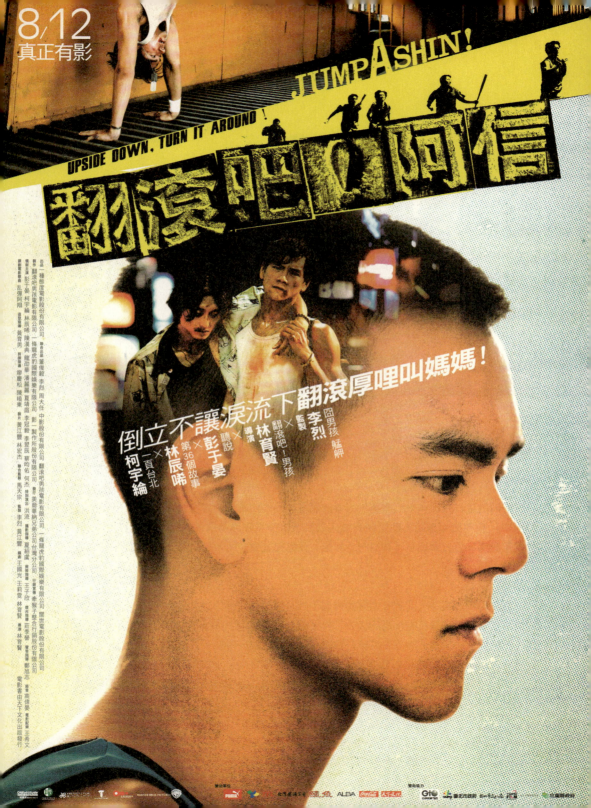

 文╱洪健倫

在一個炎熱的夏日午後,來到座落於信義商圈後方的四四南村,導演林育賢正坐在眷村改建的咖啡店中,準備接受專訪,而這間咖啡店的裝潢似乎正呼應著《翻滾吧!阿信》片中那股濃濃的懷舊氛圍。林育賢說,《翻滾吧!阿信》要獻給社會中所有曾經和他一樣迷惘、失意的青年。

本片改編自導演的哥哥、前國家金牌體操選手林育信浪子回頭的真人真事;成長於八〇年代的阿信從小熱愛體操,並具有很高的天分,無奈因為家人反對,不得不中斷練習。但不愛念書的阿信失去生活重心之後,和好友菜脯終日在宜蘭遊手好閒,不料一日兩人竟闖出大禍,惹上地方角頭,便一路逃亡到台北為黑道大哥賣命。但是阿信厭倦了水裡來、火裡去的日子,一心想重拾對體操的熱情,於是回到故鄉重新出發,最後終於不負苦心人,成為國際邀請賽的雙料冠軍。

《翻滾吧!阿信》尚未上映便已氣勢如虹,不但獲選2011台北電影節開幕片,更在競賽之中榮獲媒體推薦獎和觀眾票選獎,演員柯宇綸更以阿信死黨菜脯一角,勇奪最佳男配角獎。

 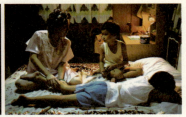

「不只電影裡的阿信翻身，我們也要藉著阿信翻身！」林育賢說得篤定。他口中的我們，是一群身懷夢想卻時不我與的人。林育賢、彭于晏、柯宇綸等本片靈魂人物，先前各因機運、經驗等不同原因，遭遇許多低潮、挫折與質疑。但是在拍攝本片的過程之中，他們將所有挫折轉化成衝勁，投入電影中，如今，眾人奮鬥的結晶即將呈現在台灣觀眾眼前。在本期專訪中，導演林育賢將和讀者分享他和主要演員們逐夢／築夢過程中的甘苦與鬥志。

──────這部電影是真人真事改編，請問您在編寫劇本時如何拿捏虛實之間的分寸？

林育賢（以下簡稱林）：這部電影改編自真人真事，所以影片中很多情緒、心境都很真實；然而，為了商業電影的娛樂需求，會在一些地方加入戲劇元素，讓影片內容更豐富。

除了此一目的，我會加入某些虛構的情節，這部分則是現在的我想像如果時間倒流，我還可以做些什麼？所以才會安排劇中的我跟哥哥說我已經不怕麻煩了，我讓劇中人物幫我做到以前沒有做的事。此外，我對於我哥在跑路時是怎麼過日子的一無所知，直到寫劇本時一次又一次跟他聊，才開始了解那段時光。拍攝他和菜脯在台北闖蕩的戲，讓我覺得我真的參與了他生命中的那一段時光，而且終於補齊了他在我記憶中的空白。

──────《翻滾吧！阿信》的背景設在八、九〇年代的台灣，對您而言，塑造一部懷舊電影的關鍵要素是什麼？

林：將這部戲設定在八、九〇年代不只是因為要拍我哥哥的故事，也是想要用這部片來激勵走過這個年代的世代。我們這個世代有很多人都曾經在人生中迷惘、挫敗，我希望讓他們看到如果堅持夢想努力去闖，最後還是可以為自己翻出一片天。

要重現一個年代,必須透過適時加入的一些細節將時代的氛圍堆砌起來。這部電影的故事發生在八〇年代末、九〇年代初的鄉下人家,除了場景之外,還會加入一些屬於那個年代的元素,例如,在電影開始的第一場戲裡,阿信一家人坐在水果攤後面的客廳吃午飯,畫面外的電視就響起《天天開心》(編按:台視於八〇年代推出的帶狀午間綜藝節目)的主題曲;又或者,在這部電影裡可以看到人們用那個年代的方式走路、講話。我想走過那個年代的人看到這些細節,一定可以馬上進入那個年代的氛圍。

當初為了塑造那個年代的氛圍,還想過要不要放進一些有代表性的事件,例如阿信一家人吃飯時,電視突然插播蔣經國總統逝世的消息,但後來我們覺得這個做法太刻意了。其實拍這一場戲時,我們架設完阿信家的場景,把演員一擺進去之後,就發現什麼都對了。在那之前,我和美術、攝影還為這一場戲設計了一本分鏡表,仔細規劃好鏡頭要怎麼運動、軌道要怎麼擺。但是當場景與演員都就位之後,我就跟攝影說,我們把分鏡表丟掉吧,不需要照著它拍,只需要把鏡頭對著演員,很自然地拍下在現場發生的事情,其實這樣就是我們想要的了。

——— **除了懷舊之外,動作場面也是本片的一大賣點,這次是和誰合作拍攝劇中的動作場面?**

林:在影片的前置期,我把劇本拿給監製烈姐看的時候,我們就認為《翻滾吧!阿信》根本就是一部動作片,裡面有體操、又有打鬥的戲,動作戲在這部電影裡佔了很大的份量。再者,我和烈姐都希望這部電影能夠成為一部暑假檔期的商業片,在視覺和內容上要能滿足觀眾的胃口,我們就覺得應該追加製作預算,幫這部電影加入一些動作設計。但是台灣過去十幾年幾乎沒拍什麼動作片,非常缺乏這方面的拍片經驗,便找上韓國的動作指導梁吉泳(編按:《原罪犯》、《駭人怪物》、《艋舺》等片動作指導),聊了我的想法。我說,想拍一些結合體操動作和武打的動作戲,對方聽了也覺得這樣的組合很有趣,就這樣答應下來。

關於動作戲的描述,在我的劇本上常常只有簡單的兩行字,畢竟我也沒有這方面的經驗。設計這幾場戲的時候,都是我先和動作指導說想要什麼樣的風格和氣氛,他們回國設計動作,設計好之後,再找一批特技演員來實際演一遍,把這些動作拍下來給我們看,然後我們就拍攝的內容溝通,他們再回去修改,如此反覆進行。

等確定了內容，到現場拍攝時，還會視現場環境再進行調整。例如在水閘門那一場戲，我就請美術在其中兩個閘門中間再焊上一根欄杆，好讓阿信可以在那邊做一些單槓的動作。我希望這部電影的動作戲除了可以結合體操動作，同時也呼應時代氛圍，呈現出八〇年代武打片的風格，像是成龍的港片中靈活運用手邊工具和邊打邊玩的逗趣畫面，所以動作指導也在這場戲中為我們設計了一些比較有趣的動作，例如打一打就不小心親到嘴之類的。

他們的作業方式十分專業，我們從中學到了很多經驗，也看到他們對於拍攝成果高標準的要求。例如水閘門那一場戲總共拍了四天，彈子房的戲也拍了兩天，最後拍攝菜脯在海產店被打的那一場戲，拍了好幾次之後我覺得差不多了，問梁導演還要不要再拍一遍，他只跟我說「你說好就好」。可是我看他講完這句話之後，手又抓了抓他的光頭，就知道他覺得還不夠好，於是我們又重新來過，直到他滿意為止。這場戲真的辛苦柯宇綸了，拍到最後他只能硬撐，我也只能鼓勵他「再撐一下，不要讓韓國小看我們台灣人。」（笑）

──────飾演菜脯的柯宇綸表現十分亮眼，您是如何選角？跟柯宇綸飾演過的角色有關嗎？

林：並不全然是，雖然這個角色的確有一些邊緣性格，但我找柯宇綸的主因是我認識他很久，卻一直沒機會合作，這個劇本出來時，我就拿給他看。剛好前陣子他的發展遇到了一些瓶頸，事業起起伏伏，他當時的壓力應該滿大的。他有一個名導父親柯一正，自己也是影壇資深演員，從《牯嶺街少年殺人事件》就開始演電影，當時一起拍片的張震如今都已經是國際巨星了，而他的知名度卻還是時高時低。

柯宇綸是一個很好的演員，但是好的演員還是需要好的劇本和導演才能夠駕馭他，否則的話可能會脫韁，使他的演出變得太刻意。菜脯是一個很棒的角色，他是一個圓形人物（round character），在不同階段得展現出不同人格，而他的情緒也有很多層次。這對柯宇綸來講一定是個絕佳的翻身機會，他一定會好好把握。

──────請導演談談跟柯宇綸的合作過程。

林：在前置階段，我要柯宇綸到宜蘭去陪彭于晏練體操，但不要他跟著下去練，只要他在旁邊陪著彭于晏，兩個人天天混在一起，培養他們的兄弟情誼。除了練體操，我叫柯宇綸在宜蘭做

的事情就是鬼混，到KTV、電動玩具店、夜市四處逛，熟悉宜蘭的環境和人的感覺。等到三個月之後電影開拍，我哥一看到他就嚇到，他說簡直就像看到年輕時候的菜脯本人一樣。

柯宇綸自己也做了很多功課，在片場，我們會就演出的方式不斷討論。我不是個強勢的導演，因為我認為拍電影是集體創作，所以我給劇組、演員很多發揮的空間，整個拍片的過程很有機。在拍菜脯的最後一場戲時，原本劇本上安排的，只有黑道兄弟對著他扣下扳機而已，可是柯宇綸在正式開拍前跟我說：「導演，我可不可以在這裡加一句台詞？」他說他要讓菜脯對開槍的人說：「這樣我就可以回宜蘭了。」我覺得加得很好。可是我又跟他說：「好，那你要再多加一個東西——我要你最後變成那個宜蘭的菜脯。」於是，觀眾就可以看到在這場戲裡，菜脯面對朝他開槍的人擺了一個荒謬的微笑，然後又轉頭露出天真的神情，朝著遠方叫了一聲阿信。這就是我們有機的創作過程。

這次柯宇綸拿到台北電影獎最佳男配角，他的能力終於得到了肯定，而這一部電影應該也會成為他演藝生涯很重要的轉捩點。我記得頒獎典禮結束之後，張震上前向柯宇綸道賀，他告訴柯宇綸，接下來他不用再擔心，因為從現在起，他已經在線上了。

——————飾演電話祕書的林辰唏也是近來的影壇新星，請導演談一下找上她的過程。

林：當初我寫電話祕書這個角色時，心中並無特定人選，這個角色跟阿信並不是那種戀愛關係，比較像是一個筆友或什麼特別的好朋友，就像你成長過程中遇到的某個人，就在那短暫的時間跟你擦身而過，卻影響你一生。另外我希望這個女生不要是想像中那種十分傳統、長髮甜美的女生，應該有個性點。

後來我在選角時遇到了辰唏。剛開始，我只是不希望她做大家認識的林辰唏，給她看過劇本不久之後，有一天，她拿了一本筆記要我看，我翻開一看，嚇一跳，沒想到她竟然已經自己做了功課，為這個角色建立了她的故事。她寫道，這個女孩來自台北，自小功課很好，又是游泳校隊，可是後來出了意外，遇到很大的挫折，不但從此休了學，又把自己封閉起來。她的父母看不下去，於是舉家搬到宜蘭，希望換了環境會讓她心情好一點，而她也不希望再這樣下去，想再回到人群之中，可是仍會害怕別人的眼光，所以找了電話祕書這份工作，心想這樣一來可以跟人接觸，又仍保有一點距離。儘管如此，她的心中還是有份遺憾，直到接到阿信的電話，開

二、青春練習曲　　115

始認識這個人,才改變了她的人生。

這麼完整的角色!你看到她為這個角色下的努力,能不用她嗎?就是因為這個女生太有個性了,在她看起來好像難以接近的外表下,其實有一顆鬼靈精怪的腦袋,會一直想東想西,所以這個電話祕書才會變成一個這麼有生命的角色。又例如,辰晞還說,電話祕書會開始認識阿信,是因為阿信是這個電信公司的電話祕書們午餐時的話題,大家聊到最近常接到有人要找林先生的電話,要他去做些有的沒的,大家都不太敢接,於是她就說,不然以後都轉給她來接好了。她真的是一個很有想像力的女演員。也是因為她的形象很有個性,又為這個電話祕書建立這樣的故事,所以當她在辦公室牆上畫圖記錄阿信的「戰績」時,才不會顯得太刻意,如果找一個外型天真可愛的女演員來演電話祕書,然後也在牆上畫這個圖,就會顯得太刻意了。

———— **彭于晏成功地演出充滿鬥志的阿信,一開始就決定讓他飾演阿信嗎?**

林: 老實說,一開始我心中理想的人選並不是他,一來他身高那麼高,二來他的形象實在太不像很台的鄉下男生了,但我哥哥當年就是一個道道地地的台客。我一開始和彭于晏合作是在《六號出口》,那時拍片我還跟他說,接下來我就要帶他出國參加各大影展,結果我們半個都沒去。後來我們的發展其實都不太順利,彭于晏也因為合約問題有好一陣子官司纏身,使得他的演藝事業幾乎停擺,讓他心裡很挫折,一度想要放棄,但他還是苦撐過來,直到最近這一年才開始走出事業的低潮。

而我在拍完《六號出口》這幾年也沒有太多片子可拍,即使如此,我還是著手寫《翻滾吧!阿信》的劇本。四年來,我就是不斷地寫、不斷地改,只要在外頭遭受了什麼否定、質疑,就回來把這樣的挫折感轉而投入到劇本上,在外面受的挫折愈大,就把劇本愈改愈勵志,前前後後總共改了三十三個版本。

劇本快寫好時,我打了一通電話給彭于晏,跟他說我寫了一個劇本要寄給他看,他看完之後打電話給我,說他看完劇本之後,在家裡哭了,然後又問我可否飾演阿信這個角色,因為阿信的故事跟他過去幾年的心境非常相似,讓他非常感動。可是我當時就老實跟他說,他不是我心目中的人選,彭于晏竟說沒關係,那菜脯也可以,無論如何他都想要演這一部電影就對了。不過菜脯這個角色更不適合他了,後來還是決定讓他試試看阿信這個角色。加上當時和監製烈姐談

的時候，烈姐也提到，彭于晏正好是她繼阮經天之後，下一個想要打造的國片明星，於是天時地利人和之下，彭于晏就接下了這個角色。彭于晏也沒讓大家失望，他對阿信這個角色投入很大的心力，因為阿信當年走過的路就像是他前幾年的經歷一樣，演起來特別投入。所以我說這真的是一部很多人用力集氣完成的電影，大家都把翻身、突破逆境的心路歷程和期待全部投入在拍攝這部片上。

────── 您之前的兩部作品拍攝方式非常不同，《六號出口》有一個完整的劇組，而《對不起，我愛你》則是用小編制、實驗的手法完成，這些劇情片的製作經驗在《翻滾吧！阿信》的拍攝過程中有什麼樣的貢獻？

林：《六號出口》是我拍攝的第一部劇情長片，製作加宣傳的預算花了三千萬，劇組架構非常完整，整個劇組總共將近六十個人。但我現在覺得當時我的確不太能駕馭這麼龐大的一群人，所以在拍片過程中，我有點像是被推著走。然而最根本的問題，我認為是發生在後續的行銷和宣傳。但我很慶幸在三十三歲的時候，就拍過一部這麼大預算和編制的電影，因為這種東西在學校上課是學不到的，只能當作用一筆很貴的學費學到很寶貴的經驗。

等到拍《對不起，我愛你》時，製片跟我說：「你只有兩百萬的預算，只要在預算之內，你愛怎麼拍就怎麼拍。」製作預算非常少，但那對我來說是一個很好的工作經驗，讓我享有很大的創作自由。因為在《六號出口》之後，我為了還清債務接了很多案子，拍的都不是我想拍的東西。《對不起，我愛你》才真的是我的東西，儘管拍片進度很趕，只有十三天。我當時就跟攝影師說，這麼短的時間，我們不能完全照劇情片的方式拍攝，應該要有點像拍紀錄片那樣子。所以除了主要演員，其他在電影之中出現的角色全是高雄當地居民，他們演的是自己，我們只是找來這群人，跟他們說，等一下會有誰走過來，希望他們有什麼樣的反應，如此而已。第二部劇情片的拍攝過程，讓我知道怎麼比較靈活地運用資源拍攝電影。

有了這兩部片的經驗，到了《翻滾吧！阿信》，製作預算很充裕，劇組編制想當然也很完整，這次面對這麼大的劇組，我覺得我的能力已經遊刃有餘了。所以當監製烈姐確定支持這部影片高達三千五百萬的製作預算，我就用盡全力拍出一部看起來像有四、五千萬預算的電影質感，我想這都是前兩部電影拍攝經驗的貢獻。

你的正義，
不等於我的正義

《BBS鄉民的正義》　　導演/林世勇

我相信能獲取大量個人資訊的人肉搜索就像一件武器，如同美國人的配槍一樣，可以殺人，也可以自衛，但鄉民究竟該用它攻擊或保護別人，應該回歸一個更清醒、中立的位置去思考。

原文出處｜《放映週報》370 期 2012-08-09
圖片提供｜星木映像股份有限公司

林世勇

台灣藝術大學多媒體動畫藝術碩士，創作「木偶人系列」動畫短片引發台灣網友熱烈迴響，並獲得國內外重要動畫獎項肯定。2012年因關注網路現象而拍攝長片作品《BBS鄉民的正義》，融合動畫與真人實拍合成的手法令人一新耳目。

陳柏霖　　陳意涵　　修杰楷　　郭雪芙

人多的一方，往往霸佔著所謂的正義

導演/編劇 林世勇 Hero

BBS鄉民的正義
SILENT CODE

2012・8・17

 文／楊皓鈞

BBS電子布告欄系統（Bulletin Board System）這個六、七年級生並不陌生的網路媒介，過去在大專院校中呈現各擁山頭的零碎孤島生態，當使用者朝大站匯流後，原本尚屬校園次文化的小圈圈，逐漸演變成五湖四海人士交遊的社會縮影。仰賴學術網路生存的BBS系統，在面對挾帶強大商業資源、整合更多功能的社群網站時，似乎有逐漸式微的趨勢，在它徹底消逝之前，是否有人能留下歷史的見證，述說它對這個世代難以磨滅的影響力？

作為BBS世界資深「鄉民」的動畫師林世勇，最早以美術社中常見的人偶模型為基底，開始創作《木偶人》系列動畫，從2004年第一集初試啼聲便廣獲好評的《夏日惡搞》，到2006年戲仿BBS生態而贏得廣大鄉民認同的《巴哈Kuso板的逆襲》，再到2007年以細膩動作設計、實景合成動畫為特點的《木偶人3：熱鬥》，都展現出其身為一位創作者的專注焦點，與不畏開發新穎題材的冒險精神。

過去十年，討論網路虛擬世界對現實生活衝擊的電影不在少數，從片岡K探討情色聊天室的《網交甜心》、中田秀夫將網路霸凌具象化的《聊天弒》、細田守幻想網路集中化後引發動盪

危機的動畫《夏日大作戰》、徐漢強同樣描寫BBS文化與駭客入侵的短片《匿名遊戲》，一直到陳凱歌今年推出同樣描寫網友人肉暴力的《搜索》，創作系譜並非全無可供參照的座標。

但《BBS鄉民的正義》仍有無可取代的特殊性，其華麗細膩的實景合成動畫、搭配真人演出的商業格局，可謂國片史無前例的創舉；而從懸疑架構出發，描述鄉民爆料、人肉搜索事件引發的連鎖效應，也說明了編劇上毫不含糊的積極野心。縱使眼尖的網友仍會挑剔動畫中混搭日系動畫與美式科幻片的些許視覺元素，但導演的確以獨特的手法，真切刻劃出現下台灣社會某種稍嫌粗率、兩極化，卻又極其赤誠而溫馨的民意氛圍。

民粹也好，理盲也罷，林世勇為伴隨他成長的網路世界，寫下了一封用心而感人的情書。網路上常以Hero為代號的他，在片中宣揚的絕非是美式英雄的個人主義作風；他反而更相信群眾的集體力量，期許著人們內心那股敦促自制、反省的理性聲音。在本期專訪中，林世勇導演與讀者們分享了許多動畫製作、真人實拍的幕後祕辛，以及故事發想背後的種種點滴與心路歷程。

─── 《BBS鄉民的正義》以網路世界的題材作為背景，導演可否談談過去在BBS作為「鄉民」的歷史？是否有擔任板主，或與站務人員交流的切身經驗？

林世勇（以下簡稱林）：1997年我剛上大學時開始接觸BBS，當時還沒有「鄉民」這個詞。我大學念逢甲數學系時管理過系版、整理精華區，當時也還沒有大型的入口網站，BBS便成了聯絡系上事務的主要工具。我在2006年《木偶人2：巴哈Kuso板的逆襲》片尾預告了《批踢踢鄉民的正義》後，當時批踢踢Hate板板主便介紹我和幾個站務人員、板主群認識，使我更清楚它的架構與運作模式，當上頭使用人數變多，勢必變得更複雜，不像過去大學獨立的BBS站那麼單純。那次聚餐後，我感觸良多，因為它畢竟是人治的社會，管理者和使用者之間的關係，就好比政治人物與人民之間發生的衝突，其實能引起各個族群的共鳴，便想用BBS當作基底去發展故事。

─────── 您在早先的訪談中提到，劇本的靈感是源自2006年批踢踢上的真實事件？

林：我是事件發生隔天後，才在BBS上看到這件溫馨的事，因為過去朋友發生過類似的經驗，所以心中很有感觸。當時有一名高雄的網友在燒炭自殺前，開始向她的朋友們一一道別，她在台北的朋友得知後很想幫她，但不知道她人的下落，只知道她在某家飯店的八樓，情急之下便在Hate板發文協尋。雖然Hate板性質是讓大家罵髒話、宣洩情緒的地方，但當時那裡人潮聚集最多，能引起許多人關注。於是熱心的網友們調查出高雄八樓以上所有的飯店，一家家打電話去問，後來找出一位入住房客資料相符，衝進房內把人成功救出來。雖然大家並沒有離開電腦，但只要身體力行地去試圖挽回一條生命，就讓我十分感動。我之前的《木偶人2》講的就是板主刪除文章、管理使用者的故事，所以整部電影的劇情架構環繞在板主群與使用者之間的衝突關係，與隨後而來的溫馨故事。而之所以會把原本的燒炭自殺改成跳樓，是因為我希望事件看起來更具危機感，加上結尾的劇情設定，畫面上需要一個遠眺視角的view，才能營造出更夢幻、有戲劇張力的感覺。

─────── 您2010年便在網路上推出前導片，故事內容與角色似乎有不少更動，可否談談修改劇本的原因？

林：其實主要架構沒有太大改變，真人部分只少了阿KEN扮演的銷售員角色，當時希望透過這樣一個現實生活慘澹的滑稽小人物，去對比他背後隱藏的神祕角色。但《BBS鄉民的正義》是同一時間軸上進展的多線故事，過多角色會使整體架構過於龐大，並沖淡事件發生的危機感。

雖然前導片在網路頗受好評，但也遭遇許多問題。因為我是動畫導演，原先的劇本設定是動畫七分、真人演出三分，故事主要發生在虛擬的網路世界中，真人發揮空間不多。但動畫製作非常燒錢，每次拿劇本去找金主談，他們一聽到這是動畫片就被嚇到，因為過去台灣動畫都很慘，資金需求相對又高，所以大家閃得遠遠的。但我想講的是網路影響到現實生活的故事，所以也不再執著全以動畫形式呈現，便加重真人演出的戲份，取代原先部分動畫劇情。

原本的故事是木偶人帶著網友們在BBS上的分身，在各大熱門看板之間穿梭探險，尋找女皇的真實身分，一旦故事架構變成類似《魔戒》般超過三小時的歷險電影，容易讓劇情失焦，加上製作費用的問題，所以才修改成現在的版本。修改劇本後接踵而來的問題，便是網友的反彈，因為前導片在網路上大紅，容易讓人覺得正片好像不一樣了，但其實主要架構沒變，只抽換了

部分角色而已。

────── 面對高昂的動畫製作成本，以及這麼新穎、探討特定網路次文化族群的題材，如何說服金主投資，讓全片得以開拍？

林：其實我們在沒有任何資金投入時就宣布開拍，連選角也都選好了，當時也是我們幾個動畫師先掏錢出來，讓資金流開始運作，想證明這個題材是年輕人認同、想看、而且可以落實的，初期完全沒有金主願意出錢，不過還是不管三七二十一就先拍了。

────── 是先從動畫的部分開始製作嗎？

林：動畫的部分其實前導片結束後就一直在作，只是人很少，速度進行緩慢，加上劇本還在修正，有些東西只能先作模型，放在那備而不用。直到我們先拍了部分的真人戲份，加上早先前導片的效應，才使得投資人放心，相信我們辦得到而願意把資金投入。

────── 可否談談「星木映像」這家公司的規模與組成？

林：為求順利籌到資金開拍，我們把之前的「木偶人動畫工作室」停掉，轉型成可以集資入股的「星木映像」股份有限公司，期間也一直接案養活員工，曾經有段時間是大家領半薪苦撐，但成員都沒有離開，一直挺這部片直到最後。最後衝刺期整體員工有二十多位，採約聘制，成員年齡大多是二十幾歲，能力在巔峰的員工大概也才三十出頭。

────── 這部片有相當高比例的動畫，可否談談動畫製作的分工？

林：這部片動畫的特別之處，在於它大多是實景合成，少數幾個場次才是全CG動畫。拍攝前我們就完成了所有的動畫分鏡表，實境合成部分由我本人擔任攝影師，帶了自己的團隊與製片找來的燈光劇組，完成前期的拍攝作業。

結束之後就著手進行模型製作，再把模型放入一開始拍攝的場景，追蹤模型在鏡頭中的每個動作，我設計的分鏡中有許多手持的動態鏡頭，所以不是合成簡單的靜態背景而已。全片3D動畫的特效鏡頭大約六百多顆，真人部分需要用電腦CG修的則有一、兩百顆，所以全片需要完

成大約八、九百顆的特效鏡頭。

到了後期真的就是在賣肝，雖然全盛時期的動畫師有二十人，但工作時程中每個月只有平均不到十人，中間還得向其他公司調度人力。雖然真人實拍部分在今年一月殺青，但動畫是一直做到七月中才全部完成。

———— 大家都聽聞過製作動畫很燒錢，但可否向一般讀者具體解釋一下，動畫耗費財力、物力的部分是在哪裡？

林：一秒二十四格的圖片，需要動畫師一張張用人力繪製、拼湊出來，不像一般電影把攝影機架好，演員在前面表演即可；再來如果動畫要做出好的品質，就需要大量電腦設備去運算，這些硬體就得花不少錢，例如我們公司的電腦就有五十台，而這樣已經算少了。一套正版的3D繪圖軟體就得花十幾萬，加上要聘請有足夠專業水準的動畫師，就只能多花錢。

台灣的動畫師都覺得動畫產業已經跌到谷底，為求自保營生，很多都在廣告公司接案，他們能用動畫把廣告產品做得栩栩如生，但很少會團結起來共同完成一個作品。而且大家過去學生時期的養成訓練都是導演出身，我們公司有十個碩士，每個人都被要求在研究所階段獨立完成一個作品，建模、打光、調動作、剪接全部都要會，在這種情況下要如何要求他們來幫助你完成作品？除了能照顧他們的溫飽之外，也要有一個夠好的劇本，才能說服他們。而我們的製作期又長，光人力就佔去不少成本。此外，片中有些鏡頭是發包出去的；台灣曾送了一批人去日本史克威爾受訓，幫忙製作《太空戰士》的特效，電影中決戰時爆破、碎裂的部分是交由他們完成的，那些就只能用錢去堆出來，得好幾台電腦同時運算，才可以展現畫面的細節。

———— 在動畫風格上，對您影響比較深的作品或導演有誰？可否描述一下《BBS鄉民的正

義》這部片的風格設定？

林：影響我比較深的是日系動畫，但我喜歡的導演其實不有名。我們在製作時並沒有參考任何動畫作品，因為無論是日式、美式風格，我們都打不贏人家，所以主要想沿用《木偶人3：熱鬥》中的實景合成路線，去營造出獨特的台灣動畫。

我自己在製作時不喜歡看參考圖，深怕會被影響，平時也很少去看諸如皮克斯的動畫展。在設定上，由於BBS本身就可以用ASCII碼與簡單色塊、線條去製作動畫，我當初因為看了批踢踢上的BBSmovie板，很喜歡那種極簡的敘事風格，便開始用那個當作基礎去設計角色。所以裡頭看熱鬧的鄉民都是那種長得圓圓、小小的機器人，可能只有高矮、胖瘦的差異。

幾位主要角色為了和群眾有所區分，自然會比較華麗、帥氣。以主角駭客「King」為例，當初設定它是一名魔術師，行蹤神祕、會變很多戲法，所以攻擊武器是撲克牌；「女皇」的角色則希望走特殊風格，在設計上加了點國劇臉譜的概念，讓她的臉上有些紋路。設計她的動畫師可能多少受了《星際大戰》的影響，但因為我很少看其他作品，所以能從最中立、抽離的觀眾角度，去審查作品有無抄襲，也常常和同事們說，不要讓我覺得他們抄了其他作品。

────── 聽起來您的角色更接近監督？

林：對，其實就是監督。在前導片時我還投身在動畫製作中，包含模型的設定、木偶人的打鬥動作調整，但正片就真的沒有辦法，因為我得同時執導真人的場景、剪接全片、監督整體動畫，如果再親手去做動畫，很難抽離出來而顧及全局，看見整體的問題。所以我的動畫總監與副導都不斷阻止我親自下去做動畫。因此我的工作就變成監督，每天和大家密集開會，決定哪些鏡頭可以過、哪些東西該修，不斷和大家溝通我自己的想法。

────── 從《木偶人3》以來，細膩的打鬥動作就是導演的強項，可否談談全片的動作戲設計概念？

林：其實全片只有一、兩場接觸式的打鬥，像剛開始Hate板中的那場戲，有較多近距離肉搏、連續動作的鏡頭設計；在台灣的動畫環境要做這個非常困難，因為要製造出兩個角色肢體接觸的真實感，真的不好弄。有些動作設計會參考書籍或電影，像日本就出了打鬥鏡頭的套招分解

圖，我們再從中挑選、拼湊不同動作來設計鏡頭。美式、香港的動作片都有許多精彩的套招，但影片中後段的打鬥設計其實比較接近日系動畫「發大絕」的模式，以發招、閃躲或中招等鏡頭為主。

─────您有沒有哪幾場特別喜歡的動畫場景？背後設計、挑選場景的概念又是？

林： 我自己特別喜歡Hate板那場戲，裡頭的動作、場景，是動畫團隊花最多心思設計的，它也是實景合成，而且最接近我心中對BBS世界的構想。比方說裡頭一個很誇張的鏡頭crane down下來，就是一個斗大的「幹」字，這場戲充滿這種豐富、有趣的細節。它的場景其實是在烏日中彰快速道路橋下一條很寬敞的道路，鄉公所還在那邊搭了舞台，晚上點起燈來很有氣氛。那邊有很多塗鴉客出沒，柱子、牆壁上都是他們的作品，我很喜歡那種廢墟的氣氛。

為了引發觀眾共鳴，我也選了一些台灣的熱門景點，像是中正紀念堂的群戲。我也不知道該不該稱它為「中正紀念堂」，當初只是看中了「自由廣場」這四個字，覺得讓一群人在裡面自由地打架應該會很有趣，加上藍色寶蓋建築的獨特景觀，就將它選作主場景之一。

至於電影中的整體世界觀，因為BBS介面是黑底白字，所以許多場景都在黑夜發生。登入BBS的入口處，我們希望它是一個空曠的戶外場景，同時又有華麗的建築外觀，所以挑了高雄捷運的中央公園站，那裡有一個用黃色支柱撐起來的巨大白色雨庇，後製時我們再加上煙火、投射光束，在旁邊的樹上點綴燦爛的光芒，增添畫面的華麗感。八卦板在前導片中原本設定在西門町，但實際執行後發現取景角度、構圖有很大的限制，就移師到台中的新時代購物中心，那裡場地空曠，有一個很高的挑空區，下面則有個小小的舞台，很適合作為King俯瞰女皇向眾人爆料的場景。

至於其他的幾個地方，King和木偶人對話的站務中心，是在台中市政府前；King和木偶人打鬥的背景則在台南的安平樹屋，我們還特地向市政府申請在裡頭拍夜戲。其他像是信義威秀、高捷美麗島站的光之穹頂，都是我們選擇入鏡的場景，幾乎可說北中南都不缺席，因為我覺得畢竟是台灣的故事，所以能去的就盡量拍。

─────從分鏡、實景拍攝、到動畫人物的合成，聽起來是很複雜的工程，可否講解一下這中間的過程？是否有需要在不同流程間來回調整？

林：我在畫分鏡前就會去現場勘景，找鏡位、拍照，把腦中畫面想好，回來繪製初步分鏡時，畫好人物與場景的大概位置，也幾乎確定了取景的角度，之後會再回現場拍攝第二次的靜態圖檔，與手繪分鏡疊在一起，算好每個鏡頭的秒數、對白長度，再串成連續影片播放，確定沒問題後才出機去拍實景。因為前製作業做得夠扎實，加上這部分是我自己掌鏡，大致上算得還滿精準的，後製時除了鏡頭秒數會因為演員語速而微調之外，其餘幾乎沒什麼更動。只不過因為出機拍攝是動畫組與真人組合作，拍攝時的場景都空無一人，動畫組導演rundown排下來就是好幾個鏡位重複拍攝，真人組的燈光師常常會納悶我們到底在拍什麼（笑）。

—— 您本身是動畫導演出身，在這次指導真人演員表演前，是否有做什麼準備功課？過程中有沒有什麼心得？

林：我平常在教書，所以很習慣和人溝通概念。對我而言，演員就是一個有自己生命的動畫角色，但他自己會動起來，我可以省去很多操控他的力氣，如果演員對角色準備得夠充分，甚至可以演出我意想不到的樣子。

我們做動畫的，都會在腦海中設想好人物表情、動作的細節，比方睜大眼睛哭和瞇著眼睛哭，給人的感受就不同，像陳意涵，她的表演就具有某種穿透力，很多時候比我當初預想得更好。

雖然說把演員當作「玩具」操控聽起來很不道德，但我們拍這部戲很多時候是這樣處理。像意涵她拍頂樓那場戲時快要崩潰了，流程上我是按鏡位而非故事時序拍攝，在拍某個特定角度時，她可能有時落淚、有時沒哭，有時候先演後面，再演前面，演到後來她自己也混亂了。而且我們時間抓得非常精準，真人鏡頭也是依照分鏡表執行，如果這個鏡頭設定是三秒鐘，她就得在三秒內講完台詞。我知道許多國片導演不是這樣拍法，而是讓演員完整演完一段再換鏡位，但若是如此我們很可能會超時。我把分鏡切得很碎，演員講到某一段落就立刻換鏡位，含特效鏡頭部分，一天大概能完成三十至四十個鏡頭。

—— 雖然本片有相當比例是動畫，但許多真人的對手戲都相當激烈，蘊含飽滿的情緒，當初是怎麼引導演員，營造出您要的感覺？

林：我想讓電影中的真人演出和動畫能在調性上統一，因為這是網路上的故事，大家的用語、反應都比較強硬、激烈，而且動畫部分已經沒有表情，真人再演得很壓抑，整部片就會變得太

像大陸那種唸白很做作的電影。所以我希望整部片充滿表情、情緒飽滿，擴大裡頭善惡對立的衝突感，有點類似「真人動畫片」的概念。

我會向每個演員解釋角色的設定與戲中當時的心態，厲害的演員只要講過一遍，很快就能抓到我要的感覺，儘管我常會調整動作、角度，或是提醒鏡頭的秒數。演員呈現的表演都很精準時，後製剪接其實快速又順暢。

——— 在選角過程中，目前電影版演員的哪些特質，讓您選擇他們來演出現在的角色？

林：意涵是我在編劇時最先想到的女演員，因為她具備那種受了委屈，就會讓人想保護、楚楚可憐的特質；如果她在鏡頭前哭訴時，觀眾會覺得「你就去死吧」，我就不會選她當女主角。而台灣大眼美女中，哭起來漂亮的，大概也只有陳意涵了；但後來拍到一半時她讓我覺得害怕，因為她眼淚收放自如的程度令人不寒而慄。拍頂樓那場戲時寒流來襲，颳著冷風，氣溫只有十度，而且她穿得不多，拍一次、兩次、三次，每次都哭得很精準，就像水龍頭一樣，會讓人懷疑她的生理構造有何異人之處（笑）。這部片證明了她是實力派演員，而且不同於她過去在螢幕上陳大發的個性或大陸電視劇上的村姑形象，是一個溫柔婉約、像仙女一樣的角色。

柏霖本人是個陽光大男孩，見面聊過幾次後，我希望他能表現出帶些邪氣的樣子，他嘴一歪，就給人一種怪怪的感覺。他在片中就是設定成有些「中二病」的網路重度成癮患者，在網路世界好像無所不能，可以主持正義、制裁別人，但現實生活的應對中卻有些障礙。郭雪芙的部分，是因為修改後的劇本需要一位外貌成熟、幹練的記者，沒有太多情緒起伏，只有在很微妙的關鍵點才會露出微笑；比起前導片中的演員，豆花妹要演這個角色還是顯得稍微古錐、清純了一點。

原本前導片中飾演Beauty板板主小慧的廖苡喬，因主持行腳節目，檔期無法配合，最後一刻才重新選角，找到台大戲劇系畢業的林玟誼，她過去以劇場作品居多，演的都是莎士比亞那種很激烈的戲碼。試鏡時，我們要求試鏡者演出小慧在眾人面前攤牌的那場戲，只有她把手機舉得高高、表現出自己不受旁人影響的堅定與勇氣，讓我覺得她真的有進入角色，才發現這位很會演戲的女生。

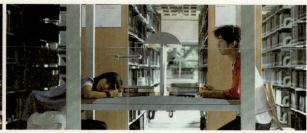

─── 回到電影的劇情主軸，關於鄉民對社會事件的影響力，以及BBS上面言論自由的問題，您自己有什麼看法？

林：其實我有寫入劇本中，我希望鄉民能回歸到旁觀者的角度，理智、冷靜地看待網路上的事件。木偶人的台詞寫的就是我的觀點：「你的正義不等於我的正義。」「人造成的事，就由人來解決。」也就是讓當事人去處理那些事，大家毋須去管，不要用自己的價值觀、意識形態、生命經驗去衡量別人的事，除非它真的影響到你，或是會出人命，才有插手的必要。我認為這才叫真正的鄉民。

現今網路發達，很多人都在關注和自己無關的事務，對身邊親愛的人發生什麼事卻一無所悉，但他們明明才是當你出事時，真正會伸出援手幫你的人。過分在意網路上的事，卻忽略你的家人，我認為是種荒謬的現象。

至於網路言論能影響社會到什麼程度，從近年的事件可以看得很清楚，擋救護車、虐貓、霸凌的兇手，很快就被網友揪出來，但他們致歉的人都不是受害者，而是發出制裁之聲的社會大眾，我覺得他們似乎弄錯了應該道歉、彌補的對象。

─── 片中似乎批判了「人肉搜索」的暴力，卻又同時展現了鄉民們溫馨的力量，這種兩極化的呈現，是否代表您對於這種行為的觀點？

林：我希望大家別忘了這部電影最初參考的原型，是鄉民們利用人肉搜索的手段，救了一條人命，片中沒有特別交待鄉民如何透過人肉搜尋取得女主角的資訊，像是她的位置和所在地可見的事物。我相信能獲取大量個人資訊的人肉搜索就像一件武器，如同美國人的配槍一樣，可以殺人，也可以自衛，但鄉民究竟該用它攻擊或保護別人，應該回歸一個更清醒、中立的位置去思考。

三、家庭作業

荒謬情境中
我記起父親的身影

《父後七日》　導演/劉梓潔、王育麟

內心對於爸爸的思念、失去爸爸的悲傷一直都在，所以必須不斷跟自己對話。並不是悲傷的東西講得好笑就不悲傷，而是悲傷會變成更深藏在心中、非外顯的東西。

原文出處｜《放映週報》271 期 2010-08-20
圖片提供｜蔓菲聯爾創意製作有限公司

劉梓潔

1980年生，彰化人。台灣師大社教系新聞組畢業，清華大學台灣文學研究所肄業。經歷編輯、文案、記者、企劃等多項文字工作。2006年以〈父後七日〉獲林榮三文學獎散文首獎，2010年親自參與《父後七日》電影編導，獲台北電影獎最佳編劇獎、金馬獎最佳改編劇本，並入圍香港、福岡、印度果阿、首爾數位電影節等多項國際影展。著有散文集《父後七日》、《此時此地》，以及短篇小說集《親愛的小孩》。

王育麟

1964年生，台灣大學森林系畢業，後遠赴紐約視覺藝術學院電影系進修。2010年擔任《父後七日》製作人，並與劉梓潔共同執導。2012年擔任《龍飛鳳舞》導演、編劇、製作人。另有《台灣軍人》（1994）、《棉花炸彈》（1998）、《如果我必須死一千次——台灣左翼紀事》（2007）等作品。

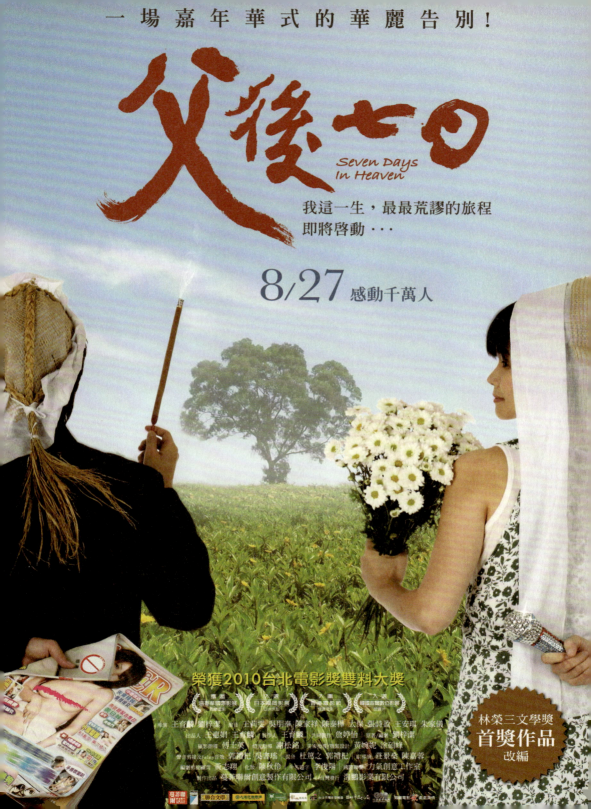

文／曾芷筠

《父後七日》改編自劉梓潔獲林榮三文學獎散文首獎的同名作品，並由作者本人和王育麟共同執導。劉梓潔曾任職於《誠品好讀》、《中國時報》開卷週報，是一位資深的文字工作者；王育麟長期從事影像工作，拍過電視電影《棉花炸彈》、紀錄片《如果我必須死一千次──台灣左翼紀事》等，以影像呈現對政治和社會的觀察。兩位導演各有所長，卻早在學生時代參加台大視聽社就已結識，並對音樂、電影有著相似的喜好。

憑著深厚的默契，電影《父後七日》調和了悲傷與歡笑，充滿溫和的人情世故和寬容的幽默態度。故事源於劉梓潔兩年前的親身喪父經驗，女兒阿梅（王莉雯飾）在父親突然去世之後，回到彰化老家，隨著一路送父親走上最後一程，鋪陳親人之間自然深刻的牽絆，也呈現台灣民俗喪葬文化中的荒謬與魔幻。身陷於連日慌亂的告別儀式及悲傷情緒的暗潮洶湧，本片以帶有距離的疏離觀點，成熟觀照生命的流轉，亦幽默呈現喪葬儀式的諸多繁瑣規定與禁忌。不同於散文的個人視點，電影加入了詩人道士阿義（吳朋奉飾）、孝女白琴（張詩盈飾）、憨厚表弟（陳泰樺飾）等人的誇張表演，更形鮮活逗趣、引人發笑。

本片原先以HD拍攝，於香港電影節參展，入圍「亞洲數碼錄像競賽」、「國際影評人聯盟獎」、「天主教文化大獎」，並深獲觀眾喜愛，方決定於台灣、香港同步以膠卷上映。為了讓更多民眾知道這部電影，兩位導演全台跑透透，熱情的家鄉親人更自動動員宣傳、簽書，讓人見識到中南部觀眾的純樸可愛。

本期專訪王育麟、劉梓潔，談兩位導演合作的過程、拍片現場的趣味，以及對於鄉土、生命等議題的思考。他倆放鬆、不拘小節地侃侃而談，正如這部片帶給人的印象，叛逆眼光中深藏真誠、動人的力量。

──── 首先，請兩位導演談談將散文首獎作品改拍成電影的原因和構想，以及合作的緣由？

王育麟（以下簡稱王）：散文尚未得獎前，梓潔就已經先mail給我看過了，我看後覺得毛骨悚然，因為它前面搞笑、幽默，看了令人會心一笑，可是看到後面愈來愈害怕，覺得會很慘，整體力量很強。得獎之後，其實並未馬上決定要拍，因為2001年至2006年間，我並不想幹這行，也沒人逼你去拍電影。及至2007、2008年左右，景氣很差，大家都沒工作做，我就想自己製造一些工作機會，把這個故事拍成電影。梓潔本身也是電視劇編劇，她也願意寫劇本，便開始寫稿、討論、找錢，從第一稿到現在大概有三年了，確實耗了很長的時間。因為題材、資金等種種困難，2008年拍攝了80%，2009年初又拍了20%，其中包括去香港拍了兩次，當天來回，終於把所有鏡頭拍完，拍完之後才開始琢磨要不要上院線。因為1998年我拍了《棉花炸彈》，沒有上院線，我覺得很疲累，很恨這件事情，那時候國片通常上片沒幾天，票房也只有三萬五萬。這部片在香港放映時還是用Digital Betacam，入圍了三個獎項，觀眾看得很起勁、很有意思，因為現在香港電影死氣沉沉，他們覺得年輕導演應該開發出有趣的新題材。後來我們遇到了海鵬影業的經理姚哥（姚經玉），他看了DVD後很有興趣，但之前從未聽說這部片，談過後才慢慢變成現在的情況。

─────── 您們談過兩位導演之間的分工，似乎劉梓潔導演在情感上較豪邁奔放，而王育麟導演
控制、收束情感，可否具體談談在拍攝現場時您們如何分工？

劉梓潔（以下簡稱劉）：其實很難分清楚誰負責收、誰負責放，因為電影還是一個整體，但是我們會討論如何調節。也很難說怎樣仔細分工，只能說我和王導都不是乖小孩，我們都比較搞怪、叛逆，好像一直都在青春期的感覺，喜歡的電影和音樂類型也很接近，因為有相同的喜好或品味，才決定一起合作，所以溝通起來滿方便的。

真正實際操作時，通常我會先跟大家講解劇情走向，講完之後攝影師和演員reset，試過一次後直接在現場溝通。很多東西都是看現場狀況判斷、決定的，加上王導的影像經驗很豐富，現場的機動性和靈活度很高。當工作人員看到劇本，他們會覺得這是一個好玩的東西，因此很願意嘗試。這部片不同於以往國片的地方不只是題材，也包括演員、攝影師、燈光師，他們之前不太有拍國片的經驗，這種組合就會產生很多有趣的化學變化。一個第一次當導演的作家，加上拍很多MV的攝影師，還有舞台劇演員，這就是一個全新的組合。

王：這個故事對我們的工作人員來說很有新鮮感，例如攝影師在開拍三個月前祖父去世，而且我們回到梓潔的故鄉，找她的親朋好友來客串片中角色。我們是隔了一層去看，梓潔則是在很近的距離看，所以中間的調節很重要，必須適切拉出一個距離。拍電影很少會有兩個導演，但是我和梓潔很有默契，好惡也一致，像是面膜那場戲就是我們兩個都覺得很好笑、一起聊出來的。而演員的部分，除了朋奉是舞台劇出身，我們也刻意找舞台劇演員和素人演員來演出。這方面我們完全沒有爭執，都覺得這樣的演員組合氣味會很貼切、真實，當然，台語能力也是很重要的部分。

─────── 片中有很多好笑的橋段是透過誇張的表演來製造效果，這是您刻意選擇舞台劇出身的
演員的原因嗎？

劉：很多人以為演阿琴的張詩盈是演鄉土劇的演員，但她其實是舞台劇出身的，而且演的大多是時髦都會女子，卻在這部片中演一個大嫂。這角色原本想找侯怡君，因檔期敲不定所以放棄了，後來才找到詩盈。

王：我們傾向於找舞台劇演員，因為電視劇演員已經有固定的表演方式，剛好我們看了林奕華的舞台劇，認識了陳家祥（編按：飾哥哥大志）。像拍遺照那場戲，其中的細節是自動跑出來的，當我和梓潔還在為上一場戲煩惱，那兩個素人演員就在玩（他們是一對兄弟，而且其中一個是流浪漢，從來沒演過戲），於是把摔板子那些動作玩出來了。當這些素材都各自放在好的位置，又在輕鬆和諧的氣氛下，這些趣味會自然長出來。本來我們在討論時，只是要把藍背板貼在牆上，後來想說把它弄得好笑一點，找兩個人來扛背板，於是愈講愈起勁，可能的想法、笑料就會慢慢出現。這場戲經典之處在於攝影師也加入一起想有趣的點子，又有很多可愛的演員主動排戲，感覺有如天助，不知道是不是梓潔爸爸的保佑。

——— 選擇王莉雯來演女主角是因為外型氣質很像劉梓潔嗎？或是有其他原因？

王：兩年前我們剛拍完時梓潔比現在胖，所以看不出來很像，當時也完全沒有人說過，如今在台灣上映才有人這樣說（笑）。莉雯是我1998年拍《棉花炸彈》時認識的工作人員，已經認識十年了，中間不斷有合作，所以有很大默契。如果是知名女演員的話，大概要花很多時間培養默契，要叫她扮醜也不容易。

劉：莉雯的老公是《翻滾吧！男孩》的製片莊景燊，我們找了景燊當副導，因此常去他們家開會，做一些前製的工作。莉雯當時想說既然老公當副導，她就配合當場記，討論劇本時，我們叫她試演在浴室刷牙、滿嘴泡沫跑出來哭阿爸那一段，我們在旁邊笑得要死，覺得她實在太自然了。她身上有一種很自然、單純、可塑性很強的特質。

——— 改編的過程似乎非常愉快，劉導演本身在把散文作品變成電影作品的過程之中，有沒有經過陣痛或困難？

劉：從散文改編成劇本，這個過程就是從真實到虛構，而虛構的作品必須以觀眾為主，要好看、好笑。其實我很希望大家看完散文會說很好笑，可是大家都說看完很難過、淚流不止，我就覺得劇本應該要弄得更好笑。對我來說，創作上沒有什麼堅持或疙瘩，我的媽媽、妹妹、阿公阿嬤都來演了，我覺得那種欣喜大過於當初的傷痛。同時，內心對於爸爸的思念、失去爸爸的悲傷一直都在，所以必須不斷跟自己對話。並不是悲傷的東西講得好笑就不悲傷，而是悲傷會變成更深藏在心中、非外顯的東西。南華大學有位教生死學的老師說，失去親人的悲傷會變

成一種力量。

─── 片中使用了非常多不同的配樂，包括希伯來民謠、國台日語的老歌、古典樂、西班牙女歌手的音樂等等，似乎是導演選擇自己喜歡的音樂去搭配，為什麼這樣安排？選擇這些歌曲的原因是什麼？

王：2006年左右我拍過政黨廣告片，曾把十幾張CD給梓潔聽，把覺得不錯的歌先保留起來。到了2007年，我拍了一部紀錄片《如果我必須死一千次──台灣左翼紀事》，找了吳朋奉和陳泰樺來演出，最後有一幕兩個人走在一條路上，再配上聶魯達的詩。那時候我才知道朋奉真的有在寫詩，年輕時還投稿得過獎。紀錄片弄完後，還沒有音樂，我非常焦慮，梓潔就說這部片這麼老、有史詩格局，當然要配古典樂，就很適切地把這部片的音樂弄出來。她在音樂方面的直覺感受很強，很希望以後可以專門幫電影配樂。

劉：我雖然臉皮很薄，但是在餐廳或賣場等任何地方，只要聽到很有感覺的音樂，一定會去問店員這是什麼音樂。像開頭那首希伯來民謠"Hava Nageela"是王導那時在拍《如果我必須死一千次》時，他們在師大路的一間pub有個聚會，朋奉聽到那首歌很自然地開始跳舞，我就把這首歌記下來，去買了CD。寫劇本時，腦海裡第一個浮現的就是這首歌。因為阿琴在哭「阿爸～」時，跟"Hava Nageela"的旋律之間有一個呼應。至於後面幾首歌跟我當時寫劇本的狀態有關，王導來找我寫劇本時，我還在《中國時報》工作，很多時間是在路上，從家裡到採訪地點、又到報社等等，加上我開車，所以每天會帶一疊CD到車上不斷地聽。像是"To Sir with Love"這首老歌是用在女兒騎車載爸爸的遺照那裡，正是因為這首音樂才想出來那一場戲。

─── 劇中充滿了很多台灣中南部的鄉土元素，鄉下被塑造得相當魔幻、荒謬，而主角因為工作關係也常在城鄉之間移動，您自己如何看待這些鄉土元素？

劉：在設定這個女主角時，我把她寫得更普羅一點，就是一個在台北工作、出身中南部鄉下的女孩，等於是新一代的移民。對於這些新移民而言，來台北不一定是為了打拚、逼不得已，而是因為需要都市的配備，例如誠品書店、咖啡館等等。阿梅是一個很常見的粉領貴族，很多觀

眾可能也是這個背景，會被打動，覺得看見自己。我當初曾經很自溺地想要把這個女主角塑造成作家的角色，但如果這樣做的話可能會失敗，而且，在自溺和疏離之間我會選擇疏離，保持距離比較可以保持清醒的觀照。

這部片裡的鄉下，有點像是新一代城鄉移民眼中的鄉下，雖然她很有都會特質，可是回到家完全沒有都市那一套，可以很自然地切換到很純樸、天真的樣子；但回到都市，又會迫於生存而變成另一種樣子。她回到家鄉，看到荒謬、魔幻的部分，我覺得這也是一種很真誠的表現，而不是一種以上對下的觀點，因為距離感，很自然會帶來一種魔幻。我會這樣創作這個題材，也是因為父親過世十年前我就已經離家到都市生活，距離感不只是對父親，也是對整個家鄉。不斷地想要去搞笑、解構，好像也就比較容易進行下去了。

我跟《九降風》的編劇蔡宗翰常常互相切磋討論，而且對彼此講話都很惡毒，散文、劇本、初剪完成時都有給他看過，他就問我：「你對鄉土的態度究竟是正面或負面？」我想了一下就回答他，我覺得是正面的。把鄉土講得很荒謬、嘲諷，是為了跟它保持一個距離，而這個距離是建立在彼此包容上。也許我已經漸漸不一樣、離它愈來愈遠了，但還是會希望用一個比較包容、寬闊的角度來書寫。雖然我選擇以搞笑的角度處理，這些搞笑的事情也是因為人情世故，而不是很廉價的笑料。例如遺照那場戲，是女兒回憶在卡拉OK的情景，所以用了當時的照片，但又因為大人們說這個不行，而有了後面哥哥那場拍合成照的戲；笑完之後，女兒揹著遺照又變成一個感人的點。這些東西都可能串起很多人情世故、鄉下的質樸，以及女兒對父親的思念。

王：有些人說這部片在批判鄉土，這樣說太武斷了。也有人說這部片有紀錄片、民族誌式的片段，我沒有真的經歷過這七天的過程，但有些片段很忠實地呈現出他們做這些事的過程。如果連這些地方都硬是要用演的，那就會很可怕，好像在反對這些民俗迷信，但絕對不是這樣。我很年輕時在延平北路的保安宮看過一個阿嬤在演歌仔戲，她演一個士兵，一跑出來時穿著全身古裝，卻帶了一個枕頭，跪下去時就把枕頭丟在地上，感覺突然變得很好笑、很疏離，但非常自然。這些東西都已經演過這麼多次了，又是吵吵鬧鬧的東西，但是這些人仍然恭恭敬敬地演出來，做這些延續了千百年的東西，這是有其歷史的，會令人覺得尊重。

讓電影的魔力
撫慰心頭的缺憾

《親愛的奶奶》　導演/瞿友寧

為什麼在這時候想做一部這麼純淨的親情電影？雖然我用了比較複雜的敘事結構，因為我想這應該是觀眾明明很需要卻未被提醒的。觀眾有一部分的心其實是想要反璞歸真，回到一個比較單純的世界。

原文出處｜《放映週報》393 期 2013-01-18
圖片提供｜氧氣電影有限公司

瞿友寧

1970年生。世新電影科畢業。影視作品涵蓋劇本、電視、電影與紀錄片；共計獲得四次新聞局最佳優良劇本獎。第一部電影長片《假面超人》（1997）入圍釜山影展「新浪潮」競賽單元。電影作品另有《殺人計畫》（2003）、《英勇戰士俏姑娘》（2006）、《親愛的奶奶》（2013）。此外，曾執導多部廣受歡迎的偶像劇，如《薔薇之戀》（2003）、《惡作劇之吻》（2005）、《惡作劇2吻》（2007）、《我可能不會愛你》（2011）。最新作品為《你照亮我星球》（2014）。曾以單元劇《誰在橋上寫字》獲2000年金鐘獎最佳導演，《薔薇之戀》獲2004年金鐘獎年度最受歡迎戲劇節目獎、《我的爸爸是流氓》獲2010年金鐘獎迷你劇集／電視電影導演（播）獎、《我可能不會愛你》獲2012年金鐘獎戲劇節目導演（播）獎。

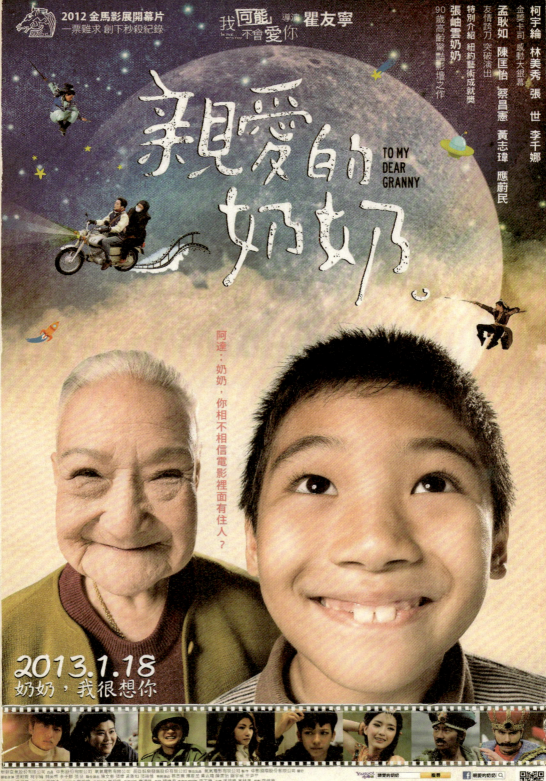

 文/王昀燕

羅蘭·巴特曾說,「風景相片(城市或鄉野)應是可居,而非可訪的。」風景照要具有鼓動的魔力,召喚觀者細膩的感受與前往一探的動機,向觀者提出邀約,「面對我心怡的風景,彷彿我能確定曾在那兒,或者,我應當去那兒。」而對導演瞿友寧而言,電影也應當是可居的;小時候的他曾經幻想,電影裡的一切是真有其人、確有其事,他以為影中人每天都要上下班,還特地到戲院門口去等他們下班。他深深戀慕費雯麗,發下豪語,將來要娶她為妻,直至看了《魂斷藍橋》,眼見佳人命喪黃泉,不由分說地大哭了一場,才懵懵懂懂地意識到電影與現實之間的界線。

然而,這一點都不妨害他旺盛作用著的想像力。在瞿友寧的最新作品《親愛的奶奶》中,他帶領觀眾一同回返他的童年時光,鑽進老舊的戲院裡,眼睜睜看著《魂斷藍橋》電影海報上,男主角勞勃·泰勒的臉一點點地幻化成為了父親的臉。

自小,瞿友寧的父親便不在身旁,母親和奶奶老不說清父親的去向,她們甚至跟鄰居說,他出

海了、去做生意了、出國了。瞿友寧聽過不下上百個版本，且真的願意相信父親有一天會突然回家。每當下午郵差來按鈴時，他總滿心歡喜去應門，幻想一打開門，站在外頭的不是郵差，而是父親，父親會摟著他說：「兒子啊，我終於回來了！」但這種幻想中的大團圓戲碼從未成真。

瞿友寧在母親和奶奶共同守護著的家庭中長大，她們雖待他嚴厲，卻也分外寶愛，不願父親的死訊在外飄揚，叫別人說嘴，以異樣的眼光看他。年屆四十，瞿友寧將筆下的世界轉向個人內裡的情感夾層，徐徐刻劃內向收斂的角色，搬演自身的故事。《親愛的奶奶》片中流露著一份溫婉自制，痛也痛得隱密，堅毅恐怕也盼能堅毅得不動聲色。在這部片子裡，消失成謎的父親終於回家了，奶奶也重新歸位，他們一家人這下總算真正地團圓了。

在電視劇《我可能不會愛你》釀成轟動之後，瞿友寧選擇回來拍電影。聊起《親愛的奶奶》這部片，他柔情溫煦的模樣，依稀可見那個相信有人真的住在電影裡面的男孩。

——《親愛的奶奶》算是您的半自傳式電影，您自小對於電影的想像是什麼？真如片中所言，相信有人真的住在電影裡面嗎？

瞿友寧（以下簡稱瞿）：我小時候有一段時間很著迷於電影，依稀是小學二年級之前，當時我完全相信電影裡頭的世界是真實的，真的就是有一群人在那邊生活著，猶如當成紀錄片來看。我還心想，這些人應該是去上下班，可能到了晚上十點、十一點會下班，我曾在戲院門口等，看會否遇到他們下班（笑）。

我很喜歡費雯麗，她是我的女神，就跟現在沈佳宜是大家的女神一樣，一心想要娶她當老婆。所以我的情竇初開很早，應是受到電影的影響。當年尚未開放外片進口，電影多是重演，但我

並不知道。看完《亂世佳人》（*Gone with the Wind*, 1939）後，我對費雯麗很著迷。沒多久，我媽帶我去看《魂斷藍橋》（*Waterloo Bridge*, 1940），我是抱著「要去看老婆演戲」的心態去的，沒想到這部片是齣大悲劇，最後，費雯麗鑽進了一列軍卡車當中自縊身亡，我非常震撼，不解為什麼我愛的一個人就這樣死掉了，那個死亡對我而言非常真實，於是大哭了一場，我媽便問我：「你哭什麼？你懂什麼？」那當下，我媽告訴我，其實女主角早在多年前便自殺死了。我才恍然大悟，原來我們現在看到的東西並不是現場立即發生的，而是事前拍攝的，且有導演這樣的角色在幕後主導。即便如此，亦無損我對電影的喜愛。

從小到大，我看非常多的電影，一方面人家會送我奶奶電影票，可以去看免費的電影，二林二秦的電影和武俠片是我最喜歡的。長大一些，國小五、六年級起，我就會去看二輪電影。

──── **片中，奶奶帶阿達去戲院看《阿里巴巴》，映演中途，竟有人活生生地從電影走出，這是真有其事，抑或符合導演對於「有人真的住在電影裡面」的想像？**

瞿：我不知道那一段你看的感覺是幻想，抑或覺得是真實的一種電影模式？我其實想表達的就是真的。以前有一種電影是這種形式，我不確定到底要叫「立體電影」、「真人實境電影」或「真人電影」。我印象很深刻，螢幕中間是一條一條的，電影演了一段落後，演員會算好位置，往外衝出螢幕，在舞台上演個五到十分鐘，再鑽回螢幕，並且恰好接回那個點，然後電影繼續進行。

這件事情我問了非常多人，甚至有些前輩都說沒印象，電影資料館也說沒有這樣的紀錄，工作人員都開始覺得我在亂扯，但我確實清楚記得螢幕上有一條一條的縫，我真的看過這樣的電影。後來陳文彬說他也有印象，而且他的記憶比我好，他說，大概為期半年的時間，後來也許考量到成本太高，沒有繼續往下發展，便演變為隨片登台，因大家仍是想看明星，明星無法做這麼複雜的演出時，就成為隨片登台。我依稀記得當初看到這樣的電影時，好像有人是戴著木偶頭的，有點像斯凡克梅耶（Jan Švankmajer）的動畫電影，真人戴著玩偶的頭套去演。我猜測當時或許是在某些遊樂場看到的。當初看到的時候完全是嚇到，眼睛睜大，嘴巴張開，興奮地看著，心頭揪住，待演員演完五分鐘後衝進去，才喘口氣嘆道：「真的耶！」這會讓我相信有人住在電影裡面這件事維繫得更久一點。

―――――― 拍這場戲的場景也很特別，是在一間老戲院，當初是怎麼找到這個景的？

瞿：那是在嘉義朴子的榮昌戲院，是間很老的戲院。我們主要是想把那個年代的氛圍做出來，我記得當年戲院都是木板椅子，現在全台灣有木板椅子的大概只剩下嘉義或花蓮，我們都去勘景過，花蓮比較是長板式的木頭椅子，很有味道，但感覺年代更久遠，所以後來我們選擇嘉義朴子。我們去時，那戲院已經荒廢了，椅子壞了，裡頭一堆狗大便，我們從頭開始整理，修復椅子，搭設實境電影的舞台，設置電影螢幕，做標語、海報設計，等於是把一間舊戲院整理起來，前前後後大概花了一個禮拜的時間整頓。我不知道戲院後來是否有繼續維持舊貌，讓往後的人繼續拍，我覺得應該要。

―――――― 您曾提及，過去創作的根源比較是天馬行空的想像，拍《親愛的奶奶》時，則回歸到自身的生命經驗當中去尋找素材，不再是為了創作而創作，而是轉為誠懇面對自己最底層的情感。能否請您談談這樣的轉變？

瞿：我二十五歲拍第一部電影《假面超人》，此前，我對創作這件事情有一點自溺，或認為無中生有即可，彷彿利用一點小聰明，集合各種看過的電影中的橋段就能拍成了。一開始拍片時，我非常喜歡吉姆・賈木許，也很喜歡楊德昌，所以就混雜了賈木許和楊德昌的風格，即便我原來的劇本寫法比較像楊德昌，但我後來拍得比較像賈木許。在這之前，我並不覺得創作需要跟自己對話，因為我得了幾個優良劇本獎，而那幾個劇本其實都有點小聰明的成分在裡頭。我連續兩年得劇本獎，第三年辦法改了，明訂連續兩年獲獎者不得再參加，到了第四年，我去參加，又得獎了。所以當時覺得寫劇本好容易，我有一點驕傲，而且好像還是全台灣最年輕的導演。

然而，彼時並不知道創作本質到底是什麼，而且第一部電影給了我很大的挫折，一方面票房是全年度最低的，僅四萬九千多元；再者，我在廣播中聽到影評人以一種很殘酷的說法在分析我的電影，我很受傷，此後長達六年不敢拍任何電影、人生劇展或連續劇。

那六年間，我做的比較多的是紀錄片，反而讓我重新認識了自己，從一個躲藏在角落、心中陰暗、自私自我的人，開始有了很大的轉變。我過去拍的短片，從片名《死亡斷片》、《又斷了氣》、《三個人的葬禮》即可窺見，都跟死亡有關，或許小時候這對我而言有一很大的魔咒，

但並未真正直視死亡與自己之間互動的關係，可能只是一個恐怖的想像，未觸及核心。

那六年間，讓我從一個出世的生活態度，到了入世的生活態度。

因為拍非常多紀錄片，對象都是罕見疾病的小朋友，必須在很快速的時間告訴他們為何要去拍，並非抱持寰宇搜奇的立場，而是希望跟他們成為很好的朋友，希望把他們生活中的某些細節拋出來，分享其生命經驗。我不是一個貪婪的拍攝者，而是懷抱著想和他們分享的心情。要如何在很短的時間內讓一個陌生人對你感到放心？這正是我以前不擅長的事情。我在拍第一部電影時，演員來自四面八方，包括舞台劇、電視、電影、素人等各式背景，他們各自演各自的，我沒辦法收攏，也無法跟工作人員在技術層面上共同創造一個很好的狀態，所以不管幕前幕後全部是失控的。

關於演員表演也是在那六年學到，雖說紀錄片並非真正在面對表演，但其實是表演的一種形式。當你碰到不認識或第一次碰面的演員，如何取得他們的信任，並且在表演時，將他們最內心的情緒挖掘出來？拍攝紀錄片後期，好幾次，我很容易就跟病友聊天，聊到他們一直掉眼淚，因為你會在他們的話語中找到一些他們想知道或關注的事情，觸動其內心世界的底層。那時候我覺得做別人的朋友是一件很開心的事情。

—— **我看了一些訪問，不少演員皆提及您很會帶戲。在《親愛的奶奶》這部片裡頭，戲份最吃重的莫過獻出大銀幕處女秀的張岫雲奶奶，她年事已高，又是初次演電影，難免有些需要調整或克服之處。在幕後花絮中，看到奶奶在和表演指導黃采儀的一場排練中，無預警地釋放出她深層的情感，這場戲對於奶奶而言似乎發揮了滿大的影響。請您談一談這場排練，以及和張奶奶之間的互動。**

瞿：那一場其實是我相信奶奶的開始。此前我們找了非常多不同的演員，當製片找到這個奶奶，我其實還是有點懷疑，因為她是豫劇出身，這麼長久的豫劇訓練，會不會讓她在舞台上的東西帶到電影裡頭？加上我看奶奶的時候，其實有點怕她，她看起來很有威嚴，不是我想像中親和力很高的那種奶奶，便建議讓奶奶先做表演訓練，再確認是否由她主演。

前面幾次的訓練我當然會有點擔心，因為奶奶有時候會採取舞台上的表演方式，比方拉長音、

走台步、亮相，我們想換另外一種方式，告訴奶奶表演是什麼。采儀就跟奶奶說：「你把我當成你最重要的人，什麼事情都不要想，所有的表演都不要有，很自然在生活中看到一個你最重要的人，你會做什麼？」奶奶把采儀的手抓起來，看看看，眼淚就掉下來。你沒有預期到奶奶會掉眼淚，更沒有預期到奶奶掉眼淚的過程中沒有太多扭曲的、用力的表情，她就一滴一滴一直掉，看到那個畫面後我們都很感動。我跟奶奶說，就是要這種感覺，那麼簡單、那麼自然、那麼生活。奶奶或許就懂了，我們也就放心了。到了拍攝現場，常常只要把這段戲拿出來跟奶奶說，她便知道我要的感覺，開拍兩三天後，這樣的討論就不需要了。

我覺得奶奶其實對於表演還是很有熱情，才會願意在這個年紀還出來演。對她來講，看了劇本後，她覺得如果能夠幫老人家做點事情也是一件值得的事。

──────《親愛的奶奶》是採取不斷往前追溯的方式去講故事，當初在構思敘事結構時似乎下了不少功夫，最終是怎麼決定的？

瞿：最早就是用這種方式在寫劇本，理由在於，我不想要寫一個很傳統溫馨的親情電影，從知道他們多可憐、體會他們的處境進而產生感動，那種平鋪直敘對我而言會有點矯情，我希望不要那麼矯情。

其次，回想起我奶奶時，都會從最近的這件事情開始想起，她跟我揮手說再見，她倒下的那時候，再早一點又幹了什麼，再早些帶我去看電影，我會一路往前倒著回想。我後來問了很多人，大家對於人的想念常是這樣，最近的事情最清楚。我覺得這樣的敘事結構是有趣的，不過也很難說它是絕對的倒敘，其實比較像是情感式的倒敘；我的製片說，有些類似《追憶似水年華》那樣的小說文體。

這部片的結構有點像是「7、6、5、4、3、2、1、6、7」這樣的時序，在這樣的結構底下，有很多事情更辛苦，比方讓觀眾看到所謂順序電影中的起承轉合，從產生好奇、幾經轉折、找到抽絲剝繭的答案、繼而得到釋放。此一過程在順序電影中容易做到，但在這種倒敘式的電影中很難做到。為了讓觀眾有這樣的情緒和情感抒發，一直不停在試怎麼樣的結構可以讓大家感覺到，而且不會因為書信的段落造成斷裂。其實最早並不是書信，而是文字的表現，可能只是劇本當中這場對白的最後一句，但原來那樣可能反而有點形式化，斷裂感會更嚴重。

─── 在追溯家中淹大水那一場戲時，特意以黑白畫面處理，藉此標誌出過去與現在，為什麼唯獨那一場以黑白呈現？

瞿： 其實除了開場寫信的當下是彩色外，再來就有抽色了，大概只有百分之六十的彩度，愈往前追溯，顏色愈淡，到了中影文化城那一場戲，大概只剩下百分之三十的顏色，到了最後一場才是百分之百的黑白。因為顏色變化很細微，觀眾不一定感受得到，但是你會發覺，愈是年幼，那世界愈蒼白。阿達小時候，他們家有很多撞擊，包括媽媽和奶奶之間的撞擊、媽媽和鄰居的撞擊、小孩和家人的撞擊，所以當時的顏色比較淡彩，代表的是生活中的苦和撞擊。藉此也想點出，現在的生活就是一種彩色的生活，因為找到了一種如何安慰自己、調適自己的可能。顏色不只是回憶色，還包括了一種對生活感受的顏色處理。

─── 奶奶常去的市集正好位居橋下，又有幾次，阿達載著奶奶橫渡那座橋，在飽覽台北的河岸風光之餘，似乎別有用意，設置此一場景的初衷為何？

瞿： 一來，橋下的環境比較屬於中下階層，只有中下階層會去那樣的地方買菜，有錢些的就會去平面市場，選擇在此拍攝，經濟上是符合的。此外，年代上也比較接近，因為那還是有著布棚搭出來的市場感，且去買菜的人也都不太有錢，穿出來的衣服會比較接近當時的氛圍和狀態。

在橋上拍，是因為我喜歡那橋的純淨感，好像有一種溝通、連結的氛圍。阿達常常載著奶奶經過橋，一方面想讓大家知道他們並非有錢的一方，不管他們去警察局或醫院都得經過那座橋，因為比較沒有錢的會住在橋的另外一頭，比較有錢的會住在橋的這一頭，正好是台北市和新北市的分野，藉此可以傳遞這樣的訊息。

─── 導演正好提到「純淨」一詞，在片中飾演阿達的柯宇綸曾公開表示，「純淨」是他在《親愛的奶奶》中想要賦予的一種氣息。他也同時提到，這是他拍過最緊繃的一部電影，似乎你們在溝通時，對於角色的想法難免有些落差。能否請您談談這一部分？

瞿：我想這部電影的純淨感其實是必要的。像《那些年，我們一起追的女孩》或《我可能不會愛你》，都傳達出一種很單純的生活和交際的可能，那樣的愛情沒有腥羶色，沒有重口味的接吻、床戲和裸露。為什麼在這時候想做一部這麼純淨的親情電影？雖然我用了比較複雜的敘事結構，因為我想這應該是觀眾明明很需要卻未被提醒的。觀眾有一部分的心其實是想要反璞歸真，回到一個比較單純的世界。

正式開拍第一天，柯宇綸來的時候精神就不太好，我問他怎麼了，他說前一晚都沒睡覺，我就有點氣，他說，他想要在演四十歲的阿達時，能夠具備那樣的精神狀況或憔悴感，戲裡頭是什麼狀態，他就要讓自己先到那個狀態；他是那種所謂的殘酷演員。那一天我就對他印象很深刻。後來也知道他在演年輕那一段時，試著讓自己在那段期間早睡早起，吃得很清淡，不菸不酒不茶不咖啡，並且做運動，設法讓自己回到青春期那種乾淨的感覺。我就有一點點佩服他了，因為很少演員的角色功課會做到這麼仔細，從劇本之外去建立起他的生活。

柯宇綸是一個自己也很有想法的演員。我這次的劇本特別不具象，不若《翻滾吧！阿信》片中的菜脯一角那麼動感外放；阿達這個角色很內斂，除了表情外，沒有太多肢體上的設定，變得有很多可能。我用我年輕的形象跟他討論，但他用他看了劇本後對這個角色的印象來討論，常會在這方面有所糾結，到底誰的想法與決定是對的？有時，我希望他多哭一點或少哭一點，他或許會質疑，現場就僵在那邊，協調的結果是，他設想的演一次，我講的方式再演一次，到了剪接台上再決定何者合適。

有時候，我回去之後重新去想，發現他講的其實並沒有錯，他看到的是一個角色宏觀的部分，對我來說，或許有些東西太屬於我自己，但在整體上未必合適。但我對他的擔心在於，他比較傾向將這角色設定為一純淨善良的人。然而就我個人經歷來說，沒有那麼純淨善良，傻孩子的叛逆其實會有一點邪惡，也因為這樣的邪惡才更能看到奶奶的偉大，我不想只講奶奶有多偉大，而是透過對照的方式去凸顯。我希望他稍微再壞一點時，他常常就會不要。我其實希望他再更放開一點，比如他跟千娜那一場床戲，滿希望他站起來應門跟媽媽講話時能夠露屁股，藉此顯現他在房內是很放心的，但當時要說服他也不太容易。

────── 在敘事結構上，這部片是藉由阿達在奶奶喪禮上唸祭文作為主線，倒敘他們一家的成長點滴，所以作為貫串整部片的口白就變得很重要。當初在跟柯宇綸溝通如何唸誦這篇祭文時，希望他帶著什麼樣的情緒？

瞿：我希望那聲音不要過度催淚，所以不要太哽咽、太矯情，就像在講一個朋友的故事，感覺淡淡的，有點對話的意味。

────── 雖說在看這部片時，我們主要是依循著阿達的眼睛去看，但片中想要傳達的一個重要核心，應是女性在家中扮演的角色，橫跨了奶奶、媽媽和媳婦三代，您怎麼看女性佔據的位置？

瞿：在我的成長經驗中，女性是很重要的角色，因為幾乎是在一個沒有男性的家庭中長大，所以我媽媽和奶奶幾乎算是家裡的男生，她們非常嚴苛，武裝自己。我媽媽會把我綁起來，打到皮開肉綻，但我奶奶也不會擋她，而是等到她打累了，才說，好啦，可以了，然後再把我放下來，幫我擦藥，並不會很心疼地說：「惜啦……。」從小在這樣的環境中，我反而更細膩、更

像個女孩子，強勢不起來；到了叛逆期，卻變得很反叛，出去混幫派，天天跟人家打架，做很多壞事。

在這部電影裡，我對女性的觀察很多是來自兒時經歷，跟長大後的經驗做一對照，發現以前媽媽這麼強悍，如今卻像一個慈祥的老人。很多時候，她彷彿想要說什麼，卻又顧及你是一家之主而把話吞了下去。東方世界尤其如此，女性一直是很偉大的，她們可以因著生活的改變不時調整自己的狀態，幾乎沒有任何的調適期，很多時候是女性在每一階段去填補了男人無法獨當一面時留下的缺口。所以在電影中你會看到，媽媽有一天會變成奶奶，媳婦有一天會變成媽媽，當她們從這個角色變到那個角色時，她們就會變成該有的樣子，從奶奶主控到媽媽主控到媳婦主控，每個角色在不同階段都在學著改變。

────── 在片中，藉由電影的魔法，讓已逝的爸爸和奶奶能夠回到家裡來，回到飯桌上，讓不可能的闔家團圓場面在這部電影中實現，對於導演個人而言，應該別具意義。而最後一場戲中，一口氣湧現了四個父親，為何有此安排？

畢：首先，電影當然會讓你變得很喜歡幻想。從小，我每次軍訓課聽教官在訓話時，總會看天空，覺得我爸在那邊看我；或是我跟人打架打輸了，就會看著他，想像我爸在後面，他待會兒就完蛋了。又或者，過年時很多人家裡頭會祭祖，碗筷擺好後，便聽大人說：「你要回來喝酒、吃菜唷，這是你愛吃的……」你的幻想就跟著走，覺得他們真的坐在那裡享用。當你仍為了離開的人留一副碗筷時，便意味著他們會回來。我希望讓大家知道，如果你能有這樣的幻想，這世界還是能有一些魔力讓你去撫慰心裡頭覺得缺憾的部分，才在最後一幕團圓飯時，讓所有人都出現。親人雖然遠離，但某些情感是永遠留存的，只要我們想念他，他就存在。

父親雖然不在了，但某些時候他還是家中的精神支柱。當小孩宣稱他要做大人，女朋友懷孕時，媽媽其實很希望父親在一旁教訓他，媽媽想念的父親是穿著西裝、戴著花，結婚那天的父親。而奶奶也希望有一個父親來教訓他，但奶奶對父親最大的印象可能是父親死去那一刻，所以是穿著工作服的。孩子也自覺做錯了事，若此時爸爸也在，安慰著他們該有多好，就想像各有一個身著軍服的爸爸在安慰媽媽和奶奶，所以最後那一幕才會有四個爸爸。

左眼直視生命殘酷，
右眼窺見人性溫暖

《第四張畫》、《失魂》　導演/鍾孟宏

從《醫生》一路下來，我拍片一直想丟棄原來的東西，雖然我知道至今還不是丟得很乾淨。我拍過廣告，所以非常知道影像要掌握哪些元素，很輕易知道如何表現一個漂亮的東西，但這是我一直想要丟棄的。我認為，丟掉自己擅長的部分，才能跨越自己、發掘自己缺乏的那些空間。

原文出處｜《放映週報》278 期 2010-10-08、421 期 2013-08-18
圖片提供｜甜蜜生活製作有限公司

鍾孟宏

1965年生於屏東縣，國立交通大學資訊工程系學士，美國芝加哥藝術學院電影製作碩士。1997年至今，已執導上百部電視廣告片。第一部紀錄長片《醫生》（2006）獲台北電影獎最佳紀錄片、台灣國際紀錄片雙年展亞洲獎優等獎、觀眾票選最佳影片獎，並入圍瑞士真實紀錄影展、紐約現代美術館紀錄片雙週展。首部劇情長片《停車》（2008）獲金馬獎最佳美術設計、國際影評人費比西獎，及台北電影獎最佳導演獎、最佳編劇獎、最佳新演員獎，並入圍坎城影展「一種注目」單元。《第四張畫》（2010）獲金馬獎最佳導演、最佳女配角、年度台灣傑出電影、國際影評人費比西獎，以及台北電影獎最佳劇情長片、最佳男演員獎，並受邀參加盧卡諾、多倫多、東京、釜山、溫哥華等各大國際影展。《失魂》（2013）獲金馬獎最佳音效及台北電影獎最佳劇情長片、最佳男主角、最佳攝影、最佳音樂。

 文/林文淇、曾炫淳、洪健倫

鍾孟宏的電影一向陽剛冷冽,他的左眼帶你看見生命的殘酷,右眼卻同時帶你窺見稍縱即逝的人性光輝,敢拍敢言的犀利鏡頭如同利刃,切開眼前的假象,帶你直視塵世的本質,是台灣近年少數有著硬漢風格的導演。在言談間感覺得出來,作為一位電影導演,他一直清楚知道自己追求的目標,不隨波逐流,自信十足地走在他認為對的道路上。他在乎觀眾對電影的反應,卻又勇於挑戰觀眾。同時,他又帶著強烈的藝術家性格,在精密算計的劇情設計之外,也不時憑著直覺捕捉現場的特殊景象插入故事之中,成為神來一筆。有時,他又是一位憤世嫉俗的大叔,不時在電影中用他特有的黑色幽默嘲諷這醜惡的世界。這些特質綜合起來,便塑成了鍾孟宏在台灣電影導演之中的獨特姿態。

留美學習影像製作的鍾孟宏,以廣告及MV拍攝聞名,但早自高中時代就著迷於電影魔力,冀望從事拍片工作。終在年過四旬後,2006年先以紀錄片《醫生》榮獲台北電影獎最佳紀錄片,影片記錄一位與小孩天人永隔的醫生,因治療的絕症病童的求生意志,重新面對生命與死亡的連結,平復喪親的悲痛與傷懷。2008年他又以劇情長片《停車》入圍坎城影展「一種注目」單

 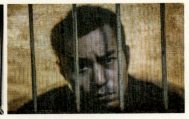

元,擅長的說故事方式與黑色喜劇風格擁有獨到的電影氣味,為台灣電影增添迥然不同的影像色彩。

第二部劇情長片《第四張畫》,榮獲第四十七屆金馬獎最佳導演獎、第十二屆台北電影獎最佳劇情長片等重要獎項,並入圍盧卡諾等國際影展。本片從頹圮的美學中挖掘出台灣農村的少見陰鬱視角和扎根其中的生命力,直陳社會的假道學和弊端,卻同時見證三教九流各色社會邊緣人物的面惡心善,共同形構出這幅沉鬱、幽婉而具濃麗華彩的「第四張畫」、一幅台灣顯影的自畫像。

最新作品《失魂》則是鍾孟宏首次挑戰拍攝類型片,這也是近年少數勇於挑戰新類型的國片。有著獨特氛圍和精彩劇情的《失魂》,再度為他贏得第十五屆台北電影獎最佳劇情長片、最佳攝影等大獎。本期專訪導演鍾孟宏,暢談從廣告而電影、紀錄片而劇情片的創作歷程,分享編導美學與社會關懷,抒懷人生和創作共織的執念。

──── 您是很成功的廣告導演,即使現在只繼續做廣告的話,您的生活還是會過得非常好。但,台灣電影目前的好票房並不是很容易的事情,從拍廣告到電影,《第四張畫》已是第二部劇情長片,拍電影對您最大的誘因是什麼?

鍾孟宏(以下簡稱鍾):我高中就想去拍電影了!我記得第一次看大島渚《聖誕快樂,勞倫斯先生》(*Merry Christmas Mr. Lawrence,* 1983),看到歌手大衛・鮑伊(David Bowie)去親吻坂本龍一,第一個反應是:「哇!那是什麼東西啊!」高中時哪知道同性戀,到大學根本也還不知道。所以那時候就亟欲了解為什麼電影能夠表達神祕和未知的東西,並為之著迷。

高中時,很想去做電影,但很不幸,念書的時候始終沒辦法實踐。等到大學畢業,發現自己所

有的人生不能再靠別人幫忙做決定時，想為自己做點事情卻感覺為時已晚。我們當時是看台灣新電影長大，終於打定主意出國念電影，回台灣發現想做電影卻已經沒有工作了。1990年代是一個很悶的世代，1990年到2000年是所謂台灣電影的空窗期，不能去做場記、副導演，更別提導演，所以去拍廣告。做到二十一世紀，人生進入另一階段，就問自己接下來怎麼辦？賺更多的錢、過更好的生活？

我和老婆常常聊，有些數字是會累積的；人生在告訴我們，存款數字會累積、歲數會累積增長，增加以後，基本上壽命是慢慢在減少，於是在有限裡究竟自己想要做什麼事？其實就是回歸到想做的精神狀態，說穿了就是這樣而已。

———— 為何都能夠想到這麼奇特的故事題材？《第四張畫》編劇上如何跟影評人塗翔文分工？

鍾：這故事應該還好，不會很奇怪吧（笑）。《第四張畫》故事發想其實很單純，我們常在報紙上看到很多匪夷所思的新聞，那都是故事題材，只是我們找到故事切入點。

編劇需要一個懂電影的人來幫我看，是不是其他創作者已經用過了這題材，因此我找了塗翔文協助。他寫的和我寫的劇本內容常常大不相同，因此基本上工作運作模式是我有個故事雛型，兩人共同發想，再由我做統整，最後統一整個劇本的調性。

在拍《醫生》時，片中的男孩Felix有很多的照片、繪畫，引發我思考小朋友的畫作裡面有無深層含義，畫作裡透露出什麼東西來。所以，故事很多軸線採用繪畫作品作為事件切入的主要形式，我覺得是滿好的表現方式。

———— 片中主角小翔是一名小朋友，生活中接觸到許多社會邊緣人；您原先是以拍廣告為業，如何在拍片過程中更貼近台灣底層、鄉村、邊緣？

鍾：我是屏東佳冬人，從小在鄉下長大。每當看見鄉下的風景，尤其檳榔樹群，我真的有很強烈的依戀。我家也種植檳榔，雖然我知道檳榔樹是破壞台灣生態環境的禍害之一，但在某種程度上、在某種距離面，它是很美的。台灣就是這樣奇特，從這個角度看的時候，它很美；等挖

掘下去、進入那個空間後，發現有很多問題存在。我們接觸媒體、看報導揭露的消息，常常是讓大家看熱鬧，看見災區的慘況很可憐，但接著看綜藝節目，瞬間那些東西就又都不見了。這東西怎麼長保於自己和人們心中，我覺得電影是一個重要的介面。

每天看報紙，都可以接觸到很多社會邊緣的東西。我記得三年前，雲林有一個小女孩被繼父打死的新聞，是用輪胎的內胎綁起來，倒吊活活打死。看到那則新聞時，正好是中午時間，我難過到完全食不下嚥，直接打電話給我的朋友，請他下雲林幫忙處理小女孩的後事，因為小女孩死掉，被草草掩埋在公墓。如果以同理心去想，這件事情怎麼會發生？發生後，為什麼人們完完全全忽視這件事？只要用同理心去感觸這些東西，基本上這些社會邊緣都會存在你的心裡面。

────── 首部劇情長片《停車》著重於都市議題，到這部新作回到台灣鄉村，您自己是否有感受到編導風格、影像掌握上的轉變？

鍾：從《醫生》一路下來，我拍片一直想丟棄原來的東西，雖然我知道至今還不是丟得很乾淨。我拍過廣告，所以非常知道影像要掌握哪些元素，很輕易知道如何表現一個漂亮的東西，但這是我一直想要丟棄的，《醫生》、《停車》都是這樣的狀況。我認為，丟掉自己擅長的部分，才能跨越自己、發掘自己缺乏的那些空間。我也明白，最擅長彰顯的東西不一定是最好，所以到《第四張畫》，仍秉持這個初衷，沒有什麼特別改變。

我想著如何把影片拍得很簡樸、簡單，屏除掉眩目的外表，讓影片的美麗成為精神上的美麗。這部片，如果給形容為很美麗，而沒有台語說的「有味」，那就不是我要的。所謂的「有味」不是虛有華麗外表，那味道是光影、是一棵樹或是房子的結構。任何景致都是由那個氣味統籌，我就一直讓自己往那邊走。

────── 您覺得本片是否呈現出了那個味道？

鍾：我覺得還是差了一點，有些東西我還沒辦法拋棄，會做一些特別的炫技鏡頭。像是片頭「小朋友父親往生，在病床上頭蓋著衛生紙」的鏡頭，我現在很後悔拍了那個鏡頭，表現出過於人工設計的感覺，也太有目的性。

──── 在本片中,您身兼編、導、攝影等部分,覺得自己最不擅長哪一部分?

鍾:我覺得導演是我個人最差的一環。因為常常有人說我的片子畫面很厲害、美術或音樂很厲害,可是故事有時候講得不清楚、人物拍得怪怪的。這些都是我自己要去努力的地方。前幾天金馬獎公布入圍名單,當時我人在英國拍片,打電話給我老婆少千報喜:「我們入圍七項!」她很冷靜地回應我:「哦,那有進步囉。」她最希望我們得到的就是「最佳攝影」,因為《第四張畫》是第二部,不一定需要這麼快拿到「最佳導演」,至少我還有一些慢慢進步的空間。我一直相信,下部片一定會更好!

──── 這是鍾導過謙了,您會入圍「最佳導演」不是沒有原因,譬如片中小孩子的戲不是這麼容易導。畢曉海在片中扮演吃重的角色,他的表演很到位、自然,非常難能可貴,他也入圍金馬「最佳新人」。您指導他的時候,有特別的引導方式嗎?

鍾:他常常在現場問我:「導演的工作不就是教演員們演戲嗎?那你要演給我看啊!」早期導演非常懂得表演那一套訓練,還會開表演課程給演員進修,但問題是現在基本上做導演是個理想,表演、美術、攝影不一定這麼精通,但有個想法想要拍出來。說實在,我自己根本就不會表演,要我示範怎麼走路、怎麼笑,我沒辦法,尤其是我確定演員參照我的表演不一定會是我要的。因此這次跟小孩子教戲時,是盡量跟他說明各場戲的狀況,雖然講完後,他還是會很木然的看著你。那要怎麼樣笑呢?要怎麼樣走呢?哭的話要掉多少眼淚?每天都在問這些問題。

這其實很難回答。當拍戲拍到沒辦法進行下去,所有人就暫停在那邊,燈光、美術、攝影……都準備好了,但全等在那個地方,突然會有個moment(時間點)就匯集了,開機後,小孩子也莫名其妙,就這樣演下去。我當初選角選到他時,是因為他那個樣子,所以我必須把他那個樣子拍出來,不要破壞掉。那個空間陷進真空,而不讓他預設的時候,便能避免掉過度演出。其它演員部分,要感謝他們的配合,每個幾乎都是戲精了,大家都配合畢曉海停在那邊。

──── 這些演員都各有來頭,且擅長的風格不同。譬如,舞台劇演員金士傑的老練沉穩,出身綜藝節目的納豆則是較外顯奔放……,他們幾位不少都是第二次合作,儼然有個班底形成。請您稍微談談,一部片要怎麼統合這麼多元的背景和表演風格?

鍾：有朋友之前問過我，如果金士傑老師演出來的戲不對的話，我敢不敢跟他講？我是覺得，這部片拍完後，金老師會去做其他的事情，可是這部片會跟著我一輩子。所以這不是「我敢不敢跟他講」，而是「我一定要跟他講」。導演的工作對我而言，就是統合所有的演出到一個水平，這不能過、那不能少。

郝蕾、戴立忍的演出是另外不同的性質，戴立忍跟我合作過，所以很知道我要的東西。像納豆可能一不小心就跳出來、金老師也可能一不小心就跳出來，這部分其實還是要確實跟他講：「金老師，我覺得剛才的笑容、表情還是要怎麼樣。金老師飾演的是七十幾歲的老校工，什麼場面沒見過，不需要把情緒放在臉上，那東西應該是很淡很淡的東西。」很幸運的是，演員們其實都很配合，完完全全跟著我的需要進行，把台詞唸得真的像是他們可以講出來的口白。導演變成只要把鏡頭架好，在不同的角落捕捉他們。

─────電影裡面有種非常深刻的味道，接近一種「廢墟美學」，而且片中也安排了老校工金士傑帶小翔到破舊的屋舍拾荒，住的房舍其實也是非常破落的房舍。這是您拍片時想呈現的氛圍和風格嗎？

鍾：形容為廢墟可能太過度，因為如果現在真的到農村走一圈，你會發現農村真的很多都長這個樣子，人搬走了，房舍空無一人、磚瓦頹圮的樣子。拾荒的場景滿特別的，是不小心找到，畢竟這種場景不是這麼容易找，但找到後，我就著手把納豆身世那條線的故事再重寫。我就想表達現在台灣農村真實的面貌。

以前，我們有一個電視節目《今日農村》，專門報導台灣農村進步、農民生活富庶、農業建設現代化的節目。但今天，我們走到農村裡面，看看農村的樣子，老的老、小的小，會去思考，在我們整個經濟發展體制中，農村為什麼會發展成這個樣子？

────《第四張畫》的社會關懷面比起前作《停車》，感覺增強很多。就您而言，電影的美學呈現如何跟社會關懷結合，並且有很好的平衡？

鍾：在做電影、拍片時，有時候很自然而然會陳述關懷社會一事；但拍片過程中，其實不能讓「關懷」時時放在心裡，抱著很積極的關懷態度，而打定主意要做所謂關懷人群、關懷社會底層的一部電影。坦白講，在做這部片的時候，我不能說自己正在關懷人群，我只是在想「台灣有些人確實有如此的生活樣貌，該被人注意到。」譬如，有個影評人講《第四張畫》的故事題材很適合拍成「讓觀眾看得痛哭流涕、死去活來，看完癱在電影院裡」，我卻處理成「不見血、不見淚的」。

如果說要拍得「見血見淚」才叫關懷的話，我想這不是我想做的。我覺得這些邊緣人都是有尊嚴的人，人在電影裡面必須要有尊嚴地被呈現，而非藉由哭泣或悲情去引發同情心，這是我一直以來的出發點。我覺得如果美學跟社會關懷會衝突的話，大概衝突點就在此處吧！

────《失魂》這個故事的創作源起是什麼？

鍾：我本身就很喜歡、也很想拍類型電影，但是之前的《停車》、《第四張畫》都不是類型片。我會拍《第四張畫》，就是衝著狄西嘉那句「無法把小孩子拍好就不能當導演」拍的。《第四張畫》雖然得了不少獎，但是在票房上表現非常不好。我便思考是否該拍個類型片，完全用類型的方式來說故事。有次在飛機上遇到侯導，他剛好也跟我說，台灣現在唯一可以走的出路就是類型電影，唯有透過類型電影的包裝，你才能去做導演的東西。例如在美國電影的黃

三、家庭作業 // 161

金時期就有很多好的導演在拍類型電影，最後大家才發現他們是電影作者，也才慢慢發現他們處理電影時的特有風格，所以我一直都想做這樣的嘗試。同時我也喜歡很懸疑的故事，像是我昨天看《險路勿近》（*No Country for Old Man*, 2007），不知道看過幾百遍了。但是你會發現做類型電影真是太不容易了，要把劇本、角色所有的東西都弄到那個類型的狀態裡真的很難，但是如果能辦到，對導演而言真的是一個很過癮的東西。

最初《失魂》為什麼會是一個家庭、父子關係的故事？這可能是無意間承襲了我以前的電影一直拍攝的東西。除此之外，我記得有一次看到長期關注政治和社會問題的中國攝影家呂楠的攝影作品，他在那個專題中花了很長的時間拍攝中國的精神病患，其中有張照片就是一個人被關在小屋裡，手從屋子的洞口伸出來。我覺得這畫面滿有趣的，或許可以放到電影裡。其他的靈感也包括了我聽到朋友跟我講的「三個獵人」的故事，讓我思考是否可能把它寫成一個發生在台灣的故事，去講人跟土地間的關係。

講到人與土地，其實很政治，我拍這部片一開始最想講的就是「誰擁有你自己？」這件事。假如人代表了土地，或是土地代表了人，這土地的擁有者不見時，會發生什麼事？當每個人都聲稱他擁有這個人的主控權，會發生什麼事情？台灣現在就有這樣的認同問題——這塊土地是誰的？是原來的台灣人的嗎？還是後來過來的那些人的？台灣現在不一定想要這種很政治的東西，但這些便是我一開始想去講的。

────── **您的電影雖然名為《失魂》，但我們卻也分不清阿川是被附身還是精神分裂，在片尾也無法確定阿川是否已回到他的身體，這就像不少「當代奇幻小說」（Contemporary Fantastic Fiction）也是利用模糊善／惡、人／魔之間的黑白界線來營造懸疑感。**

鍾：這個要看觀眾個人的判斷，有些觀眾要的驚悚效果是要透過現場的聲音，或是突然跑出一個很恐怖的東西來嚇你。而你講的東西叫做「懸念」，對於觀眾來講，這個懸念叫「未知」，未知對觀眾來講很恐怖，因為他沒辦法看完電影後跟朋友說他看到了什麼，只能放在心裡面，有時還會很糾結，我覺得電影最迷人的就是這個懸念。

我相信在台灣電影圈一定會有機會做出門道和熱鬧兼具的電影。電影得不得獎已經無所謂了，

而電影也不是一定要做出讓很多很多觀眾都願意看的東西，我認為你要先滿足你自己，然後在那裡面把它做到最大。

────── 您在什麼情形下接觸到張孝全？

鍾：我原先完全不認識張孝全，是葉如芬跟我提起跟他合作的經驗，我才覺得先談談看吧。談完之後發現，什麼都不用想，就是他了；我當時更感嘆為什麼這麼晚認識他？如果早一點認識就不用兜那麼大的圈子了。

他是一個很安靜的人，不聒噪，就安安靜靜地一直聽你說話。我看他陰陰鬱鬱的樣子，好像有心思在裡面似的，就決定要用他。後來我看到他在《女朋友。男朋友》第一場戲，和兩個女孩在訓導處跟教官講話，就覺得他的可塑性實在滿高的。拍片前兩週，我還和他到山上去試拍一天，拍他變阿川的樣子，還剪了一段兩分鐘的片子，每次看完都覺得他是一個非常好的演員。

────── 當初又是如何找上王羽？

鍾：這也是因為之前找得不順利，我有天便在無意中想到：如果去找以前的大俠王羽，不知道會怎麼樣？後來葉如芬曾試著連絡很多次，卻一直沒有消息。有天如芬跑來跟我說：「王大哥中風了。」我們才知道他之前一直沒消息是因為他正在靜養，等到情形好轉後經紀人才回覆如芬。其實當初看《武俠》時並不覺得王大哥適合演阿川父親，但是當我親自和王羽見面之後，我覺得就是他了，沒有什麼好講的，而且當時也快開拍了。

王羽是個很霸氣的人，是那種鬍鬚一黏上去就可以去演大俠，或是西楚霸王項羽的演員。但他中風之後行動不便、口齒不清楚，這會讓人的信心消失，他的霸氣就變弱了。當時我唯一的顧慮就是他的妝要怎麼化，因為王大哥年輕時是偶像巨星，他的生活、經歷讓他一直都是細皮嫩肉，看起來不像在山上住的一個老農夫，這就考驗到服裝師、化妝師怎麼把他變成我要的角色。後來當他鬍渣黏上去，服裝套上去，我們就覺得完全就是他了；他有一股傲氣，但我們只要把那股氣往下壓一點，那種人老了、孩子不想聽我的了，而這個爸爸也不想跟孩子講話，那種僵持在那邊的狀態就出來了。

我挑演員看型比看演技還重要，他的型對的時候，他的演出在現場慢慢調整就好了；如果他很會演，但是型不對，也真的沒辦法。因為拍電影就是這個樣子，拍電影就是要拍人，他就要有一張很上鏡頭的臉。

─── 《醫生》中的溫醫生在《失魂》中也客串了急診室醫師一角，是否《醫生》中的父子親情一直影響了您後續劇情片的創作？

鍾：拍《第四張畫》時，我曾說這應該是我最後一次拍父子關係，但是《失魂》的父子關係卻比之前還複雜。在《醫生》裡頭，我要談的就是很簡單的父子間說不清的為什麼，到《失魂》的時候已經不只有那個為什麼了，而是牽涉到更多人的過去、現在、未來該何去何從。因為我做父親，所以我知道，當你看著小孩子慢慢成長，你知道他的過去，但到了一個時間，你慢慢不知道他的現在，更不用提他的未來。究竟父親跟兒子可以參與彼此生活的線，是怎麼開始斷掉的？為什麼有一天你開始不太想跟父母講話？或是開始關在房間裡面？對一般人來講，這很難講清楚。

但是在《失魂》裡面有一個比較明顯的分水嶺──阿川在小學的時候遇到了一件事情，從此之後他的人生開始分岔；但之後阿川到底去了哪裡，這才是我的電影想要講的東西。很多人在這部片看到的都是父親對兒子的付出，但我覺得拍片去談這個很無聊，父母親對小孩子的付出是大家都了解的東西，那有什麼好談的？要談的是阿川這個人，他現在是什麼樣子，他過去發生了什麼事情，以及父親的角色又是什麼原因變成這個樣子。

─── 您的電影之中常見到魚或昆蟲等小生物的特寫鏡頭，似乎在傳達生命的荒謬、渺小或殘酷，這樣的影像已成為您的作者標記，為何有此靈感？

鍾：只是因為我拍片很喜歡拍一些有的沒的。我很喜歡觀察現場有什麼很迷人的東西，把它拍下來，可能是一道光影的變化，也可能是什麼東西在爬，有時也可能是劇本中原本就有的畫面。我記得有一次拍汽車廣告，我覺得只拍車子跑來跑去滿無聊的，就想搞怪一下，拍一條鰻魚在碗公裡面游，後來我就把這個鰻魚剪進廣告的一個鏡頭。廠商問起，當然要編一個理由讓他們覺得放進去也滿好的，但我只是覺得想放個東西讓它看起來比較不一樣而已。

電影則不能夠一直丟太多看起來不相干的東西進去。話雖如此，但《失魂》是有最多這種畫面的，因為大自然中這樣的生命很多，你可以形容生命很脆弱、很微小，但是你在那邊，會很驚訝地發現有那麼多東西和你一起生活，人類只是其中一種生物而已。你可能覺得自己是靈長類，優於其他物種，但是每種生物都有他們自己特有的美感、形體，構成各種生物獨有的特質。

《失魂》片中的這些影像雖是在現場拍到的，但我各有在這些畫面上賦予象徵意義，例如片尾從花中鑽出的甲蟲，或是兩隻交纏的蚯蚓。其中最特別的是一開始的蛾，因為我太太是教藝術史的，她看到片子時跟我說：「你知道你為什麼用蛾嗎？」她告訴我：「在歐洲藝術史裡，人們相信蝴蝶代表人的靈魂，蛾則是代表被惡靈附身的魂魄。」我才知道我的這個畫面無意間符合了一些理論的說法，但這是我完全沒意想到的。

──── 是否能這樣說，您是從《失魂》開始，才有意識地放進這些小生命的畫面，在之前的作品中反而都是出於直覺的決定？

鍾：你的確可以這麼說。前幾部置入的畫面都是在環境之中出現的畫面，《醫生》裡面有拍一隻蜘蛛，它剛好在他們的屋簷下結網，當下感覺起來像是一個捕捉家庭、或是延續生命的事情。《停車》的魚頭只是純粹呈現它的荒謬而已，因為我們以前鄉下人家都把廁所當廚房。《第四張畫》裡面的魚也是因為在現場，因為角色的工作關係而帶到。《失魂》則是滿刻意放進去的。

──── 這次開始刻意置入這樣的影像，是您回顧過去作品後做出的設計嗎？

鍾：我從來不想維持風格的一致性，而且電影上映之後我也不會再去看，所以也不會去追憶以前的作品內容。

鄉土、武俠、青春、魔幻、寫實劇

《總舖師》　　導演/陳玉勳

> 做電影就是這樣，你不可能只做自己完全熟悉的東西，而拍電影能幫助創作者成長，不只是先要自己學習很多，再把它們拍成電影，而是我可以藉由拍電影的過程學到很多原先不了解的事。

原文出處｜《放映週報》420 期 2013-08-12
圖片提供｜影一製作所股份有限公司

陳玉勳

1962年生。畢業於淡江大學教育資料科學系。喜歡繪畫和重金屬搖滾樂，大學畢業之後進入「民心工作室」，從事電視劇的實務工作，曾擔任《佳家福》、《母雞帶小鴨》等電視單元連續劇編導。近年主要從事廣告拍攝，曾獲得多次電視廣告金鐘獎、時報廣告金像獎等。1995年執導電影處女作《熱帶魚》，獲瑞士盧卡諾影展藍豹獎、法國蒙貝利耶電影節最佳影片金熊貓獎，以及金馬獎最佳原著劇本獎。1997年完成第二部電影《愛情來了》，獲選日本東京影展青年導演競賽單元及金馬獎最佳男、女配角獎。2010年執導《茱麗葉》三段愛情故事中的〈還有一個茱麗葉〉，2011年再度執導《10+10》其中的〈海馬洗頭〉，2013年終於交出睽違十六年的電影大作《總舖師》，承襲「勳式幽默」，將台灣古早味辦桌文化搬上大銀幕。

文／游千慧

在《總舖師》這部充滿歡樂的電影中，有個很孩子氣的女主角詹小婉，她就如同時下年輕人，不滿現況，也不喜歡做自己。導演陳玉勳笑著表示：「她的個性跟我有點象，我年輕時比較封閉，常會躲進衣櫃裡幻想自己跟世界隔離，或者溜到公園把自己藏在水管中（就像漫畫《哆啦A夢》的大雄一樣的行徑），我總想要暫時離開世界。而這部片中的小婉，同樣不喜歡自己的生長環境，不喜歡她爸爸的事業，因此戴在頭上的紙箱就像是她的任意門。」

言談中三不五時提及動漫人物的陳玉勳，認為愛好漫畫電玩的自己很幼稚（或者說純真浪漫），他很嚮往有「任意門」的世界，因此創造了有如自己分身的人物，片中的小婉只要心情低落，戴上紙箱即可逃脫現實。原本是想遠離身邊的人，然而小婉卻在與世隔離中找到了最親近的夥伴，她與飾演憨人師的吳念真及演出料理醫生的楊祐寧，最後都有了深刻的情感連結。人與人之間的互動，在《總舖師》中衍生出如同孩子般的單純與溫暖。這部關於料理的「史詩喜劇片」在引人發噱之餘，也讓人感受到「身而為人」的美好滋味。本期專訪將帶各位和陳玉勳導演面對面，讓勳導和大家分享他料理這道「手路菜」（拿手好菜）的獨門祕訣。

——————請導演談一談拍攝這部「史詩喜劇」的契機。

陳玉勳（以下簡稱陳）：我本來一直在籌備古裝武俠片《必殺技》，但資金始終沒湊足，讓我覺得很挫折，感覺就像浪費了好幾年的時間，便決定先拍《總舖師》。

辦桌這個題材的構思是一兩年前開始想的。一般人對台灣美食的印象都只停留在小吃，較少人認識台灣的料理大菜，我就想到可以拍「辦桌」這個主題，因為這種文化現在已經漸漸消失，不趕快做很可惜。再加上目前的電影市場還不錯，比十幾二十年前都好，如果我不趕快做這個題材，晚一步一定會被別人做走。所以我從一年前便開始準備，跟華納的石總（石偉明）與李烈、葉如芬提案，並得到他們的支持。去年夏天石總告訴我2013年的暑假有一個檔期，問我要不要上，我立刻答應了。但當時距離上映只剩下一年，電影幾乎還是一片空白，我便快馬加鞭地開始寫《總舖師》的劇本，從構思到撰寫完成前後只花了兩個月，且馬上就要籌劃拍攝，其實劇本寫得很辛苦，緊接著的一整年都在拚命為拍片工作，整個過程其實還滿匆忙的。

——————您的拍攝題材一向以草根小人物的生活為主，是因為您對這些題材較熟悉嗎？

陳：我總覺得，我們生活在台灣就該多了解台灣，所以我拍片會希望把本土的題材先做好，拍攝我們熟悉的故事。而我的第一部片《熱帶魚》跟我自己比較有關聯，描述聯考經驗、求學過程，但這部電影中的題材也不完全和我自己相關，比方說，對漁村的描寫即是我不太熟悉的部分，需要事先做許多功課。拍攝《總舖師》也一樣，我比較熟悉的其實也只有「吃辦桌」這件事，廚師怎麼做菜我真的不懂，所以就得去理解、找資訊。做電影就是這樣，你不可能只做自己完全熟悉的東西，而拍電影能幫助創作者成長，不只是先要自己學習很多，再把它們拍成電影，而是我可以藉由拍電影的過程學到很多原先不了解的事。

——————請您談談將電影定位成「史詩喜劇」的原因。

陳：當初寫劇本時，並沒有想寫成「史詩」喜劇，一開始只打算寫個小品，但我的毛病就是會愈寫愈多，寫到某個師父就會再想到他的師父，人物便愈來愈多，故事也愈加龐大。每個人看劇本都覺得太長了，但我又很難縮短，以致接下來整部片的拍攝都好困難，讓我覺得這已經不是一般的喜劇，早就超過小品的範疇了。影片初剪完時，竟長達三個鐘頭，我就開玩笑說，這是「史詩」喜劇了吧。後來大家覺得用「史詩」喜劇來宣傳感覺很棒，因此就成了史詩喜劇。

──《總舖師》不只是篇幅史詩級，故事的設計也十分龐大，有種武俠傳奇的感覺。

陳：原本籌劃的《必殺技》是武俠片，可能因為這樣，在寫《總舖師》的故事時，武俠片的概念也不知不覺被我帶到這個劇本裡。我在故事中設計台灣北、中、南部都各有一位有名的總舖師；再加上辦桌請客這件事，通常離不開請神、請人、請鬼，我覺得這很有趣，就定下「人」、「鬼」、「神」三個高手。這樣的設定會有鮮明的傳奇色彩，人物的感覺也跟著呼之欲出。我想到鬼就是個流氓，人就是一個街友，而神則要有正統大師的地位，寫到這裡自己都覺得很像武俠片。

台灣人能接受好萊塢電影、日本片、港片，但奇怪的是，台灣電影好像一直只能走寫實路線，什麼奇幻、科幻類型都沒有，甚至連武俠片都要追溯到三、四十年前。這二十年來創作者好像只對寫實片感興趣，而台灣觀眾雖能接受外來的非寫實電影，卻不能接受台灣拍的科幻片，例如有飛碟、外星人來台北的電影，我敢保證沒有人想看，大家會覺得太離譜，台灣哪可能有外星人，但台灣人卻接受歐洲、美國會有外星人！這樣的狀況導致國片不夠多元。所以我在《總舖師》想嘗試放一些武俠傳奇，或魔幻色彩的東西，但又不要完全脫離現實，想讓觀眾去適應、感受不一樣的電影調性。

──本片之中有許多製作精細的特效畫面，您的首部長片《熱帶魚》的動畫效果也讓人折服，請您聊聊從《熱帶魚》到《總舖師》的高規格動畫製作。

陳：當初拍《熱帶魚》，那條魚剛開始其實做得並不成功，原本找的公司做的成品，一看就覺得很假，塑膠感很重。其實「熱帶魚」要做成CG動畫很困難，因為熱帶魚的長相本身就不太寫實，這一點要花很多心力克服。再說十八、九年前，電腦特效尚未像今天那麼發達，要把電腦訊號轉成影片輸出非常貴。原本想找日本做，但對方開價一秒鐘需台幣三萬元，那一段有

三十秒,如此就要花九十萬,我們當然沒有那麼多預算。我找的公司雖然把魚做得很漂亮,但在輸出這個關卡難以克服。後來又找了香港,那裡開價是一秒台幣一萬元,也很貴,做好了我一看卻發現顏色、反差都不對,很令人苦惱。最後繞了一大圈找回「台北沖印」,他們有機器設備也有輸出的技術,就讓他們試試看,結果做出來的效果比香港好多了。

現在科技發達,但《總舖師》的動畫一樣仍需花費很大的功夫,因為動畫特效部分很多、人力又不足,每天都被我硬逼著修改,每個畫面至少修改十次以上,比方說憨人師跑到月球上的效果,光調整明暗度就做了好久,非常辛苦!這次是請中影做動畫,我會不時警告他們:「動畫做不好沒有人會怪導演喔!」讓他們每天都繃緊神經仔細地做(笑)。

──────── 影片在台灣北、中、南取景,拍片的經過及場景的運用是如何安排?

陳:這部電影難度非常高,時間又匆促,對我們來說真的是不可能的任務。從元旦開拍,製片組算過,我們大約用了七十幾個場景,很驚人,光找景就找到頭皮發麻。我的負擔很重,美術組也投入非常大的心力,整體工程很浩大。但我們運氣不錯,加上我的小組實力也很堅強,所以整個劇組居然可以按表操課,完全照著副導訂下來的期程拍攝,作業還算順利。

在台南拍攝的經驗很好,南部天氣好、吃的也好、場景也很美。我們大部分在台南市作業,也有到官田,拍演員在那裡找菱角,以及在官田的高架橋上拍攝重機大隊。當初在台南拍了一個月,等到要回台北工作時大家都很害怕,台北除了天氣不穩定,人也比較難搞定。南部的鄉親很熱情,凡事好商量,相較之下台北人就很愛抗議(笑)。

所有人最擔心的一幕,即我們在國父紀念館拍攝料理大賽的戲;那段劇本共有二十幾頁,預定拍攝六天,而且全部都是夜戲,每天都從傍晚拍到天亮。晚上的時間很短又容易累,拍到第

四、五天時，工作人員都覺得「完了，一定會拍不完」，到了第六天，我只得火力全開，把大家分成兩組，用兩台攝影機、兩個場景下去拍。我就在兩個景之間跑來跑去，這邊演完一個鏡頭，就趕拍另一邊，另一組則趕快繼續搭下一場戲的場景和燈光，就這樣一路拍到天亮，終於把料理大賽的戲殺青了！真的十分艱苦。在台北拍片大家心理壓力都很大，像是在國父紀念館才拍第一天就有警察來關心，因為附近居民去抱怨我們太吵、打燈太亮讓他們睡不著⋯⋯等等，真的不好伺候。

─── 片中憨人師捷運底層的地下世界令觀眾驚豔，請問是如何想像和找到場景的？

陳：影片做到憨人師的橋段，我就認為這位街友必須有個基地，得讓他開一間「憨人大飯店」做食物給其他街友吃。我們考慮過河濱公園、橋下等等，但又覺得太普通，後來想到那個基地要在地下，那裡是地下社會，與人間已經有點脫離了。這個設定給了我們很大的難題，台北哪裡有「地下」？我相信有，以前都有一些涵洞、下水道，台北既然有捷運，軌道旁邊一定有空著沒用的空間。我叫製片組一定要找出那種地方，也帶領大家去台北捷運地下街尋找，只要一看到門就打開看看有無通道，四處亂闖。有一天，製片給我看一張照片，說他發現一個很厲害的地方，照片上看來是一個滿寬敞的洞，裡面有軌道，是一個火車隧道的出口，在華山文化創意園區那一帶，是當時鐵路地下化時設置的，因為華山以前有車站，後來廢棄了。

我們到了那邊就爬柵欄進去，順著鐵路往裡邊走，看到那個很黑的洞，裡面有些野狗，還滿可怕的。在我的想像中，憨人師的基地裡要畫壁畫，用那個洞口拍起來應該不錯，然而我還是很好奇走到底是什麼，就帶頭一直往裡面闖，製片組都很怕會遭遇危險，擔心萬一導演摔死或受傷了怎麼辦，但大家還是順著鐵路與石頭路走了很久。過了二、三十分鐘之後，突然聽到裡面有很吵雜的聲音，接著居然看到一台火車開過我們面前！當時每個人都好興奮，尤其我最開心！當下就決定憨人大飯店一定要在這裡拍，大家便開始討論起拍片細節，同時也擔心這個地方借不到，但我無論如何一定要在這裡拍，所以製片組後來花了很多精神與鐵路局打交道，才終於借到這裡。

接下來想要做一些壁畫，我很喜歡素人畫家洪通那種風格，但若要用他的風格來做，可能要多花幾個月，因此美術組又挑了好幾種畫風讓我參考。我挑了一款請他們做，要求畫一面很長的壁畫，於是美術組的人就在那個地下通道整整畫了一個月，每天天亮就進去畫，畫到天黑才出來，其他的劇組人員則先到台南拍戲。

另外我們還有一場追逐戲，戲中女主角追憨人師追到一個地下室門口，門一打開，眼前即有列車衝過去那一幕，這場戲的籌拍過程也很順利。其實原本劇本的確有這一場戲，劇組也都覺得台灣可能有這樣的場景，只是不知要去哪裡找，不知道是不是神明保佑，後來還真的被我們找到。當我們找到那個樓梯，走下去，一開門看到火車從眼前通過的時候，我們都好興奮！戲中拍到的電車開過、閃著火光，都是真實取景。在拍憨人師的那幾天有好多業界朋友來看，我還在臉書上寫：台灣電影史上最厲害的場景出現了！每個跑來看的人都目瞪口呆，太厲害了！可惜以後鐵路局不可能再出借那個地方，並且要求我們把壁畫全部還原。

―――― 片中壁畫所繪的古早辦桌文化和出現的古早菜都是根據史實呈現的嗎？

陳：是的，我們事前做足了功課，知道古代的辦桌形式，希望能再設計一個故事性的壁畫，告訴觀眾最早的總舖師其實每次出門都只帶一個徒弟同行，背上背著做菜的工具，其他什麼食材都不用準備，所有菜餚都是到村子裡再用現成材料做成的。其實整片片講述的精神即在此，這大概是五十年前的台灣，約從日據時代晚期就有這種辦桌文化。

以前的農業社會真是如此，人家請你去辦桌，師傅便帶徒弟走很遠的路到那個村落，抵達後跟主人討論，看看大家家裡有什麼、有養什麼家禽牲畜，並且商量要做哪些菜、怎麼分配、辦幾桌，還要請主人再幫忙去找些什麼。總舖師除了手藝好，頭腦也要很好，要很會打算盤，算得很精準。以前的時代，每個人家裡可能只有一張餐桌，要辦十桌就需要集結眾人，左鄰右舍都搬自家的桌椅、餐具來用，有些人也會去幫忙廚師洗菜、切菜，總之就是大家一起勞動，共襄盛舉，不像現在只要付款給餐廳即可直接點菜。

我們為了拍古早菜，請了黃婉玲老師做顧問。黃老師是台南人，對辦桌非常感興趣，她到處去找辦桌師傅，人家做菜她就站在一旁看，有幾個總舖師答應讓她觀摩，到後來甚至允許她幫忙，因此觀察研究了許多，並教了我們很多。同時，黃老師也是鑽研古早菜的專家，她一直四處打聽各種古早菜的食譜，還跑到不同人家去學，一心想還原那些料理的味道，後來還整理成書出版（編按：黃婉玲著有《百年台灣古早味》、《總舖師辦桌》、《老台菜》等書）。研究古早菜困難的是，有些菜每個人講的做法都不太一樣，甚至有些菜是很多現在的總舖師也不會做的。我們就請黃老師推薦一些菜，請師傅做出來讓我們試吃、參考，有些菜吃下去真的會讓你像《中華一番》裡面的人，覺得好吃到像是火箭要升空一樣！

但等到真的要挑出古早菜來拍時，遇到一個問題——這些菜的賣相多半不好，早期的菜餚看起來不花俏，都是以勾芡為主，顏色多半是咖啡色、土色系，也沒有什麼裝飾，看起來有些單調。為了拍起來好看，我們還是要選擇一些比較上相、光看樣子就很誘人的菜，所以就請老師再挑出觀眾現在看到的這些菜色。

——————關於料理醫生的構想？

陳：本來想寫的是一個流浪廚師好手，我立即聯想到「怪醫黑傑克」。因為我本身很愛吃美食，但也常常吃到難吃的食物，對我來說，珍惜食物最好的方式，就是把菜做好吃，把菜做得很難吃就是糟蹋食物。我想，會不會有一個廚師也有這種觀念？他的使命是要拯救難吃的食物，能教你怎麼改變做菜的方法，讓它變得好吃，如同一個醫生，幫某其菜治病。這個構想其實可以自成一線，成為單獨的故事，專門講一個料理醫師到處流浪的故事，但《總舖師》這部電影就是要廣納很多角色，許多不同背景的人結合在一起，目前我還沒有想要發展周邊的故事。

——————為何替楊祐寧飾演的料理醫生設定了這麼奇怪又噴飯的口音？

陳：演料理醫生的楊祐寧長得很帥，我必須設計一些東西破壞他的完美。試了很多方法後，我們發現講話如果帶有某種口音會很好玩，大家就開始研究哪些音他發不出來，後來融合四川口音（ㄋ與ㄤ不分）、客家腔、台語腔，還有其他奇奇怪怪的口音打造出楊的人物特色。台灣這一輩的年輕小生很齊全，長得帥又會演戲，在華人市場中算很厲害，但是口條好的年輕小生實在不多，而楊祐寧是我覺得這一輩年輕演員中口條最好的一位。他講話很生動，很有戲感也很會模仿，這部戲他表現得很好，好像他天生就如此，拍到後來工作人員講話都跟他一樣了（笑）。

——————《總舖師》似乎受到動漫與電玩文化的影響，可否談談這兩者對本片和您的意義？

陳：我年輕時看很多動畫漫畫，雖然這十年比較少看，但只要拍「吃」的主題，肯定會受日本漫畫影響。日本漫畫所畫的做菜故事太成功、太生動了。連周星馳電影也一樣，不論《食神》或《總舖師》的料理評審，都免不了做成日本漫畫中那種誇大樣式，因為吃了美食，最好的反應就要像漫畫一樣，會爆炸、起飛等等，才能傳達那種無比美味的感受，否則觀眾又體會不

到，不知道品嚐到那種美味帶給人的神經什麼樣的感覺。所以我拍攝評審吃到美味食物的誇張，並非肢體狀態而是心理狀態。

片中運用的另一次文化「召喚獸」，也是我在玩的遊戲，RPG電玩已經出很久了，十幾年前我還在拍《愛情來了》的時代就在玩這種遊戲，那時有「仙劍奇俠傳」、「太空戰士」、「勇者鬥惡龍」，都是我三十幾歲時在玩的東西，裡面都有召喚獸。其實召喚獸是一種通稱，只是召喚來的怪物長得不一樣，它們各有特殊的武功、防禦力，用來對付敵人。我就把這個概念放到人上面，要某些人只要一召喚就能來幫助人，片中那些宅男也像那種女孩子一召喚，就會出面幫助的角色。《總舖師》裡面那三個就很宅，本人也是！

────── 在您的劇情長片中，流行樂也扮演了重要角色，可否談談流行音樂對您創作的影響？

陳：我很喜歡在電影中用流行音樂，因為那本來就是在我們生活中隨時會侵襲你的東西。再說音樂和影像不同，影像要打開電視或到電影院才看得見，音樂則是走在路上就會飄來，因此，我覺得人的生活中會有許多音樂串在一起。我喜歡用流行歌，那些歌都是某種氛圍與記憶，放在影像中會帶你走向某個時刻。《總舖師》中的鬼頭師一發動摩托車，就響起劉文正的歌，像是他的主題曲，那首歌我從讀國中時就很喜歡。流行歌代表某年的某段時間，現在回去聽老歌，就能馬上帶你進入時光隧道，一首歌即代表整個時代氛圍！

────── 您拍攝過許多膾炙人口的廣告，《總舖師》片中也有一些畫面帶有廣告風格，您認為廣告工作的經驗對您現在的電影是否帶來影響或是幫助？

陳：其實我並不想把電影拍得像廣告，而我拍廣告也都沒有固定合作的攝影師。這部片的攝影師是錢翔，他拍過很多電影，例如張艾嘉的《20 30 40》等，我之前拍廣告也常找他合作，他的資歷很豐富，目前也在執導他的首部電影。回到《總舖師》上面，這部電影是喜劇，又是拍料理，我希望畫面要更活潑、鮮豔、豐富，影像語言更誇張，做菜的鏡頭表現一定要誇張，要進到菜的世界，食物要變大就用廣角，光要打得讓食物鮮豔多汁，這與廣告的視覺語言屬性一致。但其中難免有些畫面很難拍出來，例如片中有一個炒飯的鏡頭，我很希望攝影機能拍到米粒在鍋子上跑，就像賽車一樣，本來大家都認為很有難度，但我說我不管，就突發奇想地要他們去找一台行車紀錄器，把它黏在一個架子上順著鍋子轉，雖然NG很多次，用了很多怪招，但拍出來的成果大家都很滿意。

愛與孤獨的
永恆習題

《當愛來的時候》、《暑假作業》　　導演／張作驥

> 我自己知道我在這個圈子裡有一個很重要的位置,就是獨立製片,我完全不依靠任何人。我走獨立製片,堅持就很重要,也會影響做法,更要百分之百對自己的成品負責,因為全部都是自己的意見。

原文出處｜《放映週報》279 期 2010-10-15、436 期 2013-12-02
圖片提供｜張作驥電影工作室有限公司

張作驥

1961年生,文化大學影劇系畢業,跟隨過許多著名導演,如虞戡平、徐克、侯孝賢、嚴浩,不斷累積經驗。首部電影製作為《暗夜槍聲》,因故未能於台灣上映。1996年自編自導電影《忠仔》,一部有關「八家將」的電影,起用非職業演員為主要演員,引起國際影展的重視。1999年,《黑暗之光》大量使用非職業演員,完成一部關於盲人的故事,一舉囊括東京影展最佳影片、東京金獎及亞洲電影獎。其後,將自身沉澱的心情及拍攝客家電視連續劇的經驗,於2002年的夏天,在《美麗時光》中將之釋放。並監製導演電影電視劇《聖稜的星光》。2007年於《蝴蝶》中,敘述關於親情與人性間的掙扎。2008年因為父親的心願,拍攝《爸…你好嗎?》。2010年新作《當愛來的時候》破台灣影史紀錄入圍金馬獎十四項大獎,勇奪金馬獎最佳劇情片等四項大獎。2011年拍攝歷史戰爭電影短片〈1949穿過黑暗的火花〉,並成為第十五屆台灣國家文藝獎得主。2012年製作電影短片〈愛在思念中〉,向侯孝賢導演的經典鉅作《悲情城市》致敬。《暑假作業》為其第七號電影作品。

繼《爸…你好嗎?》最動人力作
張作驥 第 6 號電影作品

我喜歡
陽光的感覺

當愛來的時候
WHEN LOVE COMES

獲邀
倫敦國際影展
觀摩影片

獲選
釜山國際影展
大師放映

文／王昀燕、曾芷筠

張作驥的「家庭三部曲」——《爸…你好嗎？》、《當愛來的時候》、《暑假作業》，一改早期作品陽剛而兇猛的風格，轉以內斂、質樸的基調，分別從父親、母親及孩子的角色，探索家庭成員間的命運牽連與情感縈繫。對他而言，「家庭三部曲」是他拍片多年對社會的回報，藉此體現作為一名創作者的社會責任。

《當愛來的時候》是張作驥的第六部作品，強勢入圍第四十七屆金馬獎，並獲頒最佳劇情片、最佳攝影等大獎。張作驥以純熟凝練的影像技法，羅織出三位形象各異但同樣堅強的女性，並透過未成年女主角來春的眼光，去包容母親（及自己）的傷痕、過錯，同時歷經了懷孕生產的重大改變，思索多時，終變得更加安靜而成熟。這是一部很私密的女性成長電影，也是一部很大眾的趣味鄉土電影，導演張作驥居中巧妙統合，完成了一部受到高度讚賞的作品。

「家庭三部曲」最終曲《暑假作業》，則以抒情清簡的筆觸，敘述一個男孩如何度過寂靜又明亮的夏天。影片主角大雄生活在擾攘的都市，雙親正協議離婚的他，在學期末了被送到鄉下陪

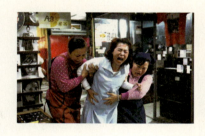

伴獨居的爺爺；面對活潑野性的新同學、靜謐開闊的郊野，他逐步打開心扉，對於成長有了新的領悟。

《暑假作業》劇本歷經多次修訂，最早是以張作驥的兒子為本，劇情中亦融入他孩子的真實性情與生活習性。本片宛如父親的懺情錄，注入了他希望孩子明白的道理。訪談間，張作驥屢屢對於因忙於拍片，疏忽與孩子相伴而表示愧疚，鍾情於創作的他甚至直言：「如果能再重來一次，有幾部戲我會真的不拍了，我會陪我兒子。」

本期專訪導演張作驥，談論《當愛來的時候》、《暑假作業》的拍攝構想與執行歷程，以及他作為一個創作者、一個父親的領會。

────　《當愛來的時候》和過去男性、暴力等題材非常不同，和《爸⋯你好嗎？》以短片羅列父親群像的結構也不太一樣，本片是在一部劇情長片中織入三個母親的不同形象，以及她們之間複雜細微的情感，請問當初是如何構想劇本的？

張作驥（以下簡稱張）：我的電影主角基本上都是十六歲的青少年，不論男女。之前李亦捷去產房實習，或做採訪、個案了解時，才發現三個個案裡面有兩個是她的學姐；青少年懷孕的比例很高，或是有弱智、自閉症患者的家庭也非常多。青少年的主題，又要拍母親，第一件事情就是要讓她懷孕，而她的媽媽可能就像呂雪鳳那樣，有權力、嘮叨的形象。但是這樣不夠，所以再找了一個大媽的反向，就是二媽，因為這個家庭裡面的某些因素。有些人覺得，這到底是什麼年代？還在討二房？但這種情況在台灣還是有，因為大媽不能生育，所以黑面才討了二房。

────　反觀片中的父親角色，他入贅到這個家中，凡事需要聽大媽安排，還唱改編版的〈家

　　　　　後〉；另外一個男性角色是高盟傑飾演的自閉症叔叔，這跟以往您片中的陽剛男性非常不同，為何有這種轉變？

張：女性強的時候，男性一定要弱，才能和諧相處。但是要弱到怎樣的程度？壞？悲？這部分確實有所掙扎，我一直在想女性的堅強是否一定要搭配男性的無能？能不能不要讓男性這麼軟弱？入贅已經造成一種悲哀，因為他弟弟有自閉症，他希望能多賺一點錢寄回家裡給弟弟，這是他的責任，但是當阿嬤死了，弟弟來跟他同住，他就必須要面對這個問題。他逃避過問題，也不代表他做得很好。當他生病、垮了下來，其他的問題才會出現。到底是誰沒有面對問題？其實是大媽沒有面對問題，強勢的人不一定永遠強勢，她內心可能有些脆弱，而且是黑面的退讓妥協才讓她能夠維持強勢，並不代表她真的很強。

有一段落凸顯了我的態度：范植偉客串的禮儀師代表一個斷點，他不聽話，出去被車撞了，如果後面他沒有再回來，表示這張桌子真的不吉利。很多人會相信一件事情只有一個意義，變成一種迷信、藉口。可是，把時間拉長，它反而可能變成一件好事。因此，它跳脫了男人和女人的對抗，如果黑面不那麼悲哀，他本身是好的還是壞的？比如說二媽的角色，她原本是一個生產工具，最後全家必須靠她來撐，她開槍就是在展現給別人看，在我的地盤要尊重我。來春看著這一切，問題就會落到她身上。

至於自閉症的男性，他被貶到一種位置，也造成別人生活很大的困擾，但是他讓一些人改變了，最直接的就是改變來春。阿公的角色本來也很壞，他年輕時為了自己的理想跑去當傭兵，但是後來剪掉了這段，因為談女性的堅強不一定要貶低男性，我覺得這太兩極化了。這部片原本是要談男人女人之間的關係，都拍完了，剪接的時候再重新考慮，決定要講母親，才把一些男性的戲份刪掉。

　　　　　故事設定的地點也很有趣，雖然是在台北，但是看起來不像台北，反而比較鄉土，能否談談片中的取景地點？

張：她家是在萬華和平西路的鳥街，就在華西街前面，巷子出來就是艋舺大道。禮拜天全部都是帶著鳥來打鬥、拍賣的人。

———— 選擇鳥街似乎也呼應了一些片段，比如阿傑常常說自己會養雞，也真的養了一隻雞；來春心情不好的時候會去橋邊看鴿子。鳥類在片中有什麼特別意涵？

張：這是環環相扣的，我的片子常常拍一些動物，劇本上加一些動物可以活化、立體化人物。因為金門有鳥，我又選擇在鳥街拍，河堤上也有鳥，鳥可以把金門、來春、阿傑及黑面這四個部分拉在一起。養雞其實是在幫助阿傑，讓他不這麼無能，因為自閉症在人物架構上會比較容易跑到俗稱壞人、無用的方向去，所以讓他養一種可以飛的動物。那隻雞從剛生出來就開始養了，由高盟傑來養，牠只聽他的話。另外，養雞其實就像他進入這個家庭一樣，帶給別人困擾。片中有一幕是全家人去金門後，大媽在房裡卸妝，只有雞的叫聲陪著她，雞就變成全家人的一個象徵，看到雞就會想到他們。

———— 本片以來春的生產作結，手法很寫實，但是隱約帶了一點魔幻的氣氛，這是您刻意安排的嗎？

張：這個結局是我一開始就決定了，她和媽媽在同樣的地點、位置生小孩，我常常會這樣，就像《忠仔》的開頭和結尾都在河邊。這個方式其實是魔幻的，誰會跑到廁所去生小孩？Ending的氣氛是讓范植偉出現，再看到來春的妹妹和郵差在一起，走去旁邊看槍。你會發現來春未來可能是大媽或二媽，妹妹也可能是，這樣重新又來過一次。最後來春的生產場景花了很多時間拍攝細節，像是羊水滴下來的時候要拍到反光。這種寫實我滿喜歡的。

———— 《當愛來的時候》入圍金馬獎多項大獎，請談談您的心得。

張：我在拍《蝴蝶》的時候負債很高，唯一的解決方法就是不斷拍戲，連悲傷的時間都沒有。但是一直拍會枯竭，等你發現自己低潮的時候，往往最低潮的時候已經過了。

我自己知道我在這個圈子裡有一個很重要的位置，就是獨立製片，我完全不依靠任何人。台灣第一部獲威尼斯金獅獎的是《悲情城市》，我從那裡開始切割，做任何事都不會依賴那個資歷，不會在名片上印「《悲情城市》副導」，我必須靠我自己去做，用低成本去做事。現在很多電影跟大公司合作，但是大環境不好的時候就很危險；我走獨立製片，堅持就很重要，也會影響做法，更要百分之百對自己的成品負責，因為全部都是自己的意見。我覺得商業的東西獨

立製片也可以做，只是要多一點細心和耐心。

這十年間，我買了很多器材，培養了四百多個助理，有的去當導演，在電影工業裡面我們佔了一個位置。所以我很反對電影數位化，影片一數位化就完蛋了，很多基礎工作人員就斷層了。跟焦的大助理養成要十年，那時現場根本沒有小螢幕，我們是透過人和人之間的信任在拍片；現在大量的HD電影焦都不準了，大家在現場看小螢幕，那個螢幕就是結果，人都變成了工具，這是不一樣的。不過，下一部電影《暑假作業》就必須數位化，我有我自己認定的做法。

入圍還是謝謝很多評審，今天不管是零入圍或入圍項目破紀錄，我還是認為電影是一個群體的工作，我只是一個協調者、中和者，有任何功勞都是大家的功勞。

———— 《暑假作業》這個企劃構想歷經多年，期間屢有變動。最早，您拍完《蝴蝶》時就曾表示接下來要開拍《暑假作業》，後來卻相繼拍了《爸…你好嗎？》、《當愛來的時候》。過去您提到這部片子時，曾說要採用2D動畫，但最後並未如此呈現。能否請您先談談這個企劃的沿革？以及最終為何選擇以此樣貌呈現？

張：我的小孩子從四歲開始由我接手照顧，直到六、七歲，我做任何事情時他都跟著我，拍《蝴蝶》時尤其如此，去蘭嶼、去很多地方。那時有一種愧疚，覺得自己從事這個工作，疏忽了跟小孩子相處的太多時間，雖然他在我身邊，但真的沒有靜下來聽他在講什麼，所以很想告訴他一些事情。

一開始很想拍他，以他為主，但我突然想到父親跟我講過一件事情，他是外省第二代，我的電影他都看不懂，他希望我拍一部他聽得懂的電影，看不看得懂沒關係，他要聽得懂。我父親講了一句話：「你知道嗎？我們民國三十八年來台灣的所謂外省人，是很辛苦的。」為什麼？他們來台灣時並不會講國語，我父母親是廣東人，來這邊又要學國語，學完國語又要學閩南語，像我母親，閩南語比國語還厲害。因此，我的整個計畫就改了，先拍《爸…你好嗎？》，裡面有各種語言，包含廣東話、大量的國語，也有原住民族的語言、閩南語、客家話。

拍完後，心想，下部片真的要回來拍《暑假作業》了，但很多觀眾說：「你都拍了爸爸，不拍媽媽噢？」也對啦，那就拍媽媽囉。本來沒什麼靈感，後來在香港，朋友請我吃飯，看到

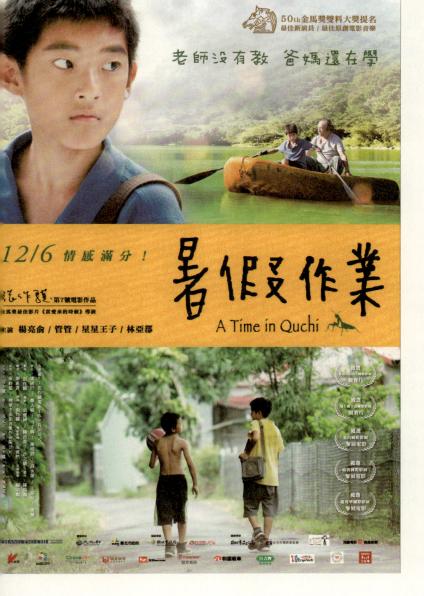

酒促妹,覺得這種行業太棒了,就寫一個這樣的故事。《當愛來的時候》也打亂了我整個計畫。做完之後,又想回到原來的計畫。

其實這三次的劇本完全不一樣,第一次是以我的小朋友為主,第二次是小朋友和我的過去混合在一起,第三次就把我拍《10+10》的〈穿過黑暗的火花〉那個案子加起來。所以本來《暑假作業》是有戰爭場面的,要到金門去,估了預算,將近一億。因為金門都是古蹟,不能炸,只能透過2D動畫呈現;除此之外,1949年時金門沒有樹,所以看到樹必須全部塗掉,後製費用相當高。去年去找錢的時候發現,台灣的企業主對民國三十八年的事真的沒興趣,大陸倒是希望我去拍,他們對這題材非常有興趣,但這牽涉到說法的問題。所以爺爺的背景就不能到金門取

景,因為預算太高,光是《10+10》那個短片大概就一千萬。最後只得改劇本,就回歸最基本的命題:到底是誰的暑假作業?小朋友的。因為屈尺我很熟,我覺得那個地方應該介紹給都市人,就再改了新一版的劇本。對小朋友的這個戲,我只有一個理想——做普遍級。

———— 無論就實際地理區位或片中呈現而言,都可看出屈尺距離台北市區很近,儘管如此,生活形態及價值觀卻有天壤之別,這是您在片中主要想凸顯的嗎?

張:回到人身上,其實父母跟小孩子相處,即便住的不好、簡陋一些,物質條件不佳,但精神的東西有沒有呢?我唯一拍了一部普遍級的,沒有髒話,什麼都不能有,當然一定是要談一下這個囉,我也不能搞笑。本來有投資者希望我找小彬彬,但那不是我的習慣。不管城鄉差距、物質生活或精神生活,我要找到一個對比,反映在新店、屈尺的小朋友和一個都市來的小朋友身上。這個都市小朋友隨身的配備就是我兒子的配備,我兒子需要什麼就給什麼,在都市裡面教育小孩子,我自己都犯了很多錯誤,基本架構就用我自己對兒子的看法,放到他身上。片中談城鄉差距,也涉及都市人對網路的依賴,像Facebook;孩子習慣人家幫他按讚,生日也是假的,所有都是假的,但他擁有很多。另外一邊的家庭是什麼都沒有,但他們有動物、有螳螂、有視野。有句話很重要,他們問大雄:「你家花園有沒有圍牆?」我們在各地放映,每個地方的觀眾對這句話都有感覺。

———— 拍攝團隊在前期做了大量的採訪調查,主要對象是大台北地區的國小學童及教師,此

―― 一訪調計畫的構想是來自於您嗎？

張：因為我不能用我自己兒子作為單一標準，他是一個宅男，跟人群不大相處，我用他做標準怕會失去很多東西。另一方面，我去找演員，因為屈尺廣興國小只有二十七個同學，既然如此，我就找二十七個人，便到各個學校去找，結果從十一個學校找到二十七個非常特別的孩子，有體型較胖的、沒有人緣的、永遠搞孤僻的。當然前提是，他們必須不怕蚊子，那邊每個地方都有蚊子，真的是受不了。基本上，小朋友也得花時間適應環境，要整合他們真的要花很多耐心。

―― 團隊在向老師諮詢時，側重的問題諸如：「學校有什麼比較著名的特色？」「老師有出過什麼特別的暑假作業嗎？」「在數位化和少子化的影響下，教學上有沒有什麼困擾或幫助？」「單親狀況多嗎？」頗切合本片論及的問題。經過這一波田野調查，對於您的拍攝有什麼幫助嗎？

張：我們去的大部分都是都市，當然鄉下學校也有，導演組或製片組去執行訪調的人，原先對數位化、少子化也是不懂，藉由老師一講，他們就會懂了。這二十七個小朋友要跟我們相處兩、三個月，這些問題是不是也是我們劇組的問題？拍攝期間，工作人員都是老師，所以學校老師的疑難雜症我們必須要先知道。為什麼這部片子老師看了比較有感覺，因為有些東西我們把它放進去了。

―― 您當初在選擇小朋友時有什麼標準？湊在一起的群像希望是什麼樣子？

張：這二十七個小朋友，我們當然希望找外型很有趣的，要有特色。我們最後篩選了五十幾個，然後就到魚池去辦活動，為期三天的體驗營，再從中挑出二十七個，畢竟太有個性、不能合群，那也沒辦法，至少要跟兩三個人混在一起；一直黏父母親的也沒辦法，然後他必須適應那邊的生活，不怕水、不怕樹、不怕蚊子。裡面被叮得最慘的是小亮（楊亮俞），叮到整個腿都是包，偏偏他是屈尺人，他是屈尺國小的。屈尺國小選了兩個人，一是他，另一是大熊（高水蓮飾），他們是同學。

要小朋友演戲，如果真實生活中他們能建立一種團隊默契，那是滿好的，有些生活上的戲要他

們自己撞，才可以撞得出來；他們沒辦法演，要去演一個假的，不可能。所以我們幾乎都按照正常上下課時間，把他們每天都接到學校去，不管他有沒有戲，都來學校，玩在一塊。我們也找到很好的贊助商，讓他們每天吃冰淇淋。他們都很活潑，問題是不聽管教，非常痛苦，現場老師都得出面管訓。

─────── **本片從選角、試鏡到訓練長達半年，在選角上有沒有碰到什麼困難？**

張：這部片2012年7月底才準備開拍，因為我沒辦法決定哪一個主角。我要決定兩個家庭，一個是管管這邊，另一是撿破爛的家庭。演員方面調整了一個多月，情勢很緊張，因為小孩子的邏輯是暑假一放完就不用拍了，所以我們就變得非常趕。

小亮很早就決定了，但誰演他妹妹？我要不要再多加一個弟弟？要看他們互動得夠不夠。後來我決定那個妹妹之後，我覺得他們倆互動可以，從頭到尾一直在抬槓、吵架，太像兄妹了。他們也可以好，也可以不好。最重要的是，管叔可以管得住他們。管叔住花園新城，小亮也住花園新城，他們早就認識。

我的習慣是這樣，如果有家庭份子，同一家庭的人不一定要非常像，但一定要有一種氣質，要臉型都差不多，才有遺傳的感覺，尤其這些人都沒演過電影，說服力要更強，一看就像一家人。那種生疏感小亮可以做出來，因為我們把他隔離，跟同學故意不熟，很多場合都不讓他參與，他就很傷感，問道：「為什麼我不能參加？」我說：「不行，因為你是外地來的。」

再來一個決定就是對面那個家。他們必須跟大自然接觸，敢抓螳螂、敢抓麵包蟲、敢抓所有的東西，敢下水、敢爬樹。這個家庭就比較難定角，女孩子能爬樹爬那麼快的很難。那很難耶！高四米，超過二樓，站到上面去也沒護欄，小花一上去還跳，原住民小朋友不禁大喊：「喂，你幹嘛啊，嚇死人啊！」幸好最後一組合出來之後，發現太完美了，然後找個阿嬤跟他們相處。那個阿嬤講台語，其實現在小朋友誰聽得懂台語呀？雖然學校有教，但在台北市沒有機會講呀，所以要怎麼讓阿嬤講的話他們聽得懂，就需要相處。

最後定角的是爸爸。那時候我希望找一個很嘮叨的父親，但看起來又有點事業，要有點年紀，講話時會一直講理由，什麼事都要講理由。有一天，他們推薦星星王子，他是講星座的，本身

就很會講話。有些人一看到就很討厭這個爸爸。

─── 《蝴蝶》是您的第四部片子，您曾說，那部片是您某個創作階段的句點，也可能代表階段性的結論。接下來的幾部片，從《爸…你好嗎？》、《當愛來的時候》到這一部《暑假作業》，基本上皆環繞著親情，調性上也比較溫暖，之後會沿著此一軸線繼續發展嗎？這幾年拍這三部片對您的意義是什麼？

張：不會呀，我會跳到暴力的。

其實能拍電影對我而言是一件非常奢侈的事情，講難聽一點是自私。因為我父母親始終反對，我父親走了，母親到現在還是反對我進這個圈子，有一餐沒一餐的。我自己的公司成立了十二年，助理那麼多，我相信他們的家長也會覺得薪水這麼低，那麼辛苦幹什麼。我母親到現在都反對啊，不管你拿什麼獎，那沒有用的，不能吃飯呀，她希望我當公務人員最好。

我們有那麼多社會資源進來，不管是輔導金、政府補助，或是很多人的幫助，你難道沒有一點社會責任嗎？如果前面的《忠仔》、《黑暗之光》、《美麗時光》是青少年的題材，《蝴蝶》是對父親的質疑，那麼我應該回到這個社會，拍一些探討家庭關係是什麼的片子。家庭組成就三個成分：父親、母親和小孩。當時覺得自己應該要有一點社會的道德。這不賺錢的，《當愛來的時候》還賠錢，得那麼多獎沒有用的。如果我有欠社會什麼，這三部片子應該算是一種回饋，不能說公益，畢竟它還是商業行為，但這種題材沒人拍啊。

《爸…你好嗎？》給我很大的感動，這部片是台北電影節的閉幕片，在中山堂放映。中山堂可容納八、九百人，假設一半的人是男性，我沒有看到一個不哭的，你要看到一個男生掉眼淚很難。為什麼會這樣？其實儒家思想一直教育我們，男生對父親很難開口說什麼，所以我一直積極在戲院門口或各個場合告訴觀眾，沒關係，打個電話回家就好了。拍完這部之後，我很想寫一部《媽…謝謝你》這類題材，但人家一聽便說，一定要母親節上噢、要搭什麼商品，我就沒有興趣了。後來就寫了《當愛來的時候》，一個未婚、一個正宮、一個二媽，這三個女生怎麼反映現代台灣女性的身影，希望能一網打盡一半以上的女性觀眾。《暑假作業》只能從小孩子橫切面到都市，畢竟看片的人以都市為主，讓父母親去看的時候有所感覺，但問題來了，作為一部商業電影，讓觀眾去檢討自己，票房怎麼會好？

拍電影對我來說是非常享受的一件事情，你有機會做這件事情，要不要有一些社會責任？以前我每一部戲都有一些弱勢的人，不管是蒙古症、弱智或自閉症，我知道這種人放到戲裡面就沒有人要看了。

────── 這部片觸及了成長路上的孤獨，尤其片末，爺爺對大雄說：「你要學會孤獨，因為沒有人可以永遠陪著你的。」能否請您談談這部分？

張：人要習慣孤獨。我自己從小一個人長大，我有兩個姊姊，很早就生病死掉了，我家以前很窮。我們後來搬來台北，我每天都不在家裡，老跑出去，我家圍牆和門不斷墊高，所以老師來找我們家非常簡單。我的名字叫張作驥，我母親非常後悔，因為「驥」是千里馬，到處跑，我是屬牛，又是做牛做馬，當然這是我母親的說法。但對我自己成長來講，朋友最重要，因為我沒有兄弟姐妹，我跟我爸年紀又差很多，他四十幾歲才生我。我一路成長都靠朋友，但朋友不可能永遠陪你，所以某些階段真的每天都一個人在家，永遠一個人。我記得國三畢業那年夏天，大家都各奔前程，暑假期間真的是自己一個人，去哪裡都一個人。

長大之後，雖然朋友多了，但你專心的時候就很孤獨，寫作的時候很寂寞啊，像我今天早上在樓上寫東西、看書，那種感覺又上來了。但我發現那是因為我不專心，真正專心時不會想到寂寞和孤獨。我的人生觀很簡單，每個人都是上一部火車，最後都是掉到懸崖，只是什麼時間而已。問題是大家不會去看它，因為太遠了。我們大家一起上火車，現在到站了，你要不要下車？你以為下車之後火車不會繼續往後面開嗎？還是會開啊，終點是一樣的。所以我的看法是，到站了，當然要下來走一走啊，不管你現在到了電影圈、寫作，或到哪裡，都下來走一走再上車。有些人一輩子不下車，但還是會走到後面。你真的要自己走完這一段路是很孤獨的。

有一天，一個人問我：「誰能陪你一輩子？」我聽了很震撼。你覺得呢？誰能陪你一輩子？先生、小孩、爸爸媽媽？一般來講，大部分會說老伴。我看到一篇文章說，興趣才能陪你一輩子。像我母親一直依靠我父親，他們從大陸坐船，歷經十四天海上漂流，終於來到台灣，我一直認為父親走了，母親會自殺。他們的關係非常濃烈，當我父親走的那一刻，我看到我的母親，覺得她馬上就要走了，結果至今八年了，她還好好的，只是變得有幻想症，一直講重複的話。如今，我母親又回到她小時候在廣州時做的事情──看書；她非常喜歡看書，文學底子很高，她是梁啟超的家鄉廣東省新會縣那陣子唯一的一個高中生，我母親是才女。我父親過世

後,她非常難過,但她的興趣幫她撐下來了。

所以你要不要習慣孤獨?很早以前,我一直有個想法,工作不用學習,什麼東西要學習?休息要學。休息不只是睡覺,休息一天,你可以睡覺,休息八天呢?你能睡八天嗎?不能。有一回,片子一上完,公司的人休息一個禮拜,結果有人第三天就受不了了,第四天就跑來,他不會休息。以前沒有公司的時候,弄完一個案子,無所事事,我就自己到處跑。休息是很累的事情,工作很OK,反射嘛。如果能找到一個休息的節奏,那種自我的滿足感和開心是難以言喻的。我被很多長輩臭罵,你怎麼可以這樣說,工作要學耶,休息不要學,我說,錯了。

習慣了孤獨,當它是你的好朋友的時候,怎麼相處變得非常重要,它會產生很多東西。你會找到一個興趣的,其實在孤獨旁邊是很多東西黏在上頭的。

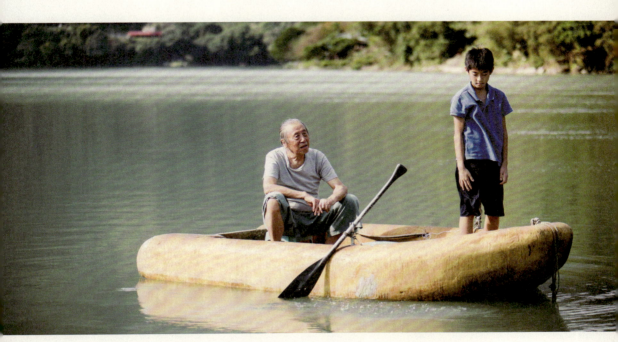

四、不完美人生

拼湊「遺忘」
與「回憶」的拼圖

《被遺忘的時光》　　導演／楊力州

片名訂為「被遺忘的時光」,我非常喜歡,因為拍攝這部電影的過程,真的就是一個拼圖的過程。可是很有意思的是,無論是拍攝期間,甚至是觀眾最後看到的作品,我們在處理的、呈現的,反而是他們忘不掉的部分,片名講的是被遺忘,但內容講的是「忘不掉」。

原文出處｜《放映週報》283 期 2010-11-12
圖片提供｜後場音像紀錄工作室有限公司

楊力州

1969年生,國立台南藝術大學音像紀錄研究所畢業。1997年以《打火兄弟》獲得金穗獎紀錄片類首獎,1999年以《我愛(080)》獲得瑞士國際真實紀錄片影展最佳影片、日本山形國際紀錄片影展評審團特別推薦獎,2001年以《老西門》獲得文建會紀錄帶獎首獎,2002年的《飄浪之女》獲得金穗獎紀錄片類優等獎。2003年,《新宿驛,東口以東》獲得電視金鐘獎非戲劇類最佳導演獎,2006年則以《奇蹟的夏天》獲得金馬獎最佳紀錄片獎。2007年的《水蜜桃阿嬤》在全國十九家電視台聯播;《征服北極》獲邀為2008金馬國際影展閉幕片,2010年的作品《被遺忘的時光》為當年院線最賣座之紀錄片,並入圍金馬獎最佳電影配樂。2011年,《青春啦啦隊》獲邀為台灣國際紀錄片雙年展開幕片,並入圍金馬獎、台北電影節最佳紀錄片。2013年的最新作品《拔一條河》獲邀為台北電影節閉幕片,並入圍金馬獎最佳紀錄片。

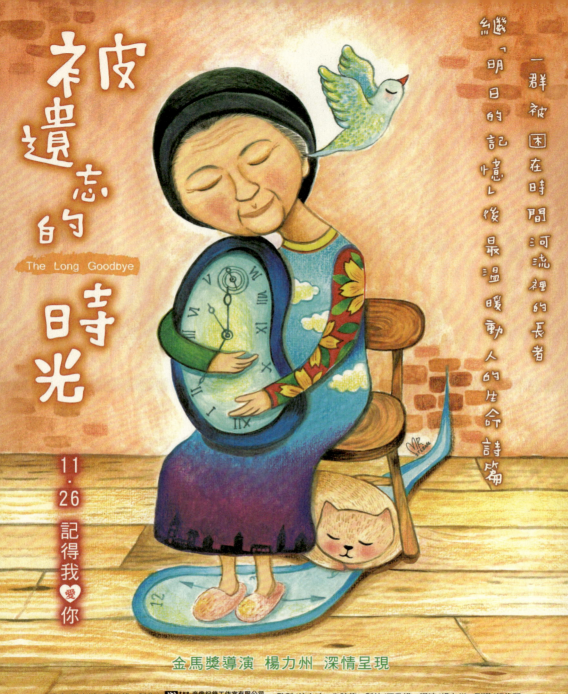

 文／洪健倫

金馬獎最佳紀錄片得主楊力州,接受天主教失智老人基金會之邀,以兩年時間拍攝《被遺忘的時光》這部記錄六位失智老人故事的紀錄長片,魅力絲毫不輸劇情片。片中鮮少出現正襟危坐的受訪畫面,多半是透過不著痕跡的剪輯與幽默的觀點,將鏡頭下被攝者的一言一行編寫成一篇緊湊而動人的故事。

從首部紀錄片《畢業紀念冊》開始,楊力州除了拍攝一則則關於青春、熱血的故事之外,他一直感興趣的另一議題,則是和年輕人相對的族群——老年人。楊力州於2001年獲得「地方文化紀錄影帶獎」優等的作品《老西門》,便是一部透過在當地居住的老人家追尋西門町過去記憶的作品。

楊力州表示,台灣早已悄悄進入高齡化社會,我國六十五歲以上的老年人口比例佔總人口的7%,超過了日本的6.8%,高齡化的社會是我們當今不得不面對的現象,而失智症又是高齡社會中的一個嚴肅課題。楊力州因拍攝本片而開始認識這項疾病,他說,在現今的台灣,六十五歲以上的族群,十六人之中就有一人罹患失智症;八十五歲以上的老年人,更是每四人之中就

有一位。對於照顧失智症患者的家屬而言,面對父母、祖父母漸漸喪失記憶與生活的能力,是一個不管在道德上、經濟上、體力上皆心力交瘁的考驗。所以楊力州認為《被遺忘的時光》拍攝的,其實不是別人的故事,而是我們每一個人皆可能要面對的故事。本期專訪邀請楊力州導演,和我們分享拍攝失智老人過程中的經驗與感想。

────── 首先請導演談談何時開始注意到老人的議題,又是在什麼機會下開始拍攝失智老人的紀錄片?

楊力州(以下簡稱楊):從北極回來之後,我就把拍紀錄片的議題完全鎖定在老人。到現在,包含手上正在執行的紀錄片,總共有四部都是關於老人。想要拍他們的原因很簡單,因為老年人本來就是人數非常多、但我們總是忽略的一群人。早在我開始做紀錄片時就已經意識到了,關於老人的某些想像也已在心裡成形,但因諸多原因,沒有把焦點特別關注在此。想要專心地花很多時間拍攝老人,是有一個契機的──拍《征服北極》之前,我拍過一部以老人為主角的故事,但關注的重點不是老人,而是自殺的議題,叫做《水蜜桃阿嬤》。

這影片當時在媒體上曝光非常大,但後來出資拍攝的媒體,因募款引起非常大且嚴重的爭議。無論如何,拍攝這部紀錄片讓我開始接觸老人的議題,思考關於老人的故事。當《水蜜桃阿嬤》播出,為了募款事件紛紛擾擾的當下,有一個社福團體的朋友打電話給我,想找我拍一部為失智老人募款的紀錄片。當時我已經被眼前的募款爭議弄得昏頭轉向,所以聽到這兩個字就直接拒絕了,因為我當時認真地以為自己從此不會再拍紀錄片了。

中間停滯了大約一年的時間。一年後我從北極回來,除了家人的電話之外,接到的第一通電話就是這個朋友打來的,他說還是想找我拍攝失智老人的紀錄片,極力邀請我無論如何先去他們那邊看一看再說。怎麼會有一個人的執念這麼強烈?所以我也開始好奇了,就跟他約了時間,讓他帶我到一個養護機構參觀。

他們安排了一個醫生很認真地向我介紹關於失智症的種種，其實我當時完全不了解這個疾病，後來就跟醫生在機構的門口聊了起來。聊著聊著，看到門口開來一台計程車，走下一個五十幾歲的先生，攙扶著他八十幾歲的老父親，走向療養院門口，裡面的護士也很專業地馬上迎上前扶走老父親，一邊走還一邊跟他說：「伯伯，裡面有很多老朋友，可以陪你下棋喔！」而他兒子也準備回頭搭上計程車。那個老先生一開始走的時候還沒反應，但沒兩步就開始掙扎，因為他發現自己好像是被騙來的。我當時注意到了那場騷動，跟醫師的談話也停止了，看到那老父親在門口用力掙扎，大吼大叫，他兒子也嚇到了，往後退了兩步，不知道該怎麼處理。老先生吼叫之後突然轉過頭來，用非常兇狠的眼神瞪著他兒子大聲地質問：「我到底做錯什麼？」

那一刻所有人都好安靜，那名五十幾歲的先生眼角馬上就留下了兩行淚，更又走上前去把護士的手撥開，挽起他的父親，回頭搭上同一台計程車，從此我們沒有再看過這對父子。那一刻我就覺得我應該留下來拍攝這部紀錄片。

──────**您前後總共花了多久時間完成這支紀錄片？**

楊： 差不多拍了兩年，後期做了半年，總共大概兩年半才做完。大概拍攝了一年多就先看帶，先整理，試著做初剪，但做不出來，就回頭繼續拍。這過程的好處是，讓我們有機會先整理素材，會明確地知道一些方向。

失智老人跟一般紀錄片接觸的對象很不一樣，他們完全沒有辦法建構起一個一般觀眾能夠理解的故事架構。我們想要把它變成一部紀錄片，但又不想讓它變成一個非常風格化的東西，例如以音樂主導，或是講究視覺取向的電影，因為如果把故事調性屏除的話，很難撐起一部院線電影。所以還是要回到敘事上，將焦點放在人的身上。

──────**在開拍之前還是需要一段時間和拍攝對象建立關係，面對失智長輩的您是怎麼做的呢？**

楊： 我們的確嘗試過，但很快就放棄和他們建立關係了，因為你今天去，不用等到明天，才三分鐘不到他就忘了你是誰，所以我們的關係沒有辦法建立。這樣的過程非常痛苦；前半年我們每個禮拜都要去拍個三、四天，但每次去幾乎就是撞牆，完全不知道該怎麼辦，因為沒有辦

法對話,甚至很多時刻到了現場,我也不知道拍什麼。如此長達半年。還好這半年算是一種調整,加上我們對這個疾病很陌生,所以失智老人基金會便介紹對失智症非常了解的專業醫療機構幫我們上課。那幾個月除了拍片,我們都在上課,藉此了解關於失智症的醫療常識。

────── 所以在拍攝前期時,花了比較多時間在了解失智症,好找到和被攝者建立關係的方式?

楊:我們花很長的時間在了解這個疾病,但我並不想把這個了解變成一部電影;通常關於疾病的影片會用非常科普的方式介紹,但一來那樣的東西已經有了,二來很多情感絕對不是可以用科學方式量化的。所以我覺得應該回到人,或回到情感面上,卻因此給自己找了一個很大的麻煩,因為我跟被攝者的關係沒有辦法建立起來。

─────── 在這部電影裡,光是和一個拍攝對象溝通、對話、拼湊他的故事就已經夠困難了,而您不僅記錄了多位長輩的故事,並且將幾位長輩的故事串在一起。您怎麼樣去安排影片的內容?

楊:這個養護機構有兩層樓,起先拍攝時,我們就把場域設定在影片中的這一層樓。這裡總共有近三十位失智老人,一開始拍的時候就知道無可避免地會拍到所有人,就算他不是主要角色,所以我們花了滿長的時間請養護機構去說服每一位長輩的家屬同意我們拍攝。因為住到養護機構的失智長輩原則上都已經是重症,不具有行為能力了,所以他們的監護人都是家屬,也就是他們的孩子,或是伴侶。我們一定要這層樓所有長輩家屬的同意,因為不管怎麼拍,都可能會帶到。最後好像有五六位不願意,所以一定得非常謹慎地避開。

一開始,這二十來位長輩全都有拍,我們甚至跟第一線的照護者接觸,跟志工或醫療人員聊這些失智長輩的狀況。在田野階段,我們不盡然單一地針對被攝者,對於那些失智的長輩,我們只能純粹地觀察,因為他們非常難對話,所以很多關於他們的訊息都是從照護者和家屬這邊聽到的。我們之後再花很多時間去縮小範圍,最後才聚焦到影片中看到的幾位被攝者。

會挑選這幾位被攝者的原因其實非常簡單,因為失智,這些長輩的溝通能力已經受到影響了,所以首要的考量就是他們必須具有行動能力。如果仔細觀察,會注意到影片裡面有些長輩連走路都不行了。失智症不只造成他們的語言與思考能力退化,連掌管肌肉協調的神經也失去功能,再加上其他併發的疾病,有的人連行動能力都喪失了。具有行動能力的人只剩下一部分,大概佔二分之一。

片中出現的這六位角色都非常立體,不管是他們展現出來的神態,或是說出口的一點點斷裂的話語。失智長輩說的話非常斷裂、不具有邏輯,但是從那些斷裂的片段之中,還是可以隱隱約約感受、猜測到一些線索,從子女那邊又可以得到一些斷裂的線索,所以拍這部片幾乎就像一個玩拼圖的過程。

片名訂為「被遺忘的時光」,我非常喜歡,因為拍攝這部電影的過程,真的就是一個拼圖的過程。可是很有意思的是,無論是拍攝期間,甚至是觀眾最後看到的作品,我們在處理的、呈現的,反而是他們忘不掉的部分,片名講的是被遺忘,但內容講的是「忘不掉」,這是一個很有

意思的兩兩相對的狀況。

──────可愛的景珍奶奶是影片中的靈魂人物,請問您怎麼找到這一個拍攝對象?

楊:這是一個小小的意外。我們真正拿著攝影機進到養護機構時,刻意問這幾天有沒有人會入住,因為對拍片而言,如果有一個被攝者是從入住開始跟起,是很好的。沒想到他們跟我說,今天有一個剛入住,就是景珍,所以第一天我們就拍到她在找她女兒。我們不是刻意找的,是一開始就想要拍她。但是也不知道會發生什麼事,或是她的個性怎麼樣,只是純粹因為我們是同一天到那裡。

她非常有魅力,也是個非常重要的人物。其實我們大概走一走、拍一拍之後就發現她非常重要。電影裡這些老人的故事之間的連結,也是靠著景珍喜歡到處串門子的個性。除此,最主要的是她的家屬非常支持,其實我們在剪接的時候都會有點小小的擔憂——當自己的父母變成一部電影,他們可不可能接受那樣的形象?我們當然都必須事先讓這些長輩的家屬看過,所以在初剪、拷貝階段,所有失智長輩的家屬都看過。那時候我覺得可能需要和景珍奶奶的女兒溝通,沒想到完全不用溝通,因為她本身也在社福圈工作,照顧一群身心障礙的兒童,所以非常能理解。

──────您會把電影的初剪先給被攝者看過,但是也有人不建議紀錄片工作者這麼做,您怎麼看您的做法?

楊:這麼多年來,我每一部紀錄片都這麼做,一定要讓我的被攝者看過。無論是《奇蹟的夏天》,抑或涉及私密議題的作品,如《水蜜桃阿嬤》,都必須被攝者看過,獲得他們同意才能播映,我覺得這非常重要。當然紀錄片或電影有非常多的論派,但我也不管這些論派,我覺得這件事情是最重要的。

──────這部電影和《奇蹟的夏天》一樣,各都使用同一個場景作為電影的開場和結尾,這樣的安排十分特別,為何會有如此構想?

楊:其實這是我的困境。這是一個非常難說的故事,我們一直在所有拍攝素材裡尋找一個具有

完整過程的片段。這場去掃墓的紀錄，對許多懂電影的人或紀錄片工作者而言，應是眾多拍攝素材之中一個非常普通的內容，但對這部拍失智長輩的紀錄片而言，卻是我們拍到最完整的一次內容。儘管只是出發去掃墓，在墓園裡碰到一些事，最後靜靜地散步離開，卻是兩年來拍攝的所有片段裡面，最完整的一場戲，不可思議吧！由此可見我們拍攝的素材有多麼破碎。所以對我們而言，當回到剪輯檯上時，這個場景就變得非常珍貴。

其次，我們為什麼要這樣用？其實它在形式上跟《奇蹟的夏天》一樣，可是意義上不一樣。我們發現這個唯一完整的內容有著哲學上的高度，因為它發生在墓園。我們希望這個故事在墓園開始，也在墓園結束。

其實整部紀錄片皆在探觸兩個命題，第一個命題是「尋找」。不管是尋找過往的光榮、逃難的恐懼、過去弄丟的小孩，或是記憶中的故鄉「西林村」，這些長輩們都在尋找。但令人難過的是，所有的尋找都發生在這個養護機構裡，不管是他們心中的恐懼或美麗都在這裡。

另外一個議題是「死亡」，所有人都會走向死亡，沒有人逃的了，你我都一樣。你會發現，我們在這部影片處理的都是死亡，例如尹伯伯看到陳雲林來台會談，非常害怕地告訴護理長他要死在這間屋子裡，不要走出去，他非常害怕共產黨迫害他。而另一個患者水妹，在運動時看到一隻死掉的小鳥，她對死亡的解釋和定義跟人家非常不一樣，她可以說它是「睡覺了」，原來她對死亡的看待是這樣子。我覺得非常了不起，因為自以為神智正常的我們，對死亡的恐懼或揣測竟比不上一個失智長輩對死亡這般豁達。而王老師的女兒幫她安排好墓碑上所有的字樣，跟她說你會活到一百歲，然後開一瓶上等法國香檳酒，為自己的百歲生日小小地慶祝一番，可是在慶祝過後要迎接的，是一百歲之後隨時會到來的死亡。

影片結尾，場景再回到墓園，在墓園裡，景珍奶奶哭泣著她先生的死亡，後來變成哭她媽媽，最後靜靜的離開。那一場的最後一個鏡頭就是拍墓園裡一個一個排得很整齊的墓碑，整部影片就是在碰觸這兩個命題，所以我非常喜歡這個開頭和結尾。

———— **在觀影的過程之中，我有時覺得這些長輩不只是遺忘，更像是在自己的記憶裡迷了路。**

楊：對，失智症是腦部病變的疾病，它非常厲害，但再怎麼厲害，有些東西就是帶不走；它帶不走快樂、悲傷、恐懼，像尹伯伯看到陳雲林來台的新聞就會很緊張地發抖。整部影片雖然在講遺忘，可是也在講忘不掉，加上你剛剛提到「迷路」也是一種很有趣的形容詞，對他們而言，不僅在時間中迷路，甚至在空間、性別、關係上也會很混亂。這真的是一個在記憶、空間裡迷路的故事。

而必須面對的事實是，這樣的事情我們都有機會碰到。對於這個不只是即將發生，而是已經開始發生的──從醫療來看是一種疾病，從家庭來看是一種社會要面對的問題、狀態──我們都還沒做好準備，但是它已經到來了。我覺得這部影片撇開藝術和電影的身分或條件，回到社會面上，尤其有其重要性，所以我非常期待政府官員來看。一般觀眾看到的是親情、感動，而一些會去思考人生、生命的人，會看到的是遺忘、迷路這樣非常形而上的思維。但是對政府官員或一些對於政策有決定權的人，可以看到的是這些失智的長輩、經濟弱勢的家屬，或是看到大家對於這個疾病還是如此陌生，當它將要排山倒海而來時，我們竟然沒有為這個嚴肅的問題做好準備。

在老面孔裡
瞥見不老歷史

《不老騎士》　　　導演／華天灝

這部片的厚度和廣度比想像中更大，如果只是講爺爺們騎車環島的故事，反而把他們的生命講窄了，應該要拉到他們的生命片段，以及他們身上的大時代。人生的旅程才是我最想在這部片中傳達的。

原文出處｜《放映週報》379 期 2012-10-12
圖片提供｜CNEX 視納華仁

華天灝

1981年生。畢業於世新大學廣電系，2002年起，從事紀錄片、短片、廣告等各類型影像製作。創作類型可以無限，但最關注的，還是片中人物真實流露的瞬間。現為廣告導演、監製、旋轉牧馬工作室創辦人。紀錄片作品《不老騎士》於2012年十月、2013年一月分別在台灣、香港上映，票房屢屢刷新，締造紀錄。2013年八月更挺進北美加州，成為台灣影史上第一部在美國戲院正式上映的紀錄片。

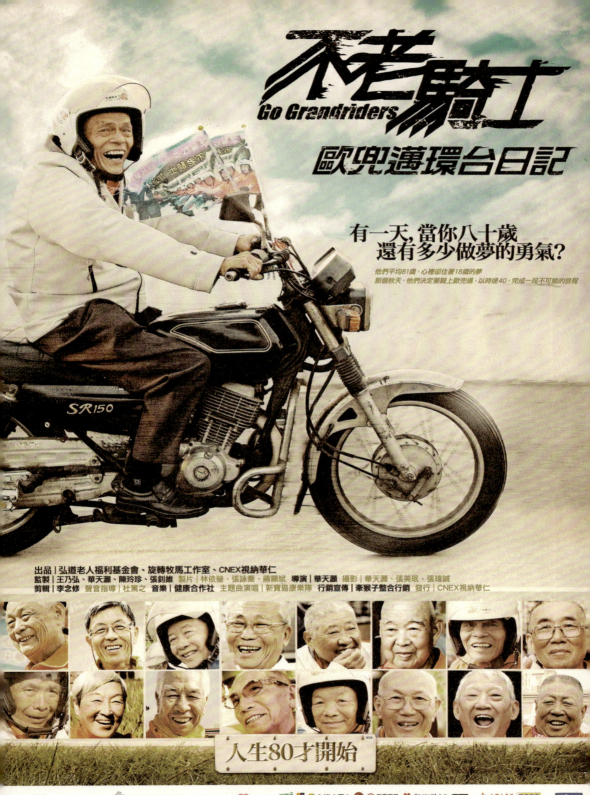

 文/曾芷筠

2011年,一則廣告讓大眾看見幾位老爺爺重拾年輕夢想,騎上摩托車,帶著逝去好友與親人的相片環台旅行的故事。而對比挑戰不可能任務的熱血激昂,這回紀錄片《不老騎士——歐兜邁環台日記》以九十分鐘的院線版本,填補出每位老爺爺、老奶奶動人的生命經驗血肉。十七位環島成員象徵著台灣的族群和歷史:篤信道教、說閩南語的團長賴清炎爺爺是日據時代的警察,身為警察的責任感讓他堅持帶領一群老人環島;隨國民黨來台的軍隊士兵在台灣一住六十年,有的卻還沒有機會遍遊台灣;牧師夫婦是台灣人,而典型清教徒式的愛情和生活,充滿節制又洋溢著幸福。

在旅途中,這群長者用自己信仰的儀式為對方祈求平安順利,互相理解(有時也聽不懂)對方的日常語言,更在六十年前戰場廝殺、六十年後共同環島的奇妙緣份中「一笑泯恩仇」。首度嘗試拍攝紀錄長片的導演華天灝以沒有想太多的鏡頭,「等」到了許多不同歷史經驗的個體生命真心交會的動人片段。

本片起始於「弘道老人福利基金會」這個致力於建立健康老年生活、提供在地服務的基金會發

起的構想,而原本單純的構想,在導演華天灝花費多年時間擴充、剪輯之下,呈現一個具有史觀的多元歷史縮影。近年,高齡化成為一個嚴峻且迫切的現象,瀕臨崩潰的健保醫療系統、供不應求的照護空間、設備、人手,逐漸增加的老年人口將往何處去?又要如何活得快樂且有尊嚴?近年許多電影如《搖滾吧!爺奶》、《昨日的記憶》、《桃姐》,紛紛讓電影裡的老人形象豐富了起來,過去也有經典捷克電影《秋天裡的春光》展現美麗青春的老年生活。《不老騎士》或許是老年版的《練習曲》,也提供已老、將老、未老的觀眾一個練習變老的機會。

《不老騎士──歐兜邁環台日記》入圍本屆釜山影展「超廣角」競賽單元,並即將在全台上映。本期專訪導演華天灝,從拍片的過程,談及自身成長的經歷和對台灣人情味的感動。

────── 您一開始是拍廣告、接案子,能否談談您開始拍電影的過程?為何又選擇紀錄片這個類型作為開始創作的起點?

華天灝(以下簡稱華): 我大學念世新廣電,對創作一直很有衝動,寫文章也寫歌,後來出了一張唱片。因為出唱片的關係,接觸了很多這個產業的人,到了大三大四,唱片業景氣不好,才開始比較專心在拍片。起初拍片的衝動其實就是好玩,那時候的狀態比較難得,你會一直有感受,有很多話想說。我當時很想以創作為業,2003年畢業後雖然想拍片,但連五萬元都申請不到,沒辦法創作,覺得很慌張。我記得2006年在金穗獎頒獎典禮上,看到同學在台上分享自己的作品,還有陳正道,那時《盛夏光年》快上映了,我們年紀差不多,他們在台上講導演的創作理念,但我可能連想進電影業當助理都找不到門路,就開始接案子,心想至少還在這條路上。就這樣到處亂拍,包括記者會側拍,其實《不老騎士》就算是其中一個案子。後來主要都在拍廣告。

拍《不老騎士》之前,我其實沒看過什麼紀錄片,我是看好萊塢電影長大的,對紀錄片的想像就是比較沉悶,議題很深,如果不關心這個議題可能看不太下去。後來才發現,一件真實發生

的事情，其實可以用比較通俗的方式來說。在這樣的狀況下接到《不老騎士》，由於一直找不到機會創作，所以沒把它當案子看，而是想要完成一個作品，便找很多認識的朋友去拍。對我來說，最難得的是拍這部片時的狀態，因為想得很少，事情非常簡單，只有純粹的好奇，不會去預設要拍到怎樣的畫面、對的素材，用技巧去拍到，而是對爺爺真的在意、好奇，不管重不重要都會去拍，所以情感很純粹，互動也很對味。

大部分的素材是我二十六歲時拍的，三十一歲時重新回頭整理那時在想的事。如果兩三年前剪出來，或許不是這個版本，所以這五年的沉澱還滿好的。現在常常都在接電話，離當時創作的狀態有點距離，所以更知道珍貴的東西是什麼。

───── 《不老騎士》從2007年開拍，過去曾有較短的版本、發行過DVD，也曾經變成大眾銀行廣告題材，為何現在仍堅持要將這部紀錄片推上院線？

華：開拍時是一個二十萬的案子，只有十五分鐘，剪完頂多變成一個MV，那時沒有想太多，就找了很多好朋友一起去拍片。原本是受弘道老人基金會所託，希望在巡迴座談的過程中先放影片；後來發現，爺爺奶奶的故事很吸引我，想拍成紀錄片，便建議基金會加入更多情節，比如爺爺克服困難的過程，包括蘇花、南橫、天氣、身體，再去帶到爺爺本身的故事。

開拍之後，發現拍到的東西比自己想像的精彩很多：團長出發第一天就生病，還有帶著妻子遺照環島的阿伯，裡面有太多元素；拍到三分之二左右，我才知道這個故事大概長怎樣，覺得可以發展成一部超過六十分鐘的影片。裡面有神風特攻隊的教官、日據時代的警察、在大陸打過仗的外省爺爺，六十年前他們見面是在戰場，六十年後他們一起騎車環島旅遊。命運很神奇，這幾乎是你沒辦法想像的事情。而團長是最想要完成這件活動的人，又是唯一自己無法完成整個旅程的人，可以看到他的衝突和拉扯，團長的毅力真的很讓人尊敬。此外，他們玩起來的時候很像小朋友，但有時候又會突然講一句很有哲理的話。我發現，這部片的厚度和廣度比想像中更大，如果只是講爺爺們騎車環島的故事，反而把他們的生命講窄了，應該要拉到他們的生命片段，以及他們身上的大時代。人生會經歷很多事，不一定很完整，會有遺憾，比如帶妻子遺照環島的桐伯，他們家過年很熱鬧，但太太已經不在，他仍是很認真過日子，繼續前進。人生的旅程才是我最想在這部片中傳達的。

弘道老人基金會覺得老人在社會上的限制太多，希望大家支持老人去做自己想做、而且可以做到的事情。他們先有了環島的想法，跟團長一起發起，才有了這個活動；徵選爺爺後，開始訓練，訓練過程中我們才進去拍。他們做過調查，發現想環島的爺爺滿多的，環島遊台灣很有趣，是一段不大不小的旅程。

我一開始就想上院線，為了基金會活動剪了五十多分鐘的版本，巡迴活動上大家都很喜歡，總共播了三、四百場，誠品、電視台也對這部片產生興趣。那時剛好遇到第二屆CNEX「癡人說夢」主題紀錄片影展，還跑去半路攔轎，跟工作人員說：「對不起！我們拍了一部跟夢想有關的紀錄片，可不可以讓我們播一下？」人家明天要開展、片單都排好了，沒辦法播，就這樣到處去找資源。後來運氣很好，拿到短片輔導金，才讓後期有辦法進行。

其實我們2009年就想上院線，後來補拍了很多爺爺生活的片段，包括剪頭髮、釣魚、祖孫家庭生活、過年等等。剪了三分之二，碰上八八風災，基金會投入所有人力去救災，因此無法在2009年上映。2011年大眾銀行又拍成廣告，大家才知道這件事。今年開始重新剪輯，光是看帶就看了三個月，剪了七、八個月，等於又是一個從零開始的過程。其實，我到上個月都很擔心，因為我的狀態極不客觀，我對素材太熟了，失去判斷力，很沒有信心，看了幾場試片的觀眾反應後，才比較安心。

———— 前半段凸顯了幾個爺爺的背景、工作、個性，最後選擇聚焦在團長、德玉爺爺、桐伯、牧師夫婦等幾位主角，選擇角色和整理故事是一個怎樣的過程？

華：一開始當然是會到處跟每一位爺爺聊，後來才建立起不同的角色。製作過程中，我是慢慢順出故事，比如桐伯講了一個愛情故事，其實他講的就是承諾、責任；中天爺爺第一天就摔車，大家都嚇死了，最不緊張的卻是他，這就是樂觀。每個元素都會包含背景和時代，從神風特攻隊、日治時代警察，慢慢拓展到本省外省、華人文化、祖孫感情、家庭、愛情、宗教，硬放了很多東西進去，環島其實只是個框。所以這部片在剪接上非常困難，一旦離開環島，時空感會破壞掉。我本來拍了很多很棒的片段，比如德玉爺爺和孫子之間的互動，可惜最後放不進去。我跟他們家的成長背景也很像，看到感情豐富、外表嚴謹的德玉爺爺常常讓我想到自己的爺爺，他一直跟孫子說：「要勇敢。」你會發現他的外表和內心是有衝突的，於是後面才決定要把他年輕時無法回家奔喪的段落放回去，看到他過年時在家裡祭拜祖先，會感受到那之間的落差和連繫。

———— 最近這幾年有愈來愈多影片在談論高齡社會，比如《搖滾吧！爺奶》、幾位台灣導演合拍的失智老人劇情片《昨日的記憶》，以及最近的《桃姐》、《麵包情人》。反過來看，《不老騎士》裡的爺爺大多屬於身體健全、頭腦清楚，但其實還有更多老人行動不便，您如何看待這個部分？

華：弘道老人基金會其實做了很多事情，讓大家去打棒球、打靶，而不一定是環島。我覺得爺爺們去養老院參加活動時，那些養老院裡行動不便的老人是有被鼓勵到的，大家可能沒有想到老人也可以環島。

———— 這部片裡面有很多本省、外省之間的互動，也包括不同宗教（道教、佛教、基督教）

的並存和不同語言（普通話、閩南語）的笑點，非常有意思。這部分應該是您很有意識想要呈現的？

華：我在很多場合問國、高中生，你是哪一國人？他們其實都回答不出來，他們會說他們是台灣人，但若問是哪一國人，他們就不知道了。

在《不老騎士》裡，有很多本省、外省的互動，而且互動非常好，所有團員都非常尊敬團長，而團長是道道地地的台灣人，他對每個人都一樣。不管是族群上、文化上、宗教上，你用力去尋找，可以看到一些影子，這是我刻意留下來的。我原本拍到一顆鏡頭，有一個外省爺爺過年前去剪頭髮，他說：「我來台灣六十年，台灣是我第二個故鄉，我當然喜歡台灣。我在這邊剪頭髮四十年，剛來的時候頭髮是黑的，現在變白了。」而剃頭的阿姨是台灣人，他們以國、台語雞同鴨講，可惜後來整段拿掉了。

剪接時，我想要凸顯不同的族群相處很融洽這件事，當然這件事是事實。我的台語很爛，講台語的爺爺都跟我講國語；我覺得片子裡最濃的就是人情味，爺爺真的把我們當孫子疼，還會發糖果給我們。他們每個人都有帶手機，但晚上都會排隊打公共電話，他們成長的背景裡沒有手機，所以他們關心人的方式很簡單，不會透過手機、網路，就是拍拍你、幫你夾菜。因為這樣的互動，感受很簡單、直接、強烈，相較之下，我們工作一段時間之後就會想太多，資訊也大多是從手機、網路來的。我們的表達跟爺爺們很不一樣，有些付出關心的本能會愈來愈遠。這些互動對我來說是很重要的提醒，拍紀錄片就是一個互動的過程，互動方式會決定鏡頭前爺爺們的樣子。

《不老騎士》這次入圍釜山影展，我其實滿驚訝的，原以為紀錄片雙年展和金馬獎比較有機會，沒想到都沒入圍，反而入圍釜山。比較重要的是，國外的觀眾到底看不看得懂其中的歷史厚度、價值觀？因為國台語的哏玩得有點多，翻譯上可能要多下功夫，我會去看看國際觀眾的反應，希望這個台灣出發的故事全世界可以看得懂。

這是個不會再重來的時代，希望用簡單輕鬆的方式讓很多人產生興趣。以熱血環島、老人冒險的故事為主軸，再把濃厚的情感、老人的歷史、生命的厚度、華人文化中的家庭等訊息埋入，是這部片很有價值的地方。

所謂感動，
不只是流流眼淚

《一首搖滾上月球》　　導演/黃嘉俊

我認為感動最大的意義是，讓來自不同背景的觀眾因為這部片子而開始行動，這可能包括：改變對於弱勢家庭的觀感、看待人生或世界的角度。這才是我每次透過影片想達到的。

原文出處｜《放映週報》426 期 2013-09-22
圖片提供｜黑糖媒體創意有限公司

黃嘉俊

1974年生，世新大學廣電系電影組，台灣藝術大學應用媒體藝術研究所MFA。從事導演工作已滿十年，當過爵士樂手、咖啡館店長、也跟過電影導演拍攝，但因有感台灣電影資源缺乏，環境不佳，於是轉戰電視工作，累積更豐富的拍片經驗，拍攝過數十個不同類型的電視節目。此外，亦同時進行影像創作，立志以更國際性的題材和影像語言作為創作方向和目標。代表作品包括：《飛行少年》（2008）、《想念的方式》（2011）、《嗨！寶貝》（2011）、《一首搖滾上月球》（2013）等；其中，《飛行少年》獲第十屆台北電影獎最佳紀錄片，《一首搖滾上月球》獲第十五屆台北電影獎觀眾票選獎、第五十屆金馬獎最佳原創電影歌曲。

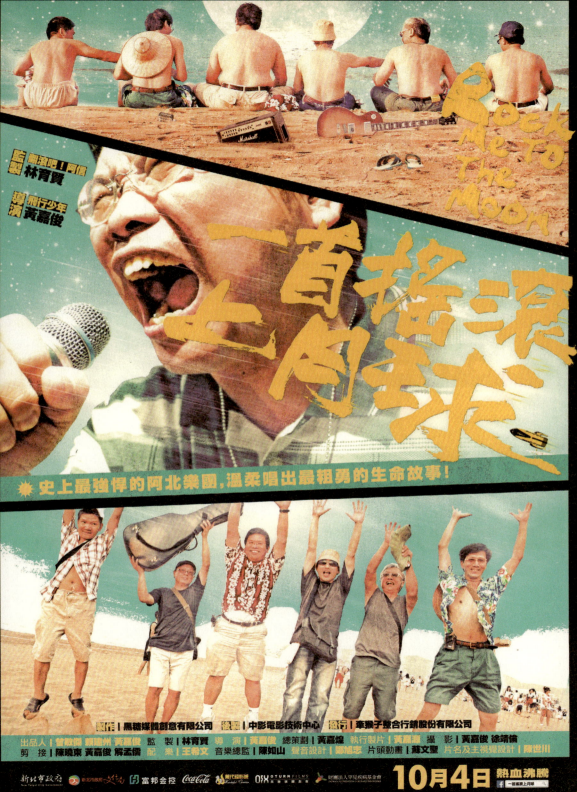

 文／洪健倫、吳若綺

「台灣的男人不像太陽，他們其實像月亮。」《一首搖滾上月球》的導演黃嘉俊曾站在UDN Talks的講台上這樣告訴台下的聽眾們。男人們總是人前故作堅強，把挫折、悲傷等負面情緒埋在角落深處，不許他人看到，甚至不許自己看到，那個陰暗面就是他們的月球背面。因而，比起女性，總是默默承受的台灣男人，在壓力超過心理負荷時，卻也最常是首先逃避或崩潰的那一方。

但在罕見疾病基金會裡，黃嘉俊看到不一樣的台灣男人，他們勇於面對挫折困擾，也樂於為其他夥伴分憂。其中，有六個老爸異想天開組了一個樂團，團名「睏熊霸」是這些老爸們最奢侈的願望，更打算唱進貢寮海洋音樂祭。這個年紀總和超過三百歲的搖滾新團，八成是報名團隊中史上最老的一組。但是，為了平時心情的出口也好，為了夢想也罷，他們打算用一首首搖滾樂為他們的月球背面帶來陽光。這過程，和他們照顧罕病病童的辛勞，都被拍進了《一首搖滾上月球》，並即將挾著台北電影獎「觀眾票選獎」的氣勢登上院線。不只這樣，本片還受到今年台北電影節評審團主席陳可辛的青睞，將由旗下電影公司引進香港、東南亞院線。

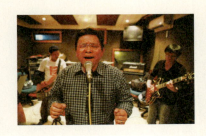

《一首搖滾上月球》又是一部推上院線、感人肺腑的紀錄片。但是在擦乾眼淚，走出戲院之後，這部影片和我們有什麼關係？和社會有什麼關係？甚至，什麼是紀錄片？它又要怎麼和台灣大眾建立起關係？

CNEX製作總監張釗維過去接受《放映週報》專訪時表示，紀錄片是個提問者，對於議題做了充分的資料整理和田野調查後，客觀理性地提供正反兩方足夠的表述空間，藉此引發觀眾對於特定議題的思考。《拔一條河》導演楊力州則認為，將嚴肅議題包裝在可口的糖衣之下，讓觀眾無意間吞下後，慢慢在心中醞釀、發芽，是他目前認為最好的方式。他們各代表著一種當下台灣社會對於「紀錄片」三字賦予的價值，前者來自於學院，講求理性、知識的純粹；後者貼近普羅大眾，將內容訴諸情感、眼淚等不分知識階級的共通語言。他們的目的卻是相同的──引發討論，改變社會。

黃嘉俊的觀點無疑接近楊力州的看法。習慣大家叫他「黑糖」導演的他，不論在《飛行少年》或《一首搖滾上月球》中，他的視角如黑糖一樣暖心、微甜。片中或許沒有尖銳的提問，但是他用鏡頭尋找台灣社會「感動」的力量，並期望用大眾能夠輕易接受的語言，說好一個故事，藉此觸及最多的人，最後便能慢慢改變社會的最基礎面──人心。本期訪問了黑糖導演，請他從這部耗時六年完成的紀錄片談起，和我們分享他心中紀錄片的核心價值。

────── 您因為弟弟的工作而在2004年接觸到罕病基金會，並曾為他們拍攝公益影片，也認識了台師大教授李天佑和本片的罕爸們，但李教授因不堪兩名罹患罕病的兒子一死一病危而跳樓自盡，帶給您很大的衝擊，這事件是否也是促成您拍攝這些男人「月亮的背面」的一大關鍵？

黃嘉俊（以下簡稱黃）：其實不完全只是李天佑教授的關係，還可以回溯到我人生更早一點的階段。我以前在台中新社當兵，正好遇到921，我們第一時間就到新社現場救災，後來整個月

都在做災後重建。我帶阿兵哥到不同的受災戶幫忙整理家園，遇到不同的主人，也聽他們聊自己的故事。他們會和我們傾訴家裡在這次災難發生了什麼事情、走了哪些人等等，但等他哭一哭之後，你再問他「接下來呢？」那些人回應多半是「還能怎麼樣？」不就眼淚擦一擦繼續開始生活？

幾天下來，發現一件事情很有趣，來接待我們的都是女主人，男主人都不在。我問過一些人：「怎麼幾天下來，來的都是女孩子，那你們家的男生呢？」他們的回應多半是，家裡的男人無法承受一輩子心血、甚至好幾代祖產不見或家人往生，所以有人因而喪志，躲在家裡不願意出來面對；有些人離家出走，有些人精神有了問題，有些人甚至選擇自殺。

聽到這樣的訊息，我便好奇台灣男人怎麼會這樣子；男人遇到這些災難、這些問題，不是更要展現man power，一肩扛起，帶著家人一起往前進？但現實不是如此。後來查了一些數據，台灣平常男女自殺比為2：1，男性普遍高過女性，而在災區甚至高達4：1。仔細再去思考原因，發現這跟傳統社會氛圍或教育觀念有關。因為我們從小就告訴男孩子要堅強，男兒有淚不輕彈，因而男人平常無法像女人一樣，可以隨意表達或宣洩情緒和情感。等累積到不行的時候，他們就選擇崩潰，或是逃避。之後回憶起這段生命經驗，再跟李天佑教授那件事情扣在一起，才開始覺得要拍一部討論台灣男性情感表現的故事。2008年《飛行少年》結束，恰好我從2004年就已經在罕見疾病基金會認識一些爸爸，這段時間也一直在醞釀，所以要進行下一個計畫時，我覺得這個題目已經成熟了，便從這個點著手拍攝。

────── 當初是先有記錄罕爸的構想，還是罕爸們先有組樂團的構想？可否請導演分享一開始的拍攝方向？

黃：其實我一開始就只是拍爸爸的故事而已，因為紀錄片沒有劇本，我就跟他們一起生活，一起經歷事情，所以當時只是以罕病家庭爸爸的生活所見所聞作為拍攝取材。直到剪接階段，才比較清楚確定可以拉出兩條線：爸爸與家庭、爸爸與音樂。

────── 可否分享從「不落跑老爸俱樂部」到「睏熊霸」成軍的過程？

黃：「不落跑老爸俱樂部」是巫爸和巫媽先組成的。會有這個老爸俱樂部的原因，是因為基金

會先幫病童組了一個小朋友合唱團，透過每個週末到基金會練歌、學鋼琴、練聲樂，可以認識其他的病友，讓他們互相支持。當時媽媽都會陪著孩子一起來，媽媽在一旁坐著沒事做，基金會就也幫媽媽組了一個合唱團。而罕爸則一直沒有這樣的團體，因為大部分的爸爸對孩子生病這件事，多處在逃避的狀態，只是當司機把孩子、媽媽送來，下課後再接回去。那時候巫爸和巫媽看到這樣的狀況，就想辦法號召兩、三個爸爸，也成立合唱團，以練唱為主，讓爸爸們聚在一起，不會只是置身事外。後來團員慢慢增加，最多時接近二十人。

睏熊霸的五、六位團員當初也有參加這個合唱團。鼓手勇爸跟吉他手李爸本來就在合唱團裡伴奏，所以他們基礎算很好。2008年合唱團成立時我就已經持續在拍，但那時大家還沒有組樂團或參加音樂祭的想法，是在最後兩年才有。勇爸組過樂團，有一天他們合唱團練完聊天時說，大家愈唱愈好，如果誰再去學個樂器、組個band，這樣表演的方式可能就會不一樣，不只是一群爸爸搖搖擺擺，可以再更專業或有更不同的形象。

我在旁邊聽到，覺得這點子不錯，因為我以前也玩樂團，有過樂團夢，後來因工作拍片停頓了，聽到他們這麼說，我也想陪著他們完成這個夢。因為我的私心，就在旁敲邊鼓，跟他們說：「好啊！很好啊！樂團不難啊！只是多幾個人玩樂器，你們照顧孩子這麼辛苦都可以，學樂器應該沒有什麼。」這幾個爸爸一聽就覺得：「喔？真的嗎？那就來試試看。」對這幾個爸爸來說，自從孩子生病之後，生活很簡單也很平淡，就是照顧家庭和工作，沒有其他社交活動。所以當他們的生活蹦出這個小小的樂趣，似乎還滿值得期待。

────── 當初如何邀請到四分衛樂團主唱阿山來擔任樂團教練？

黃：我之前因為拍攝短片認識了四分衛的阿山，請阿山當過演員，也做過配樂，後來一直都有聯繫，所以他也知道我在拍這部片。當他聽到有一群中年大叔竟然到這個年紀才要組樂團，而且裡面有一半以上不會樂器，他就覺得很有趣、好奇，想認識這些爸爸，也想了解什麼是罕見疾病。我就帶他拜訪每個家庭，他看到爸爸和孩子相處的狀況很感動，因為阿山自己也是兩個孩子的父親，所以看到這些爸爸這麼辛苦，覺得他們真是太可敬可佩。他一回去就寫了兩首歌，那些歌後來就變成電影裡的歌曲，也就是睏熊霸練的歌，四分衛即將出的新專輯當中也有收錄，描述的都是父親對孩子的愛。阿山感動之餘，就說既然要組樂團，不如就讓他當他們的教練，並介紹適合他們的老師，所以他也把樂團夥伴拉進來，這樣一陪伴就是兩年。

──────── 睏熊霸決定參加海洋音樂祭的構想是由誰發起和主導的?

黃:剛組團時,除了組過團的鼓手勇爸之外,大家都還不太清楚什麼叫做「搖滾樂團」,或者到底該練成什麼樣子、表演狀態是什麼,因為他們沒有去聽或去看這類表演的經驗。所以在成團之前的夏天,我就帶他們到貢寮海洋音樂祭,讓他們看看這些年輕人玩團是什麼樣子。我們一起搭火車去福隆,路上爸爸們都很開心,因為他們很少有機會出去散心、出去玩,而且媽媽、孩子沒有跟,就六個大男人。在那邊他們很開心也很放鬆,要不在沙灘上奔跑、跟著音樂搖擺,就是躺在沙灘上聽音樂。

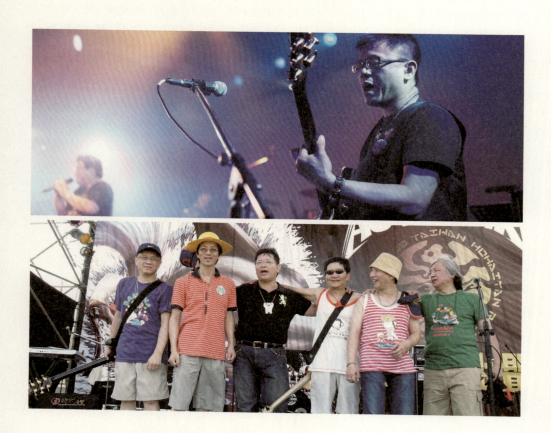

在黃昏回程的火車上,我問爸爸:「怎麼樣?這樣的音樂可以接受嗎?會不會受不了?」爸爸說:「不會啊!還滿輕鬆的,看他們年輕人很有活力。」我就說:「好,那我們這個樂團明年也要來這裡,但不是台下而是上台。」爸爸們當下覺得不太可能,但我告訴他們:「當然要試試看,不試怎麼知道,再說練團總要有個目標,反正表演是一年後的事情。」總之希望以此當作目標,這樣大家會比較積極一點,爸爸們也說好。阿山接手之後,認真地規劃排練進度,告訴他們這不是開玩笑的,大家就依照海洋音樂祭的報名方式來安排,例如:至少要錄三到五首自創歌曲,他們就依此規劃多久要有一首、練習進度、何時錄音、何時報名等等。樂團剛開始運作時基本上都是阿山和他們討論,我有空就去拍,沒空就放著他們自己進行。

────── 他們的團名是這些罕爸生活最大的渴望,罕病家庭的父母最欠缺睡眠,您在拍片的時候也跟這些不同的家庭過了幾段這樣的生活,可否請您分享當時的心情?

黃:對我來說,拍紀錄片比較像跟著被攝者一起生活,但我並不是在旁邊永無止盡的拍,而是抓一些重要的事件跟時間點,例如事件的開始與結束,而中間全程我都會陪在旁邊。會抓事件的頭跟尾,是因為我覺得事件正在發生的時候也許不是最重要的,要去看的反而是一個人在事件發生之前跟之後的狀態差異,例如:要去參加比賽前跟比賽後,錄音前或錄音後,要去參加海洋音樂祭的前一晚是什麼樣子。在他們家一起過一天,某種程度就像是今天去朋友家住一晚,或跟著他們玩一天。因為我已經拍攝很久了,在他們家時並不會一直很緊迫盯人地想拍到一些什麼,有時候可能去了一天,攝影機卻拿起來沒幾次,但抓拍的都是我自己有感受或是很重要的東西。

這樣的陪伴過程很重要,因而人物和畫面在鏡頭裡的狀態,也都能夠是我作品裡想要呈現的自由自在的狀態。因為長期的陪伴,讓他們習慣一整天下來就是做自己的事情,不用配合也不用在意我,我只是在自己覺得適合的時候把攝影機拿起來,並不會去介入他們、引導他們、干擾他們,像是觀察的角色。對照上次的《飛行少年》,這次《一首搖滾上月球》做了一點不同的嘗試,把訪談的比例降到最低,盡量做得有點像劇情片,在畫面或情境裡去呈現他們的生活,這樣人物和人物之間的對話最自然,因此拍攝當下的敏銳度和觀察力就要更強一點,否則會不知道自己要拍什麼。

────── 您在這次的片中帶我們看到六個不同罕病家庭的生活,而本片花了五年才完成拍攝工

作，面對這麼龐大的紀錄資料，進行剪接時如何取捨？

黃：這五年拍的素材檔案，容量高達12T，裝滿十幾顆硬碟，光聽打的量也非常龐大。我邊拍其實就邊整理了，而要剪接這個故事前，會把所有東西先在紙本上看過一次，把每一個人五年間發生過的事件，先按照時序整理出來，再開始想該如何就手上的素材去鋪陳、架構，並按照這樣的架構慢慢縮小範圍。初剪大概花了半年，剪出五個多小時的影片，雖然已經割捨很多東西，這個版本裡每個爸爸的人生過程都還是有很完整的起承轉合。但這樣的篇幅還是太過冗長，要講的東西也太過飽滿，和監製討論後，就想辦法把篇幅縮在兩小時內。這次修剪的重點，是在六個爸爸生命樣貌雷同的地方，留下最具代表性的那一段，例如：談孩子生病或上學，如果三個都有上學我就從中挑一個，小孩生病我也是留下狀況最特殊的事件，其他的都割捨。我知道沒有辦法讓六個人都很清楚完整，就把這六個人變成一個樂團，做成一個單一主角的形象，整理出讓觀眾在戲院觀看的時間範圍內可以理解的內容。

────片中有個發生在小年夜的插曲令人印象深刻，您在這段開頭先讓觀眾看到勇爸家空蕩蕩的客廳播著小胖威力症患者的父親帶小孩尋死的新聞畫面，隨後您才把鏡頭轉到勇爸，跟他到派出所把同樣罹患小胖威力症的孩子領回。觀眾若一開始沒有仔細看，很容易誤以為是勇爸一家發生不幸，請問為何這樣處理？

黃：主要是因為時間點的巧合，新聞裡也提到年關將近竟然發生這樣的不幸；後來剛好除夕當天也發生勇爸小孩跑出去的事件，這兩個事件相似性非常高，都是單親爸爸，也都開計程車，劇情張力非常強。決定把這個新聞剪進來，也是想透露一些清楚的資訊──在這樣的生活壓力之下，下一個輪到的可能就是勇爸，或是其他任何一位罕爸。這則新聞清楚地讓我們看到這些罕爸隨時都會落跑，落跑的方式包括最糟糕的自殺。同時我也透過對照這段新聞讓大家知道，這些罕爸現在如此堅強，就是想擺脫這樣的命運。觀眾一開始看到這則新聞時，可能會稍微緊張，等到發現不是勇爸，再回去看待這些罕爸的生活時，他們的眼光又會不一樣。

────您讓觀眾看到睏熊霸樂團排練的同時，也伴隨音樂穿插了他們照顧小孩的辛勞畫面，這樣的手法很有渲染力，但商業發行的紀錄片敘事手法是否就應該以訴諸情感為主呢？

黃：對我來說，紀錄片創作最大的意義和價值，不在於藝術層面上這部片拿了多少獎，在藝術形式上突破對我而言並不難，卻沒有溝通的效果。我希望我的作品能夠和觀眾溝通，觀眾看得懂、理解，而且喜歡它，包括他看得懂導演想說什麼，甚至導演沒有直接說教的地方，他也能夠自行延伸反思。我希望透過我的作品造成一些好的影響，包括《飛行少年》也是，所以我不會用一些艱澀難懂的形式，或是所謂各種學院的理論。我的作品也不一定要在院線上映，上映與否只是在於資金夠不夠，我又希望這個片子能有多大的能量，有多少人可以看到這部影片。

在《飛行少年》中也有一段類似的處理，我用一段音樂，讓這些小朋友半年的時光像MV一樣帶過。在《一首搖滾上月球》之中也是這樣，只是剛好他們原本就已經有一段音樂，而這首歌也是他們生活的寫照，所以我就搭配這首歌去講他們生命的歷程。這只是一種形式的選擇而已，倒不是考量這樣是不是夠通俗、夠感人。

我覺得「感動」是一部片最基本的元素，若想讓觀眾願意把你的片子看完，而且看得懂、覺得好看，並且因為這部片開始有一些延伸與影響，讓他們「感動」是絕對需要的。但是我認為感動不該只有正面的流眼淚，包括反省、改變、內在的衝突，我都將之歸類為「感動」。現在上院線的紀錄片也很多，有一窩蜂的導演要去拍激勵人心、勵志、感動的電影，那樣的詮釋都太表面了，我認為感動最大的意義是，讓來自不同背景的觀眾因為這部片子而開始行動，這可能包括：改變對於弱勢家庭的觀感、看待人生或世界的角度。這才是我每次透過影片想達到的。

────── 讓觀眾感動的關鍵應該從「人」還是「議題」出發？

黃：我拍的故事還是以人為主，對我而言，很重要的元素是「真實」，這才是撼動人心的最大力量。這力量來自於讓大家看到世界上居然有這樣的人存在、過著那樣的生活，而我竟然從不知道，這就是紀錄片的力量和魅力所在。相較於劇情片天馬行空的想像力帶來的感動並不同。對紀錄片來說，「真實」絕對是最重要、最基本的，而你能怎麼呈現真實，又真實到什麼程度，則因每個導演的處理方式和能力而異。我希望讓主角在鏡頭中很輕鬆自在地呈現他的生活樣貌，把這樣生命的原味呈現在觀眾面前，不加太多調味料。如果我今天因為功力不夠，拍到不夠好的素材，回來就得做許多加工。可是我比較在意在拍攝現場和被攝者的溝通和我自己當時的思緒，所以會更要求自己每一次都把最新鮮的原味抓到，最後只是看要怎麼去呈現給觀眾。

薛西弗斯式的
「自虐」之詩

《築巢人》　　導演／沈可尚

紀錄影像中的浮動性，即拍攝者和被攝者（物）的相處關係自然變動，如同化學關係始終變動，而現在片子雖然停了，但它影響的行為仍在變動中，難以說明但對我卻極為重要迷人。

原文出處｜《放映週報》440 期 2013-12-30
圖片提供｜七日印象電影有限公司

沈可尚

畢業於國立台灣藝術大學電影系，1999年以《與山》在國內外影展嶄露頭角之後，便開啟至今十餘年的影像創作生涯。作品橫跨劇情片、紀錄片、實驗電影，以及商業廣告等領域。早期作品《與山》除獲得金馬獎最佳短片，更代表台灣首度入圍坎城影展短片正式競賽單元。2000年短片〈噤聲三角〉，獲金穗獎最佳實驗電影，並獲選日本山形影展亞洲焦點及亞洲藝術雙年展。2003年開始關注紀錄片領域，首部紀錄片《親愛的，那天我的大提琴沉默了》，除參加加拿大HOT DOCS影展，在商業市場中發行亦獲佳績。2006年執導《賽鴿風雲》，為首部由國家地理頻道監製的紀錄片，在全球一百六十個國家播映，並榮獲金鐘獎非戲劇類最佳導演。2009年完成紀錄長片《野球孩子》，獲台灣國際紀錄片雙年展台灣獎首獎、亞太影展最佳紀錄片等殊榮。2010年參與三段式電影《茱麗葉》，執導〈兩個茱麗葉〉，獲金馬獎最佳新演員。2011年，系列紀錄片《遙遠星球的孩子》為台灣紀錄片藉網路平台完整首播的先例，更獲該年金鐘獎最佳教育文化節目、最佳非戲劇導演、最佳剪輯。同年，為天主教失智老人社會福利基金會以「失智」為主題，拍攝了劇情片《昨日的記憶》之短片〈通電〉。2012年受金馬電影委員會邀請，參與《10+10》的計畫，拍攝短片〈到站停車〉。2013年的紀錄片《築巢人》，獲台北電影獎最佳紀錄片、最佳剪接、百萬首獎三項大獎，以及金鐘獎非戲劇類節目導播獎。2013年，參與坎城影展導演雙週單元和台北市電影委員會跨國合作計畫《台北工廠》，與智利導演Luis Cifuentes共同執導〈美好的旅程〉。另外，得到2011年CCDF提案大會首獎、並與CNEX國際合資的紀錄長片《幸福定格》仍持續進行中。目前正積極籌備獲得2009年金馬創投首獎的首部劇情長片《賽蓮之歌》。

文／游千慧

以《遙遠星球的孩子》作為起始，沈可尚花費數年拍攝並觀察這些潛藏在社會邊緣，難以和「地球人」溝通的特殊人物。面對大家不甚了解的自閉症者，沈可尚並非想表達或引發社會大眾對他們的憐憫，他認為與他們相處並不需要那種以上對下的同情。《遙遠星球的孩子》拍攝的四段「教學」影片，最初是希望一般人能夠理解自閉症，因此找了幾個有口語能力，也願意被拍攝的自閉症者，請他們回憶和「地球人」的交戰守則，該影片在網路上有許多人觀看，然而大部分觀眾還是以同情心在看待那些特殊的孩子。沈可尚認為，比起同情，其實更應該要「同理」他們，就像別人也同理自己一樣。

因此《築巢人》的影像呈現的訊息顯得更為開放，片中不再特別闡述知識性的數據或解說，而刻意營造感傷與悲情也非導演的目的。對沈可尚而言，比起傾聽任何紀錄片工作者的詮釋、口白，或者觀察紀錄片中營造的各種手法，都比不上直接傾聽被攝對象誠實、直接的聲音。要碰到自閉症者並不難，隨意走在路上、公車上、捷運站，甚至在早餐店、咖啡廳都可能碰到。再一次處理這個題目，沈可尚強調他不想高舉社會關愛的旗幟：「這個社會更需要思考的，是你願不願意用同理心去迎接和你不一樣的人，我只想把實際的感受呈現給觀眾，讓大家再碰到有

特殊孩子的家庭時,能更理解他們的處境,甚至能同理他們的痛楚。」本期專訪請沈可尚深入詳談創作《築巢人》的各個層面,提供讀者一個不同以往的思索面向。

────── 以自閉症者為創作主軸之動機為何?

沈可尚(以下簡稱沈):剛拍完《茱麗葉》時,我收到電影公司寄來的劇情片腳本,其中有個角色讓我百思不解,不懂他為什麼那樣說話,又有不同於一般人的行為,我猜測「他」可能是自閉症者。後來在田野調查期間我找了很多資料,也看了Discovery及許多以自閉症為主題的電影,我覺得這個世界對他們很殘忍,根本沒有人真心在乎這件事。比方說,我看Discovery對自閉症的介紹時很生氣,告訴我基因與腦神經元的資料幹嘛,為何要花那麼長的篇幅討論高深科學、知識份子的問題?而劇情電影則多把自閉症者形容成天才,說他們有什麼異於常人的天分,大家幾乎都習慣隱惡揚善。後來我到早療中心跟那些家長、小孩實際相處,才知道只有小部分的人有特殊天分或有良好的表現,天才只是泛自閉症光譜的其中之一,但其他的呢?他們被藏到哪裡不見天日?事實上,大部分自閉症者的能力都不健全,他們常被隨便丟在什麼地方,過著功能不好的一生。這個現實讓我很難過,再加上我也身為人父,自認對社會還有一點關心,若連我都不了解自閉症者,跟我一樣懵懂的人會有多少?我看數據也覺得可怕,泛自閉症在一百個新生兒中就會有一個,人數眾多但他們被藏到哪裡去了?

我回想起自己小時候好像欺負過那樣的人。小學六年級我當班長,有一天,和幾個人把一個不願參加接力賽跑的同學叫到樓梯口罵一頓,罵他不合群、古怪,覺得他總是講不聽;到了國中時期,曾經在等公車時看到有個碎碎念的人,我因此從隔天開始不坐那班公車。我想起很多在生命中交會過,但當時不了解他們怎麼回事的人,當時我把他們定義為「神經病」或「搞自閉」,直接把他們的舉止當成一種性格。我就想,若我的小孩長大後到學校碰到如此的人,也會像我以前那樣去教訓他們嗎?於是我建議電影公司不要拍劇情片了,將此主題改拍成紀錄片,可以用在教育方面,從普及科學、親情關係到親子教養等等,因此有了《遙遠星球的孩

子》。後來該片被許多學校購買,我卻不覺得真的有在課堂上放映,花了四年做這件事,但有多少人真正關心?或只是基於教育性的影片才順應潮流地購入,學校、圖書館、公家單位都買了,卻放在不見天日的角落,也沒有人找我去做映後QA,讓人多少感到有點氣餒。為了彌補這種失落,我才再接再厲拍攝《築巢人》。

─────《築巢人》(*A Rolling Stone*)的中、英片名有什麼特別意義?

沈:在還沒有想到任何片名前,我只在企劃書上寫了Fight Boy,直到完成影片,我就想這個Boy到底指誰呢?若考慮到年紀,是不是該改成Fight Man之類⋯⋯。後來觀察到主角立夫很喜歡畫蜂巢,他時常花時間構築那些巨大的東西,我問過他爸爸認為那圖案像什麼?立夫爸說那像個「牢」,又說那像個「塔」,我則認為像個「巢」,父親的詮釋很像他的心理狀態。立夫很喜歡把蜜蜂的巢摘回家,他畫蜂巢,也愛撿寄居蟹;在我的詮釋裡,立夫對任何與「巢」有關的東西都容易著迷,加上愛撿東西回家的癖好,感覺好像鳥要築巢而撿拾、蒐集各式各樣的野草、石頭等。那時我隱約有個概念,這部片與「巢」的命名已分不開,我又想到一個「巢」裡有各式各樣的成員,他們用各自的方式來決定生存的位置、權力和處境。我覺得立夫在築巢,立夫爸也在築巢,蜜蜂或寄居蟹也都一直在築巢,但也許因為立夫這個外力的影響,使動物們的「巢」重新變動,流動性因而產生。那也像「家」的遷徙,就像立夫現在的生活一樣,他們不容易在城市裡得到舒緩的活動節奏,因此搬遷到郊外居住。

我把中文片名訂為《築巢人》，但這個片名要翻成英文有點問題。看了拍攝前期寫的雜記，其中有一段我提到薛西弗斯（Sisyphus）的神話：他因為被天神懲罰而必須重覆把大石頭推上山，終身都處於勞役的狀態，本以為只要到山頂就沒事了，沒想到才剛鬆口氣石頭就滾下山，必須再重新推上來，如此終其一生。看到那篇雜記，突然覺得也許每個人的生命皆如此，只是某些人身上的石頭特別大顆，負累特別重，因此必須學習那種荒謬勞役的本質，其實那也是幸福的，人都要慢慢去和自身的某些狀態和解。

用A Rolling Stone命名我覺得還滿恰當，之前去英國放映，觀眾在映後立即發問，你是不是在講薛西弗斯的神話？他們一看到片名就能聯想到，所以在英國和觀眾討論的都是哲學問題，他們問我是不是虛無主義者、是不是信奉卡繆？我從未想過我是不是虛無主義者，但我的確認為人生在某種程度上永遠是荒謬或混亂的，但不代表荒謬或混亂就是不好，因為每天如常的生活中有太多的無常，要在如常中面對無常就已組成人生的全部了，唯有學習和那個東西相處才能邁向幸福。

────── **您與立夫如何看待／對待彼此？**

沈：和立夫剛開始相處，多少會抱著「獵奇」心態，從覺得他的樣子好特別，到後來慢慢有點恐懼，因為他的某些情緒不是我能理解的，而如此壯碩又不會控制力量的人爆發是很可怕的，於是我有段時間與他產生了距離。但後來又想進去他的世界，開始陪著他，他想幹嘛我就跟他去，慢慢以陪伴者的角色來使情感增溫，也漸漸覺得他就像自己的弟弟。

一開始認為他是自閉症者，所以我不能隨便對他生氣，他的各種情緒一定有他的道理，後來卻開始轉變，心想我也是人啊，你怎麼可以這樣隨便失控。我同樣把自己的情感釋放給他看，因為我們已經夠認識彼此，雖然立夫沒辦法好好表達他的情緒，但我認為他絕對能感覺到「那個人」與自己之間的溫度如何，是平等關係或是上對下的同情。我後來敢跟他表達自己真實的一面，也是因為立夫有傳達出「可以」的訊號。但他的情緒常處在危險的刀口上，我無法不誠實地參與其中，就像今天你目睹一個人挨打會去攔阻，那是很自然直接的反應。人的容忍度會變動，原本我連一秒也不能容忍，光看到他情緒快爆發就會把攝影機丟開上前了。後來我在影片中放了一段爭吵的聲音，實際計算過，我大約忍了三秒的衝突，那已經是極限了。

關係的改變很微妙,但經歷的時間需要很長,大約橫跨兩、三年才能進展到這樣的距離。對立夫來講,我從一個「光頭的」、「戴眼鏡的」到「電影公司的」,最後是「那個導演」,這都是他對我的稱呼。到他叫我「欸,那個導演」的時候,我慢慢理解到,我在立夫心裡已轉變成一個「人」。

──── 《築巢人》以立夫爸的一句話當作結尾,為何決定以此作結?

沈:只能說我選擇了比較誠實的方式。剛開始我設計了三種方式作結尾,最初原本是採現場音,覺得那比較接近詩意的方式,但我仍然懷疑那種狀態是我要的嗎?後來嘗試第二種,是立夫爸開口唱著潘越雲的〈最愛〉的畫面,他每次都喝了酒才會唱,有時會語帶哽咽。剛放進去時我覺得簡直太完美了,感覺父親好愛這個兒子,很符合應有的形象,如此一來觀眾也能有一個很好的出口。但我終究還是敵不過要「誠實」這件事,誠實是我對這位父親生命觀察的尊重,他日復一日地往返於勞苦與幸福中,那樣的情感有些傷痛無奈,甚至也有點殘忍,恐怕也不只一個自閉症者的家長會有同樣感受。立夫爸有時的確不知如何面對個體生命,但也無法切割天生的血緣關係,在那種拉扯下偶爾都會呼喊出那樣的聲音吧。這種關係將持續一輩子,直到終老,因此我最後冒險地擺了上去──「有時候,一刀給他,一了百了。」對我而言,那最貼近父親的真實心情。我知道那很像兩面刃,對觀眾來說會有一點殘酷、不快,甚至是沒有出口的傷感,或者會帶來懷疑。

剪完片我請立夫爸來看,當時也想過把那句話的音軌消掉,但後來還是沒有那麼做,要誠實以對。當然他很難過,這一年多被拍攝的東西和他想像的不完全一樣,讓他有一點錯愕,他那句心聲還被剪進去,多少讓他一下子無法招架。在這個爸爸的感覺裡,紀錄片是要拿來宣傳正面訊息與能量的,他希望自己兒子的「好」被大家看到,但這部片揀選的大致上就是如常的生活,以及一些不一定正向的東西。但也正因如常生活並不盡然美好,所以我們會對某一些幸福的時刻有感覺,因為幸福得來不易。

我把攝影機轉向立夫爸並以他的話作結尾,那句話對自閉症者的家長來說,沉重之處在於指涉性,好像在結尾下了一個對孩子的定義,為了避免給人如此印象,立夫爸最近很常在Facebook貼他和立夫快樂的照片。對我而言這是好事,你愈害怕別人這麼看待你的家,就愈會有所作為,但若沒有什麼事引發你的「害怕」,你就不會有任何行動想轉變。立夫爸最近甚至開了一

個討論社群，有很多自閉症者的家長加入，立夫爸變得好像諮詢專家，回答好多家長問題。

────── 公視當時請導演修改片中的許多內容，雙方溝通狀況如何？

沈：公視欲修改的部分，「髒話」當然要拿掉。這也合理，因為那些「髒話」很直接又很多，但我認為那也是立夫日常的口語，那種口語表達來自模仿或學習。然而比較有爭議的當然還是結尾，後來公視跟我討論，他們深怕結尾會讓認知能力較好的自閉症者誤解，擔心他們看了覺得「原來我的父母是這麼想的」。聽到這我感到有點慚愧，我跟他們說這個討論應該要在影片完成前就進行，但我以我的立場告訴他們我對自閉症的理解。由於自閉症者對抽象事物的連結能力比較差，基本上「音畫不同步」對他們來說已經有困難，更何況是一句沒頭沒尾的話，我自己猜測那對他們的影響不大。再者，會不會讓社會大眾覺得自閉症者都很可怕，自閉症者的父母心裡都那麼陰暗？一般而言，大眾不都期望紀錄片要多多傳播「愛」？但我跟他們說，要討論「愛」以前，先要知道「痛」是什麼，有時真的需要先側耳傾聽那些痛，人才能理解愛。當我每次重聽片尾那席話，都會覺得百般不忍與心痛，至今那種「痛」在我身上並沒有變得疲乏，那真的會讓你覺得「愛」得來不易、彌足珍貴。

其實有點可惜，雖然公視與我的討論沒有讓我改變初衷，但這些討論若發生在電影完成以前，就會是品質很好的討論。當初我的確沒有從他們的立場去考慮，我現在已理解他們擔憂的點，也藉此溝通對創作與社會觀感的意見。後來我回了一封很長的信，逐一回覆他們擔憂的每一點，他們後來也理解了。

────── 與立夫爸的關係如何演進？《築巢人》的焦點為何從自閉症者轉向其父親？

沈：由於我起先並不是有意要拍這部片，一開始花了很多時間拍立夫。立夫的創作有種難以言喻的能量，那能量是什麼我不知道，會變成何種結果我也不清楚，但我知道任何創作中的東西都很迷人。一開始我很著迷，但在藝術方面我也有自己的偏好，立夫作品的力量對我而言並沒有一直延展下去，對他的興趣後來變得比較淡了。於是有一段時期，我常常架了攝影機，和立夫爸兩人坐在攝影機前面，聊立夫的創作，但他爸爸好像也不是那麼明白那些創作的意涵，後來竟成了一位父親的個人自白。

我把他當朋友，當作是一個長輩，從他身上也看到很多男性的優缺點。男人就是愛面子，常常誇口自己無所不能，或者幻想自己很有能力，時常太想當英雄。我會試著跟他分享我看到的「男人」觀點，有時也會小小損他一下：「麥假啊，你講這講差不多一百遍了！」我們可以用這種語氣聊天，我覺得我和他有不少相似之處，例如我們都有很封閉的時候，也有對自己過度期待的部分。因為年紀的關係，我和立夫爸的工作領域也完全不同，若說我們成為了「知己」恐怕有點噁心，但我們的確藉著這次拍片認識，變成愈來愈親密的朋友。

連續三年我都接到立夫爸的電話，邀我一起幫立夫過生日；三年我和公司同事都在現場，雖然我只是在工作拍片，但立夫爸會把他的夢想，以及他們家的生活瑣事與我分享。我猜他認為我是一個無害的朋友，雖說現在片子變成這樣，不知道他有沒有改變想法，但即使如此我們仍持續討論，紀錄片怎麼樣叫有害與無害。我相信生命無可預期，一個決定會牽扯到人的態度，我試圖以那種態度來說服立夫爸，而他後來也接受了。有些觀眾看完片會覺得我選擇的面向很黑暗，但在拍片時我對那種「黑暗」並沒有意識，直到後來才發現，並不是說這個創作的內在很黑暗，而是作者做了一件對他人的生命有具體影響的事，那是需要負責的，因為被攝者與拍片者的生命已經切割不了。有朋友告訴我：「立夫爸以後跟你已無可分割，你要負責！」以前我都沒有意識到這個問題，但現在覺得果真如此，我替他的人生詮釋了某一個切片，若是朋友就要共同迎接這個切片帶來的影響，而這個影響也將成為我們人生的境遇。

─────── 導演覺得是立夫他們比較需要被拍攝《築巢人》，或您比較需要拍攝這部紀錄片？

沈：我覺得沒有任何人需要這部紀錄片，認真的說，世界上多一部或少一部紀錄片並不會有太大的改變。但我覺得有意義的地方在於，我跟一個陌生人之間建立了情感的關係；立夫爸可能需要我這個朋友，我也需要立夫爸這個比我前一代的父親作朋友，這種需要的程度遠大於對這部片的需要。

《築巢人》算是我的無心之作，要不是一些對紀錄片極有熱情的人士，我根本沒想過這部片會走上發行之路；事實上，我只是想解決自己在拍完《遙遠星球的孩子》後，心頭仍少了一點什麼的遺憾。我曾親眼目睹，有人在一個晚上會把爸爸幾百張CD全折斷的情景。許多父母親哭著對我說，這樣的小孩長大要如何是好，那些父母時時刻刻都在擔心，自己過世後孩子要怎麼辦，「為什麼是這個孩子，又為什麼是我？」當這樣的情感沒有人特別在意，我為自己的需要

而拍了此片,但也不是想藉此呼喚大眾做什麼,當然也不想服務誰。若紀錄片可以影響幾個人就順其自然吧,它傳達的是一個獨立生命產生的某些共鳴,電影丟出什麼,就會產出某種效能,而我目前觀察到的具體影響,即是此片在立夫爸的生命產生一些動能,讓他動起來做些事。

片子已經拍完了,訊息丟出去後會在觀眾的心中建立哪種形象或態度無可預期,但對我而言,影片本身只是一個完成的客體,我對這個物件反而沒什麼特別的需要。但我的確對人性中某種不完美的特質有所偏愛,那是認識生命的可能性,也不單只針對自閉症者,而是想把關注力放在更多人格特質上,想要更深入看待各種人性的處境吧。

事實上,我拍的影片在觀眾指出其倫理、美學以前,我都不會特別意識到「它們」的存在,僅僅是想那麼拍而已。紀錄影像中的浮動性,即拍攝者和被攝者(物)的相處關係自然變動,如同化學關係始終變動,而現在片子雖然停了,但它影響的行為仍在變動中,難以說明但對我卻極為重要迷人。

茱麗葉們，和他們的愛情

《茱麗葉》　導演/侯季然、沈可尚、陳玉勳

愛情是一個圓圈，它永遠都不會變，從相識、曖昧、熱戀、私密的世界、冒險、探索等等，然後終究遇到考驗、許下承諾，接著，失敗或成功。如果失敗，就進入下一個圓圈，愛情可能到老死都是這麼一回事。

原文出處｜《放映週報》286 期 2010-12-03
圖片提供｜崗華影視傳播股份有限公司

侯季然
參見〈在你心中注入愛情的暖流〉

沈可尚
參見〈薛西弗斯式的「自虐」之詩〉

陳玉勳
參見〈鄉土、武俠、青春、魔幻、寫實劇〉

文／曾芷筠

三段式電影《茱麗葉》由推動「推手計畫」的李崗監製，集合了侯季然、沈可尚、陳玉勳三位導演的短片，各自精彩詮釋現代版「茱麗葉」。喜歡提拔新人的監製李崗，原本計畫找三位年輕新銳導演，最後成功找來睽違電影圈許久的陳玉勳導演，中年卻同樣新銳，形成了一個相當新鮮有趣的組合。

侯季然〈該死的茱麗葉〉敘述在印刷廠工作的小兒麻痺患者秀珠，為了博得羅偉的好感，而替左派學生社團偷印刊物。1970年代的懷舊感躍然於影像上，出人意表的劇情轉折和徐若瑄的演技將愛情中的羞辱與背叛演繹得細膩動人。沈可尚〈兩個茱麗葉〉則透過兩個不同世代女性的交會、延續，展演愛情的必然模式。一人分飾兩角的李千娜精彩的表現令人激賞，馬祖北竿的超現實荒涼感和獨特的海岸線更渲染出一種抽象，成為一則寓言故事。陳玉勳〈還有一個茱麗葉〉則找來康康反串「朱立業」，一個總是失戀、準備尋短的中年男子，意外被找去當廣告臨演，並找到了生命中的「羅密歐」。三段短片不僅精準刻劃愛情中男女的各種模樣，也充滿三位導演誠懇的創作自省。

沈可尚擅長紀錄片與實驗短片,作品有《與山》、《賽鴿風雲》、《野球孩子》,並獲得各種獎項肯定,許久未拍劇情片的他自言為了拍攝此片,許多東西都是第一次嘗試。而以《有一天》大放光芒的侯季然,拍過紀錄片《台灣黑電影》、《我的747》,身體中的老靈魂配上情感細膩的劇本,是相當有個人特色的台灣新銳導演。資歷最深的陳玉勳早先從電視劇起家,九〇年代之後轉拍電影,擅長喜劇片和搞笑題材,作品有《熱帶魚》、《愛情來了》,可惜碰上本土電影工業的瓦解與市場低迷,自此專心拍廣告。本片為陳玉勳重回電影圈的暖身作品。本期專訪《茱麗葉》的三位導演,談拍片的構想、電影創作的甘苦。

〈該死的茱麗葉〉

——— 本片英文片名為 *Juliet's Choice*,是一個很有意思的片名。您為何以白色恐怖時期為背景?又將男主角設定為一個左派文藝大學生?

侯季然(以下簡稱侯):英文片名原本叫 *Juliet Deserves Romeo*,但覺得說得太白了,後來才改成 *Juliet's Choice*。我從以前就很喜歡七〇年代,因為這段時間不像五、六〇年代那麼肅殺。在五、六〇年代,只要說錯一句話後果就會很嚴重,文學、電影也都避談「真實」這一塊,例如武俠片、瓊瑤電影,都比較偏離現實。到了七〇年代,政治氣氛比較鬆動,還有經濟變好、文化較開放,開始有了鄉土文學,人也有很多新的想法。片中這些二十多歲的年輕人是1949年後在台灣出生的一代,他們沒有真正經歷過大陸的那段歷史,自然會想要關心自己的土地、寫自己的故事。我自己很著迷這個年代,雖然是戒嚴時期,但所有事情都在萌芽當中。這個時代對我而言像是戒嚴的終結,也是純真的終結,特別讓我感興趣。

我寫劇本時,刻意凸顯那種私密的、小情小愛的追求,這跟當時理想的追求不一樣,我想作一個對照。追求社會、文學理想似乎很崇高,而追求愛情則很私人,我想要達到一種反諷,我認為追求個人愛情的強烈程度其實和追求理想一樣。

──────　**這跟您本身的的成長經驗有關嗎？您是否特別受到左派文學作品或政治思潮的影響？**

侯：我是1973年出生的，長大之後才回頭去理解那個時代。如果要說受到影響的話，應該是那個年代的三廳愛情電影。是先看到比較不真實的部分，再對真實的狀況有興趣，這中間有一個很大的反差，非常有趣。但是電影裡的誇張情緒其實又是反映現實，只是用不真實的方式呈現。

我之前的紀錄片《台灣黑電影》就是在探討社會寫實片和社會真實之間的連結，拍完之後很想拍續集，取名《台灣夢電影》，特別講三廳愛情電影。我看了很多那時候的片，加上我父母是在七〇年代從鄉下來到台北，所以我對那時年輕人的生活特別有興趣。以前念書時，文藝社的朋友都說要看陳映真的作品，但我其實看不太下去，反而看比較多朱天心的作品。

──────　**片中的美術設計很成功地表現出那個時代的老舊氛圍，例如鉛字排字機、印刷廠、電話等等，請談談這個部分的安排。**

侯：鉛字印刷廠的場景是在劇本第二稿之後才出現，我意圖重現那個年代獨有的行業。鉛字在影像上很好玩，光是美術層面就很有可看性，因此才決定了女主角是一個在鉛字印刷廠工作的女生。拍攝時，美術設計花了非常多工夫，我們在台灣各地各自找到了部分場景，但都沒有完整的景，最後決定在棚內搭出來。那台印刷機是從萬華的工廠地下室搬來的，我們用起重機吊過來，還請師傅來重新組裝。

──────　**徐若瑄在片中飾演一個勇敢追求愛情，卻被羞辱、受傷，最後背叛了這個社團的小兒麻痺患者，多層次的心理轉折相當豐富細密。您本身為男性，但將女性殘障者的心理掌握得非常好，您是如何做到的？**

侯：其實我並沒有認識這樣的女性，開拍時我去找身心殘障協會，請理事長幫忙介紹這個年紀的小兒麻痺女性。我花了很多時間跟她們聊，發現她們有些共通點，例如特別逞強，即使是一句無心的話，她們也可能會受傷，然後拚命做好來證明自己的能力。我把她們的故事參考進來，去揣摩她們的身心狀態。對她們來說，裝支架是很痛苦的事情；她們從小到大吃盡了苦頭，一方面看別人的眼光過生活，另一方面又想證明自己跟別人一樣。

Vivian來演這個角色，最大的挑戰是要把她拍成跟以前完全不同的形象。我認為她也是一個很逞強、很寂寞的人，雖然表面上都很開心、笑容滿面，外表又如同天使，但是她從出道以來真的承受了很多一般人無法承受的事情，包括去日本發展，要在那樣嚴苛的環境生存下來，她心裡到底怎麼想的？當我看到她上日本綜藝節目，我會去想像她的心情，她是多麼緊咬住這個機會。我覺得Vivian的這個層面也幫助了我去呈現這個女性角色。

────── 為了演出這個小兒麻痺患者，是否有讓她接受特別的訓練？

侯：我們先幫她量身訂做了支架和拐杖，她非常拚命，自己會去找小兒麻痺患者聊天，請她們走路給她看，自己在旁邊看，或是拍下來。她把支架帶回家去練習，不分晝夜穿著，要體會生活中所有的細節和不方便。後來，她因此而受傷癱瘓，有次去上海工作時，一下飛機就站不起來。穿支架時用力的方式和平常不同，不能靠蠻力，我們那時都不了解；後來找到一個整骨師父，教她如何使力和走路，那樣使力之後，會走得更像小兒麻痺患者。

────── 片中的男女主角和西方傳統的《羅密歐與茱麗葉》相當不同，結局也非常出人意料。您剛剛提到原本的片名叫*Juliet Deserves Romeo*，您想藉著最後的結局傳達什麼訊息？

侯：《羅密歐與茱麗葉》的原著是相配的一對，雖然家族勢不兩立，但外表是天造地設的一對。我的故事有點反諷，她喜歡的男生和她天差地遠，但因為男主角叫羅密歐，所以只要她是茱麗葉，不管怎樣，她就值得一個羅密歐。她最後的決定也不是計算好的，她在學校裡出醜之後，在憤怒、自卑與羞愧的心情下打了這通檢舉電話，其實沒想到後果會這麼嚴重。男主角來找她時，對她來說其實是一個奇蹟，因為她以為一輩子從此和那個陽光世界無緣了，沒想到這個男生來關心她，她的背叛換來的竟是一個珍貴幸福的時刻。在這個短暫時刻裡，她有勇氣要求他帶她走，而男生也答應。為了這個愛情的幻覺，她不只付出自己的一切，也付出別人的一切，所以很反諷。

〈兩個茱麗葉〉

────── 您在短片中安排了兩個不同世代的女子，又使用一人分飾兩角的方式演出。對您來說，兩個世代之間的愛情觀點有何差異？

沈可尚（以下簡稱沈）：兩者其實沒什麼差異，一萬年前的男女和現在的男女，他們之間的戀愛、分手、嚮往與執念這種輪迴，我認為永遠都不會改變。

———— 那麼，男性和女性之間有差別嗎？您片中的男性似乎比較懦弱、無法承擔責任，而女性比較執著，但又勇往直前。

沈：對我來說，寫劇本和拍電影都是從自己的經驗出發，這個劇本寫的其實是自己的故事。在我的世界裡，男人總是比較懦弱，不主動表達情感、不主動追求愛情；女人反而比較勇於付出感情、承諾，接受男人的任何模樣。一個愛情的承諾最後無法實現，往往是因為承諾過於沉重；承諾是愛情裡很重要的環節，但對我來說那不是愛情。我覺得愛情只存在於剛發生時的吉光片羽裡，在這之後，最重要的事是能不能從愛情中學習，繼續追求下一段愛情。

最令我回味的愛情記憶都是一些很私密、冒險、很有慾望的部分，但那些強烈的魔力會消失，從此愛情就不再是愛情，而只是一種感情的延伸。我覺得年輕時的初戀就是在這種魅惑中去承受最甜美的東西，但後續的承諾對他們而言太沉重了。電影裡，年輕的千娜在失戀之際遇上了這個男人和他的故事，他們的故事給她一些啟發，成為她繼續走下去的動力。

———— 現代和過去的茱麗之間的關係彷彿一種輪迴轉世的宿命。透過過去的啟發，現代的茱麗／女性得到的是一種釋懷或解放嗎？

沈：確實是一種宿命，我是為了全片最後一個鏡頭才決定去馬祖北竿拍片的。我那時騎著摩托車在北竿勘景，騎到軍事重地就不能往上了；當我回頭一看，看見來時的那條路，遠方隔著海，有另外一座島。我覺得這個畫面就是整部片的寓意：愛情是一個圓圈，它永遠都不會變，從相識、曖昧、熱戀、私密的世界、冒險、探索等等，然後終究遇到考驗、許下承諾，接著，失敗或成功。如果失敗，就進入下一個圓圈，愛情可能到老死都是這麼一回事。

這個故事橫跨三十年，現代的茱麗剛好走到圓的最後一段，她不知道該不該往下一個圓繼續走；過去的茱麗從圓的起點開始，走到現代茱麗的起點，但她們一起在同一個原點開始走，走到下一個圓圈。我希望這個故事是一個寓言，所以不論是服裝場景、歌舞車隊的造型都沒有特定年代，我有意識地抗拒寫實，想要建立一個抽象的時空。

──── 整部片確實呈現出超現實的感覺,例如精神病院、廢墟。這些非寫實的場景是您刻意安排的嗎?

沈:那棟精神病院其實是海巡署的軍營,北竿很小,是一座孤島,只要一天就可以逛完了,但我非常喜歡那裡。我去的時候先問鄉公所有沒有醫院可拍,但真正的醫院在山洞裡,沒辦法借;後來找到一棟白色的建築物,是海巡署的軍營,看起來很像醫院。透過海巡署和馬祖縣政府的行文總算借到。我決定在北竿拍片之後,也隨著場地調整劇本和表演方法。

──── 您如何想像精神病患?片中的患者看起來似乎有很嚴重的精神分裂症。

沈:我對精神病院其實很熟悉,我姊姊長期在精神病院生活,所以我常常去探望她。一開始,我覺得那裡有點恐怖,我姊姊其實不太認識我,她認識的是另外一個世界,久而久之,反而是我在學習跟她和她的世界相處,我覺得這非常有趣。之後,我發現精神病患其實是很美好的,因為他們的身體雖然一直在衰老,但內在一直停留在某個狀態。他們可能很快樂,因為不必繼續往下走,這樣想後我就覺得比較自在。相對於正常人,必須面對沒得選的宿命,他們或許比較幸福。

我刻意把片中的若干事件和場景安排在精神病院，因為我覺得那是一群不願意往下走的人。這兩個女主角面對愛情的選擇，可以停留，或者往下走，我認為精神病院是一個很好的交會點。我相當崇拜女性的勇敢，所以我沒有安排她們留在精神病院裡。

─────── 您這次十分大膽地起用新人李千娜，她的表現也獲得了金馬獎的肯定，請您談談和李千娜的合作，她有哪些特質符合這個角色？

沈：和千娜的合作過程還滿有趣的，我已經有十年沒拍劇情片了。對我而言，這部片的很多東西都是第一次，是一個很新鮮的經驗，像是攝影師之前專拍陳界仁的錄像藝術，從沒拍過劇情片，千娜也是第一次演戲。

選角時，我非常困惑，因為這個角色很難演，必須同時表現兩種女性的狀態，複雜性高，又要能歌善舞，我又不想要那個女生看起來太現代。後來，我是憑直覺選的。千娜第一個從我腦海中冒出來，但她沒有演過戲，難免有一些忐忑。我找她來長談，談她的人生、感情經歷和這個角色；她很篤定地告訴我，她想當一個好演員，而不只是要抓住一個機會。這讓我覺得值得一試，於是決定把重量擺在她身上。然而，第一天的排練狀況有點混亂，千娜有點慌亂，且她的表演方法都是來自電視劇，動作也沒有明確的意義。接著，她花了一個月的時間接受表演方法特訓，但其實這些課程和訓練只是過程，我覺得最重要的是信任。有一天晚上，我把千娜跟黃河叫過來，因為他們兩人之間一直有距離感。那天晚上，我把全部的人都趕走、把燈關掉，我要他們拋掉演員的身分，在黑暗中靠得很近，並說出對彼此的感覺。那是一個建立信任感的重要晚上，之後的排練就比較有路可走，雖然千娜還是受到一些折磨；過程中，黃河是一個很重要的幫手。千娜並不是一個學得很快的演員，但因為信任感有建立起來，她可以從記憶中找尋真實的自己，而不是靠表演方法。這個過程常常讓我忘記我在拍電影，重要的似乎是我和這群人的關係，還有走完這個旅程。

第一天拍的第一場戲讓我印象非常深刻，千娜要走上陽台哭泣，但是現場人太多了，她整個人發抖、一片空白，不只過去一個月的訓練都忘了，連腳本都想不起來。我們聊了一個多小時，聊到我說「拍吧！」那場戲她哭了十幾次，分幾個鏡位、幾個take，也幸好第一天就碰到難度這麼高的戲，度過之後一切就好了一些。我覺得是信任感完成了整個過程。

〈還有一個茱麗葉〉
──────您怎麼會想到找一位男性來演茱麗葉？又為什麼選擇康康？

陳玉勳（以下簡稱陳）：我的任務是搞笑，監製李崗希望觀眾看到這段可以開心一點，他也知道這是我擅長的，所以我一切從搞笑出發。我是後來才被找進來的，不像季然、可尚很早就開始寫劇本，所以一直在思考要找誰來演、茱麗葉是什麼意思等等，但我對莎士比亞也不熟。我本來想拍搞笑版的《羅密歐與茱麗葉》，但又覺得那樣沒意思。有一天我老婆跟我說：「難道茱麗葉一定要是女的嗎？」我就靈機一動，覺得男的茱麗葉會比較有趣，於是開始想演員，立刻就想到康康。我一直覺得康康這個人很怪，陰陰柔柔、慢慢吞吞的，節奏很奇怪，腦袋不知道在想什麼，又會讓人起雞皮疙瘩，感覺很驚悚（笑）。想到他之後，這個角色就活了，於是開始寫劇本。

另外，我之前一直想拍臨時演員。我覺得臨時演員很奇怪，他們被叫來，一天領幾百塊，大家等在那兒，沒事的時候就聊天、打牌，也不會有人認真演戲。我每次看到臨時演員都覺得他們很閒，心想做這個工作到底有什麼意義？我覺得他們很有趣，於是想拍這樣的人。

這一陣子，我心態上一直覺得自己很老，可能是因為我又回來拍電影，發現轉眼間十幾年就過去了，這種感覺非常可怕。拍《熱帶魚》時，我才三十二歲，現在已經快五十歲了，卻發現中間一片空白，中年危機就出現了。最近，我不管寫什麼都會寫到中年人的心情，朱立業的角色也不自覺地寫成中年人的故事，再把好笑的東西加進去。

──────您過去拍了十幾年的廣告，期間也一直有人希望您回來拍電影，現在真正重新拍電影，您的心得和感想是什麼？

陳：很複雜。過去十幾年來我一直很矛盾，大家都叫我再出來拍電影，但是我已經沒有熱情了。我是一個很懶散的人，拍電影又是一件很累的事，拍了也不一定有人要看，那麼累幹嘛？拍完《愛情來了》之後，我就沒有再拍了，雖然中間一直有人想說服我，但我並不是很在意，直到中年危機產生。我一直在拍廣告，拍完也忘了內容是什麼，就像機器人、生產線一樣。我開始想：我已經快五十歲了，身邊的朋友身體開始一一出現問題，如果我明天就要死了，會不會有遺憾？想到這裡，我真的有點不甘願。

我現在組樂團也沒人要看,能做的就是拍電影。2008年,《海角七號》很紅的時候,有人認為我的通俗喜劇片可以賣座。我開始變得積極,崗哥又非常勤快,每天遊說我寫劇本,於是我寫了一個武俠劇本,想要衝一個大的商業片。後來崗哥又找我拍《茱麗葉》,我原本其實沒什麼興趣,但慢慢調適,平衡自己的價值觀。首先,我知道這一定不容易賺錢,只好試圖找回熱情,而找回熱情的方式就是「惡搞」。我拍了很多廣告,有時候運氣很好,遇到一些客戶給我很多發揮空間,讓我去惡搞,拍好笑的橋段。只要客戶有空間給我,我會把它撐到最大,這種亂玩會讓人上癮。這次,崗哥對我的態度也是這樣,他放手讓我惡搞、瞎搞,這是這部片給我的動力。我二十年來已經拍過很多東西,讓我繼續拍下去、覺得有意思的唯一動力就是能夠隨心所欲。對我來說,正經地說一個故事很無趣,只有惡搞會讓我覺得有趣,拍《茱麗葉》不算是挑戰,而是一個沒有負擔的嘗試。

我一直在調整自己的心態,以前拍《熱帶魚》、《愛情來了》的時候,其實有點不平衡,因為那個時代的台灣電影都被定位為比較嚴肅、以導演個人特色為主。我的電影在票房上不錯,但是在影展、評價上並沒有得到太大的認同,所以心裡有點不平衡。十幾年來,我一直在猶豫要不要走影展那條路?或是繼續拍自己想拍的東西?我本身非常喜愛侯導和新電影的作品,最喜歡的華語片是《戀戀風塵》和《阿飛正傳》,這跟我的風格非常不同。我喜歡這樣的東西,但拍出來的東西卻是另一件事,一直非常矛盾。我原本可以繼續走《熱帶魚》這條路,但是拍《愛情來了》時,國片就垮了,我看不到市場,也不知道拍通俗片要給誰看,而影展那條路似乎也不適合,就一直卡在那裡。

直到最近,我才重新覺得通俗電影這條路可走。但是,光是通俗也不夠,只有惡搞可以讓我滿足。《茱麗葉》來得非常是時候,它不是我個人的長片,而是一個小品,可以讓我沒有包袱地惡搞。拋棄包袱也是我一直想做的事,我想把自己的包袱全部丟掉,不想再去想商業或藝術,而《茱麗葉》是一個很好的機會,我也想知道觀眾能不能接受。

────── 這部電影短片作品也帶有廣告的味道,廣告和電影對您來說有哪些差別?

陳:差別很大,我剛開始去拍廣告也很不適應,因為我被定位為電影導演,不會拍廣告。那時拍了很多鄉土劇,兩、三年後,廣告圈才接受我。我是土生土長的台北人,也不知道為什麼會被人稱為鄉土導演(笑)。我總覺得自己的生長環境都拍不好,為什麼要去拍老外的東西?但

在廣告界，普遍認為老外的東西就是好，鄉土的東西就是俗，價錢就低。我陸續拍了十幾年廣告，頭兩年時還會停工兩個月，把時間空下來寫電影劇本，但寫一寫又覺得不夠好，到了第三年就不再寫，專心去拍廣告了。

現在再回去拍電影，有些東西還是很不習慣，節奏和影像的感覺不同，因為電視是小畫面，而電影是很大的畫面。《茱麗葉》出現讓我有暖身的機會，熟悉一下電影，雖然這次還是不盡滿意，時間太趕了，但我很樂觀，只要有惡搞到，其他部分我就不會太在意。

────── 此外，片中的另一主軸則是即興發揮的臨時演員。您在拍片現場也會讓演員即興發揮嗎？抑或是已經寫好的劇本？

陳：是寫好的劇本，但我其實犯了一個錯誤。以前我很會寫對白，但這次的對白比較不口語，加上很多演員沒有演過電影，他們都很尊敬電影，所以幾乎都照著劇本演出，唸起來怪怪的，但是我自己寫的對白，其實更想讓他們即興演出。 不過，劇本沒有寫到動作，我會在現場教他們，演一次給他們看，大家都會一直笑，我拍這種片在現場會很三八。我以前沒發現我這麼喜歡拍喜劇，這次才讓我發現自己真的很愛拍喜劇，因為過程很快樂。

鼓起勇氣，
為自己再追尋一次

《逆光飛翔》　　導演／張榮吉

我最早是拍紀錄片，其實一直很想嘗試拍劇情片，但它相對需要比較多的資源才有辦法完成，所以我常用紀錄片的形式去記錄我認為有趣的故事、可以發揮的題材。拍《天黑》時，我試圖用半紀錄的手法再現真實的感覺，到了這部長片，則想回歸到故事本身。

原文出處｜《放映週報》375 期 2012-09-14
圖片提供｜春光映画

張榮吉

1980年生於台北，台灣藝術大學應用媒體藝術研究所畢業。大學期間開始接觸影像創作，2006年執導《奇蹟的夏天》獲得金馬獎最佳紀錄片，2008年執導劇情短片《天黑》獲得台北電影獎最佳短片，創作取材多半來自生活切片。2012年以首部劇情長片《逆光飛翔》獲得金馬獎最佳新導演、國際影評人費比西獎、台北電影獎最佳女演員獎、觀眾票選獎，釜山國際影展最佳觀眾票選獎，並代表台灣角逐美國奧斯卡最佳外語片獎項。2014年作品《共犯》獲選為台北電影節開幕片。

文／王昀燕

以拍攝紀錄片起家的張榮吉，曾與楊力州共同執導《奇蹟的夏天》。2005年夏天，他因受委託拍攝總統教育獎得主而結識黃裕翔，該獎項獎勵對象主要為「能以順處逆，發揮人性積極面，力爭上游，出類拔萃，具表率作用之大專及中小學生」，其中不少乃身心殘疾者。張榮吉說，他不擅於處理太過沉重的題材，在眾多得主當中，他看見了眼盲而熱愛音樂的裕翔，相較之下，他的形象似乎較為陽光正向，便決定以他作為拍攝對象。而這股能量，一直延續到了短片《天黑》，如今又發展成張榮吉的首部劇情長片《逆光飛翔》。

本片由澤東電影公司出資，據說當年王家衛看到《天黑》時為之驚豔，並讚譽「這個導演有眼睛」！張榮吉笑言，這大概意味著他這個明眼人有能力去拍攝一部關於看不見的故事。不知道是否受了過往拍攝紀錄片的影響，抑或純粹出於和裕翔的私交，從《天黑》到《逆光飛翔》，張榮吉一直有個心願：「如果電影可以創造一個世界，我希望他看到自己，跨越現實的藩籬。」似乎，在張榮吉心裡，電影成形的過程就像是一趟未知的旅程，作為導演及裕翔友人的他，有意地將裕翔送上這趟旅途，跳脫既定的生活框架，去經歷不一樣的冒險；或許，從此人生就會有那麼一點點不同。

在《逆光飛翔》裡頭，裕翔和張榕容飾演的小潔一角，都是有夢想的人，而有夢想的人，從來就不是盲目的。他們成為彼此的扶持與砥礪，在往夢想前行的路上，共同看見了清澈的光。本期專訪《逆光飛翔》導演張榮吉，談拍攝這部電影的初衷，以及因著各項變數牽引出的種種幻化。在他溫暖的言語底下，亦不自覺地閃耀著那麼一絲動人的光采。

──── 從《奇蹟的夏天》、《天黑》到《逆光飛翔》，在類型上橫跨紀錄片和劇情片，尤其是短片《天黑》，頗富紀錄片神采，您自己在創作的時候，會去思考紀實和虛構之間的分野嗎？

張榮吉（以下簡稱張）：會。我最早是拍紀錄片，其實一直很想嘗試拍劇情片，但它相對需要比較多的資源才有辦法完成，所以我常用紀錄片的形式去記錄我認為有趣的故事、可以發揮的題材。紀錄片和劇情片比較大的不同在於主動性和被動性，多半的紀錄片都在被動地等待事件的發生，待事件發生後，再積極主動地去構思影片架構。然而，我覺得很多事情稍縱即逝，儘管手上拿著攝影機，長時間跟在被攝者旁邊，但有些很好的片段一旦錯過就無法用攝影機記錄下來，也許要用另一種方式去還原、再現現場的氛圍及感覺。

拍《逆光飛翔》時，我告訴自己，不要再做一樣的事情了。雖說這部片是從《天黑》延伸出來的，角色和演員也差不多，但我想用另外一種方式去呈現，不那麼強調特殊的形式，而是好好說一個故事。對我而言，拍《天黑》時，我試圖用半紀錄的手法再現真實的感覺，到了這部長片，則想回歸到故事本身。

──── 您和裕翔多年前就認識了，並先後以他為主角完成三部影片，包括最早關於裕翔的紀錄片《序曲》，以及其後的短片《天黑》和最新劇情長片《逆光飛翔》，當年是在什麼樣的機緣下與他結識的？

張：2005年我認識了裕翔，幫他拍了一部紀錄片《序曲》，那是一個委託案，拍攝對象是總統教育獎得主，主要都是身心殘障或家境貧困卻能力爭上游者。在入圍記者會上，幾位受邀導演到了現場，擇選屬意的拍攝對象，有些得獎的小朋友也許生命快到了盡頭，或是重度殘疾，生活上有極大困難。坦白說，我很擔心去碰觸這種沉重的議題，因為拍攝紀錄片不是一天兩天的事情，必須花一段時間去記錄拍攝，相處的過程其實就像交朋友，在這麼投入地記錄對方的過程中，情緒難免受影響。在我當時的年紀，比較不敢去碰觸太多，所以就想找一個相較之下不那麼沉重的題材。

在活動現場，我看到了裕翔，他是一個很害羞靦腆的小男生，那時，大廳裡有架鋼琴，被一條紅線圈住，他想去彈鋼琴，就請媽媽帶他去摸一摸，工作人員出於善意也就讓他彈了。他彈琴的時候，神采與早先的模樣迥然不同，多了一些自信與笑容，我心想，也許他會是一個比較陽光正面的題材，就挑選了他，因而拍了《序曲》這部片長十分鐘的紀錄片。

其實《序曲》的拍攝時間只有短短十幾天，拍攝過程中，有一段是我印象最深刻、卻沒有出現在紀錄片裡頭的。那時我看了他兒時的照片，有他和姊姊在海邊玩的照片，便起意帶他去海邊，聊聊當時的過程。裕翔喜歡坐火車，我們就帶著他搭火車到了海邊；我們一起走到海堤時，見著了那片沙灘，但仍相隔一段距離，其間橫亙著消波塊和大石頭，就像《天黑》後半段呈現的。當初，我真的認為要穿越這片險阻是一件很簡單的事，就懶得繞路，要不繞一段遠路其實可以直接踏上沙灘。因這是我第一次接觸盲人，沒有太多相處經驗，所以當我決定這麼做之後，花了很長一段時間才將裕翔帶到沙灘上。走的過程中，他很不確定下一步要踩在哪邊，這讓我體會很深：原來，當他們要完成一件事情，相對地要比我們花更多的時間和心力。拍完《序曲》後，我對於這件事久久難以忘懷，便尋思寫個故事，將此情節寫入，加上一些裕翔的生命片段，以非紀錄片的方式拍攝，所以才有了《天黑》這部短片。

─────── 當初您為什麼會想從裕翔的故事再去延伸，發展出個人首部劇情長片，而非創造一個全新的故事？

張：《天黑》算是自己比較成熟的一部短片作品，那時因為要跨界到劇情片，我覺得要找到一些自己比較熟悉的方式，所以讓它帶了很多紀錄片的色彩，用半紀錄的方式去呈現那樣的一個故事。《天黑》後來有機會在一些影展曝光，王家衛導演看了後，提議有無可能發展成長片，

他說這故事其實還有很多周邊的人物可以去發展。另一方面，那時拍《天黑》時資源有限，很多故事情節後來都刪掉了，事實上，關於裕翔的故事我還有很多東西想講，所以就決定以此發展成一部長片。

──────過去在談《天黑》時，您曾提到希望做到的是「真實生命的再詮釋」，《天黑》和《逆光飛翔》都是以真人真事作為根柢，而「再詮釋」則意味著導演的個人意念可以注入其中。既然決定以此作為創作的原點，其中勢必有非常吸引您的元素，所以可能有一些東西是您覺得不能去更動的，反而是希望試圖透過影像還原、再現其本質，將之從真實中提煉出來；與此同時，卻又存在一定的創造性空間，允許您的想像介入其中，建構出一個只存在於這部電影裡的世界。在《逆光飛翔》這部片子裡頭，有哪些情節或元素是取材自真人真事？又有哪些是後來新添入的元素？

張：當裕翔的故事要搬上大銀幕，要讓觀眾有共鳴，就必須設置一些角色，是我們的生命經驗比較容易投射的對象，所以我就安排了榕容這個角色，作為裕翔的對比──裕翔天生有一點缺陷，可是家庭很美好；而榕容看似外表姣好，內在卻有很多不滿足。當這兩個人相遇了，也許會有一種互補的感覺，可以彼此砥礪或擦出火花。此外，我也創造了裕翔的室友阿清這個角色。雖然這是一個從盲人題材作為出發點的故事，但我不是要拍一部關懷弱勢的故事（笑）。所以在他周遭的朋友，不應侷限於過往的刻板印象，一逕呵護、保護他，朋友就是朋友，男生朋友在一起會幹嘛，就是會幹嘛，無關乎他看不看得見。為了凸顯這件事，我試圖再更跳tone一點，因為阿清是一個很詼諧外放的角色，在他跟裕翔相處的過程中，可以讓裕翔本身這個角色再走出來一點，不像以往那麼封閉在自己的世界裡。

真實的取材當然就是裕翔這個人物本身，但他們的家庭背景並不一樣，事實上，裕翔的爸爸好像是在工廠上班，媽媽則是一個家庭主婦。不過劇中母親的個性和裕翔媽媽倒是挺像的，從他媽媽的言談中，很容易感覺到一種很堅強獨立的女性特質，所以當初在找這個演員時，很直覺地就想到烈姐。

學校生活很大部分是擷取自他的真實經歷，他剛考上台藝大時其實很不習慣，主要是來自和同學之間的相處，他媽媽也真的陪著他上來念書，似乎長達一個多月。那時我還在學校念研究所，我記得他在大一寒假時就跟我說他不想念了，我一直勸他，好不容易進到這個學校，難道

就因為跟朋友相處不是那麼融洽就要放棄了嗎？人和人的相處是往後一直會遇到的，一旦在這階段沒有試圖去打破，跨出那一步，同樣的事情未來還是會不斷上演。他最常中午或晚上打電話給我，說，阿吉，你要不要吃飯啊？因為他對校園不熟悉，得有人帶他去吃飯，無法獨立行動。有時，我去他宿舍，就看到一間黑黑的房間，他坐在裡頭，也不需要開燈，桌上擺著一台電腦，彷彿無法跳脫那種孤寂感。

找裕翔來拍《天黑》時他才大一，我其實有意讓他嘗試不一樣的事情，演戲對他而言是一個不一樣的經驗，包括跟音樂系以外的很多工作夥伴一起相處、跟演員一起演戲，我希望讓他跳脫學校以外的生活，體驗更多不一樣的感覺。

────── 當初問他要不要來參與短片演出時，他的反應如何？

張：他其實沒有太多的抗拒，只是不知道自己要做什麼而已。拍完這部短片後，多少有些影響，他走在學校裡，開始有人會主動叫他，不過主要還是靠他自己的努力，透過與人相處去建立實質的友誼。

────── 裕翔他自己怎麼看待「電影」這項媒介？他對表演的理解又是什麼？

張：以前在啟明學校時，校方會讓他們去體驗一些不一樣的事情，雖然看不見，還是有「聽」電影的經驗，而且他在家很喜歡看電視，所以他其實知道影像是什麼。不過要他表演我覺得有一點點困難，在於他沒有那個視覺經驗，以致表情上的喜怒哀樂跟我們會有一點落差。舉例來說，裕翔幾乎無時無刻都在笑，即便要他沒表情，也覺得他在笑。我們上表演課時，請他做一個生氣的感覺，他其實做不到，我相信在他生命經驗中一定生氣過，但他很難在人前自然流露出憤怒的感覺，私下也幾乎沒有看過他生氣。

表演課就是在短時間內要演員拿出很多情緒，如果不是那麼會表演的人，只好拿自己真實的一些經驗做發揮。對於裕翔來說，要做到不開心的感覺真的很難，表演老師用了超多種方式激怒他，講一些挑釁的話，他好不容易才罵了一句髒話，這是我沒有看過的裕翔。有了那次經驗後，他才有辦法嘗試透過臉部表情去表現內在不開心的情緒。

────── 《逆光飛翔》仍由裕翔親自主演，從比較現實的角度來考量，這麼做其實有利有弊。當初在選角的時候，有無考慮過找其他演員來詮釋？最終仍決定由他主演的考量是什麼？

張：裕翔要演出長片，無論對他或對我們而言，都是一個很大的挑戰，要一間這麼大的電影公司用素人演員，確實也存在諸多考量。一開始，我們決定去找演員，足足花了一年的時間尋覓合適的男演員，很多人來試鏡，但我們都覺得不對，跟監製商討後，考量到最初拍這部電影的初衷，才決定仍由裕翔出任男主角。

我本身是一個新人導演，這又是一個相對而言比較大的投資，當然會考慮公司的意見，因為由一個演員來詮釋也許對票房會比較有幫助，所以我並不排除這個方向，只是後來真的覺得不可行，才換了另外一個方式來操作這部影片。當我們決定換回裕翔的時候，針對他本人，故事又再做了一點更動。那時我們還找了發行商和烈姐去看裕翔的表演，看他在舞台上的那種魅力，他們也覺得他其實有一定的魅力。其實過程中我們都在跟自己打架，充滿了自我矛盾，只是沒有說出來而已。

────── 如果不去考量外界的因素，一開始決定拍這部長片時，您會比較屬意由裕翔親自擔任主角嗎？

張：當然就是找他，可是還是會擔心他有沒有辦法撐起一部長片。

────── 一般論及表演，主要可區分為「本色演出」和「方法表演」，而裕翔的表演則傾向被歸類為「本色演出」，然而，除了以他原本的樣貌演出外，其實也安排了一些表演課程，試圖讓他有所突破。對於一個演員來說，要能做到好的表演，擁有充分的安全感及自信很重要，在跟裕翔溝通表演的過程當中，您覺得他對於表演的看法是什麼？幾次合作下來，他的表現是不是有一些階段性的變化？

張：其實我覺得他對表演有一點過度自信，比方他會說，他覺得狀態來了，他就可以，問題是，有時候我們拍攝時會拍好幾次，所以才帶他去上表演課。上表演課的目的並不是要讓他很會表演，而是要讓他知道在拍攝過程中可能會遇到哪些事情，拍《天黑》時拍得很隨性，拍長

片時就不一樣了，有很複雜的燈光、攝影機運動和演員走位的配合。再者，我希望表演老師開發他更多的情緒，而且可以很自然地在鏡頭前呈現。最後則是希望他藉由表演課和SM（Super Music）的團員及榕容相處。

歷經三個月的表演訓練，他跟其他演員熟悉了，也找到一些比較不一樣的情緒，這讓我安全很多，因為當初看腳本的時候，裡頭有一些情緒是我平常跟他相處時比較沒有看過的。當然有些須一再修正，譬如情緒要流露多少才能讓我們感覺得到，坦白說，真的很多是他覺得心裡有感覺，可是我看不出來。現場拍攝時，裕翔讓我很意外的是，即便拍了很多次，也不致表現太差或落差太大。

────── 裕翔本人無法看到電影最後的呈現，對他來說，他怎麼感受自己參與的這部電影？

張：他第一次看完《逆光飛翔》整部片是台北電影節首映的時候，看完後，他說，沒想到這麼好看，有這麼多好笑的橋段。他媽媽在一旁，則是從頭到尾一直哭。

────── 談到《天黑》這部片時，您曾說，因為張榕容本身是一個比較有經驗的演員，加上又是用半紀錄的方式拍攝而成，所以她有點像在扮演一個類似導演般的對手角色，透過她來引導裕翔，與他丟接球。而且拍那部片時，您特意讓兩人不是那麼熟悉，如此才能夠比較好地傳達出陌生人彼此間的陌生、好奇與生澀；到了《逆光飛翔》，顯然兩人的互動就不太一樣了。您剛也提到，事前還安排了三個月的表演訓練，企圖培養演員之間的默契。能否談談這回在表演上想要創造出什麼樣的效果？

張：拍短片時，我第一次嘗試用那樣的表演方法，讓他們彼此不熟悉，真正面對面交談時，自然有那樣的狀況發生，而我們就是旁觀者，透過攝影機記錄下事情的經過。當初之所以找榕容，是因為覺得她是一個很擅於現場做即興發揮的人，反正拍短片的工作團隊是十人以內，大家就來試試看。我覺得那是一個很冒險可

是很有趣的方法。但是第一次拍長片,現場一堆工作人員,我還是選擇回到比較安全的方法,而且裕翔已經有經驗了,我們也有更多時間去提醒他一些事情,所以比較不擔心他的表現。

―――張榕容以本片再度榮登台北電影獎影后,為拍攝本片,她花了兩年做肢體訓練,開拍前四個月更展開密集訓練,能否談談這段表演訓練的歷程,以及跟她合作的感覺?

張:當劇本開始撰寫,很快就確定由她出任女主角。故事最開始的設定其實是街舞,我以為對她來說這相對比較簡單,但我去看過她上街舞課,發現她有肢體障礙,應該要上很多韻律的課程,過程中我其實非常擔心,不確定她能否勝任這個角色。後來我們找了一位編

舞老師——驫舞劇場藝術總監陳武康，根據她能做到的肢體表現去幫她編片中這一段舞，最後四個月她就瘋狂地練這段舞。當你看到她跟那一群驫舞劇場的男生晨練時一起做芭蕾的基本動作，你真的覺得她不一樣了。

當初看完榕容在《一年之初》裡的表現，自然而不做作，就找了她合作《天黑》，到了拍《逆光飛翔》的時候，她確實不一樣了——確實是個演員了。拍《天黑》時，還看不到她對演戲的執著或投入，在《逆光飛翔》片中，很多情緒潰堤的哭戲，她很快就能做到，且對自己的要求又更高了。

─────── 知名舞蹈家許芳宜在本片中特別演出，您最早是什麼時候跟她接觸的？跟她的互動是否帶給您新的啟發？

張：其實在寫劇本時，榕容的舞蹈老師這個角色就是以芳宜老師為藍本，因為我們看了她的一本書《不怕我和世界不一樣》，便一直幻想若能由她飾演老師那就太好了。她在紐約時我們曾透過人傳話，她回台灣後，有機會跟她碰面，提出我們的構想，她也沒答應，只說她下次有課時我們可以去看看。後來我和編劇去看她上課，她講出來的那些話我們真的寫不出來，現場就拚命抄（笑）。那些話對於沒有方向或沒有自信的人確實很有影響力。現場拍攝時，老師的台詞或跟榕容的互動，我們都只提供一些方向，並不想框架老師，只想呈現出她平常上課的感覺，所以雙方的互動基本上都是即興的。

自從芳宜老師答應加入後，其實故事有一點點不一樣了，因為老師創造太多東西了，是原初劇本沒有設想到的。譬如，本來並沒有芳宜老師的OS，在剪接時，覺得那些話應該交叉引用；此外，老師教導的方式和裕翔上課的情境又應該如何交錯，這些都是拍攝結束後才做的調整。

─────── 影片裡反覆辯證著「看得見／看不見」這項命題，面對參賽與否，裕翔曾說：「難道一定要參賽，才能被看見嗎？」這一方面回應了裕翔幼年關於參賽的不愉快記憶，同時也對於「藉由參賽進而受到矚目」的世俗觀點提出質疑。或許，常人總渴望被看見，但作為向來被視為「特殊」的人來說，卻只是單純地希望有朝一日那些或關切或異樣的目光能夠不要落在他們身上。所以裕翔才會說，如果他看得見的話，就希望找一間咖啡店，坐在靠窗的位置，光線剛剛好，且能夠不受到特別的注目。

張：拍《逆光飛翔》時，我希望故事不只是扣在裕翔本身，而是再從宏觀一點的面向去看這個題目，所以才有了「看得見／看不見」這個命題。認識裕翔之後，我就覺得這個題目很有趣，因為跟他相處的過程中，發生了很多關於看不見的矛盾，比方，他會說，你怎麼蹲下？而我確實是蹲下了。或者，我們坐捷運時，他會說，等一下要轉彎了。等一下也確實轉彎了。編劇李念修曾經問裕翔，如果看得見，他想要做什麼，片中的回答確實就是他自身的回答。聽到的當下，我覺得心酸酸的，因為明明是這麼簡單的事情，卻是他一個這麼大的願望。

─── **本片延攬了您因拍廣告而結識的法籍攝影師Dylan Doyle，在這部片裡頭，採用大量的特寫和淺焦鏡頭，是因為這比較貼近裕翔眼中的視界嗎？採取手持攝影又是出於什麼樣的理由？**

張：採用手持攝影是希望所有鏡頭的觀點都從角色出發，跟著角色看周遭的人事物。而且我們也覺得基於這個故事的本質，不應走一種華麗的影像風格，應該回到質樸的感覺。

裕翔雖然看不見，但有一點點光感，就像我們閉上眼睛，依稀可以從有光沒光感覺到空間的大小，也許因此會有那麼一點點安全感。我覺得光的意象很重要，所以刻意想要去創造裕翔眼前的世界，就創造了一種比較朦朧的視覺影像，希望在很多畫面上可以看到光的營造，這會為整部影片帶來多一點溫暖的感覺。

至於特寫則是攝影師的選擇，因為他覺得演員的表情情感很豐富；此外，片中也有很多手部的特寫，我們試圖在視覺之外，也帶出觸覺和聽覺的感官經驗。為了讓盲人可以感受得到我們試圖營造的氛圍，在聲音設計上也下了一些功夫。

五、何處是我家

兩個男人與沙發，一種夢想與現實

《台北星期天》　　導演/何蔚庭

> 對我來說，用外勞當主角本身就是一個很顛覆的做法，我想讓台灣觀眾把自己放在角色裡面，以往外勞都是配角或只是一個報紙上的符號，但現在成了主角，你會發現他們跟一般人沒有兩樣。

原文出處｜《放映週報》255 期 2010-04-29
圖片提供｜長鋸有限公司

何蔚庭

1971年生，美國紐約大學電影製作系畢業。短片《呼吸》在2005坎城影展國際影評人週獲得兩個獎項，成為第一部在坎城獲獎的台灣短片，並獲西班牙加泰隆尼亞國際奇幻影展最佳奇幻短片、台北電影獎評審團特別獎。另一部短片《夏午》，入圍2008坎城影展導演雙週，為唯一入圍坎城的亞洲短片。首部長片《台北星期天》（2009）獲第十二屆台北電影獎國際青年導演競賽特別推薦、電影產業獎－劇情長片，以及第四十七屆金馬獎最佳新導演、羅馬尼亞國際影展喜劇類最佳影片。2011年受邀參與由金馬影展發起之《10+10》電影聯合創作計畫，執導短片〈100〉，並為天主教失智老人基金會發起的公益短片集錦《昨日的記憶》拍攝其中一部短片〈我愛恰恰〉，獲第十四屆台北電影獎最佳短片。2012年與北京中央電視台合作電視電影《酒是故鄉濃》，此為首部在台灣製作完成的央視節目，全程皆在高雄拍攝，該片也於北京國際影展及上海國際影展放映。

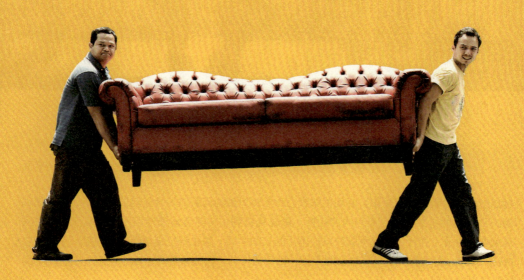

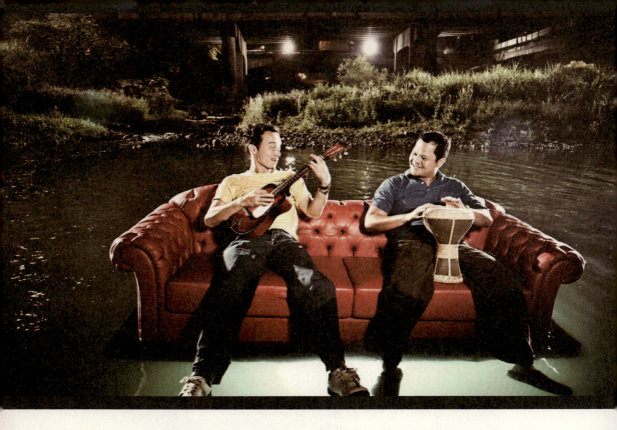

 文／曾芷筠、陳平浩

曾以短片《呼吸》、《夏午》展現拍攝實力和才華思想的何蔚庭，今年終於推出個人第一部劇情長片《台北星期天》，不只內容扎實、影像風格到位、兼具娛樂性與深度，更因為自身的馬來西亞身分，在片中展現不同於以往國片的寬闊格局，將視野拉高至亞洲和國際。英文片名 *Pinoy Sunday* 意味著「菲律賓的星期天」，和中文片名「台北星期天」兩相對照，別有從不同觀點解讀的趣味。

此片以兩位在台灣工作的菲律賓籍外勞為主角——胖子迪艾斯和瘦子馬諾奧——如同大多數生活在台北的外勞一樣，他們禮拜一到禮拜六拚命工作，禮拜天就要為自己安排一個悠閒的短暫假日，出門上教堂、和漂亮女生約會。想家時，馬諾奧就幻想自己擁有一張漂亮的沙發，工作結束之後可以躺在上面看星星、喝著台啤，將自己的小小夢想寄託在沙發上。這個星期天，馬諾奧被心儀的女孩拒絕、迪艾斯和女朋友分手，一個平凡無奇、百無聊賴的陽光星期天，被一張突然從天而降的沙發扭轉命運，開啟了一趟荒謬又奇幻的冒險旅程，而台北也因為這兩個外來者的眼光，散發出一股奇異的魅力……。

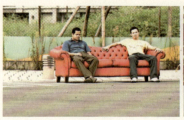 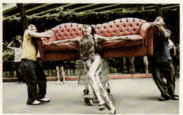

本片演員網羅了有「菲律賓吳宗憲」之稱的喜劇演員巴亞尼、實力派英俊小生艾比‧奎松，還有陸奕靜、曾寶儀、張孝全、莫子儀、林若亞等逗人發笑的驚鴻一瞥，張力十足、喜劇效果絕佳。再看看本片的製作班底，包括攝影師包軒鳴、以《臉》得遍各個美術獎項的美術設計李天爵，如此風格迥異、來自四面八方的製作團隊，在導演何蔚庭的統合之下，以平穩的步調呈現出異鄉人心中的欲望和掙扎、對台灣社會的深刻觀察和柔性批判，顯得樸實輕鬆又處處深藏功力，絕對是今年難得一見的國片佳作。

從《呼吸》以回收零碎膠卷為材料呈現出高反差、粗粒子、快速剪輯的強烈個人風格，到《夏午》以黑白底片、四個超長鏡頭大玩場景調度及魔幻寫實可能性的驚人實驗，《台北星期天》回歸古典電影的敘事語法，更以喜劇形式將國片推向觀眾，並於今年「金馬奇幻影展」擔任開幕片。本期專訪帶讀者深入了解何蔚庭創作本片的過程、其中的驚喜與曲折，以及對人性和台灣社會的深刻觀察。

────── 《台北星期天》的劇本構想及源起為何？在台灣以外籍勞工為題材的劇情片仍非常少，之前只有李奇《歧路天堂》，為什麼以此為題材？另，此片據說也受到波蘭斯基短片《兩個男人與衣櫃》（*Two Men and a Wardrobe*, 1958）的啟發影響，可否分享您的創作過程？

何蔚庭（以下簡稱何）：當初確實是先看過波蘭斯基短片，覺得這個畫面很有意思，也比較少見。當你看到兩個人搬東西走在街上，一定會想他們為什麼不用卡車？這背後一定有個故事。在台北，如果這個動作要成立的話，就不會是台北人，因為他們資源太多了，而比較可能是沒有資源的僑生或外勞。我覺得這個畫面很有勞工階級、universal的感覺，因為世界各地都有勞工，在中國大陸很可能會這樣，在紐約或洛杉磯的話也許就會是兩個墨西哥人。我們以前當留學生時，看到一個被丟棄的東西，也會覺得很可惜，就想辦法搬回去。我自己也是外國人，對

外勞本來就比較敏感,會去注意他們的生活情況、假日聚會地點等等。我剛來台灣工作的時候,沒有家庭也沒有父母,感覺自己就像是一個外勞,所以比較可以體會、想像外勞的生活。很早以前我看到許多外勞聚集在改建前的台北車站二樓,像一個東南亞國家,當時就很想把這個畫面拍下來。現在他們都移到中山北路和農安街的金萬萬大樓去,主要是菲律賓人;菲律賓人去那裡的主因是那附近有一個天主教堂,星期天他們都在那裡活動,就覺得非得將這個畫面呈現出來不可。

───── **寫劇本時您如何觀察他們的生活?**

何:我會先鎖定菲律賓人是因為我最好的大學同學是菲律賓人,我也去過菲律賓幾次,他們會講英文,而且因為有西班牙人的血統,比較接近西方人。我對這個族群比較好奇,才這樣確定下來。

剛開始是從零開始,我幾乎每個星期天都會跑去那裡,也透過朋友介紹認識一個台中教堂的神父,他偶爾在台北也會做彌撒。那個神父很有趣,他在紐約待過,在台中籌錢辦一個外勞活動中心,讓外勞假日可以去那裡從事烹飪、跳舞、唱歌等活動。我在復活節時去住過一晚,看他們的儀式、跟他們聊天,再慢慢把一些東西放進劇本裡,劇本就這樣寫出來了。

在田調、拍片的過程中,有些東西比想像中還真實,已經存在很久但現在才拍出來。比如片中那位剛果籍黑人牧師,他不是我們為了強調多元種族找來的,而是真的在淡水教堂服務的牧師(電影中所有的教堂場景都是在那裡拍的),他在這裡三十年了,而且台語講得非常好。台灣真的有好幾個居住很久的黑人神父,只是不在大家的認知範圍裡面。

───── **電影劇情相當如實地反映了在台灣工作的外勞生活,但寫實的背後其實是透過兩個深具喜感的演員巴亞尼和艾比以喜劇表演的方式呈現,您為什麼選擇這樣一胖一瘦、極富張力的角色組合?**

何:菲律賓演員只找了兩個男主角和兩個女主角,其他都是真的在這邊生活的人。這部片執行過程中有很多問題,之前有一次差點要開拍了(主角還不是現在這兩位),但時間談不攏,計畫就喊停,六個月之後資金到了才又開始動工。那時菲律賓的合作團隊也換了,那邊的製片也

是一個導演，就介紹一些演員給我們，我看到這兩個演員時發現他們身材不太一樣，才想到可以這樣組合。雖然劇本中角色、性格都已經寫好了，但是不一定要一胖一瘦的組合，後來看到這兩個演員時才覺得型非常對，一黑一白、一胖一瘦，可以製造很好的喜劇效果，也是陰錯陽差碰上他們才覺得這很可行。剛好他們兩個人真的很不一樣，包括出身背景、表演方式等等。

演胖子迪艾斯的演員巴亞尼是很出名的搞笑演員，演瘦子馬諾奧的艾比則像是勞勃‧狄尼洛一般、每部電影都要挑戰不同角色的演技派演員，但我翻轉他們的既定形象，所以讓搞笑演員去演那個悶悶的胖子，比較威嚴的去演好笑、輕浮的瘦子。對巴亞尼來說，這是他生平第一次演話比較少、不那麼好笑的角色，他剛開始很受不了，一直想加對白或動作，後來拍完他跟我說，他發現演喜劇也可以不要搞笑，別人還是會笑。他在菲律賓都是演商業大製作的電影，《台北星期天》是比較小成本、也比較嚴肅的作品，在菲律賓認識他的人，就會發現他這次做了很大的突破。

──────《兩個男人與衣櫃》藉由兩個男人搬衣櫃的過程反映了他們遭受的困難，也藉此批判社會的壓迫；《台北星期天》調性雖輕快活潑，但是否也想藉著兩個男人搬沙發的遭遇傳達社會批判？

何：我其實不會像波蘭斯基這麼批判，那部片雖短，卻非常有深度。對我來說，用外勞當主角本身就是一個很顛覆的做法，我想讓台灣觀眾把自己放在角色裡面，以往外勞都是配角或只是一個報紙上的符號，但現在成了主角，你會發現他們跟一般人沒有兩樣。他們遠離家鄉來到這裡，像胖子和安娜是情侶，但在家鄉各自有家庭，這是很普遍的現象，也不只是情慾的東西，而是一個陪伴、約會的對象，合約時間到了，兩個人也就分開。他們在台灣生活，三年看不到家人，有些雇主甚至不讓他們放假，這是很不人道的事情。我真的不想太嚴肅地批判這件事，我覺得先用一種幽默的手法讓大家認識這些人，當你知道他們也是人的時候，就會比較注意他們的消息。

因為這是喜劇，所以比較沒有太負面的批判，唯一比較重的部分是他們在搬沙發時撞到機車，那應該是我個人對台北市交通的意見，因為我是在街上走路、搭大眾交通工具、騎腳踏車的人。我現在每天推著小孩在街上走，常常在小巷子裡看到按喇叭的大車，對台北市的交通非常反感，所以電影裡有句台詞：「車子愈大的人老二愈小。」台北的機車也很可怕，很沒耐心又

横衝直撞，電影裡那場車禍其實是很常發生的情況。

此外，跳樓、燒炭自殺的人在台灣也很常見，不過只是把它呈現出來，並沒有要做太多的批判。另外就是選舉，有一場戲，裡面有一輛選舉宣傳車經過，接著兩人開始談到肚子餓，我的想像是，選舉沒辦法解決人民的基本問題。這是我自己的想法，但是在這部片裡沒有放很大。

———— 沙發在這部片裡象徵了兩人的小小夢想，最後卻遭逢無情的打擊，夢想破碎。導演為什麼選擇沙發這個物件？

何：所有的物件中，沙發最能代表家，本來也有想過床墊，但床墊蔡明亮已經用過了，而且床墊太情慾。一家人坐在沙發上看電視，比較能代表家庭的符號，加上沙發非常方便，去到哪裡都可以坐下來。當初的想法是：這是一個讓人很舒服的東西，而且只是一個簡單的寄託，他們想要的其實是家。他們在搬運的過程中，先把家的想像投射在上面，後來慢慢發現不管怎樣都無法在台灣有一個舒服的家，重點還是在原本的家鄉。我覺

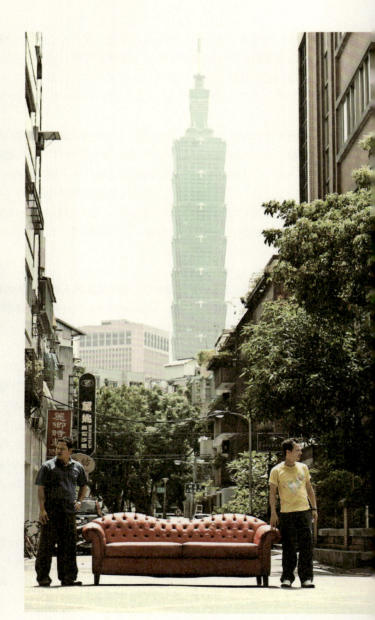

得胖子跟瘦子到了某個時間點就想要放棄台灣的工作,我自己的解讀是:他們其實可以把沙發丟掉就回宿舍去,因為可能根本沒有辦法搬回去,但在過程中發現自己其實很想家,也不太需要一個沙發了,所以就乾脆不要趕在宵禁前回去,寧可在河邊過夜。

還有,沙發會讓人產生一些聯想,例如最後的夢境,沙發變成了漂流在河上的船,像是兩個人坐船回家鄉的感覺,而且兩人以前是玩樂團的,也像在小船上開演唱會。那場戲是在基隆河拍的。至於沙發則是用板子加上燈光讓它浮起來,我們花了很多時間去計算,太輕或太重都不行,美術李天爵為了做漂浮沙發常常跑到海邊去試。

────── 電影中行經的路線,包括空曠大馬路、基隆垃圾場、街角國宅,這些場景如何選擇、安排?

何:基本上是找一些有特色的場景,都是勘景找的,胖子看到那棟轉角國宅時就說:「我沒看過那麼醜的建築物!」我們在找台北很有特色的地方,不拍觀光景點,台北101只是一個好笑的點。我覺得勞工比較不會用那麼浪漫的眼光來看台北,浪漫對他們來說可能只是公園裡安靜的角落,所以我們花了很多時間思考怎麼呈現。

────── 那麼,透過外勞的眼光,相對於一個比較浪漫、中產的台北城市景觀,您認為他們看到的是怎樣的台北?

何:基本上就我這九年來看到的台北,我不覺得它很像巴黎、很像大都會,而是一個很精彩多變、有很多可能性的地方,每一條街都有不同的景觀,感覺其實比較像小小的紐約。有些都市規劃得太好,可能一整區都長得一樣,但台北不是。

當初的設想是:一般外勞假日約會的地方都是中山北路,是自己的菲律賓世界,所以片子一開始都沒有國語;直到沙發出現之後,兩個人才開始闖入一個台北人的世界,有種冒險、公路電影的感覺,離熟悉的地方愈來愈遠,後來發生的事情也愈來愈荒謬。

對我來說台北分成台北市和台北縣。我和攝影師包軒鳴剛來台灣時住在板橋,他比誰都認識台北縣,而台北市人對台北縣還是有一種歧視,可能根本很少離開台北市。這部片處理的是外

勞，一開始覺得是很新鮮的角度，但是籌備過程中會發現還是有一些人對外勞流露出很明顯的歧視。

─── **電影的結局有現實、幻想到悲劇，最後又回到寫實等好幾個層次的翻轉，讓整部電影的格局跳脫了單純的視點，而有很立體、豐富的意涵，可否談談您對結局的設計及想法？**

何：我覺得就是兩個小人物愛做夢，他們即使沒有沙發，或是被遣送回去菲律賓，都不代表從此以後就會很鬱悶，我也不想表達他們在台灣多辛苦、被虐待等等。有些人覺得結局轉了太多層，很希望可以停留在夢境的地方。可能也因為我是外國人，所以有比較客觀的眼光，我沒有把外勞當作一個可憐勞工的符號，像《歧路天堂》很想用外勞來反映社會，變成比較議題導向，比較把外勞當成符號，而沒有當作人來看。很多電視劇都太哭鬧了，我覺得沒有必要，所以這部電影我拍他們星期天的樣子，因為星期天他們最輕鬆、最像自己。

─── **電影中有幾場戲間隔著黑白的過場鏡頭，有一個在海邊、兩個人在船上走的鏡頭，這樣安排有什麼特別的用意？**

何：那個畫面就是鄉愁的感覺，在國外工作，心情不好或不順利時就會想家，不一定是想父母親，而是想家的記憶，那是很私密的時刻。菲律賓是海島，所以就把這個海景放進去。為了這些鏡頭特別到菲律賓去拍，最後的那場戲也是在菲律賓拍的。

─── **本片的美術是擅長視覺美感的李天爵，攝影包軒鳴則是您長期合作的攝影師，是否和我們分享合作這部片的過程？**

何：這部片比較寫實，我們都是街景實拍、沒有搭景，我通常花很多時間去找對的場景，美術只要把一些東西加進去就好了，而不是要找一個場景來重新改造，所以他一開始有點不習慣。我們拍片的時候已經確定了色彩鮮豔、飽和度高的攝影風格，讓這兩個人和沙發跳出來，其實紅色、黃色、藍色再加上白色就是菲律賓國旗的顏色，不過這是比較細微的部分。

我覺得國片的顏色大多都偏灰暗、頹廢的感覺，包括我之前的短片，所以我這次跟攝影師說換

一個方式,因為是在大太陽下,又是喜劇,所以要把顏色弄出來。我們這次做的風格滿新的,這也是包軒鳴第一次拍喜劇,而且大部分的人找他都是希望拍出《陽陽》、《風聲》那種手持或陰暗的感覺。我們這次想以故事和角色為主,不要放太多奇怪的畫面,回到比較古典敘事、沉穩的感覺,但你會發現攝影風格還是很強烈,只是非常含蓄,很多鏡頭也保持一鏡到底,沒有剪接,像是記者訪問、河上漂流的那兩場戲都沒有剪。

——— 這部電影的籌備過程長達五年,但實際拍攝很快就結束了,過程中遇到最大的困難是什麼?

何:這部片實際拍攝天數是二十三天,中間還遇到八八水災停了三天。我們有NHK的資金,給了錢之後要在期限內交片,所以九月底剪好片子就立刻交給他們,沒有太多時間想。這部片集資過程花了兩三年,NHK看了劇本之後非常喜歡,因為他們在找一些和文化交流有關的案子,他們每年只投資一部,後來就給我們拿到了。

說到文化交流,整個電影製作團隊相當國際化,我是馬來西亞人、攝影師是美國人、編劇是印度人、演員是菲律賓人,還有電影中的神父是剛果人;製片有日本人也有法國人,而且法國製片住在上海,投資商是住在上海的菲律賓人,所以整部電影的工作團隊大部分都是外籍工作者。儘管我是馬來西亞人,但我在台灣比較有歸屬感,也住了很久,你要一直覺得我是個外國人嗎?這部片有試圖去解除這方面的障礙,畢竟這是一個全球化的時代。

我們希望更多人看到這部片子,但是目前有很多阻力,行銷過程中遭遇了很多困難,尤其是找不到戲院上映。戲院老闆認為這部片沒有熟悉的卡司,又是外勞題材,他們不希望電影院前面都是外勞,加上被《鋼鐵人2》擠壓到,所以現在台北只有光點有上映。台灣人對這部分偏見還是很深,為什麼《鋼鐵人2》可以比美國早一個禮拜在台灣上映?因為台灣是最歡迎好萊塢的市場,外片進口到台灣不用課稅,暢行無阻。其他國家像馬來西亞、菲律賓都會限制外片配額,國片也要合乎上映比例原則,甚至集中在聖誕檔期,只有台灣毫不設限。我不太擔心這部片的反應,但會擔心票房不好,或是該看的人沒看到。

流徙異鄉後，
追尋幸福的渴望

《內人／外人》　導演／傅天余、鄭有傑、周旭薇、陳慧翎

我們希望跳脫政令宣導的思維，從外籍新娘的切身角度、情感描寫她們的生命故事；她們有人選擇落地生根，有的下落不明，有的則選擇回去故鄉，每個人的生命經歷與感受都有不同的面貌。

原文出處｜《放映週報》357 期 2012-05-11
圖片提供｜崗華影視傳播股份有限公司

傅天余

紐約大學媒體生態與電影研究所碩士。創作生涯初期以寫作為主，曾獲得台灣許多重要的文學獎及金鐘獎最佳編劇。2009年拍攝第一部電影長片《帶我去遠方》，2010年受邀拍攝日本當代藝術家村上隆紀錄片《到死都要搞藝術》。其他影視導演作品包括公視人生劇展《為什麼要對你掉眼淚》、《箱子》等，2003年以《你在看我嗎》獲金鐘獎單元劇最佳編劇。另曾出版短篇小說集《業餘生命》及散文集《暫時的地址》。

陳慧翎

淡江大學大眾傳播系畢業。以紀錄片起家，2004年方接觸戲劇製作，2008年首次執導電視劇，即以《黃金線》及《與男友的前女友密談》在當年金鐘獎奪下剪輯、迷你劇集編劇、戲劇節目導播（演）三項大獎。曾執導偶像劇《下一站，幸福》、《那年，雨不停國》、《拜金女王》。電影作品有《吉林的月光》（2012）、《只要一分鐘》（2014）。

周旭薇

紐約大學藝術碩士，目前為自由影像紀錄工作者。曾擔任影評專欄作家、紀錄片雙年展評審、文化大學、實踐大學講師、電影《推手》副導，並參與多部劇情電影與紀錄片製作，獲得二屆金穗獎最佳劇情短片、華視年度最佳編劇獎。作品有：《高飛》、《掏出你的手帕》、《台北三個女人的生活記憶》、《指揮台上的女皇》、《在光影中漫舞》、《不管…或是》等。紀錄片《國家大事》入選2008年國美館台灣紀錄片美學系列，短片《家好月圓》（2008）獲韓國首爾女性影展評審團大獎，並入選鹿特丹影展觀摩單元。

鄭有傑

台灣大學經濟系畢業。大三時完成第一部短片《私顏》，獲2002台北電影節學生電影金獅獎評審團特別獎。第二部短片《石碇的夏天》獲得金馬獎最佳創作短片、台北電影節專業競賽最佳劇情片等大獎，以及釜山、溫哥華等國際影展邀約。第一部長片作品《一年之初》獲2006台北電影獎百萬首獎、觀眾票選獎，並入選威尼斯影展「影評人週」單元。第二部長片《陽陽》入選2007釜山影展「亞洲電影資助計畫」（PPP），入選柏林影展「電影大觀」單元，並獲2009年亞太影展最佳女主角、金馬獎國際影評人費比西獎、台北電影獎最佳女主角、評審團特別獎等獎項肯定。

導演 陳慧翎
吉林的月光
The Moonlight in Jilin

導演 周旭薇
金孫
The Golden Child

導演 傅天余
黛比的幸福生活
The Happy Life of Debbie

新移民系列電影

內人／外人

野蓮香　導演 鄭有傑
My Little Honey Moon

四個女人，分別從不同的國家，
嫁到台灣不同的地區，成為新移民。
相異的個性，相異的際運，或溫馨或悲情或荒謬…
這是她們，也是我們的故事。

2012.5.11-5.25 光點台北電影院獨家感動上映

製作 Khan崗華影視傳播有限公司　合作單位 外籍配偶照顧輔導基金　緯來電視網　合製單位 台灣展翅協會 ECPAT Taiwan

 文／王昀燕、楊皓鈞、謝璇、黃怡玫

根據內政部統計資料，2011年台灣每十對結婚新人中，便有1.3對屬於異國婚姻，其中超過八成是台灣男性迎娶外籍女性。另一方面，去年全國外籍配偶總數也突破四十五萬人大關，約佔全國人口比例2%，成為一群不可忽視的新移民。

在少子化、城鄉差距不斷擴大的年代，外配成了農村中青壯勞動力的重要來源，在政府眼裡，她們更舒緩了人口結構失衡的燃眉之急。然而在主流傳媒的敘事中，她們卻失聲噤語、形象模糊，默默忍受台灣人不自覺的歧視眼光與言論，儘管含辛茹苦，扮演傳統家庭中賢妻良母的本職，往往仍被視為無法融入社會的「外人」。

近年專注從事監製的李崗，約莫六年前便有拍攝新移民題材連續劇的構想，也到中南部農村進行田野調查，陸續產生了四個劇本大綱。直到約一年半前獲得緯來電視網、移民署的合作支援後，開始著手尋覓導演、完成劇本，推出《內人／外人》新移民系列電影。

監製李崗表示:「台灣新移民的人口目前已經超越原住民,政府與社會大眾也開始重視這個議題,但我們希望跳脫政令宣導的思維,從外籍新娘的切身角度、情感描寫她們的生命故事,她們有人選擇落地生根,有的下落不明,有的則選擇回去故鄉,每個人的生命經歷與感受都有不同的面貌。」

近年戮力開發新導演的李崗,表示自己雖對導演工作仍躍躍欲試,但必須有人站在監製位置,讓導演能專注於導戲本務上,他談到:「大陸中央電視台電影頻道(CCTV-6)每年產量上百部,是他們培育導演的重要搖籃。台灣的公視人生劇展扮演類似的角色,但拮据的預算使得參與的導演往往力不從心。台灣需要更多高規格的電視電影,以約莫每部五百萬左右的預算,讓新導演們進入院線長片戰場前,能獲得更充沛的磨練機會。」

於是,這批劇本雛型便交到了傅天余、鄭有傑、周旭薇、陳慧翎四位導演手中,四個故事剛好都被不同的導演相中,沒有經過任何重疊、爭執。在與導演們確定故事方向後,李崗便開始密集參與編劇工作,中間歷經反覆討論、修訂,最終由導演將劇本定稿。雖然原始創意來自他,但這一系列作品展現了四位導演各自殊異的觀點與企圖心。《放映週報》有幸採訪四位導演,請他們暢談各自創作過程中的種種複雜思考與心情。

《黛比的幸福生活》:提煉幸福的成分

文／王昀燕　導演／傅天余

《黛比的幸福生活》講述自印尼嫁到台灣的黛比,因丈夫老陸中年失業,鎮日酗酒鬧事,只得獨立扛起家計,靠著在古坑擔任咖啡豆採集工,維持一家生活所需。唯一的兒子阿漢,又因膚色黝黑、形貌特出,時常成為同儕欺侮的標的。看似艱苦的日子,在導演傅天余的詮釋下,竟

能不落入沉哀,反而釀造出一份清香,像是咖啡殘留下的苦甜底蘊。影片在攝影和美術上亦下了功夫,以清亮明麗的大地色澤,烘托出溫馨可親的氛圍,呼應故事的基調。

對於黛比而言,咖啡成了她內在的喻依,意味她與母國印尼的連結,並象徵她那苦中帶甜的生活滋味。由初次演戲的印尼男孩吉曼飾演的阿漢,則彰顯了更多來自國族身分的考驗,包括老陸對他的態度、與同校女生發展出的純真愛戀,以及同儕的異樣眼光。導演採取正向樂觀的視角處理國族身分的難題,為影片注入更多幸福的況味。

從《帶我去遠方》到《黛比的幸福生活》,傅天余說,這段期間以來,她對「幸福」的定義有了調整,過去總覺得幸福座落在遠方,嚮往著他處幻夢般的生活,這份瑰麗的想像在《帶我去遠方》得到落實。到了本片,她把遠方收攏在這裡,老陸房裡懸吊著與海洋相關的物事,是曾經漂泊的痕跡,淡靜地吐露著他方的信息;而今,則與妻兒一塊兒,在自幼哺育他長成的大地上,追求安穩度日的可能,於平實中研磨出溫醇氣味。或許就像傅天余經營的「日子咖啡」店名指涉的,每天每天,感念擁有的,安然度日,便是生活。

─────── 《內人／外人》新移民系列電影由李崗擔任監製，劇本原始創意亦來自於他，您接下此拍攝案後，亦加入劇本的討論，在劇本的編寫上，幾位編劇如何分工、相互激發創意？針對原初構想，您後來添加入的元素主要有哪些？

傅天余（以下簡稱傅）：這個企劃最原初的構想是每個題材各自有五集長度的故事，後來濃縮成為九十分鐘左右的電影，因此一開始我看到的故事大綱，情節有點太龐雜，角色也太多。這方面花了一些時間跟編劇雪容還有崗哥討論，但因為編劇已經在五集的架構下工作了很久，一時有點跳不出來。

到這個階段接手，我的角色已經不是單純的共同編劇，比較是從導演的角度，將這些內容調整成電影需要的篇幅，然後加進屬於自己的味道。就好像原來的編劇準備了一大桌豐盛的食材，現在大廚要上場炒菜了，得決定要料理成怎麼樣的菜色。我比較大的更動是確立故事的敘述角度、情感的基調，還有給女主角黛比建立跟咖啡的連結。

─────── 《黛比的幸福生活》的女主角黛比來自印尼，您對於這個國家的初步印象是什麼？如何將之融入角色性格刻劃及故事背景建構？為籌拍本片，有無針對印尼新移民做過一些田野調查及探訪？

傅：接拍前其實我對於這個族群非常陌生，進入劇本工作之後，我開始思考自己對印尼的印象。除了日常生活周遭有許多印傭，可能因為自己很愛喝咖啡，印尼對我來說另一個很直接的印象是世界上最重要的咖啡產國──黃金曼特寧和麝香貓咖啡的產地。於是有一天咖啡與黛比的連結忽然跑出來，我覺得屬於黛比的幸福滋味就像咖啡，又苦又香。一顆原產印尼的咖啡豆，要經歷過許多複雜的程序才會變成大家手中那一杯迷人的咖啡。沿著這個想像去發展劇本，才有後來印尼咖啡園，以及雲林古坑、咖啡比賽這些設定。為了找景，我跟攝影師應該把古坑都踏遍了，也認識了這個可愛的小鎮。

─────── 在《黛比的幸福生活》片中，黛比和老陸跨越國界，共組一個家庭，而老陸對於兒子阿漢疼愛有加，更超越了世俗認定的血緣關係。從您的前作《帶我去遠方》到這部片，核心關懷似乎都不出對於差異的理解與包容？

傅：從年輕到現在，我經常看著一群被視為一體的人，想著到底是什麼連結他們？是鄉土情感、愛情、血緣，還是共同的利益、信念、政治立場？愈是底層的人，連結彼此的那個理由可能愈簡單，甚至根本不為什麼，只是一起活下去過日子。

這個片子想要表達的，正是這樣一個奇怪的家庭成員間這種奇特但動人的連結。那裡面有著一種很純粹的幸福。我覺得人與人最美麗的時刻就是在這樣的狀態，會有很多可愛的、人性本質的東西跑出來。而我總是很容易被這些東西打動。

———— 《帶我去遠方》和《黛比的幸福生活》這兩部片的美術不約而同採納了比較明亮繽紛的風格。《黛比的幸福生活》在雲林古坑拍攝，原就擁有渾然天成的綠色景致，而從黛比的穿著打扮到居家陳設，都洋溢著溫暖而飽滿的基調，請您談談這樣的安排，以及在美術設計上如何進一步扣連到角色的內在心境。

傅：當初跟美術指導吳若昀在設定美術調性時，是從影片的幾個關鍵字去發想：印尼、咖啡、古坑，加上故事是描述一個印尼女人獨特的幸福旅程，直覺浮出的視覺印象是被太陽烤焦的土黃色系，很明豔。去古坑勘景之後，也覺得那裡有點日本小村子的味道，樹很綠，陽光很強烈。

另外故事裡老陸的背景是一位退休的船員，因此黛比家中會有一些海和船的元素。值得一提的是主場景二樓有一個很有趣的閣樓，人在裡頭站不直，我一看到更想要做為阿漢的房間，很符合他那種青春期大男孩被壓迫，無法任意伸展手腳的感覺。逃走的印尼新娘躲到黛比家儲藏室的情節，也是看到那個閣樓之後才想出來的。

———— 本片當初在選角上似乎面臨了很大的難題，但也意外帶來了預想不到的火花。周幼婷、趙正平、吉曼這三個角色是怎麼決定的？同時面對專業演員及素人演員，在表演上您又是如何與演員溝通？

傅：這片子應該是我面臨過最困難的選角，因為時間很急迫，加上實在很難在台灣找到印尼面孔的演員。會選中他們的原因，主要是他們本人都具有角色需要的核心特質。幼婷嬌小甜美的外表下透露著一抹強悍，趙哥則有一種永遠長不大的任性感，吉曼的外表有阿漢這角色需要的

聰明與疏離感。

周幼婷和趙哥都是極專業的演員，只要清楚導演的需求，調整表演的速度非常快。吉曼雖然從來沒演過戲，但他的表現可說接近天才演員。身為導演，我的角色是把三種不同的表演方法盡力揉在一起，最後的結果令我很驚喜，我非常滿意片子裡所有演員的表現。

《野蓮香》：出走追尋微小幸福的旅程

文／楊皓鈞　導演／鄭有傑

《野蓮香》背景位於高雄美濃地區，野蓮（或稱水蓮菜）是荇菜的一種，口感清脆柔韌，也是當地客家村的名產。然而野蓮的養殖、採收工作並不輕鬆，外籍配偶遂成了務農勞動力的主要支柱之一。

瓊娥是位嫁來台灣六年的越南媳婦，她笑容甜美、任勞任怨，一肩扛起夫家的農事，還生了個可愛的女兒。但隨著丈夫大姊的出嫁，家中的勞務少了人分擔，婆婆又希望她再添個孫子，沉默寡言的女兒更在學校被懷疑有自閉傾向⋯⋯，種種生活壓力都使瓊娥喘不過氣來。

語言與性別的霸權在片中無所不在，開頭一場傳統的客家婚禮、大量客語的運用，隨著陸續出現的國語、台語、越語，在在說明台灣作為移民社會的多元本質。生育天職是當代女性欲破除的魔咒，避孕、墮胎等身體自主權的爭取也是段回首迢遠的艱辛歷程；然而，傳宗接代卻被視為外配理應具備的「功能」，隨之而來的還有子女基因純正、健康與否的質疑。

相較於近年描寫青春題材的《陽陽》、《他們在畢業的前一天爆炸》，鄭有傑的《野蓮香》轉向更成熟內斂的家庭通俗劇格局，卻仍展現了他對人物、環境的細膩觀察，以及對演員爆發力的高度開發。本片後段的「出走」，相較於封閉農村三代家庭中的緊張關係，有股別開生面的開闊與清爽，手持、微曝的逆光攝影，在瓊娥踏上東部旅行的那一條寬闊大路上，將角色情感映襯得無比動人。

───── 這次《內人／外人》系列在選定導演之前已有初步腳本，但最後成品則是和每位導演

一起討論出來，有屬於各自不同的觀點與風格，請問在您參與《野蓮香》之後，劇本歷經了哪些變化？

鄭有傑（以下簡稱鄭）： 先講沒變的部分：結局。這個結局是崗哥想出來的，而我也被這個結局吸引，所以決定執導這部戲（這是我拍電影至今第一次的happy ending）。

再來，我對劇本做的兩個最大改變：一是將女主角的國籍改為越南，二是在影片後半加入公路電影的元素。

原來劇本中的女主角國籍是柬埔寨，但實務上要尋覓時間可以配合的柬埔寨姐妹太過困難。而那時候我正好在電視上看到海倫清桃主演的《戀戀木瓜香》，發現她演技不錯，上網搜尋才又了解到原來人家在越南早就是得過獎的實力派演員，於是在聊過彼此對表演的認知後，當下就決定改變角色設定，將女主角國籍改為越南。

關於公路電影的部分，則是因為我的經驗告訴我：通常最美麗的風景不是在終點，而是在旅途上。

———— 拍攝前您做了哪些田野調查？在美濃客家村中觀察到的外配家庭生態，是否有令您記憶深刻的人事物？您又將哪些素材融入劇本和現場拍攝調度中？

鄭： 開拍前我去採訪了美濃的農家及南洋姐妹會，並且一邊勘景、一邊向當地人請教關於農村及外配家庭的生活。

外籍媽媽在現今的台灣農業中，已經是不可或缺的中流砥柱。事實是：要不是這些遠從異鄉嫁來台灣的勇敢女性，我們根本沒有飯可以吃。對於長期住在台北市的我來說，農村的一切幾乎像是另一個國家的事：看著老農夫用真摯的語氣訴說產地價格過低；親眼目睹種植有機農業的農夫是如何在烈日下徒手除蟲、除草；不同國籍的姊妹們是如何用流利的客家話邊工作邊話家常……這一切細節，只要能夠幫助像我一樣的都市人了解農村生活多一點點，哪怕只有一點，我都覺得值得。但最令我流連忘返的，應是鄉村空氣中那緩慢又濕熱的寧靜感。我想這也影響了整部片的氛圍和節奏吧。

―――― 海倫清桃一年多前主演的公視人生劇展《戀戀木瓜香》，同樣描寫客家村中的越南配偶，以及夫妻、婆媳關係間的張力。但不同於《戀》片中的新嫁娘蓮香，《野》片中的瓊娥已嫁來台灣多年，如何讓海倫在表演風格上與之前的角色有所區別？

鄭：和過去導戲方式較不同的是，我這次留了更多空間給演員。因為我相信演員自然會對角色有自己的連結方式，除非他們來向我詢問方向，否則我不太干涉演員的演出，也不會要演員跟之前演過的角色做區別。

唯一做較多的，是讓海倫清桃及陳竹昇提早來到美濃生活，和當地外籍姐妹一起採野蓮，並且請當地的老師教導美濃客家話，讓他們盡可能熟悉美濃的生活多一點。

―――― 相較於其他三位女導演的觀點，您在《野》片中對男主角蕭天福有相當程度的刻劃，細膩呈現弱勢階級男性在沙文外表下，內心焦慮不安、脆弱的一面。《野》片中的性別觀點對照，是不是您關注的焦點之一？

鄭：是的。我在田調的過程中，不斷從陌生的農村生活中，試圖找尋我熟悉的切入點。我發現不論你的行業是拍電影或種田，小男人的心態都很像：當你口袋沒錢的時候，就很容易失去自信；男人一旦失去自信，就很容易有一些脫軌的行為，然後常常會有一些家庭紛爭，這些家庭紛爭常常會演變出更多的社會問題。

──────片中真正關心瓊娥與她孩子處境的人，反而是同樣被排除在漢人主流外的原住民孫老師，而她和瓊娥間還有股非常淡的女女曖昧情愫，這兩個層次的設計相當有趣，可否多談談為何會如此安排？

鄭：也許到頭來，瓊娥想追求的是自由。而孫老師是一個活在當下、與自然最為貼近的角色。在剪接的時候我曾經有一股衝動想要讓故事結束在孫老師、瓊娥、玉蘋三人重逢的那場烤肉戲；從此，這三個女生就過著幸福快樂的日子。

我想在我們的日常生活中，也不時會有這股衝動想要不顧一切豁出去，但最後，還是會被現實生活拉回來。但也許吧，那股衝動油然而生時的剎那自由，才是最美麗的。

《金孫》：鄉村中生生不息的魔幻喜劇

文／謝璇　導演／周旭薇

周旭薇長期透過影像關心家庭及女性議題。過去的短片中，《看不見的傷痕》關注女性在家庭暴力陰影下的困境；獲首爾女性影展「亞洲短片競賽」評審團大獎的《家好月圓》，也以魔幻手法替女性發聲。長片新作《金孫》則將人物延伸至新移民女性，嘗試以喜劇與魔幻為基調，講述新移民在台灣的故事。

故事描述越南媳婦金枝為了家鄉孩子的生活，飛來台灣嫁入甘家，在婆婆麗花眼中，她是替癱瘓的老伴把屎把尿的看護，又可使甘家不致絕後。然而，這個一石二鳥的妙計卻讓老實人阿甘的生活陷入空前危機。另一方面，跨國旅館建案的逼近讓小鎮鄉民陷入瘋狂，在這失控的鄉間，金枝和阿甘都只渴望簡單的幸福，兩人的幸福是否有交集的答案？

「嫁出去的女兒像潑出去的水。」麗花與金枝雖為婆媳關係，但同樣身為家庭中的「外人」，兩人相知卻又免不了衝突扞格。憨厚的阿甘雖然看似樸實，其實也有個年紀相差甚遠的女友。《金孫》中的角色相似又相沖，在表面單純的鄉村，用黑色幽默帶出家庭故事，不僅演繹新移民的困境，更反面重述了台灣女性的處境。

────── 張書豪、劉品言，甚至是歌唱選秀節目《超級星光大道》出身的林芯儀皆為年輕演員，在詮釋鄉下人或外籍新娘時，有什麼困難嗎？

周旭薇（以下簡稱周）：我覺得品言很親切、很溫柔，體型也比較豐腴。《金孫》裡有繁衍的主題，品言在體態與氣質方面都滿符合的。金枝（劉品言飾）講話部分少，以肢體為主，她有表演基礎，在演的過程中沒有太大的困難。唯一的困難在於她必須和許多動物互動，動物比較難處理，原先劇本中她跟狗還有很多場戲，最後只有跟雞有較多的互動。有人會說她比較不像傳統印象中的越南女孩，沒那麼瘦小、黝黑，但其實有些越南女孩也很白。品言很適合我要拍的題材，我不覺得越南人中沒有身材豐腴的，對她的表演我很滿意。

書豪在《有一天》呈現出較為都會的感覺。他的第一任務是要惡補台語，雪鳳姐都會錄音讓他練習。又因為造型說他不夠黑，所以讓他到鄉下生活一段時間。書豪非常敬業，從頭到尾都跟著我們，他在鄉下跟大家感情很好，很多人要收他當乾兒子。我覺得他滿搞笑的，因為這是一個喜劇 tone 調的片子，所以他也想嘗試。

這算是芯儀的第一部電影。她叫玉葉，是金枝的妹妹。芯儀和品言是兩個不同典型的移民，有的人嫁來後很認命，有些則沒那麼傳統。我對角色身分沒有清楚交待，芯儀比較像一個謎樣的

女子，積極、有自己的人生規劃，跟金枝完全不同。

──────《金孫》的轉場皆加入了一段鑼鼓配樂及一隻公雞站在制高點的畫面，請問為何有這樣「跳tone」的安排？

周：一方面是我要延續繁衍、生生不息的感覺，又因為那戶人家正好有很多漂亮的雞，家園中無所不在的雞，可以經營出一點魔幻的味道。雞好像有種靈氣，可以看到他們家的事。另一方面，外來的人、嫁來的人，因為語言不通，人之間相處比較容易有成見、顧慮，和動物反而容易建立感情；家中那麼多變化，但那些雞、祖先，或是躺著的公公，彷彿才把事情看得最明白。

──────金枝跟婆婆兩人相似又互相衝突，轉折極大，原因為何？

周：沒有一個婆婆是理想的，婆婆也在「算」，大家都在算，金枝善良但也不至於天真。我隱藏的意思是「人算不如天算」，我們不是壞人但也不願意吃虧，婆婆也是這樣。我想藉著移民婦女嫁來台灣的關係，探討傳統女人在婚姻裡面的處境與角色，女人都是嫁到另外一個家，都需要適應與接納，都是外人。從表面到真正的接納是一個艱辛的過程。我也在講台灣的母親，婦女在傳統觀念裡比較像是勞動代替者、傳宗接代者，最後金枝成為台灣的母親，是新台灣之子的台灣母親。

──────您過去擔任李安《推手》助導的工作經驗，在拍家庭議題時有任何幫助或啟發嗎？

周：在東方社會中，家庭就是社會的縮影。除了講移民婦女之外，我把它放大到人際關係和家人相處的態度，這些東西是最根本的。從電影的語言或受電影訓練來說，在拍到某一部分時我想起了很多人、很多電影，甚至李行、侯孝賢，有人說有李安的感覺，我想可能是跟家庭議題有關。我覺得我的片子有一點點「新古典」的味道，在某些地方我還滿感動的。

《吉林的月光》：寒冷故鄉與炎熱異境的內外拉扯

文／黃怡玫　　導演／陳慧翎

陽光灑落於寒冬的靄靄白雪，反射在被冷空氣凍得撲紅的臉頰上，放肆綻放的笑顏、戀愛中的眼神與若有似無的肢體曖昧，是青春的共通語言。鏡頭一轉，時空變換，人事全非。南國烈陽蒸得柏油路冒出氤氳熱氣，黏膩的海島濕氣讓衣衫沒有乾爽的一刻，陰暗的按摩理容院裡，躺著抹了按摩油而更顯肥碩的身軀。

邊巍巍為了母親的醫藥費，從吉林嫁到台灣，她穿梭於兩個氣候、人群、環境全然迥異的國度，在大城市夾縫中沉默吞忍但不失骨氣地生存著。然而，當初仲介口中的富商丈夫竟成了藏匿行蹤的通緝犯；平日照顧「嫂仔」的則是滿口粗話、菸酒檳榔不離口的小弟；她上班的按摩院老闆娘與同事，大多也是為了生活而進入這讓人輕賤的行業。相貌甜美、舉止典雅又有大學學歷的巍巍和她被迫進入的世界之間，築了一道高聳的牆，但究竟是誰砌了第一塊磚，就像「大陸妹」這賤價蔬菜的命名已不可考。

為了取得身分證，她在無意義、甚至暴力的婚姻中學會忍耐，卻又因故鄉好友的造訪，開始上演嫁作台灣富家少奶奶的荒謬劇。當中有著對她一見鍾情的基層警察、愛慕「嫂仔」且無微不至照顧她的小弟，以及警方循線要逮捕通緝犯老公的危機……

這段三角戀情中，巍巍面對的不僅是感情受困者的折磨，身為外來者、邊緣人、異鄉客，她的堅強與掙扎，在兩個迥異的國度，甚至一個城市兩樣生活的形態中，呈現出關於族群與階級的多樣面貌。

───　台灣的外籍配偶當中，因兩岸關係開放而最早進入台灣社會的即是中國籍外配。但因兩岸國情不同，曾經引發的社會議題及隨之而來的刻板印象正如《吉林的月光》中所言：「大陸妹都是來台灣淘金的。」但近十年中國經濟快速發展，兩岸人民之間彼此的觀感也跟過往有很大的變化。導演在選擇題材發展故事的過程中，是否有觀察到中國新娘在台處境的變化？最後選擇以什麼樣的角度切入中國籍外配在台灣的故事？

陳慧翎（以下簡稱陳）：人對於群體的了解往往受制於刻板印象。說起「大陸妹」你會想到什麼？假結婚、淘金、賣淫，這些是社會新聞告訴我們的，但這群人和你我一樣真實生活在台灣這塊土地上，有一樣生而為人的痛苦和喜悅。

接下這部片子時，監製崗哥已經和編劇雪容完成了故事大綱；我錯過了一開始田野調查的部分，於是讓工作人員再幫我多找幾位中國籍配偶（而且最好是東北人）進行訪問。製片透過網路找到了住在新莊的LULU；她是東北人，嫁來台灣三年，打破了我所有對外籍配偶的刻板印象，讓我能夠站在一個全新的立場去看待這個故事。

很簡單，也很複雜，這其實就是關於一個人在不得已的狀況下離開家鄉在外地生活的種種。

LULU和她的先生是大學同學，他們在廈門相識相戀，為了愛情，LULU跟隨先生前往日本留學，學成之後回到台灣結婚定居。初見LULU時，我的第一句話竟然是「妳不像大陸新娘！」一說出口，我馬上後悔了，大陸新娘應該長怎樣？（這又是刻板印象）大陸新娘就不能像LULU一樣穿戴清麗時髦、氣質優雅？那天晚上我們聊得很暢快，有笑有淚，我印象最深的是LULU說：在台灣不管她再怎麼努力，她還是個外人。她學音樂，現在在兒童音樂教室教小提

琴,就曾當面被家長拒絕,家長說「我的小孩不讓大陸人教!」但回到東北卻也不知不覺地變成外人,父母待她很客氣,待的時間太長了,甚至親戚鄰居也會說話,懷疑她婚姻出問題,害她也不敢久留。因為LULU,我把整件事情放到一個不含任何批判角度的位置去看待,那中間其實有一些溫暖,也有一些無奈。

─────台北與吉林兩個城市在電影中呈現幾乎對比的樣貌,尤其吉林部分的場景總是在野外雪地,冰凍但陽光普照的天氣與台北炎熱悶濕的夏天形成強烈對比,殊異的環境狀態對照女主角邊巍巍的處境,似乎有不言而喻的效果?

陳:我曾經歷一段異地戀,那時的男友是北京人,乾燥冷冽的北京對生長在溼熱南方的我來說極端不適應。在寫巍巍的時候,我常常想到那時的自己,在異地思念家鄉的心情,不管是食物或氣味,甚至是偶爾出現的繁體字,都能牽起鄉愁。那是一個進不去又回不來的無解習題。就算是因愛而來也困難重重,更何況是像巍巍這般不情願的處境。巍巍不被認同的身分、不被承認的學歷,在台灣她只能靠按摩維生,與任何人都保持著客氣的距離,就算和小周住在同一屋簷下,進了房門她還是要上鎖。明明過得辛苦也不願意讓家鄉人知道,從裡到外,巍巍都在拉扯,與外在拉扯、與內心拉扯,不想要的、想要的,她都不能要。

─────導演覺得女主角尹馨的表現如何?她如何揣摩演出一位外地人?黃鐙輝的小弟角色也十分搶眼,他在電影中一直觀賞柯受良演出的作品是?是否和他所處的情境有相互指涉的意涵?

陳:我認識小馨很多年了,她本身就是一個矛盾的存在體。我認為這個角色對她最大的挑戰是在語言的精準度上,不過我讓大陸友人看了片子,他們還以為小馨是大陸演員,套句他們的話「還行!」如果時間上更充裕,我想我們都能做得更好。

黃鐙輝是我心目中「小周」唯一的人選,很台很可愛,對人有種一股腦兒倒出來的熱情。在原先劇本的設計中,小周愛看的是周星馳的《喜劇之王》,後來我們發現崗哥多年前執導的電影《條子阿不拉》情節與小周和巍巍的處境類似。片中柯受良飾演的警察阿不拉對從大陸偷渡來台找老公的于莉產生了情愫,小周借鏡電影橋段,以為用這樣的方式能贏得巍巍青睞。我自己覺得這樣的關聯很有趣,而該片剛好也是監製崗哥的電影,版權就好談了(笑)。

帶我回家

《到阜陽六百里》　　導演/鄧勇星

台灣人到那邊很明顯是一個異鄉人,像肚子餓了會吃飯,異鄉人的身分幫我開了一個口去想「家」的問題。「家鄉」是什麼?有些東西你要抽離之後才會去思考。這是一種刺激,刺激我發生這個動機。

原文出處｜《放映週報》339 期 2011-12-23
圖片提供｜鄧胡王電影有限公司

鄧勇星

1958年出生,畢業於世新專科廣播電視組。兩岸三地資深廣告導演。2002年執導首部劇情長片《7-11之戀》,獲金馬獎最佳原創電影歌曲,並入圍東京、釜山、杜維爾、西雅圖、聖地牙哥等國際影展。2011年完成第二部長片《到阜陽六百里》,獲金馬獎最佳原著劇本、最佳女配角,以及上海國際電影節亞洲新人獎最佳導演,並入圍芝加哥影展新導演競賽、台北電影節國際青年導演競賽。

Return Ticket

到阜陽六百里

人生为了回家，终究离开家...

Directed by TENG YUNG-SHING　　Executive Producer HOU HSIAO-HSIEN　　Starring QIN HAI-LU

YUANCUN LTD. CO., TIANSHU LTD.CO., SPARKLE FILMS Presents RETURN TICKETS　Photography by YANG NAN-CHIAN, TENG YUNG-SHING, QIN HAI-LU, GE WEN-ZHE, XI RAN
Producers SHAN LAN-PING, TENG YUNG SHING　Screenplay LI HAI, SHAN LAN-PING, HU PEI-WEN　Production Designer and Director of Photography HSIA SHAO-YU　Editor LIAO CHING-SUNG
Sound Designer TU DUU-CHIH　Key Grip/Gaffer KENT WONG　Music DeepWhite　Line Producer WANG YU-WEI

 文／王昀燕

鄧勇星拍攝廣告超過二十年，2002年推出改編自痞子蔡同名小說的電影處女作《7-11之戀》，票房慘澹，並為此負債甚巨。時隔近十年，五十三歲的他，終於獻上第二部劇情長片《到阜陽六百里》，並以本片獲得第十四屆上海國際電影節亞洲新人獎單元最佳導演，以及第四十八屆金馬獎最佳原著劇本和最佳女配角。

鄧勇星近年長居上海，2009年母親臨終前，他允諾要拍部電影給她看。自此，父母雙亡的他，真正感到家的離散。一生老是離家，年半過百，他終於認了，他想回家。而《到阜陽六百里》成了他釋放思念的含蓄方式。

《到阜陽六百里》講述一群自阜陽奔赴上海討生活的外地人，在城市的罅縫中打工謀生，在無垠而廣漠的人海裡，他們扎扎實實地活著。老鄉間彼此依存、噓寒問暖、相互照應，可是為了更好的營生，他們偶爾也敲詐使壞。說故事的人於此並不苛責，他包容這些小騙術，尊重其生存法則。旁觀的眼光溫煦有情。

同樣作為一個身處上海的異鄉人,鄧勇星說:「處在這樣一幅繁複的景象裡,很幸運我從台灣來,可以有一個又親近又客觀的距離,好好欣賞這一幕接著一幕。」他在上海的工作室位於城市最繁麗的地段,然一拐進巷弄,老弄堂於焉浮現,那裡邊市井氣息繚繞,有地道的老住戶,也有自外地來打拚賺錢的人,雜揉在一塊兒,好生熱鬧。自然存在的異鄉人身分,使得他更敏於感知貫穿其中的人際網絡。

雖說《到阜陽六百里》將目光投注在上海繁華的背面,直視底層,可並不流於悲抑難堪,那鏡頭流露著溫度,溫柔地照見一群充滿韌性而鮮活的人。影片蘊藏著肌理豐富的生活細節,乃至那些在城市暗部寄生的現實與牽掛。它誠實,卻又不顯得逼人,給嚴峻的生活開了一條活路。

《到阜陽六百里》故事末了,一群安徽阿姨終於暫且不再疲於奔命,她們搭上車,準備回家團圓了。在車流頻仍的現代化公路上,老舊巴士迤邐而去,載著一車子想家的心。

如今,《到阜陽六百里》像一台慢車,徐徐行駛,越過海洋,從上海到台北,同樣是六百多公里的距離。在冬日的咖啡店裡,導演鄧勇星細細聊著此回拍攝企劃的起心動念,聲音放得極低,絲毫不想引人注目似的。他的沉靜,好似片子裡舒緩的節奏;言談中,間或穿插其間無傷大雅的小謊,又像是片中那些俯拾的騙術。

―――――請導演先簡單聊聊您的個人經歷,當初是怎麼樣踏入影視領域的?

鄧勇星(以下簡稱鄧):我是世新專科廣播電視組畢業的,畢業後第一份工作是在光啟社,做了一年半,擔任現場指導。學生時代我就很想拍電影,我同學在廣告代理商,有一天打電話來問我要不要拍影片,去了之後發現原來是負責想廣告影片腳本,做製片。做了一年半之後就自己開了一家公司,一直拍到現在。工作內容通通是在拍片,不管廣告、MV或電影。我對人有

比較大的興趣，我覺得情感是一種很重要的基礎，縱使我在拍廣告，廣告對我來說也只是一個拍片的過程，用比較短的時間去說一個點狀的東西或小故事。電影是以一個長的篇幅說完一個故事，文體可能有點不一樣，但所有的表達形式都是在服務故事本身。

─────《到阜陽六百里》記錄的是一群在上海討生活的異鄉人，導演長達十多年都在台灣、上海兩地奔波，在上海，您也算是一個異鄉人，這樣的身分是否有助於創作這部影片？創作時，有無個人的投射在其中？

鄧：我實際住在上海、把大部分的工作放在那邊差不多六年的時間，從2006年成立公司到現在。但1990年代初期剛開放時，我就陸陸續續在裡面點狀一個片子一個片子的進行拍攝。台灣人到那邊很明顯是一個異鄉人，像肚子餓了會吃飯，異鄉人的身分幫我開了一個口去想「家」的問題。「家鄉」是什麼？有些東西你要抽離之後才會去思考。這是一種刺激，刺激我發生這個動機。

─────上海因為2010世博會的籌辦，城市地景歷經了相當大規模的變革。《到阜陽六百里》這部片在城市空間的描寫上，除了少數鏡頭帶到上海外灘，從揚起的天際線可以辨識這座具指標性的國際城市外，多數時候都是聚焦在一些逼仄狹隘的市井空間，採中景、近景的角度拍攝，甚少帶到遠景，去凸顯城市景觀的強烈對比，這是原初就有的構想嗎？

鄧：上海尤其在最近這十年高度經濟發展，我覺得目前處在一種過程裡面，就好像我們拍這個片子的現場，很多都是在舊房子裡面，但是舊房子一拐出去就是高樓大廈，通通交雜在一塊。在上海，某些人想要追求全然的經濟發展，但是大部分的人，像我們拍的這群人，其實還停在那樣的生活；當這群人活在一個高度經濟發展的環境裡面，你會發現那樣的人文風景跟你看到的都市風景有一種不搭調。就好像你看到牆上的畫歪了，或是長了一個不知道是什麼的怪東西，會覺得有一點刺眼、有一點不舒服。但那好像是必然的過程。

他們住的房子確實很小，我只是很想跟他們生活在一起、感受相同的生活，放在同一個基礎上面，少掉了都市人看鄉下人、台北人看上海人、上海人看哪裡人的視角，通通拿掉，就是生活，非常非常誠實、血淋淋的。這其實是在一種很理性的思考下面的結果，我們去勘景，認識

這些人，我沒辦法去想像當我把空間放大的時候，這群人的狀況會是什麼，會感覺有某種不自然、不協調。

空間是服務這群人，我們不能先去考慮想要拍一個狹小空間裡面的什麼，這群人活在裡面，活在一個沒有辦法退到遠景去觀察的地方。他們真的是在下面的，很多細節的，在那邊摸索摸索，永遠不會跟都市的線條擺在一起，那種繁華的都市面貌不能服務這群人，只會讓這群人感覺突兀而已。

──────您在2008年聽到關於一群安徽阿姨要包車回阜陽的報導，當下就有了一台巴士搖搖擺擺駛離的畫面浮現腦中。當初為了要撰擬這部片的腳本，曾經展開為期一年的紀錄片拍攝工作，在蒐集素材、建立這部片的骨架和細節的時候，就決定要透過拍攝紀錄片的方式來執行嗎？

鄧：剛開始拍的時候其實目的很純粹，就是要拍一部紀錄片，因為對於我們周遭的這群人有點興趣。同時跟編劇在談我要拍電影，談回家；討論之際，有一個影像跑出來，就是那台巴士，安徽阿姨回家。拍紀錄片這件事比較早發生，後來電影慢慢成形，這紀錄片就變成一種田野調查。我們先去追一個阿姨，後來一整年只針對一個職業介紹所進行拍攝，那裡面就有三、四十個阿姨。上海的阿姨百分之八、九十都是安徽人，因為兩地很近，但生活條件差別很大。我自己住的小社區是一個八十年的小弄堂，非常完整，就在上海最繁華的南京西路上面。社區裡面就有一個介紹所，經常性的名單上有三、四十人，每天早上就會有十幾二十人坐在裡面等工作，等臨時工。我們就從那周圍出發，盯著介紹所，看今天有誰在那兒等或是跟誰事先約好。

我們第一次是把阿姨請到公司來，大家圍坐在一個大方桌，那時候都很拘謹，穿著還稍微體面一點，曹俐是其中一個。她是一個年輕人，可能跟海璐差不多年齡，在一個小店賣烤蕃薯，店面就在我們公司樓下。她跟戲裡海璐飾演的角色背景有一點像，因為她好像也做過成衣生意，裝扮比較時髦一點，這是片中曹俐這人的雛型。

後來發現把阿姨們找來有點怪，他們放不開，我就會擔心不夠真實，跟他們不夠靠近。我們不信邪，又做了幾遍，後來決定不要了，直接進去。從一開始他們比較害怕鏡頭，心生抗拒，直到七、八個月過後，他們不在乎鏡頭了。我們採行的方式也比較沒有壓力，可以拍就拍，不

可以拍就不拍，因為我們沒有想要一個什麼樣特定的結果。裡面一大部分人後來都進到了這部片，他們拍攝的狀態很真實。

影片中看到的那些阿姨有些便是真實人物直接上場，像拿骨灰的那個是我公司裡面的阿姨，她替我們煮飯、負責清潔工作，上車的那些只有唐群、小月是演員，其他全部都是真實的人物。

────── 這一年中大概拍攝了多少位？約莫累積多少素材？

鄧：比較長時間跟拍的大約十五個左右，但總計加起來應該有三十幾個。拍攝素材真的很多，因為都不關機，一路跟。

────── 這部影片充滿了許多生活的細節，除了長期跟拍這群安徽阿姨的日常生活外，是否還有透過其他方式去蒐集相關素材？像是導演提到，有一回跟個上海小混混喝酒，席間他聊到他沒錢時搭計程車經常耍一個小把戲，總有辦法讓司機在抵達目的地前將他趕下來。這故事後來也構成了影片中的一個橋段。

鄧：那個小混混是我們上海當地同事的朋友，大家喝酒就會說笑，他們說到自己遭遇的事情，說得很得意。像這個就是大家茶餘飯後講話時聽到的故事。

編劇楊南倩寫了第一稿、第二稿，把故事的基調、形態和人物全部確定，後來我們做的只是把人物抓出來，單獨寫他的故事。席然是我的助導，葛文喆是我的副導。他們有自己生活的經驗，因為他們都是當地人；葛文喆是上海人，席然是四川人到上海讀大學，留在上海，他們自己有自己的一群。這些故事好像容許不同的說法，譬如席然處理的就是狗哥和九子的故事，他只單純針對這個下去寫；葛文喆則是負責唐群和她女兒的故事。打從一開始，我對曹俐關注得比較深，就寫曹俐和小月，後來小月全部被廖桑（廖慶松）剪掉。幾個故事通通出來之後，我開始順結構，海璐是最後才進來的，她進來之前其實結構差不多快完成了，只是我覺得少了一點在地色彩，那牽涉到語言的使用問題、對事物的價值問題、態度。後來海璐看了，她有她的意見，索性一起來寫。我們兩個在會議室裡坐了三天，一邊寫一邊演，她就扮演某個角色，把全部東西寫完。

———— 您當初創作《到阜陽六百里》時是以拍攝為期一年的紀錄片作為開端,蒐羅了數十個女性的生活腳本,像賈樟柯的《海上傳奇》便是以這樣一種群像式的方式去呈顯涵藏在上海這座城市的生命故事。至於《到阜陽六百里》,主軸雖然主要集中在曹俐、謝琴、狗哥、九子這兩女兩男,但其實又不完全僅僅聚焦在他們身上,而是透過他們,看到了、帶到了更龐大的一群具有類似遭遇的人。從素材蒐集階段的群像式紀錄,到發展出最終的劇本,期間的過程大概是怎麼樣呢?

鄧:聽到那則新聞時,在我腦袋裡面的第一個影像是,那一部巴士走了。那個存在於腦海中的影像彷彿一個盒子,裡面承載的是每一個想回家的心,那對我來說是群像,一個集體的容貌。但容貌裡面其實非常複雜;在年底,春運繁忙,他們想回家,上路,對我來說那個影像就是在那樣的時空背景裡面的一張臉。要怎麼從這裡面找出一兩個人,剛開始其實做不到,因為怎麼表述都是集體的心情,雖然剝開看的時候裡面每個都不一樣,受傷的、溫暖的、感激的,通通都有。

為了呈現出這樣的群像,必須找出幾個主要的支撐點把它架構起來,必須找故事去支持那樣的心情,這一群人就會長在這個上面。所以它有一種順序和邏輯關係,一開始你有一個意念——想回家,找到當下我所在的背景周圍的這群人,因為很真實,我拿來服務這個意念;後來我又找到一個故事來服務這群人,讓這群人能夠表達這個意念。而這之後才有形式,亦即我們怎麼拍。

———— 一般在處理類似題材的劇碼中,不難想見一群流落於大城底層的人民其落魄卑微的狀態,以及隨之而來可能的絕境。但是《到阜陽六百里》並未落入悲情的敘述中,片子裡沒有劇烈的動盪、一發不可收拾的衝突,我們看到的是人面對生存困境時展現的一點一滴的韌性和生命力,可同時我們也意識到為了更好的生存,人們可能會耍些騙術,但它並不真正帶來絕對的傷害。反而,這群人在城市裡細密地依存著,使得全片籠罩著一股溫暖。當初是如何設定影片要走這樣的基調?

鄧:影片拍完,廖桑剪完了,我就給侯導看,他一看完,我請他當我的監製,滿想聽聽他的意見,他當下也答應了。第二天開始幫我剪,我跟他兩個人,一直看一直看,某一部分現在我們

看片子得到的感覺是被他過濾過的,他剪掉了幾個鏡頭,多半都是曹俐的。我們在說故事的時候,講到一個階段,覺得鬱悶,就要抒發一下,我就透過曹俐將剛才鬱積的東西慢慢釋放、釋放。譬如曹俐走在路上,在很迷離的燈光下看到一個孤獨的人;還有一個廖桑和駱以軍好喜歡的鏡頭,是曹俐要過馬路,那天剛好上海冬天出了太陽,她站在十字路口,眼睛閉起來讓太陽曬,綠燈了,她都不知道,人家都走了她還在那邊。

侯導真的是大師,他看到了「我」在裡面,他說,我耽溺在一種情緒裡面。我現在知道是對的,當時我雖然知道,但不懂。我就聽他的意見把那些畫面全剪掉,隔了好久,在很多影展放映時,自己一直看一直看,後來知道原來那件事其實影響了這個片子,讓它產生了一種將東西通通一視同仁的感覺。只要多那幾個鏡頭,這片子變成我的,曹俐就凸出來了,我把我的某種主觀心情放在曹俐身上,透過她一直在釋放。侯導因為客觀,他前面通通沒有參與,他還真的開了道,打通了我的脈。後來隔了一陣子,那個氣在我身體裡面發酵,我突然懂得了這些事情,就很想繼續我下一部電影。我有一種能量被他梳理過,順了,看事情變得不太一樣。

天地不仁,其實要的是那個「仁」,是那種愛心,去看待所有東西。我覺得溫暖是從那邊來的,那是一種態度下的產物。你容許他們存在、容許這些騙術、容許誰欺負了誰,他們不過是

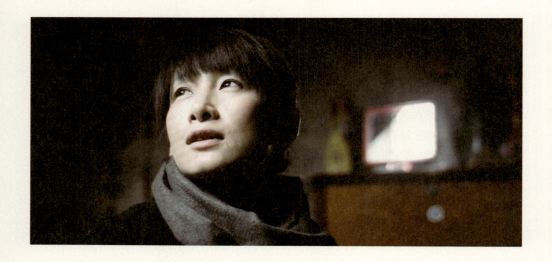

為了生活而已，就使一些小奸小詐，沒有殺人放火，只是讓自己這條路走得順一點、躲得起來一點、安全一點。

────── 雖然我沒有看過放入那些鏡頭的版本，但可能正是因為拿掉了那些，使得影片有一種舉重若輕的感覺。一旦去除了曹俐不斷釋放什麼的片刻，反而我們在看片的時候不會那麼有負擔。

鄧：對，要不然你會跟著我跑。因為這件事對我來說很沉重，想回家，對我母親的承諾等等，通通在裡面。現在以這種方式呈現，就會有一種無情在裡面，那個無情是天地的，但那個才是大愛，那是真愛。無情，什麼都可以，我不會同情你，我不會喜歡你，因為我尊重你，尊重每一個個體存在的可能性。

────── 最後一場戲是秦海璐目送巴士離去後，獨自回到屋內，一陣焦躁與靜默後，她打開窗子，望向無語的蒼天。導演有提到，原本設計的收場並非如此，而是她待在屋內，侷促不安，很多無解的問題一逕反射到她身上，令她無從迴避。後來秦海璐自發性地開了窗。

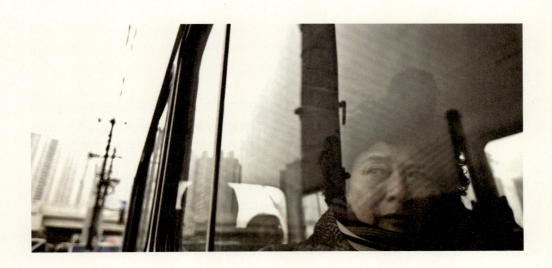

鄧：她受不了了，不開不行，問題太多了，一下子丟的東西太多了，空間愈來愈小，壓迫到她受不了，就開窗，縱使有一點點外面的聲音飄進來都是好的。當她把窗戶推開之後，什麼事情都可以。

片末那一場戲，秦海璐打開窗那一刻，她崩潰了，跑到戶外陽台去哭，然後找她的助理把我叫上去，她說，需要導演跟我講一些話。我必須負責把她帶回來。我就跟她講一件事，我真的不知道為什麼那個當下我要跟她說這個，直到七、八個月後我才懂。

我跟她說，當初拍這部電影有一個動機，因為我母親知道我很喜歡電影，她快過世之前，我跟她說要拍部電影給她看，沒幾天，她就過去了，後來我就真的開始做這件事。當我準備好了要拍，我覺得我在了一椿心願，回應一種承諾，開鏡前一晚，我覺得應該寫一些東西，就坐在辦公室裡面寫，寫了半天，什麼都寫，寫了一大堆，通通丟掉。最後，我只有寫四個字，然後就把那個燒掉。

我就是寫：「帶我回家。」為什麼我對秦海璐打開窗那麼有感覺？因為那就是我寫的那個，對我影響很大。那一刻我寫下去了，我接受了我遠離家，它跟我有一段距離，對我母親有一種不管是愧疚或愛，寫下去的那一刻我全部承認了。那對整個操作上跟後來拍的過程影響很大。原訂拍攝時程是三十一天，結果十八天就拍完了。那些事情你擋不住，我很快地就全部拍完了。好像時候到了，通通準備好了，啪，全部出去了。

秦海璐很認真，她十年前拍過陳果的《榴槤飄飄》，知道了那麼極致的表演方式，比較容易往那邊帶。我只能給她一個心情，跟她說我需要你自己感覺到這個東西，她自己就放出來。

────── 畢業於上海音樂學院聲樂系的唐群，從影近二十年，在本片中淋漓地詮釋一位堅忍的母親，並以謝琴一角奪得第四十八屆金馬獎最佳女配角。在金馬獎頒獎典禮上，致詞最末，她說：「永遠向生活學習，向藝術學習，向同行學習」，展現了高度的熱情。能否請您談談她的素質及在片中的表現？

鄧：唐群是學音樂的，她是舞台上的人，演電視劇比較多，要不就是舞台劇、唱歌。她對戲的品味被調教成很外放的，但她有一種很固執的素質，如果能夠留住那個固執，在那個固執底下呈現她的柔軟，就會很漂亮。例如最後一場，她在車上把包子取出來啃，包子是她自己帶的，

我沒有設計這個。她是認真的人,會想說她在車上可能會幹嘛,也許吃個包子,就自己準備一袋包子在包包裡面。

她一開始覺得,上車後必須要有一種被打擊了的心碎、絕望,要哭,但她其實年紀大了,淚腺不是那麼發達,縱使有那個情緒,但是眼淚流不出來。她有帶眼藥水,一直滴一直滴,有幾次滴下來被我拍到,但我覺得她那顆淚根本不能滴下來,因為滴下來她倔強的個性就不見了。那個鏡頭拍很久,我們在車上,靠在一起坐,一邊拍我一邊跟她講,拍到後來她就說那我把包子拿出來吃。那個太厲害了,她就吃,眼藥水在眼眶裡面,那不是真哭,她情緒都在,只是沒有淚水而已。她就吃那個包子。我看著她,那種心灰、心碎、挫折,只得放棄,啟程回家。那顆包子一咬下去,你知道生命必須繼續,路要繼續走,還是必須接受前面被打擊過後的所有事情,就是要撐下去,就是認了。

她是北方人,以前的表演是比較張揚的方式,如果那種東西能夠被節制下來,其實很漂亮。

──────**曾任多部電影美術指導、本身亦拍攝影片和MV的夏紹虞,這回同時擔任本片的藝術指導及攝影指導,最後請您分享一下跟他合作的經驗。**

鄧:有一天,我們景都勘完了,我在公司裡泡咖啡,夏紹虞就走過來,跟我說:「導演,我們不打燈。」他說,我們現在趕快簽一個約,避免我後悔。你現在看到的全部都沒有打燈。他說那個空間的照明就是這樣,為什麼不就原汁原味?現在底片的感光度很高,所以通通做得到。他是用聲音在拍這個片子,當你眼睛看不到的時候,聽覺變得很敏銳,很多細節跑進來了。有一場,唐群躺在床上,房內就一盞紅燈,秦海璐上來,唐群跟她說,算我一個,回家。那個時候鏡頭就拉開,一片黑,其實都有,在大銀幕上、好一點的放映設備,通通看得到。那時就有很多細小的聲音冒出來,夏紹虞就去聞那個空氣、聽那個聲音,走著走著,讓空氣慢慢慢慢流到那邊,他在拍一種情緒,這是最厲害的攝影。我覺得那個才是純粹。

我跟他認識是拍電影前兩年,我們要去北京拍一個廣告,那時候不知道怎麼牽拖找到他,拍到一半,他跟我說他沒有拍過三十五釐米,那時候是用三十五釐米在拍,我嚇一跳,心想你怎麼敢,他說你都找我了我怎麼不敢。膽識還滿重要的,他不怕。這兩年拍廣告我通通找他,所有的攝影和美術都是他。

在畫作外
飛揚起來的影像

《金城小子》　導演/姚宏易

> 如果有人要幹電影,其實應該從拍紀錄片開始,不管你拍的是什麼題目,拍到的就是生活的原型。接觸得愈久,你的抽屜堆的東西愈多,將來在處理劇情片時你的招更多。電影還是得用生活的東西去累積,縱使商業片也一樣。

原文出處｜《放映週報》340 期 2011-12-30
圖片提供｜三三電影製作有限公司

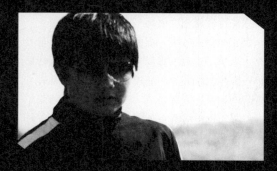

姚宏易

自1994年起進入侯孝賢電影社有限公司(現為三三電影製作有限公司)工作至今,由基層實務工作開始做起。曾任電影導演、副導演、攝影、剪接、美術、執行製片、短片及廣告片導演、攝影師。於2005年執導拍攝第一部電影長片《愛麗絲的鏡子》,入圍2005法國南特國際影展競賽片,並獲青年導演技術獎。2011年完成畫家劉小東紀錄片《金城小子》,獲第四十八屆金馬獎最佳紀錄片、第十四屆台北電影獎百萬首獎、最佳導演、最佳紀錄片。

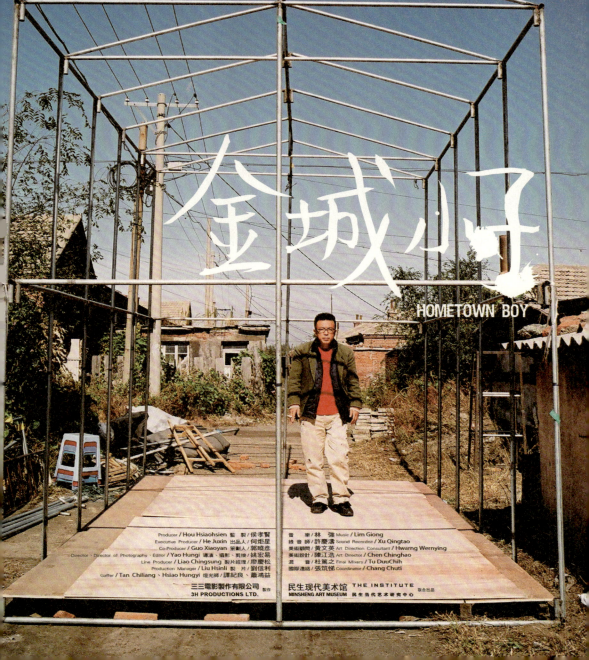

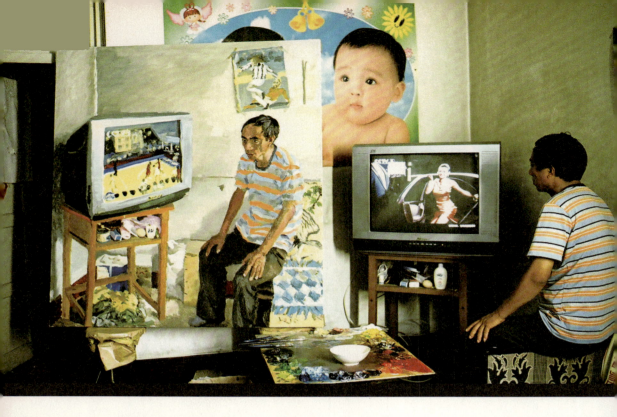

文／王昀燕

獲第四十八屆金馬獎最佳紀錄片的《金城小子》，是繼賈樟柯《東》之後，第二部以中國知名畫家劉小東為拍攝對象的紀錄片。去年，離家三十載的劉小東，決定回家，趁著兒時玩伴還沒全部下崗前，鼓起勇氣，再提筆畫一次他們，既畫他們的面龐、家庭的樣貌，也畫流逝的歲月與不移的情義。

返鄉前，劉小東向侯孝賢提出紀錄片拍攝計畫，侯導當下便屬意交由姚宏易執行，由他身兼導演及攝影。拍攝過程中，姚宏易幾乎沒跟劉小東討論過影片走向，劉小東亦不干涉其創作自由。他說，劉小東其實是找人來較勁的。繪畫與電影，一場迷人的雙人舞，就此展開。躍然紙上的人物，有了立體的形影、聲音、行走的姿態。

對於姚宏易而言，劉小東作畫時專注自信的魅力，自然成為最搶眼的原色，而他的挑戰在於——「影像如何在小東和他的畫作外飛揚起來。」拍《金城小子》時，姚宏易同步使用HD和十六釐米攝影機；後者為手搖式，需上發條，單次拍攝僅長二十餘秒，優點在於輕便、機動性高，因仰仗直覺，拿起來就拍，故能展現很大的能量。有別於HD的精緻畫質，十六釐米攝影

機的成像粒子粗些,色調偏暖,有舊時光的溫淳氣味,片中交叉剪輯這兩種不同攝像規格,像是靈活地在現下與記憶之間跳躍。劉小東更以「溼潤、詩意」來描述《金城小子》這部片子。

事實上,劉小東除鍾情繪畫,也愛好電影。1993年,他曾出演中國獨立導演王小帥的處女作《冬春的日子》,在片中飾演一位生活單調困頓,對於愛與創作卻又不失熾熱的畫家。侯孝賢肯定其繪畫的寫實性與穿透力,也希望《金城小子》能記錄到這點,他形容:「小姚像是小東的第三隻眼,穩定而輕盈,記錄了小東從無到有、神祕的、不可思議的作畫過程。」

姚宏易自1994年起即進入侯孝賢電影團隊,由基層實務工作開始做起,兼擅導演、攝影、剪接、美術等職,曾於2005年執導第一部劇情長片《愛麗絲的鏡子》。他坦承兒時貪玩,老幹壞事,倒是自小就愛畫畫,中學畢業後,報考進入復興商工美工科,見有同學在玩黑白攝影,索性跟著玩。這些才能則成了他往後從事電影工作的底子。為拍攝《金城小子》,姚宏易離鄉背景,到陌異他方拍片。金城的一切,落入他眼裡,都有了新鮮的樣貌;他形容,這是「養眼睛」、「養感覺」的絕佳機會。面對寬闊的天地、陌生的情景,他深入生活的原型,捕捉劉小東對世界的留戀,以及人際間情感的流動與聯繫。

────── 去年五月,劉小東向侯導提出《金城小子》拍攝計畫,侯導當下就決定由您擔任執行導演,並身兼攝影。啟程到金城進行拍攝前,對於影片的主軸有無初步想法?事先又做了哪些功課?賈樟柯亦曾拍攝以劉小東為題的紀錄片《東》,您有無看過?

姚宏易(以下簡稱姚):其實那時候都很陌生,雖然認識很久,但他在北京,不過就是有時碰面、吃個飯,並未一起生活過。接拍這個案子,高興的是可以看一個畫家畫畫,到底要拍什麼還不是很清楚。跟拍的過程中,我們也幾乎不溝通什麼跟片子有關係的事情。對於這個片子的構想,要到整個拍完,回台灣以後才形成。紀錄片其實是從剪接才開始,前面對我來講好像都是在蒐集資料。

行前只有看了他的一些背景,在網路上能找到的。《東》我以前看過,也有這個片子,我有把它帶著,但帶去終究也沒看。反而是剪接完後我有看過一遍。《東》和《金城小子》的角度不一樣,《東》比較概念、哲學味道,但我是從生活面走,對我來說,也許從生活面出發的接受度會好一點。

──────假若當初劉小東找的不是賈樟柯和您來執行《東》和《金城小子》這兩部紀錄片,分別記錄下他創作「溫床」、「金城小子」系列作品的過程,這兩部片子很可能就純粹是他創作歷程的側拍,但因為兩位獨特的視角與拍攝手法,將它提升到一個高度,使得這兩部紀錄片有了獨立的生命。

姚:其實我們在上海聊到這個拍攝計畫時也是這個概念,我們拍攝其實是為了配合劉小東在尤倫斯當代藝術中心的畫展。尤倫斯很大,看展的動線是一進去先看他的創作日記、中段看他的畫作、最後進入一個展間看紀錄片,通通隸屬一個項目。對我們來講,如果都花時間去做,不會只是做了放在那個項目裡頭,所以衍生出一個完整版。

──────《金城小子》對於劉小東的刻劃主要採取側拍,另輔以一些對金城當地地景的描繪,而不是選擇透過訪談的方式與被攝者展開對話。整個拍攝期間大略做過幾次跟劉小東本人的訪談?

姚:就片子呈現的內容來說,就一次。在那次之前,我也做過三次,但是沒用上,分別是他們的兄弟、爸爸、爸爸和媽媽。但我也不是用採訪的方式,而是給一個情境後,讓他們聊事情。譬如秋天時,他們在蘆葦蕩裡頭會養螃蟹,有一場是劉小東從前一起練武術的三個兄弟──力五、成子、旭子,三個人邊吃螃蟹邊聊以前在武術隊的事情。劉小東當年在選擇要專攻武術還是美術,後來選了美術。

──────那一次訪問侯導也在,在他看來,拍片時態度最是重要,面對被攝者,應當要展現尊重,讓對方處於最放鬆的狀態下。該次訪問也是基於這樣的準則而策劃的,能否稍微描述一下當時的狀態?

姚:其實我們那一次也不算訪問,算是閒聊。這對紀錄片來說是必要的,如果連這個訪問都沒

有，可以拿到的線索就更少了。那時候，我拍，侯導、朱天文也在。我們去找了一個炕，燒得熱熱的，坐在炕上聊天，一路聊一路聊，很放鬆，雖然攝影機在，但事先已經說好就是聊，也不為了要說出什麼。一聊聊了兩個小時，再從中找出內容。

────── 您曾提過：「紀錄片拍攝的是生活的原型。」能否請您多聊一聊？

姚： 紀錄片就是生活的原型。拍電影，尤其我跟侯導在拍，其實都想要創造出生活的原型，就算拍劇情片也是。當然得去調度的東西不一樣。紀錄片，對我來講是最中心的，拍攝的就是生活的原貌，那個東西是你不能更動的，這是一個條件、一個原則。你能夠去拍到生活的原型，再把它組合出來，或是我去看別人如何拍人家生活的原型，對拍電影的人其實很重要，這部分也很好看。因為既然要拍，表示它絕對是個議題，或是感覺要放大的東西，去看到生活的原型對做電影的人來講是最好的。

對我來講，如果有人要幹電影，其實應該從拍紀錄片開始，不管你用的是什麼題目，拍到的就是生活的原型。接觸得愈久，你的抽屜堆的東西愈多，將來在處理劇情片時你的招更多。電影還是得用生活的東西去累積，縱使商業片也一樣，你需要這些底子，在拍攝紀錄片的時候其實可以獲得很多。但是拍紀錄片很累，因為拍完你都不知道拍到沒有，壓力大時會覺得拍的是一堆垃圾，得在裡頭去找。

────── 日前劉小東在座談會上提到，您曾跟他說：「我一定躲開被拍攝者的必經之路。」另外，他也說，您拍的金城比他想像中來得大，有些場景在他意料之外。請您談談這一點，以及這回在金城當地的晃遊與拍攝經驗。

姚： 這一定的，我看景都在看這個，不會貿然地一下就把機器拿出來；我們一定會進去裡面混，你會混出一個動線來，人家的動線，不是你的動線。我一定要避開這些動線，譬如現在攝影機處在一個他動線裡頭必經之路，那他永遠避不掉我啊，攝影機永遠在他面前。攝影機其實要處的範圍是在他動線之外，躲在那邊，盡量不干擾他。我一定處在最外圍，或者是根本不會影響人家動線的地方，縱使有一個很漂亮的位置，但會影響人家的動線，我寧願不要。

我幾乎都在走，我走過的地方比他們多。我有個地陪，就是影片中身上有刺青的旭子，我要他

帶我去走的地方比他走過的地方還多。我就是不知道要去哪裡才一直走，他們是知道要去哪裡所以不用一直走。譬如我問他哪裡美，他就說：「那裡美，我帶你去看看。」可那是他理解的美，不是我理解的美；或是他認知中我的意思是要這個，其實不是。有時到了某處，知道原來他是要帶我來看這個，我又說，那我們再到那兒看看，就一直走。

片頭有「金城」兩個字，沒有人知道在哪裡。金城那麼小，但看過片子的沒有人知道在哪裡，你相不相信？我覺得就是久了，久了你就看不到了，那兩個字就在一個破公園的門口，它寫「美化金城」，不過我只用了「金城」兩個字。

城鄉差距愈拉愈近其實不好，因為愈來愈沒有底子。包括像小東這種藝術家，他的養成其實是在金城，在鄉下，不是在北京。這次金馬影展我看了日本動畫導演新海誠的作品，他被譽為宮崎駿的接班人，也被譽為「背景神」。我去聽他的講座，他也是小時候住在鄉下，所有靈感

來源都在鄉下,包括光線、河流、山、空氣等。所以我去金城很容易會有一個對比跑出來,很多東西你當然知道,但是新鮮,因為台灣已經不再有了。那邊的金城造紙廠跟台灣的糖廠一模一樣,我剛出道當助理時常去糖廠勘景,偶爾還會遇到運甘蔗的火車,廠也還在,宿舍還有住人,現在都只剩觀光了。但是你到金城,會發現都有,而且都一樣、都還在,就會把以前去看糖廠的感覺拉回來。所以我非得要拍到他們上工、去哪裡工作、回家怎麼回。我很喜歡他們回程下車時直接跳車的畫面,光為了這個我跑了快十次,就是一定要拍他們下車那個感覺。這個感覺哪來的?就是以前對台灣的感覺。

――――好像就連金城人看了這部片都覺得美得過火,不像金城?

姚:我試圖拍劉小東心中的金城,我看過一些他的老照片,留下的記憶基本上是美好的。其實我覺得那些所謂的美是組合過的情緒讓他們覺得美,而不是某一個場景很美。還是我理解錯

誤？影像沒有被組合、被附加意義時哪有美？看毛片的時候很掙扎好不好。唯一我覺得美的就是那片蘆葦蕩。

─────── **這部片的攝影很美，也入圍了金馬獎最佳攝影。本片同時採用HD和十六釐米雙機拍攝，那台十六釐米攝影機拍出來的畫面尤其別具味道。**

姚：我長期使用一台Bolex十六釐米攝影機，這是瑞士在二戰時做的機器，空投給記者用的，所以要很方便，不能有電，它是上發條的，一次拍就是二十幾秒。這回就帶這個去拍。其實我們長期都有這樣在用，《10+10》中，侯導的〈黃金之弦〉那段攝影是我，也是一半三十五釐米，一半用我那台小十六釐米拍。在廣告裡面也用很多。這台攝影機的好處是它的殺傷力很低，除了有噪音之外，常常會讓人家覺得拿那個拍沒什麼，不像HD攝影機人家一看就認定是高科技；拍電影的，尤其是在金城那種小地方，很容易被察覺。譬如我去街拍，拍市場，我在前面拍，我的製片要身兼錄音，但他不能在我旁邊，要離我十米遠，我如果有拍，會有一個動作，他遠遠看，等我換下一個點了，他才去原來那個點把聲音收起來，回頭我們在剪接室對同步，把聲音對得好像是同步。有一些場景我會兩個都拍，HD那一台是掛硬碟，一開機可以開兩個多小時，我常開機了以後拿那台十六釐米在旁邊拍。

原先其實是為了方便，但後來組合出來有一種味道，有點像主、客觀的跳動。像小東也是很疑惑，問我十六釐米和HD的畫面怎麼組合，我說我也不知道，只是想說應該可以組合。當初拍完回到台灣後，要交出的第一個版本很趕，只有二十幾個工作天。才剛回來，感覺還沒斷，就憑直覺一直拚，再回頭看，修一下修一下，自然而然就形成了。HD和十六釐米交互跳動的時候對我來講沒有負擔，我就變得更大膽使用。我本來應該是交給他一個二十分鐘左右的版本，可是我剪不短，所以後來在尤倫斯放映的版本快一個小時。

─────── **用那台十六釐米攝影機拍攝出來的畫面質感，很多時候就像一幅幅流動的畫。在拍《金城小子》的時候，有企圖藉由這部紀錄片跟劉小東的繪畫展開一種什麼樣的對話關係嗎？**

姚：有啊，我去那邊唯一的企圖就是他的畫外至少要感覺還是畫的一部分，我沒把握的其實也就是這個。他的畫會展出，我的影像等於是畫作的立體面，如果畫外的畫沒有造成的話，至少

我拍的這些東西可以補足他的畫的立體部分。

────── 在影片中，劉小東有一回在作畫時，提到電影和繪畫的歧異，指出繪畫本身的侷限之處。他說：「繪畫在短時間內畫不出來那麼多的內容，只能選擇一個角度，那這時候拍電影很合適，它就等於全方位就能交待。」您自己怎麼看？

姚：難度不一樣，就單一影像來講，繪畫確實太難了。就像我自己是攝影師，我能拍動態攝影，跟平面攝影比起來，我又覺得平面攝影比我們厲害很多，因為得用一張照片就講清楚，跟我使用連續畫面不一樣。

────── 劉小東的繪畫作品很重視人和空間的關係，他會事先物色好合適的場景，將人置放在那個實體的空間裡，現場作畫。對於空間的選擇，劉小東自有一套標準，他在個人創作日記中就寫道：「上午去力五家，很亂可畫。成子家像賓館，先不畫。旭子家，原生態，可畫。」另有一回，他去了小豆家，畫具也抬去了，但見她家裡乾乾淨淨沒什麼內容，又決議應該拉去外頭畫。

姚：而且他評估的可能還比我們更多，譬如他覺得小豆家畫起來沒意思，像賓館，因為很現代、很乾淨；力五家就是滿滿的，夫妻倆，單元空間也小，所有東西都堆在裡面，尤其力五是有什麼糧食就撿回家的人。小豆家就是什麼都沒有，可能一張沙發後面就是一面大白牆，怎麼擺就是這樣，沒得好畫。但是就影像而言，我有多角度可以呈現，如果她不做飯，在家每天都閒閒沒事幹，我就拍她在家閒閒沒事幹。為什麼閒閒沒事幹？因為這樣那樣，我可以去拍過來，譬如她先生是幹什麼的，一定有照片在櫥櫃裡頭可以使用，包括從櫥櫃的擺設可以知道她是怎樣的人，角度就會出來。繪畫就拼湊不到這個人的味道。

────── 對您而言，拍攝《金城小子》基本上也是在處理劉小東這個人跟金城這個空間的關係，您自己是怎麼思考的？影片中好像沒怎麼看見劉小東在金城裡遊走的畫面？

姚：我覺得也許只要把他的朋友拍到、父母拍到、某條街景拍到，我就可以跟劉小東產生關係，因為那就是他的生活。但要怎麼樣直接讓他跟現場產生關係，就要很小心。其實我也拍到很多，但看起來就不對，反而沒有關係。譬如小東說：「三十年過去了，這一次，我決定回

家。」代表他三十年沒在金城生活了。劉小東是個一張畫拍賣價多少錢的畫家，回到家鄉，他的這些朋友有一個月賺不到七百元工資的人，兩方放在一起，對比性已經很強了，當你再拍他跟環境之間的感覺，反而會覺得格格不入，包括人的樣貌、關心的事情，就不一樣。我們畢竟不是要討論這樣的畫家回到家鄉會怎樣，可能是因為這樣，所以《金城小子》跟劉小東其實是有一點抽離的，譬如我沒有拍他在街上遊蕩，他其實有，但我沒用，因為我發現不對，而且也不是我要討論的內容。

這部片子本來就是侷限在金城，原先也考慮是不是北京得拍，這個藝術家的工作室、他的家、他的太太和小孩都在那，但因為命題就是金城，便決定讓這個命題來約束我們一點。但是當你把這個人放到這個環境裡頭，以現在來看已經不大對了。譬如，有一次，他在畫畫，他爸爸來公園找他，他就提前結束，跟爸爸在公園晃晃，看到一個打赤膊、全身刺青的人，在那邊抓蚱蜢要回去給雞吃，其實很有趣，我也有拍，但是冷靜一看，他有點像是長官在視察，看起來像外人。而且他其實平常也像一個藝術家，譬如他身上一定帶相機，遇到這種有趣的事也是拿出來一直拍，講話的高度也不一樣。

────── **拍這部片您身兼導演和攝影，這跟純粹做導演或攝影相較起來，會有什麼樣的差異？**

姚：我在拍《愛麗絲的鏡子》就遇到這個問題，這是兩個很痛苦的位置。如果你有個攝影師或有個導演，那是不一樣的，兩方肯定是一直聊一直聊，到底要什麼、剛剛那個對不對，要一直試。這其實是一個「結構」和「解構」的過程，導演是一直結構，這個要、那個要；可是對攝影來講不一樣，攝影是解構，要解構才能拍到導演要的東西，不可能像導演那樣天馬行空，都得被技術包含住。譬如談到某種情緒，也得要有那種光才造成得了那種情緒，攝影可以跟導演溝通：「你想要這個情緒，那我們可不可以傍晚拍，或是窗邊給我打個燈可以嗎？」

拍《金城小子》時，我沒有那個談天的過程，壓力根本沒地方排。當初拍《愛麗絲的鏡子》，監製是侯導，我問侯導可不可以找個攝影師，他說：「你就是攝影師了，找什麼攝影師？沒有人可以當你的攝影師，你自己拍啦！」老大下指令了，沒辦法，只好自己拍，跟自己對話。那時候壓力更大，在學習怎麼同時面對這兩個工作。拍廣告時我常身兼這兩個職務，但因為時間短，所以壓力沒有拍長片來得大。 但是以紀錄片來講，一個導演有想法的時候，再要求攝影

去拍，有時候時間常常過了；如果拍紀錄片自己能幹攝影的話，會再準一點，因為攝影機拿起來的時機跟你想的是一樣的。

──《金城小子》的配樂極為悠揚動聽，這次是跟林強合作，他也是侯導長期合作的音樂人。能否請您談談跟他合作的經驗？

姚：其實我本來在預估金馬獎入圍時，預估的是音樂，因為所有看過的人都跟我說音樂太好了。林強一直都是我們的音樂總監，他會幫我們判斷音樂是什麼調子或交由什麼人來做。《金城小子》是我自己拍、自己攝影，還包括自己剪接，自己剪接時常常會先去找理想的音樂。我去金城前，有先整理我要的音樂在player裡頭，常常得聽，心情不好、壓力大或找不到感覺的時候得聽，因為那些音樂是你理智找過的。剪接的時候，在還沒有音樂時，當然也會把這些音樂拿來先用，所以你會被那些音樂定型。這時林強才會進來，就他的感覺做音樂給你，那時你會覺得：「不是這樣，不是這種感覺啦。」然後跟他溝通自己的感覺。林強個性很好，不會那麼堅持，就幫你改，調整幾次下來，音樂卻已經爛到不行了。我就很焦慮，心想是不是溝通有問題，因為我不太會講話。只好回頭把他第一次做的音樂拿出來聽，冷靜一聽，發現好像對了，其實他給你的第一次就是對的，你自己不知道，被自己的音樂鎖死了。

像侯導跟林強合作的模式就是，乾脆把人送到那邊去。所以林強也有去金城一趟，我安排了觀光行程，讓他走過我感覺不錯的地方，就有他自己的感覺。他的音樂其實很準，很厲害；他去蘆葦蕩那個地方看過，寄給我們的第一首曲目就是〈葦塘〉。我覺得他的音樂已經做到神經裡面去了。後來我真的放棄跟他溝通，因為發現音樂他真的比你厲害，如果他有感覺，就真的甭說什麼了。

命運交織的
當代緬甸

《歸來的人》、《窮人。榴槤。麻藥。偷渡客》　導演/趙德胤

《窮人。榴槤。麻藥。偷渡客》裡面的故事就是我們的親戚朋友或我的家人的故事,從小到大,每一天這些氣氛或故事都在我心目中留下了記憶,我現在來拍只不過是把記憶的某一片段拿出來,所以我一直都說,我們這樣背景出身的導演,永遠有拍不完的題材。

原文出處｜《放映週報》404 期 2013-04-23
圖片提供｜前景娛樂有限公司

趙德胤

1982年出生於緬甸。十六歲時赴台灣念書,畢業於國立台灣科技大學設計所。做過工地工人、餐廳廚師、平面攝影師、平面設計師、廣告導演等。大學畢業拍攝《白鴿》(2006)即一鳴驚人,入圍釜山、哥德堡等多個影展。2009年入選首屆金馬電影學院學員,成為導演侯孝賢門下子弟,並在其監製下完成短片《華新街記事》(2009)。長居台灣的他回到故鄉緬甸,利用極精簡的人力捕捉緬甸現況,先後完成《歸來的人》(2011)、《窮人。榴槤。麻藥。偷渡客》(2012)兩部劇情長片,入圍鹿特丹、釜山等影展,並迅速在國際影壇上竄起。趙德胤的電影創作與緬甸社會相生相息,新片《冰毒》(2014)被視為「歸鄉三部曲」最終回,靈感取自身邊緬甸的朋友、親戚的生活情況。獲得台北電影獎最佳導演獎及媒體推薦獎、愛丁堡影展最佳影片,並入選柏林、翠貝卡、莫斯科等國際影展,且代表台灣角逐2015奧斯卡最佳外語片。短片〈海上皇宮〉(2013)則獲提名台北電影獎最佳短片及百萬首獎,並入圍鹿特丹、香港、愛丁堡等影展。目前活躍於台灣、緬甸、泰國、中國等地拍攝電影。

文／王昀燕

採訪這天，趙德胤剛結束《台北工廠》的試片回到電影公司。《台北工廠》是台北市電影委員會與2013坎城影展導演雙週單元合作的拍攝計畫，意在讓台灣年輕導演與國際導演交流切磋，在台北共同創作短片。台灣參與的導演包括張榮吉、沈可尚、陳芯宜和趙德胤。據說此計畫當初也是由趙德胤牽的線。

這兩年，長居台灣的趙德胤回到故鄉緬甸，利用極精簡的人力捕捉緬甸現況，先後完成《歸來的人》、《窮人。榴槤。麻藥。偷渡客》兩部劇情長片，並迅速在國際影壇上竄起。據趙德胤表示，《歸來的人》初次入圍國際影展後，早年將侯孝賢、楊德昌引入西方世界的知名影評人Tony Rayns，馬上在世界各地主動引介這部片，甚至四處對人說：You have to know Midi Z。日前，Tony Rayns在香港請他吃飯，同徐克等人一起，Tony Rayns竟當著徐克的面說：「等一下，大家安靜一下，你們知道趙德胤是誰嗎？你們應該要知道他是誰。」儘管趙德胤羞稔地說實在不必如此大張旗鼓，但也證實，Tony Rayns的積極引薦確實奏效了。

年僅三十一歲卻走遍世界無數影展的趙德胤，予人一股大器之感，他講起話來不疾不徐，豐厚

的生命閱歷使得他信手捻來就是一個故事,那些戲劇化的生命際遇常在幾個短句之間完成,以致有時我禁不住要停下來確認:「你剛說的是真的嗎?」

貧苦家庭出身的趙德胤生來就是一個敏感的人,他用自己的纖細去摩擦那些粗礪;他寫日記、拍片,以此作為一種抒發,令無從甩脫的命運不再那麼難耐。也因為家境貧困,使他涵養出務實的性格,他不諱言,早先拍片確實是為了賺取獎金,賺了錢,就能幫家裡還債;落實在電影創作上,則是強調實踐,不發妄語,一切從做中學。

分明在意著那些苦痛,趙德胤卻選擇冷靜客觀地看待周遭受苦的人,唯有如此,才能在平實的白描中,看出生活的滋味,看出受苦的人如何在這樣的日子底下猶懷抱著戲謔與幽默。本期專訪導演趙德胤,談他對於電影與人生的思索。

─────您十六歲來台後就讀台中高工印刷科,後畢業於台灣科技大學設計所,能否先談談您一路以來接觸影像與電影的經歷?

趙德胤(以下簡稱趙):有幾個轉捩點。台中高工印刷科是在教拍照、暗房、平面設計、畫圖,大學念設計系是在講編排、色彩學,跟美學有一點關係,研究所階段,我其實已經在做電影了。更早先在緬甸時,有一個比我們大十幾歲的大哥,他是大陸邊界的緬甸人,在KTV殺了一個滿重要的人,他的大哥就把他從大陸那邊護送到臘戍躲著,以免大陸人來報仇,同時,讓他開了間照相館。我們這些人就去跟著他,他也喜歡打架,就罩著我們,也時常帶我們玩照相、暗房,所以在緬甸我就對135相機很熟了。

那時高職要選填科系時,之所以選擇印刷科是因為這一科有拍照,拍照我很熟了,就可以多一點時間去打工。我們根本不想念書,來到台灣主要是想打工賺錢。高中畢業後選設計,是因為聽說設計可以接案子,可以賺錢。大學畢製我拍了《白鴿》,在影展上迴響很好,台灣廣告公

司便找我去拍廣告。在電影方面有什麼訓練嗎？好像也稱不上，但冥冥中每一環節都跟美學有一點點關係。

再者，影像是解釋文字的，我一直有看小說的習慣，所以我的電影裡頭都有一兩本小說出現，倒不是故意，而是正好符合情節。譬如《歸來的人》，王興洪給一個人帶了兩本書，抱著小孩的那個人是我的國中同學，他的詩和作文寫得非常好，屬天才級寫詩的人。我們那一場戲設計的是，他是一個有天分的人，以前在寫詩，但現在有了小孩、有了俗世，因著緬甸這種困難的生活，讓他已經不想寫詩了，由此帶出一個問題：什麼是藝術？坐在星巴克，談談事情，就是藝術嗎？還是一定要坐在星巴克，看一本書，寫個日記，才算是藝術？其實偉大的作者寫的東西都是透過比較掙扎或痛苦的東西昇華出來的，所以那一段特別透過高行健的書介點明這一點，《歸來的人》也討論了藝術家去解讀這些受難者的故事，但受難者裡面本身就有藝術。

―――― 《白鴿》這部劇情短片入圍了釜山影展等各大國際影展，影像風格與您往後的作品截然不同，這部片的創作梗概大致是如何？

趙：《白鴿》就是一個標準比較偏設計系的學生來想像電影所做出來的，可以看得出來我們對電影的想像就是美感、流暢性，所以音樂很多，大量使用蒙太奇。《白鴿》其實沒有劇本，而是直接去問鴿主鴿子怎麼訓練，把他講的稍微寫一寫。《白鴿》是我跟我的教授一起開發的劇本。《白鴿》的所有鏡頭都是很努力精心規劃的。

這部片也是一個人拍片，找演員找了很久，除透過當時很流行的MSN，也積極去PTT找女生聊天，就為了讓她們免費來演這齣戲。《白鴿》演員多達一百多人，從招募演員，說服演員，召開演員說明會，幫她們買保險，以及如何省錢，何時開拍，如何租公車，準備便當，籌備服裝、道具等等，都是我一個人，只有拍攝期才有很多人前來幫忙。這個案子讓我在一個月內變成一個已經是實踐過所有電影製作環節的製片人。光是演員的調度就是項考驗，第一天大家就知道是騙人的，她們根本沒什麼戲份，就是在跑步，也沒有劇情，第二天就跑光了。所以我要準備一批演員，多達一百多個，今天來二十個，跑了，明天再來二十個。那時對電影的想像就是東尼・史考特（Tony Scott），去研究他怎麼做後製，所以我會想辦法用Photoshop做到光影閃過臉的那種效果，很像勞工一樣，一格一格去做。

現在回頭來想，當時在很多限制和困難下，還是很誠懇地去做這件事，就會出現你意想不到的

結果,這結果有很多方面是很好的,藝術就是在做這種東西。《白鴿》這個案子很好,讓我親身參與過電影的每個職位,也面臨過那些困難,所以才有辦法在拍《歸來的人》時,三、四個人就敢去緬甸拍電影。

─── 《歸來的人》至今入圍了二十幾個國際影展,在宣傳上,特別強調這部片是「首部在緬甸拍攝的電影」,這片子之所以受到如此大的矚目跟體裁及地域是否有一定關聯?

趙: 一定有關係,但這只是其中的原因之一而已。其實緬甸一直有人在拍電影,如果嚴格定義的話,在緬甸這一百年有電影以來,《歸來的人》是第一部真的在緬甸拍完,而且是很誠懇地回到電影面、寫實面來講一個故事,同時在世界上那麼多地方曝光的電影。

緬甸1920年代開始有電影,1920年代後期到40年代很多電影都是受日本影響,日本有電影的時候緬甸就有了,因為緬甸推翻英國是緬甸將軍去跟日本裡應外合。1940年代以後緬甸一直都是黑白電影,多是寫實、歌舞類,很簡單的電影,單純在國內放映。直到1960年代,軍人刺殺了翁山蘇姬的父親後,整個緬甸封閉了,不能拍電影,只能拍很簡單的東西,兩人罵一罵,一個禮拜拍完,拍完就發DVD去賣,每年都拍兩三百部,可想而知,不可能去任何一個地方放,甚至在國內市場老百姓都不見得想看,但成本非常非常低。

拍攝主題像是有錢人家少爺愛上窮人家女孩,歷經拉扯,最終有了圓滿結局,有錢人開的車可能是觀眾一輩子都買不起的,那種電影在緬甸專制的控制下是很安全的,不會給老百姓帶來一些想像。像《歸來的人》這種電影,是很寫實、很誠懇地來探討,世界上移動的狀況下,人跟空間、時間的交流,人回到故鄉的疏離,以及緬甸在改變下年輕人的真實處境,相對這種題材怎麼可能拍?所以《歸來的人》應該是說在緬甸完整地拍完、又在世界上獲得那麼多迴響的第一部電影。除此之外,你可以去問世界上研究電影的人,他幾乎說不出來曾看過任何緬甸電影,除了《歸來的人》。

另外一個最重要的原因,還是回歸到電影的技術面,比如電影語言、電影美學。我們這種小型團隊,資源較少,較是採取偷拍的方式,而且我們這些人都不是學電影出身,在種種限制下,讓我們創造了一種非學院、非制式學電影的人拍出來的電影語言,有其原創性,而這剛好就是世界藝術電影在探索、在尋找的,所以它才被看到。

────── 《歸來的人》片中呈現了一個離鄉多年的遊子返鄉後的疏離,而這也跟您個人的真實處境相互呼應,當您再度回到緬甸,卻是以一個導演的身分,必須拿起攝影機,這對您來說,究竟是加重了隔閡,抑或反而有助於您督促自己去貼近這些親戚朋友?

趙:心理的距離有些時候你偽裝不來。你離開這個地方十幾年,包括你的家人,如果要跟他聊天,聊不起來了。比如說,他倒了一杯水,問你這水好喝嗎,你很難講實話了,因為裡面可能還有灰塵,你們連對水這最基本的認知都不一樣了,再討論其他東西也討論不起來,這是外在的距離。更深的距離是,不知道為什麼,你們之間沒有什麼話可以講,你覺得你是被孤立的,他覺得他很尊敬你,認為你就是一個很有學問的人,不敢冒昧地跟你討論太多事情。這是悲哀之處,也是為何《歸來的人》在世界上可以令很多人感動、認同,因為他們也有這種心理的疏離,由於時空的改變,他與他的家人、朋友、國家疏離了。

至於利用攝影機,有沒有拉近距離?我覺得表面上有啦。我們去到這個地方,為了拍片,製片跟我帶了禮物、帶了錢,騎著摩托車,到處去拜訪很多人。我自己拍片有一些儀式:第一,我剃光頭,第二,我不刮鬍子,第三,我是很野蠻地去到那種地方,因為那地方很危險,要跟官方、跟很多人打交道。我在台灣的這種談吐和舉止跟我在拍片現場全然不同。我不是一個很喜歡跟人家打交道的人,但我在緬甸要跟大家打交道,還沒拿攝影機前,跟大家都弄熟了,再問問他們有無興趣來拍個東西。第一次聽到的人都會覺得很好玩,說他要拍,但通常開拍後他就會愈來愈煩,像《摩托車伕》開場戲有一位大媽在炒麵,一直NG,到第四次,大媽就說「我不拍了」,甩頭就走,怎麼求她都沒用。事後回想,其實也滿享受的,拍片時就跟這些善良的人嘻嘻鬧鬧,是很好玩的經驗。

────── 繼2011年初拍了《歸來的人》之後,2012年初你又前往泰國、緬甸拍攝《窮人。榴槤。麻藥。偷渡客》,這部片的創作構想是怎麼來的?

趙:這故事一開始的發想是,之前我們家鄉有一個年輕人,他偷渡去了,瘋掉了;2008年我去做田野調查時遇到了一些朋友,有一個朋友嗑藥,他的妹妹被人家騙走了。架構在這樣的真實故事上,我才開始以偷渡客和販賣人口來編一個故事。一直編到曼谷水災的時候,另外的事件又進來了,導遊因為生意不好,去做安非他命的原料,才又加入這條線。

────── 就編劇而言，您似乎會做比較長期的田野調查，到了當地，則需在短時間內搶拍。現場正式開拍時，您也傾向設定一情境後，開放比較多空間讓演員自由發揮，能否談談您的創作方式？

趙： 平常我都在寫日記，寫了很多很多，一直都覺得這些日記的某些東西故事性很強，《歸來的人》或《窮人。榴槤。麻藥。偷渡客》就是從這些日記裡面拿出來的故事。這些故事同樣需要經過田野調查，我們去認識這些人，做了很多訪問，畢竟我不是真的去偷渡，需要去問清細節是什麼，拍出來才比較生活化，並不像一般在電影上看到的那麼戲劇性。雖然偷渡的人心裡面很擔心，但他有時候可能會開個玩笑，我們的電影用這種生活面來詮釋的原因在於，第一，我們就是當事者；其次，當我去訪問了很多當事者之後，發現他們是很幽默地講這件事情，並不會邊哭邊講。

訪問完後，我就會著手寫劇本，劇本寫得就更仔細了，並且開始做前製，去到現場，會根據當地的人時地做調整。比如，找了這個演員，就會根據他的特質再來改編劇本，所以整個程序其實很嚴謹，只是就結果論上來看好像很即興，一方面因為我們是偷拍，另一方面，加入的人很多是素人，他有這個經歷，演出就會很自然，但不見得有些戲劇性的東西他可以承擔，這時就要改變策略和導演方法。

像《窮人。榴槤。麻藥。偷渡客》就比較不一樣，我們加入了女主角吳可熙，她是舞台劇出身的，就會要求她一定要在哪時候哭、一定要講什麼，對其他人則只有總體上的要求，這場戲討論的主題不變，講的口氣就不多要求，即便有人拉哩拉雜的講也沒有關係。專業演員可以去帶他們，比如有人聊著聊著忘記要討論這件事情，專業演員就要設法丟個問題，把話題引回來。這種創作方法我們稱之為「即興」，但不是百分之百即興，其中百分之七十一定要有劇本，不然即興不知會將你牽往何處，搞不好《窮人。榴槤。麻藥。偷渡客》會變成搞笑的片，因為當地人很開朗。

跟專業演員合作的好處是精準度很高，但有時當他們跟素人演員在一起時，會顯得格格不入，所以我們就讓可熙到那個地方去住兩三個月，跟他們在一起，我們也剛好做田野調查。即便是專業演員，可熙亦有可塑性，以受過舞台劇訓練的演員來詮釋這個角色，呈現的效果很不一樣，當你要戲劇性的時候她可以掌握，但她用素人詮釋的方式來表現這個戲劇性，為我們的電

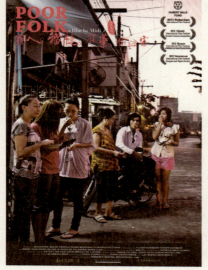

影帶出了另一種可能性,使得電影看似非紀錄片,因為有些東西也是很精準地在表達,但又不是那麼戲劇性。

——— 這兩部片大概花了多少時間拍攝?

趙:《歸來的人》比較久,因為中間遇到過年,以實際拍攝天數來計算,差不多是十五天到二十天。但我們不是清早、半夜就起來拍,一直拍到深夜;比如,今天為了拍摩托車的市集,每天早上三點起來,去那邊坐著喝茶,開始等,等到市集有人了,開始拍,拍不好,就集合演員講解;此時,大家都知道你在拍片了,再拍就不行了,只得明天再來拍。拍的時間很短,但等待、溝通的時間很長。

《窮人。榴槤。麻藥。偷渡客》就更快了,因為在邊境拍攝的緣故,時間上很急迫,又怕危險,差不多拍了十天,且已經包括移動了,從曼谷坐車,坐了一天一夜到邊境。

——— 您的劇組很小,多自己身兼編劇、導演、攝影等工作,從小一起長大的朋友王興洪則是主要演員,參與了您多部短片及兩部長片的演出,另外,執行製片王福安也是固定的合作班底嗎?

趙:其實王福安和王興洪是同一個人(笑)。以前我一個人拍了一部片叫《摩托車俠》,入圍影展後,有些人很佩服這部電影很專業,但當我說這就是一個人亂拍的,大家就覺得好像有很多缺點。既然如此,那以後我拍片是不是要寫很多人?所以我就寫了很多人(笑)。

我先前拍了一部短片《家書》參加「FUN攝北縣」影片徵件。當時,聽到有一比賽可以賺五十萬,既有高額獎金,又有機會可以讓我們練習電影,但後天就截止了,且不知道要拍什麼,只有我一人,加上王興洪,要怎麼做?想了一天還是不知道。通常我的做法是,讓我來想,今

晚一定要逼自己想出一個東西，隔天早上一定要開拍，王興洪就要準備好服裝、摩托車，攝影機借好。限制就在這裡：兩個人，一台摩托車，時間只有五個小時，要拍一個五十萬獎金的片子。限制會寫出來，就開始去拍了。我們每次拍電影都是這樣。

那次的狀況是，我真想不出來要拍什麼，東翻西翻，看到以前寫了很多信，不論是寫給家裡或家裡寫給你，朋友也寫給你很多信，現在看來，在每封信裡都看到了寫信給你的人在那個當下的故事和生活，因為大家都太鬱悶，沒有出口。比如，有人寫信給你，說他今天去工作，抬石頭壓到了手，很痛苦，但是又缺錢沒有辦法，再過幾天手好後要去玉礦挖玉了，因為在這抬石頭錢太少。像這種信，看了後，可以想像是一個很好的故事，關於一個人要離開家鄉，卻是為了生活。我就想，自己寫封信給家人，但又不能太寫實描述我個人，因跟主題不符，主題是「FUN攝北縣」，需有美景，我稍微寫了下，隔天就去拍美景，根據拍到的東西，再把我寫的信套上去，就變成了這個作品。寫該信的兒子叫福安，從那時起，王興洪的名字就叫王福安，我就說，他當製片時就叫王福安，演員叫王興洪，或者反過來，最後就混淆了，他自己也搞不清楚。外界很多人都以為是兩個人，其實是同一個人。

之後拍《家鄉來的人》，我們做了另外一種嘗試，否則一個人演戲好像只能用旁白，我討厭死了旁白。心想真要做電影的話應當有所突破，就找了四、五個人，拍攝時間也就四、五小時，多了人，多了故事，情感就更豐沛了。

到《歸來的人》，因緬甸太危險了，沒有幾個人願意去，製片只好自己親自下海了，王興洪只得又回去演戲，不然他是製片，他不演戲的。到《窮人。榴槤。麻藥。偷渡客》又出現這個問題了，永遠都是王興洪在那走來走去，太無聊了，他既要當製片又要演戲，且又沒受過專業訓練，有時他也不想演了，我們就再找了個專業演員，才有可熙的加入。聽起來儘管好笑，但我們都抱持著「這一次的電影一定要超越前一次」的心態，不管是觀眾反應、拍攝技法或對電影語言的掌控。

　　────　無論是您過往拍的短片或《歸來的人》、《窮人。榴槤。麻藥。偷渡客》這兩部長片，關心的都是人的生存處境，您是何時開始意識到生存這個難題？

趙：我這些片子的主軸或主題性，還是圍繞在自己的生活或感受，其實我一直到現在都沒有意識到要去拍一個為別人發聲的作品。我並不覺得這些短片裡的人物生存不容易，街上很多地方都有這種現象，它就是一個狀態。為什麼去拍或什麼時候意識到？其實就是一直都有意識到嘛，因為你就是裡面的一份子，拍的東西就是你熟悉的東西，就是你正在過的生活或你曾經過的，這時候，只要你念過書，或某天看一部電影，就容易有某些感觸。比如早期我看安哲羅普洛斯的電影，他的電影中都有一些偷渡、國界的問題，我就很有感觸，因為他講的很多問題及氛圍是我自己很熟的。像《窮人。榴槤。麻藥。偷渡客》裡面的故事就是我們的親戚朋友或我的家人的故事，從小到大，每一天這些氣氛或故事都在我心目中留下了記憶，我現在來拍只不過是把記憶的某一片段拿出來，所以我一直都說，我們這樣背景出身的導演，永遠有拍不完的題材。

――――今年初您在鹿特丹影展一場Critics' Talk上提到，因命運使然，您面臨了人的存在與認同的難題，透過電影或藝術創作，此番難受的情緒或許能夠獲得抒發或舒緩，但矛盾的是，您的家人、被攝者或生存在那一塊土地上的人們可能沒有機會看到片子，大多數人可能也不知道電影是什麼、藝術是什麼。

趙：我們很誠懇、很血淋淋地去看在創作過程中這些經過、這些人物、這些臉孔，他們現在的處境跟我現在的處境，就會有這種矛盾。你去說了他們的痛苦，但是搞不好他們自己都不意識到他們有這種痛苦。我們現在拍的這種東西，真正活在痛苦裡的人根本不想看，反而是很有學問的人、過得很好的人想要看這種電影，這是從古至今都不能改變的。我覺得這些人也不應該來想這些痛苦，如果被拍攝的人去想了太多這些痛苦，讓他們看了《歸來的人》、《窮人。榴槤。麻藥。偷渡客》，他們看穿了自己的痛苦和矛盾，很多人是不是就覺得沒希望了？我這樣拍，不代表受苦者這樣看待他的痛苦，這只是我們做藝術的一種觀點。

那我們藝術家到底要怎麼面對？我覺得擴充到最大就是，你把自己的藝術做到最好，很誠懇地來面對這些東西，這就夠了。有時候，我覺得導演可以導演員，但不能導這個故事，在拍的時候，很難百分百知道故事長什麼樣子，是在拍攝當下碰到的這群人做出來的表演，跟這故事裡面的某一些東西引導了他的方向，產生了另外一種想法。導演只是中間一個傳輸的媒體，但他不只是載具，裡面還有複雜的混合，這些混合跟導演自己頭腦裡面的生命經驗、教養、受的電影教育、攝影方法、電影語言都有相關。

―――――看您的作品,會覺得是盡量採取一種不那麼戲劇化的方式去再現這些人的處境,看似舉重若輕,但聽您這樣聊下來,好像真正生活在其中的人,甚至有可能是更輕盈去看待的?

趙:對呀,本來就是呀。比如說,《窮人。榴槤。麻藥。偷渡客》裡面有一位演守衛的人,我們拍完電影的六個月後,他死掉了。他已經偷渡到城市很久,在那工作了很長一段時間,有時做警衛、有時做打手。他才二十六歲左右,因喝太多酒,肝喝壞了,在大穀地難民村的親戚希望他回來養病,後來遇到我們在拍片,很樂意、很開心地參與我們。他自己體驗過很多痛苦,但他完全不覺得那是痛苦,他覺得那就是人生嘛,應該說,他根本沒有「覺得」這兩個字,是因為我們念過書,才會這樣界定,甚至觀眾可以直接罵我:「我覺得他們根本不痛苦,你亂講!」對的,他的觀點是對的,他罵的是對的。影片呈現的是我的觀點,但我覺得我的觀點是對的,在整個命運上,他們是痛苦的。

―――――最後想聊一聊您在國際上的經驗,您經常在國際影展上跟投資者、國際製片及影展選片人提案,台灣導演一般比較缺乏這樣的交流,能否請您分享一下這方面的經驗?

趙:今天中午我們才跟其他台灣導演聊到,大家也在問我這一塊,就台灣導演和團隊而言,我們是這一兩年最常親自去面對國際的,早期侯導他們還是有代理,我們的上一輩或同輩比較沒有這樣的經驗。之所以如此,也是因為有些東西我們覺得需要去學習,我不希望只透過監製黃茂昌大哥去談就好,無關信任與否,而是我希望去學習這個東西。特別是這樣的片子,很多來談的人都希望直接跟導演對談,尤其是觀眾,他們希望演員和導演到現場,可以回答製作過程方面的問題。

因為我們是很誠懇地在做電影,另一批對電影有熱誠的人跟我們相遇了,你的東西就會被廣大看到、被放大看到。這些影評人朋友真的非常熱誠,他們會希望直接跟導演對談,甚至到了台北,會希望到你家,跟你聊未來的想法。前輩影評人Tony Rayns會跟你分享很多楊德昌的軼事,其實是很生活面的,就像朋友。像我們拍這種片子的導演,把投資者、影評人、製片人都定位成朋友,當你把他們定位成朋友時,就沒有那麼多顧忌,搞不好我們的英文不是那麼好,但不會因害怕自己講錯話而錯失機會,彼此就像朋友,一直聊,一直保持關係。到國際上,現實面就是語言還是要OK,英文還是一個基礎,這方面我們團隊好像每一個都還可以。

《你的今天和我的明天》　導演／陳敏郎　演員／黃尚禾、鹿瑜

在這個簡單迅速的社會之中,大家習慣為每個東西貼標籤,貼完之後就不會繼續思考,但今天你手上若拿著像《你的今天和我的明天》這樣的東西,準備把它放到所屬類別的格子卻找不到時,是否會比較有趣?

原文出處｜《放映週報》414 期 2013-07-01
圖片提供｜海鵬影業有限公司

陳敏郎

畢業於紐約大學電影研究所,至今編劇、導演過數部短片。畢業後做過聲音設計與翻譯工作,但心中仍對電影無法忘懷,於是便一面工作,一面進行劇本寫作。於2007年以《你的今天和我的明天》獲得行政院新聞局優良電影劇本獎後,也得到台灣電影輔導金的資助拍攝,期間耗時六年,完成了電影處女作《你的今天和我的明天》,並入圍2013台北電影節「國際青年導演競賽」。

文／洪健倫

《你的今天和我的明天》（*Tomorrow Comes Today*）是新銳導演陳敏郎執導的首部劇情長片，與許肇任的《甜・祕密》一同入圍2013台北電影節「國際青年導演競賽」單元。本片講述台灣青年達一（黃尚禾飾）去到美國和分離多年而陌生的父親（鹿瑜飾）生活，但他不願歸化為美國公民，始終以非法移民的身分在紐約打零工，當一名中國餐館的外送小弟。鏡頭隨著他在一棟棟老舊公寓中穿梭，看他在陌生大樓的樓梯間跟著隨身聽裡張露的〈異鄉猛步〉歌聲忘我起舞，同時，他還拿著一張1930年代好萊塢著名德國女演員瑪琳・黛德麗（Marlene Dietrich, 1901-1992）的照片，逢人就問："I'm looking for my Mom. Have you seen her?"，讓人摸不著頭緒。

達一在國籍與文化上皆屬他者，卻又在這個大城市之中找到一個屬於自己的角落，成為其中的一份子，他對這個城市、國家既抗拒又嚮往的身分認同十分值得玩味。同時，導演陳敏郎也在本片中透過瑪琳・黛德麗和達一父親的乾旦造型等元素的設計，間接探討了性別認同的議題，手法十分值得再三細品。本期訪問《你的今天和我的明天》導演陳敏郎及兩位主要演員黃尚禾、鹿瑜，請這三位劇組的核心成員現身說法，為讀者拆解他們獨特的「異鄉猛步」。

―――― 台灣觀眾對您的了解不多,最熟悉的莫過於您畢業於紐約大學電影研究所,可否和我們分享,在此之前您是如何與電影結下不解之緣?

陳敏郎(以下簡稱陳):我一開始對文字比較有興趣,大學念的是輔大新聞系,希望自己未來或許可以成為一名記者。但大學期間愈來愈覺得新聞對我沒有那麼有吸引力,又開始去尋找自己真正的興趣。因為當時大傳系跟金馬影展有接觸,從那時起,每年影展都會去看二、三十部電影,開始對電影有很大的興趣,之後慢慢摸索,愈來愈覺得我可以做電影創作。

―――― 當時令您印象最深刻、甚至決定走上電影路的作品為何?

陳:有兩部電影,第一部是金馬影展放映黑澤明的《夢》(1990),當時金馬影展有印一本冊子,裡面都是《夢》的場景劇照,真的很漂亮!我記得冊子裡有一頁劇照,圖中一座大山丘上面站了三四排人偶,那一張劇照讓我記憶格外深刻,雖說這部電影看下來還是會讓人覺得黑澤明老了,變得比較囉嗦,可是那種美我一直記得。

另一部讓我印象很深刻的電影是葛斯・范桑(Gus Van Sant)在創作高峰期的《男人的一半還是男人》(*My Own Private Idaho*, 1991),他用實驗性的手法拍了一個很有趣的故事,這部電影對我影響很大,我就是看完它之後才非常確定我要拍電影。

―――― 您到紐約之後就住了十五年,並用這段時間的生活經驗寫就了這部劇本,當初的創作契機為何?

陳:當時我從學校畢業,短片也拍夠了,感覺應該要拍一部長片,就想找個題材發展。對我而言,住在一個不是自己出生的地方,尤其又是紐約這樣一個城市,你會慢慢去思考身分的問題――「我是誰?我可以變成誰?」我後來發現,在紐約生活很有趣,你可以跳出你自己,變

成一個完全不是你自己的人，但大家初次看到你還是會覺得「噢！這就是你。」所以，回到頭來，最重要的問題還是「你覺得你自己是誰？」這就回到身分認同的問題：我要如何認同我自己？

從這個問題開始，我從一個很簡單的東西切入，也是很文學的元素──尋找媽媽。由此母題出發，接著要思考的是，我要尋找一個很大的icon（指標人物），便選擇了瑪琳‧黛德麗。你想想，如果一個東方人要找媽媽，卻拿著這位巨星的照片，大家的反應會如何？這是件很有趣的事情。我發現有些年輕人不太知道她是誰，似乎象徵著大家對過去的歷史愈來愈沒有興趣，不願意去了解。如今大家只認識麥特‧戴蒙或是其他當紅的明星，但是現在的明星和以前的好萊塢巨星相比，真的都差太多了，以前的明星是非常有架式和魔力的。所以我就想，如果把這樣的東西連起來，會不會是一個有趣的故事？

────── **在電影中被達一問到的人是演員還是一般的路人呢？**

陳：他們不一定是演員，電影裡達一就是拿著照片到處問任何碰到的人，不見得每個人都認識，尤其我找的照片中的瑪琳‧黛德麗又是大家不太熟悉的樣子，不是充滿巨星風華，而是打扮尋常的模樣，必須稍微認真看一下才會認出她是誰。而像達一這樣一個外賣小弟，又是華人，有誰會去注意他？當他們被這樣的人問到這個問題，大家根本不會想多看他一眼，當然也不會去注意這張照片。

────── **達一為了和父親生活來到美國，卻又刻意逃避移民法庭讓他取得公民身分和合法居留的機會，似乎表明了他抗拒成為美國人，但他又選擇在紐約生活，並且在這城市中依然扮演紐約人眼中最典型的現代中國男性移民形象，您是怎麼去想像達一這個角色呢？**

陳：其實這個問題對我而言還滿簡單的，我就是設定達一是一個外送男孩，但這個問題對於尚禾應該滿有趣的，（轉向黃尚禾）你覺得你在拍攝過程之中，如何去面對這個男孩的身分問題？

黃尚禾（以下簡稱黃）：從一開始和導演面試、甄選，到後來開始跟導演聊比較多和討論角色

時，我發現我們的背景，還有從台灣到紐約發展，以及自己的故事與達一的故事，都有很多相同和相反的地方。在這地方生活，你不免會不斷去思考自己的身分認同：自己能不能成為紐約的一部分，還是永遠不可能？抑或，我仍然是台灣的一部分？這些都是我一直在問自己的。

但我在念劇本時，心中並不會出現你剛剛講的那個問題，也沒有這麼清楚地去分析達一的身分，因為這些看起來那麼衝突的事情到了紐約卻好像都很合理地、自然而然地發生了。有太多人都不屬於那個城市，而湧到那個城市去做自己想做的事、不想做的事，或是逼不得已要做的事，這也成了這個城市的特色。

我在處理角色時花更多時間在了解這個城市和人的狀況，反而更能夠達到導演和我自己對這個角色的期望，也讓這個沒那麼起眼的人清楚、乾淨地講了這個故事。

────── 您讓達一在不同的公寓中挨家挨戶去發傳單，讓我們看到每扇門後不同的世界，也看到路上不同族裔的居民在生活著。紐約族群、生活方式的多元樣貌似乎是這城市讓您最著迷的地方？

陳：我的確希望在這部電影能夠表現紐約各種不一樣的特色和樣貌，但也只能盡量而已，不可能在九十分鐘的篇幅內涵蓋這麼多，希望至少能呈現出紐約一些不一樣的東西，讓觀眾看到時會覺得「哇！紐約原來這麼多元，這麼有特色。」能夠在一般的觀光之外，更深入地了解這個城市。

黃：我在試圖多了解和扮演達一時愈來愈覺得，在紐約，一個人的自卑和驕傲可以毫不衝突地同時存在他們的身上，只因為他們生活在這個都市之中，雖然沒辦法認同身邊的一切事物，但是很高興身為這個環境的一部分。

鹿瑜（以下簡稱鹿）：其實很多自大的人本來就很自卑，所以他顯現出來的反而更自大。

─────您的片名取自美國虛擬樂團Gorillaz的歌曲 "Tomorrow Comes Today"，這首歌的歌詞傳達的精神很生猛有力，講的是一個人不害怕這個世界，敢與它賭上全部。請問以這個歌名作為片名，是因為這名稱或是歌詞傳達的精神和本片之間有什麼連結嗎？

陳：當已經有了電影的構想，準備動筆時，需要找一個片名，便大量接觸各種書籍、音樂等不同資源以尋找靈感。我之前在幫別人做聲音設計時認識了美國的虛擬樂團Gorillaz，聽到 "Clint Eastwood"這首歌非常喜歡，但不能把它拿來當片名，後來聽到 "Tomorrow Comes Today"，覺得這就是片名了。

如果真要分析其中的原因，其實很簡單：組成這首歌名的字 Tomorrow、Today、Comes 說不定連一年級的小朋友都認得，這三個字日常、簡單、沒有什麼了不起，但是把它們放在一起，又無法輕易解釋。而我希望我的電影也像是這樣子，是很日常的、很簡單的、大家每天都生活著的。如何把每天生活中很細節、很瑣碎的東西放在一起，卻又很有詩意，沒有辦法解釋，但是講起來又是很有希望、很猛，這樣不是很好嗎？大家都做得到，不是超人才做得到。

─────本片之中還有一首很重要的歌曲──張露於1954年演唱的〈異鄉猛步〉。您在本片展現的美學和精神都讓人覺得有種蔡明亮的味道，加上使用了這首歌更會讓人聯想到蔡明亮的電影。當初又是為何決定在本片中使用這首老歌？

陳：蔡明亮導演可能是先有了一首歌，再決定要怎麼為它拍一段戲，〈異鄉猛步〉這首歌的過程是倒過來的。我當初是先聽到Dean Martin在1962年演唱的 "Mambo Italiano"，他的演唱非常活靈活現，音色唱得讓這首歌都活起來了，我就很想在電影中使用這首歌。可是後來又覺得，我的電影在討論中西文化的比較，何不找找看在那個年代裡，這首歌翻唱成中文之後變成什麼樣子？張露翻唱的〈異鄉猛步〉便是這樣找到的。把這兩首歌放在一起比較，我發現在同一個時代，東方對這首歌的處理完全是一種再詮釋，反而更加有趣。

鹿：更有趣的是，台灣中影公司的性感女明星張仲文在香港把這首歌翻譯成〈叉燒包〉，和她的性感形象相互呼應，也造成很大的轟動。

陳：所以那時候朋友建議我們的片名應該叫做「紐約叉燒包」（笑）。那時候想中文片名真的想到頭痛啊！*Tomorrow Comes Today* 要怎麼翻成中文？我那時提出用「異鄉猛步」作為片名，但也很怕觀眾不懂其含義。

——————— 對於尚禾而言，您的角色在電影中常一邊聽著〈異鄉猛步〉發傳單，一邊在公寓樓梯間忘情跳舞。您是怎麼去理解這樣的一個年輕人會深愛這首老歌，並如此忘情呢？

黃：那個狀況下的達一是浮著的，沒有依靠，也沒有辦法安心地思考和判斷身邊的環境，而那首歌把他抓了起來。雖然他不一定真的了解這首歌的背景和故事，但是他可以藉由聲音讓自己放心地和這個環境互動。在這首歌的影響下，他看到一個普通的公寓走廊時，整個空間就變成他的舞台，他會寧願表演給不存在的觀眾和自己看。

——————— 您在做演員功課時，怎麼去理解他的個性，讓您認為達一是個喜歡在這樣的地方跳舞的人？

黃：一開始我很想從導演身上找到很多線索，但是他並沒有給我。經過我們討論和了解之後，我發現所有的素材都在紐約這個城市裡，便開始去看這邊的人，觀察整個城市的空間。你會發現，一個很髒亂的地方，相隔不遠的距離竟是繁華的第五大道，很髒的地鐵中卻有穿得很漂亮的人走進去，很多事情同時發生在那個城市。如此會給一個很簡單的人很大的衝擊，卻也告訴他這種衝突矛盾沒有什麼大不了，這樣的環境便能讓這個角色一舉一動背後的意義變得很簡

單,卻也很複雜。

陳:這個角色在劇本裡其實沒有確切的設定,一方面我不知道會找到哪一個演員,另一方面,我在創作時並不是說了就算的人。我們是用一種比較接近Jazz的態度來創作,他能給我什麼,我能給他什麼,就這樣子一來一往。跟鹿老師也是這樣,他是一個能夠不斷吸收資訊去調整表演方式的人,我就不斷跟鹿老師說這個戲是怎樣、這個角色在這裡又如何,他會慢慢把這些東西滾雪球滾起來。他有時也會有一些自己的想法,我們也會加進去。鹿老師的角色在劇本中也沒有寫得很清楚,所以我們就是用這樣一來一往的方式去創造出這幾個角色。

──────鹿瑜老師接到這個角色的時候,如何看待您的角色和達一之間陌生的父子關係?

鹿:我在美國住的時間到現在為止,已經比在台灣、香港兩個地方住的時間加起來還長,所以很能夠了解這樣一位出國多年的華人。而且我也和紐約藝術界非常熟悉,我自己創辦了兩個話劇團,和許多票友也非常熟悉,經常和他們一起看戲。但是我可以想像這樣一個人物出國多年之後,孩子來找自己,心裡是怎麼樣的感受,因為我也是把家人、弟妹留在台灣。我是藝專念演藝科出身的,隨後就考進電影公司,去香港拍電影,開始離家生活。生活在海外,對於家人

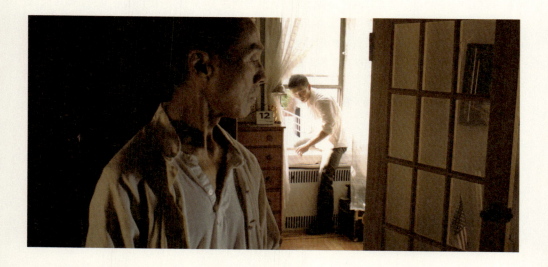

陌生又想念的心境，我很能夠體會。

黃：跟鹿老師合作時，很明顯感覺到人生經歷和表演經驗對演員的幫助有多大。當鹿老師和導演溝通一兩次之後，再跟他對戲，儘管只有短短一兩句，或是一個眼神，就會發現這個人變了，老師調整方向的速度很快，真的很厲害。

────── 這部電影也涉及了對於同志情慾及性別認同的探討，您採用了許多象徵手法來暗示，直到片尾才很明顯地表示，但現今許多電影對於這類議題探討的方式卻很開誠布公，您為何選用較為迂迴的手法？

陳：我覺得這是解釋的問題，是不是用一種隱晦的方式，應該是因人的解讀而異。現代社會都喜歡很快貼上標籤──這部片是同志片、鬼片、動作片，標籤一貼完就放到架上去了。但是透過這部電影的表現手法，我想做的其實和達一的身分認同一樣。所謂的身分，是你要很快地貼一個標籤，還是要把它當作一個色譜，從黑色到白色之間，有各種深深淺淺的灰，而不是非黑即白？若要為這部電影貼上一個標籤，你可以決定它是否該貼上同志片這張貼紙；你也可以不這麼想，就單純來看看這部電影到底在講什麼。

這也回過頭呼應了達一的身分問題：你是美國人、台灣人、東方人，還是亞洲人？除了這麼簡單的歸類方式之外，有沒有一個「我不想被歸類」的選擇，就像達一一開始逃出移民法庭一樣。我想鼓勵觀眾不要去貼標籤。

黃：很多事情即使不去貼標籤，這些標籤指涉的仍是存在，也有很多分類無法貼標籤。就像這部片，當你要貼下去的時候，你會覺得好像不對，但當你貼了很多上去之後，又會全部拿掉，因為又好像都不是。

陳：在這個簡單迅速的社會之中，大家習慣為每個東西貼標籤，貼完之後就不會繼續思考，但今天你手上若拿著像《你的今天和我的明天》這樣的東西，準備把它放到所屬類別的格子卻找不到時，是否會比較有趣？例如你要把一本書放到文學類或哲學類，這時一定會去思考它該如此歸類的原因。

六、正義之歌

回歸真相
與正義

《眼淚》　　導演／鄭文堂

我覺得「反叛」一直是一個很重要的精神，不要一味跟從制式的規則和僵化的教條，為什麼大家都要遵從既有的商業模式？我承認票房對大多數電影都很重要，因為電影是一個大成本的投資，但像我這種主要以輔導金拍成的小成本電影而言，就會去反思，為什麼要跟大家一起追逐票房？

原文出處｜《放映週報》248 期 2010-03-12
圖片提供｜醉夢俠電影有限公司

鄭文堂

1958年生，台灣宜蘭人，文化大學戲劇系劇組畢業。身為一個獨立電影工作者，一步步從紀錄片、電影短片延伸至劇情長片，從而累積了豐富的電影創作經歷，也逐漸獲得國際注目。除了電影導演工作，亦身兼編劇、電視劇與舞台劇導演。作品中常流露人文關懷與社會議題。2002年以《夢幻部落》獲選威尼斯影展影評人週最佳影片、金馬獎年度最佳台灣電影、最佳電影原創音樂，並入圍法國南特影展。2003年以《風中的小米田》獲金馬獎最佳創作短片、台北電影獎最佳劇情片及金穗獎最佳劇情短片。2004年以《經過》獲選東京國際影展競賽類影片。2005年作品《深海》入圍釜山影展、東京影展、鹿特丹影展等國際影展。2007年完成《夏天的尾巴》。2009年《眼淚》獲第十二屆台北電影獎最佳導演。2011年參與金馬影展發起之《10+10》電影聯合創作計畫，執導短片〈老人與我〉。

眼淚
tears 〈目屎〉

真正想欲哭，敢有價簡單？

【多桑】蔡振南　【夏天的尾巴】鄭宜農
【漂浪青春】房思瑜　【陽陽】黃健瑋　【閃靈樂團團長】DORIS

出品 製作 醉夢俠電影有限公司 I 監製 導演 鄭文堂 I 主要演員 蔡振南 黃健瑋 房思瑜 鄭宜農
製片 楊齊永 I 攝影 馮信華 I 燈光 胡毓浩 I 美術 陳勇志 I 造型 陳喜惠 I 編劇 鄭文堂 鄭靜芬 張軼峰
現場收音 羅頌策 I 音效設計 陳德銓 I 剪接 張軼峰 I 配樂 韓承燁 I 發行 佳映娛樂國際股份有限公司

文／王昀燕

自小家境窮苦，平時即和吸毒者、流氓、酒家女生活在一塊兒的鄭文堂，將這些底層人物搬上大銀幕，鑄造成《眼淚》這樣一部深邃動人的電影。故事描述刑警老郭因偵辦一件吸毒致死案，而對女大學生賴純純展開一連串探訪與質詢；與此同時，隨著檳榔西施小雯對老郭的認識逐日加深，也誘發她去探究那一道埋藏多年的家庭裂痕……。全片透過三條人物軸線，巧妙地牽引出正義、贖罪、寬恕等宏大命題。

鄭文堂自1982年投入電影工作，彼時台灣社會波動劇烈，運動能量勃發，鄭文堂遂於1984年加入「綠色小組」，拍攝《在沒有政府的日子裡》、《用方向盤寫歷史》等社運紀錄片。出身於底層，加上大學時代受到民主運動的啟蒙，鄭文堂的意識裡始終關注著如何追索正義、還原真相，他心底的困惑與不平之鳴也輾轉透過影像表露出來，希冀從中尋獲解答。對鄭文堂而言，拍紀錄片的過程賦予他許多養分，豐厚了他的人生，也讓他更靠近人群，並且摸索出一套哲學或說故事的方法。

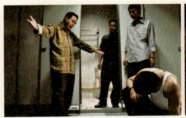

歷經了《夢幻部落》、《經過》、《深海》、《夏天的尾巴》等長片的洗禮，鄭文堂益發清晰個人的創作定位與力道，因而啟動「轉型正義三部曲」拍攝計畫，《眼淚》為其首部曲。本片或許並未直接觸及大歷史，卻從警政暴力的角度瓦解了體制內的絕對權威，發人省思；此外更藉由角色的轉折與掙扎，細緻地處理了微觀的情感政治。片中，老郭是小雯口中的hero，旅社裡那些底層勞動者口中的「總統」，狀似匯集權力於一身，實則老郭同樣是流落底層，辛苦討生活的人群之一。鄭文堂將他心目中正義的警察形象從一個高大的英雄，捏塑成一個立體、有其荒涼陰暗過往、承載罪過的底層人物。

老郭寄居的壽山旅社外，陸橋上以墨黑噴漆寫上偌大的「無情」二字，但《眼淚》這部片終究還是歸結出一個有情人間。本期專訪導演鄭文堂，回溯其創作根源，並暢談本片的編劇構想、演員表現及全台巡演計畫。

────── 您預計拍攝充滿戰鬥意識的「轉型正義三部曲」，《眼淚》為首部曲，為何有此創作意圖？希望藉此傳達什麼樣的核心價值？

鄭文堂（以下簡稱鄭）：我想透過電影表達已經累積很久的疑問，那個疑問跟影片中的檳榔西施小雯一樣──她父親過去的陳年往事一直沒有被好好說清楚，她就抱著無從找到答案的心態這麼活著。父親死在監獄、母親因中風而無法多說些什麼，她只好帶著強姦殺人犯的女兒這樣的身分過日子，這個疑問始終在她的心裡。雖然我沒有這樣的身分，可是我對台灣社會有這樣的疑問：為什麼那麼多事情沒有公開？沒有給答案？

我大學時候開始接觸民主運動，在政治上慢慢受到啟蒙，知道一批前輩，像林義雄、陳菊、施明德等人，他們及更多人士必須在社會道德不名譽的狀況下生存。當然我不能拿小雯的景況去比喻像林義雄這樣的人，只是以此說明我的疑問從何而來，並自此衍生很多搜尋的過程。我開始找過去被刑求的案件，或是小說和報導文學中描述的刑案，有很多案子根本未破，警方卻公

布了一個答案，並將犯人的照片刊登在報上。我便尋思，如果那個人不是真正的犯人，卻背負行兇的汙名，他的家人如何度日？

事實上，我覺得轉型正義這個議題放在這部電影上稍嫌重了一點。坦白說，這部片的企圖並沒那麼大，純粹是想從一個刑案受刑人過往的資料找出蛛絲馬跡，以此為背景拍了一部電影，它畢竟還是以故事為主的電影，並非一部紀錄片或歷史片。早在2005年拍完《深海》時就已有拍攝三部曲的初步構想，故事大綱也有了，劇本則是一部一部完成。核心價值很簡單，由於台灣人其實還停留在最基本的對正義的索求上，亦即找出真相，尚未涉及司法制度和審判那麼高的層次，純粹是想把真相找出來，釐清受害者到底因為何事而被審判，而不是斷然加諸一個罪名。一旦真相未明，很多人就活在猜測、埋怨、甚至憎恨當中，這對社會並沒有好處。譬如本省人和外省人之間的情結，彼此帶著過去的傷痕度日，而社會教育和媒體卻撲天蓋地傳達一種價值──不要再看以前的事情了，大家盡量往前走，不要陷入悲情之中。

─────早在1980年代，您就毅然決然加入「綠色小組」，投身紀錄片的拍攝作業，記錄彼時風起雲湧的反對運動，1988年更投入工運，成為運動組織者。這一時期的經驗對您往後的創作帶來什麼樣的影響？是否有助於對邊緣角色的刻劃？

鄭：影響當然很大，包括這次《眼淚》採取的放映模式和綠色小組奉行的理念其實很類似。不過文化真的是長期培養出來的，很難說就是某一時期的影響，我個人創作取材跟本身成長背景有很大關聯，《眼淚》片中，在旅社聚賭的那些羅漢腳、勞工階層，或是檳榔西施、老刑警，這種三教九流聚集的所在就類似我從小的生活環境。我住在宜蘭羅東這樣一個小鎮，家裡又窮，平時就是和酒家女、毒犯、流氓生活在一起。高中、大學階段，沒有別的嗜好，就是喜歡閱讀，因為看書不需要花什麼錢。我是宜蘭人，所以特別愛看黃春明的小說，他的小說裡充滿了底層人物的戲謔和生活風貌。長大後，恰好又碰到1980年代台灣社會正值翻動的時期，進入社會運動團體似乎也是理所當然的事了。在綠色小組拍的對象就是所謂的弱勢族群，像是勞工、原住民。

─────在《眼淚》裡頭，對於刑警老郭有著非常細緻寫實的刻劃，您在綠色小組時期，應當也在運動現場和警察有過不少接觸，這樣的經驗是否讓您得以更貼近、更細微地觀察到警察的樣態與習氣？

鄭：在社會運動或抗爭運動裡面的警察其實沒有個體，都是帶著面罩、手持盾牌，你只能看到他們的眼睛。在反對者眼中看來，這些警察呈現的是集體化的制式暴力，而且雙方關係是敵對的。但說實話，我個人沒有那麼痛恨警察，就讀高中時，因家庭環境之故，我甚至很想考警察學校，警察那種維持正義的形象對我來說滿吸引人的。我對警察一直抱有探索的興致。老郭這個人在我心目中非常有趣，有內涵、有生活味道、充滿正義感，我對警察的形象可以用老郭這個人來形容，看起來有點像流氓，但很想做事，有點臭屁，會得罪人，我心目中的警察是這樣的人。

────── 片中對於警察體制及其威權的揭露、挑釁，令人聯想到林書宇的短片《海巡尖兵》，是否有意藉由這部片對於國家權力和國家正義提出反動？

鄭：有啊，就是充滿了意見才會拍片。以最淺顯的例子來說，在報上看到所謂的「限期破案」就應該好好地反抗它，什麼叫「限期破案」？這根本是一件荒謬的事，因限期破案造成的壓力，有些人為討好上司、要邀功、要升遷，很可能就會有人因此犧牲，甚至遭到刑求，像是蘇建和案、王迎先案。

────── 撰寫劇本時，您如何蒐集相關資料？

鄭：搜尋資料的過程中，曾和非常多退休的老刑警聊刑求，其實大多數都不太願意講，隱隱約約會透露一兩句，多半含糊地說，各自有各自的方法，譬如毆打、電擊等。那些資料現在在網路上並不難找，只要鍵入「刑求」或「蘇建和案」，就會有很多個案陳述他們如何被刑求，我拍的不過是皮毛而已，像是灌尿、灌油，那實在是痛苦，我都沒拍進去，我的目標不在於煽情，所以算是很節制地處理刑求這部分。我並不打算以驚悚片的手法吸引觀眾進戲院，只希望透過故事本身的精彩、人物個性的鮮明來讓人家注意到這部片。我希望呈現的是底層生活，不僅是檳榔西施，還包括住在旅社的那些勞動者，甚至片中的刑警也是過著底層生活。

────── 本片敘述警察老郭、檳榔西施小雯、大學生賴純純三個角色因某些事故而產生交集，逐步涉入彼此生活，甚至直搗彼此內心潛藏的祕密，三者之間造成強勁的情感拉扯和緊張關係。在劇本寫作上，如何編織這三條軸線？本片編劇除了您，尚包含鄭靜芬、張軼峰，三位如何分工、激盪想法？

鄭：我用一個毒品致死案作為楔子，在影片中，可看出小雯父親之死和毒品有關；吸毒者在台灣社會被視為大家看不起的對象，警察也這麼看，所以以前真的常拿吸毒犯來頂罪。簡單來說，賴純純這條大學生的線，就是「報復」的原型，因為有恨，覺得事情不明不白，因此自己去找出那個關鍵人物。老郭這條線代表的是「贖罪」的內涵，後悔容易，但贖罪很難。至於懺悔，則具有實踐的內涵，會採取行動，至少會去告解。小雯則是一個將怨恨含在心中、繼續往下生活的人。這三條軸線處理的主題，就是我先前提到的：真相很重要，追求真相是一個基本的正義。

在編劇的部分，鄭靜芬是最早寫劇本的人，她是我妹妹，本身是編劇，拍攝過程中，因現場狀況和我本身的喜好改了很多，原來的劇本比較專注在刑案上頭，但我比較想講更深層的東西。張軼峰是拍片現場的工作人員，我經常向他請益，他給了我很多意見，包括結尾的構想，就將他納為編劇之一。

────── 除了硬底子演員蔡振南撐起本片的情感厚度及張力外，鄭宜農、黃健瑋、房思瑜這幾位年輕演員也有不俗的表現，您如何和他們互動？演員彼此之間又有什麼樣的火花？

鄭：南哥（蔡振南）我以前就認識他了，但不是很熟，他的知名度比我高很多。一開始跟他合作會憂慮，一方面是因為他資深，台灣很多資深演員有時候會帶著一種不太容易溝通的調子在工作，因他們演了很久，看過太多導演。結果我們合作幾天下來就完全沒問題了，和他一拍即合，也不用溝通太多，他完全知道我要幹嘛，而且讀過劇本後，他非常喜歡這個角色，我也明白跟他說，最後主角確認由他飾演後，我就根據他的調子開始修訂劇本。倒是他會給年輕演員壓力，像是宜農、健瑋。

我會選擇健瑋是因為他有一定年紀，很粗獷，所以當刑警很適合，他跟南哥對戲其實就跟電影裡面一模一樣，南哥根本不會對他客氣，現場就是這樣吆喝他的，南哥要帶戲，在戲外就給他下馬威。黃健瑋有他自己一套，他是劇場演員，混那麼久了，個性很像劇中人，會擋、會轉、會溜，像泥鰍一樣。我跟他溝通也完全沒問題，他在劇場已經有很豐富的工作經驗。

我和宜農合作很多次，所以知道她的狀態，她很快就找到南哥的味道。對她來說最難的就是台語對白，又要有南部腔，加上肢體要有點江湖味，她不太會講台語，為此還到南部學台語。我覺得她做得不錯，至少80%以上的狀態有達到，短時間內可以辦到不容易，包括檳榔都是真正

在包,而且要一邊包檳榔一邊講話。

至於房思瑜本身就是職業演員,演的角色又比較容易,是個女大學生,這種角色在台灣電影最常見。

──── 您曾提到從《深海》開始,愈來愈注重演員的表演,希望他們的表現更突出,且用比較自然的方式演出,為此會根據演員本身的性格和狀態去調整劇本中的角色。針對參與這部片的演員,您在劇本上做了什麼樣的調整?

鄭:我早期拍片有時會很堅持某種意境、情境,導演的觀點和味道很強,會採用遠觀鏡頭,讓演員都小小的,注重的是整體情境,後來是從《深海》開始修正。我覺得就電影而言,演員真的很重要,因為大多數觀眾看的是劇中人跟你講話,只有知識份子比較喜歡看導演跟你講話,想要知道導演的想法、感覺、觀點。兩者都沒有錯,我會去拿捏兩端的比例。我愈來愈覺得電影是演員在表現,演員在第一線,導演在第二線,不像剛開始拍片時,會把導演放在第一線,演員放在第二線,甚至攝影放在第二線,演員在第三線。基於這個原則,在這部片中我很重視老郭和小雯這兩個角色,希望盡量將演員放在第一線去跟觀眾溝通,讓他們可以完整地去詮釋這個立體的角色。

老郭的角色修訂比較小,因為南哥很準,很知道怎麼揣摩。修最多的是對白,他的台語太棒了,像那種很江湖的話都是他講的;有些黑話(江湖溝通的話)他會講我不會講,他看了劇本後,會講出另外一種魅力。小雯的部分修比較多的是相關情節,像是檳榔攤該發生的事,舉例來說,常去買檳榔、送花、送禮物的卡車勇那個角色就是現場臨時加的,加一個這樣的角色會比較有趣,這也是台灣社會真實的狀況。針對小雯這個角色,並未去處理她很苦悶的調子,就我的觀察,很多電影的狀態是這樣,角色很容易苦悶,我不太處理這個是因為我覺得人不是這樣過日子的,知識份子會啦,大部分人並不會把苦掛在臉上,尤其是在底層生活打拚的人,可能家裡出事或小孩生病,他們就是要賣力工作否則會沒有錢,所以只好苦中作樂。小雯基本上就是苦中作樂的心境描述得最多。

──── 片末最後一場老郭和小雯的對手戲,兩人之間的糾葛及爆發的力道相當深沉、猛烈,這部分特別以晃動、失焦的攝影方式處理,且融入極具渲染力的配樂,請您談談這一場戲的設計。

鄭：那是一場心理波動比較大的戲，小雯很激動，老郭的內心也很激動，因為他要講出過去的不堪，而且要承認，這是很大的勇氣。很多晃動和失焦的狀態也是因為眼睛的關係，有些是主觀鏡頭，再加上劇中老郭開始奔跑、往下滑、跌下樓梯，音樂也比較激動，那段音樂是最煽情的一段。

───── **影片結尾的部分算是鋪了一條出路，讓角色學著坦然告別故往，如此全片的調性不致落入悲情沉痛的窠臼。您最後為何選擇這樣的結局？**

鄭：結尾拍了五種，我一直在想什麼樣的結局最宏觀、最寬大，而非痛苦悲哀地作結。有條線非常悲哀，就是老郭最後瞎了，在山上和他的狗孤獨度日，唱著他的老歌。有一段是小雯離開了檳榔攤，在日本料理店工作，我還演那個老闆。最後之所以選擇這樣的結尾，是因為整部電影有「水」的印象，希望讓水的印象貫串到底。水可以刑求，開場就是一場灌水的戲，但水也可以溫暖小雯的母親，洗淨她的鉛華，予人舒服之感，我很喜歡女兒幫媽媽洗頭的感覺，我覺得那是很好的享受。

───── **本片由高雄市政府協力拍攝，近年地方政府為推動城市行銷，紛紛起而鼓勵影像工作者至該地拍片，《眼淚》攝製期間，高雄市政府提供了哪些具體的協助？您又是如何透過影像捕捉在地的氣味？**

鄭：住飯店有補助。另外有一件小插曲，本片拍的是警察故事，然而在壽山旅社拍攝時，當地流氓見我們大隊人馬，竟前來勒索，我們並不想惹事，幸而致電高雄市政府後，他們有派警方幫忙處理。

我還滿在意在地感的，那種地方氣味，包括講話、景觀、人物都很重要。以《眼淚》而言，檳榔攤找了很多地方，最後才設在那裡；那幾個檳榔攤都是搭的，那條街也是布置出來的，背景很多燈光是另外鋪的，我們買了很多招牌去後面放，形成一個縱深，好像這條街很熱鬧。那裡原本很荒涼，背景有個工業區，可以拍到大煙囪，高雄的味道就出來了。另外，片中那個老旅社很酷，加上旅社外面那片鐵道，拍起來很舒服，那是一個很寬闊的場域，背景又可以看到八五大樓，亦即高雄地標。選到那個場景還滿興奮的。

────── 相較於一般院線上映的模式，《眼淚》在院線上映前，展開一系列「台語片，好久不見」全台巡演，和民眾相約在廟口、操場、工廠、村里活動中心等各式放映場地，為何會有此巡演計畫？

鄭：我覺得「反叛」一直是一個很重要的精神，不要一味跟從制式的規則和僵化的教條，為什麼大家都要遵從既有的商業模式？我承認票房對大多數電影都很重要，因為電影是一個大成本的投資，但像我這種主要以輔導金拍成的小成本電影而言，就會去反思，為什麼要跟大家一起追逐票房？如果不以貨幣去衡量我的電影的價值，而是以看過這部電影的回應、人數、狀態來評估它的價值，可不可以？我要創造一種新的電影價值，電影是庶民文化，這個啟發來自於《海角七號》，我絕不可能像《海角七號》創下那麼高的票房，但是《海角七號》開拓了一個庶民文化非常美好的標竿，我追求的是看電影的人數和品質，不求貨幣的回收。

────── 據您初步觀察，來看片的觀眾多半是哪些年紀？映後座談中，他們的提問主要關切面向為何？

鄭：每跑一場，就增加我無限的信心（笑）。像在台南、高雄、鹿港、雲林等地進行戶外放映，幾乎都是滿座，這對我來說是非常大的振奮，因為我的電影幾乎從未有如此高朋滿座的情況，民眾隨性坐在台階上或椅子上看電影，看完還會留下來參與座談。以雲林那場為例，約有70%的人參加座談，其中有六、七十歲的阿嬤、阿公，當然也有很多年輕人。大致而言，有60%左右是年輕人，30%是中年人，以女性為主，10%是老人家，這些中老年人都是平常不太走進電影院的人。展開巡演後，前來的目標對象超乎我的預期，年輕人比我想像中的比例高很多，老人家看完的比例非常高，對我來說，這是一股很強的動力，驅使我繼續做下去。

鄉下人不一定發問，但他們會講很多話，描述個人經驗、自身對警察的觀感、對刑求的見解，另外很多數民眾都是給予鼓勵，肯定影片的內涵。身為一個創作者，我的感動來自於他們真的全程看完這部電影，而且喜歡它。我要創造一個奇蹟，《眼淚》院線下檔後，我會讓全台巡演持續下去，可以上映非常久，最好全台319鄉鎮都有機會可以看到這部電影，屆時我也會慢慢公布我的數據。

一輩子總要
不顧一切去愛一次

《牽阮的手》　　導演/莊益增、顏蘭權

田爸爸九十年的生命就像是一個台灣歷史的架構，跟著他走，整個大時代的輪廓就畫出來了。我們其實對歷史沒有很在行，只是想透過這對夫妻一起走過的生命史，去勾勒出台灣的民主運動歷程。

原文出處｜《放映週報》324 期 2011-09-09
圖片提供｜莊益增

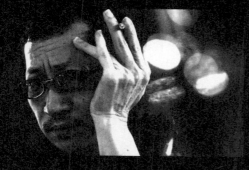

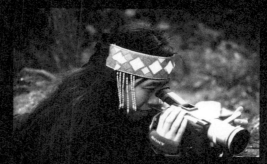

莊益增

1966年生，畢業於台大哲學系、台南藝術大學音像紀錄研究所。2004年以《無米樂》獲台北電影獎百萬首獎、台灣國際紀錄片雙年展台灣獎首獎、南方影展首獎及觀眾票選獎、金穗獎紀錄片優等獎。2010年以《牽阮的手》獲台灣國際紀錄片雙年展台灣獎首獎、南方影展首獎及觀眾票選獎。另有《拜託拜託》（2002）、《選舉狂想曲》（2002）等作品。

顏蘭權

1965年生，東吳大學哲學系、社會學系雙學位畢業，英國雪菲爾大學紀錄片電影／電視製作PGD，雪菲爾大學劇情片電影／電視製作碩士。2004年以《無米樂》獲台北電影獎百萬首獎、台灣國際紀錄片雙年展台灣獎首獎、南方影展首獎及觀眾票選獎、金穗獎紀錄片優等獎。2010年以《牽阮的手》獲台灣國際紀錄片雙年展台灣獎首獎、南方影展首獎及觀眾票選獎。另有《戲台頂媽媽──差事劇團的另類重建》（2001）、《地震紀念冊》（2002）等作品。

文／林文淇

2005年，公共電視台一部原本只是電視上播映的紀錄片《無米樂》，在沒有人看好的情況下，由中映電影公司向公視取得電影版權，協助莊益增與顏蘭權兩位導演將影片推上院線。在那個國片票房難得突破百萬的年代，這部關於台南後壁鄉幾位老農夫的紀錄片，竟然在全台創下了六百萬的票房，更與同年上映的《翻滾吧！男孩》一起打開了台灣紀錄片院線之路，不再只是出現在影展與各地小型放映場所。

2010年，莊益增、顏蘭權繼《無米樂》獲得2004年台灣國際紀錄片雙年展台灣獎首獎之後，再度以《牽阮的手》獲得紀錄片雙年展台灣獎的首獎，並同時獲得南方影展首獎。

《牽阮的手》記錄台灣民主運動女先鋒田孟淑女士的兩個愛情故事：一是她從十八歲少女時期就打破禁忌，愛上年紀大他十六歲的田朝明醫師，不僅勇敢離家出走與他結婚，到了老年對臥病在床的他都不離不棄的愛情。二是她自1950年代白色恐怖時期開始，就與田醫師一起致力台灣民主運動，對台灣這片土地無怨無悔的愛與付出。

國內政治傾向比較親綠的觀眾,對這部莊、顏兩位導演曾經考慮命名為「亂世佳人」一片中的女主角一定都不陌生,她就是不論在街頭或各種競選、募款場合經常出現,風趣無比、活力十足的田媽媽。即使政治傾向偏藍,過去不知道有田媽媽這號人物的觀眾,看過本片後,必然也會對她這位不論從浪漫愛情,或是民主政治的觀點來說都是百分之百的台灣佳人留下深刻印象。

就在台灣政壇被前總統陳水扁及相關人士一連串的醜聞搞得烏煙瘴氣之後,近幾日的維基解密像是照妖鏡,把檯面上的藍綠政治人物一一照出表裡不一的原形。在這個似乎政客當道的時代,田媽媽與田醫師六十年來始終如一的愛情與政治理念,都會讓曾經受到《無米樂》裡崑濱伯夫婦、煌明伯等樸實老農感動的觀眾再次被感動。

在《牽阮的手》上映前夕,《放映週報》特別專訪莊益增、顏蘭權,介紹這部對台灣意義重大的紀錄片。

────── 第一個問題是,為什麼要拍這個片子?

顏蘭權(以下簡稱顏):當初是要拍公共電視的一部紀錄片,拍老人家;對老人家要很有耐心,因為我們先前拍過《無米樂》,就找我們拍。一開始莊子(莊益增)的態度是傾向OK,我一開始傾向不同意。

────── 這時候已經知道對象是田媽媽嗎?

顏:我不知道誰是田媽媽。我其實不認識田媽媽,一開始拒絕的理由不是因為她是田媽媽,或者因為她是老人家,而是拍一個老人家需要很多資料。在公共電視勸說下,我們就去查資料,然後知道田爸和田媽是一個很有趣的故事。特別是我們去問,人家都說田醫師是一個怪咖,怪

咖醫生。我們決定拍有個很重要的關鍵──我們去跟田媽媽求證，那時候她剛好找出田爸爸以前的日記，她在裡面看到一句話，就一邊講一邊哭，說她對不起田爸爸。可能因為我是女生，這對我渲染力很大。那時候田爸已經老了，她常常要出去幫忙，回來再跟田爸爸報告狀況，等於代夫出征。可是也因為這樣，她沒有辦法照顧他的中餐，常常煮一鍋麵或稀飯，讓田爸爸自己吃午餐。田爸爸在日記上寫：「阮某去哪了？有某跟沒有某有什麼差別？」田媽媽看到這段，哭得唏哩嘩啦。對我來講，一個七十幾歲的阿嬤居然覺得年輕的時候沒有好好照顧躺在病床上的老公，很對不起他，覺得她老公其實很需要她，她卻沒有留在他身邊。你可以在她身上看到愛情。

────── 影片裡有很大段落以精彩的動畫呈現過去的情景，是如何決定選擇這個形式的？

莊益增（以下簡稱莊）：決定接這部影片的拍攝，蘭權開出一個條件：除非做動畫，否則她不拍。因為一般處理這種紀錄片都是拍大頭。可是大頭之後要接什麼，才能夠讓畫面看起來不會很乾？所以她希望做動畫。

顏：應該這樣說，一般來講這種片子會用重拍。可是我們如果要橫跨五十個年頭，重拍根本不可能。因為每個年代都要有布景、衣服、所有人物等等。要從年輕講到老，又不能只聚焦在某個年代。一個改變，所有的建築物、交通、背景、人物都要跟著變。

────── 當時會不會擔心觀眾覺得紀錄片裡有動畫不夠真實？

顏：我看到很多相關的國外影片都有動畫。當然我們沒有辦法做到那麼好，因為沒有足夠的經費。可是剛開始想的時候，哪有想那麼多？坦白說我對大頭沒有興趣，我想觀眾也沒有興趣。如果動畫可以跟著故事的氛圍走，起碼還可以把故事勾回來，讓它跟著每個年代。這樣一個故事至少還有一點渲染力。

────── 要做動畫的決定，公共電視同意嗎？

顏：一開始不同意。他們跟你一樣，覺得影片會假假的。

莊：他們質疑我們的影片在真實影像和動畫間會無法進出，認為我們根本是在自找麻煩。

顏：其實莊子原先也反對，但不是因為紀錄片和動畫之間的關係。他的理由是：第一，動畫我們完全不懂，我們沒有出過任何動畫作品。第二，動畫要多少錢，我們不知道。但我就是這種衝動的個性，帶一些莫名其妙的偏執，不加動畫就不要做。我告訴他為什麼堅持，後來他被我說服，我們就做動畫。才做完一個動畫之後我就開始怨他：你為什麼當初不堅持到底？你應該阻止我！叫我不要做就好了，你擋住我就好了，你讓我做成這樣（笑）。

———— **你們當初堅持要做動畫，現在回頭看，得到最大的好處是什麼？過程中最痛苦的又是什麼？**

莊：最痛苦的是，在每個場景的重現上，動畫同樣要求做到非常精準，所以要花大量的時間去蒐集歷史圖片，提供給動畫公司。包括五〇年代的公車是什麼樣子，計程車、摩托車又是什麼樣子。因為動畫公司只是執行繪製，影片的分鏡、參考資料都是我們自己蒐集。

顏：而且他們會要求到相當的程度，不然就不照你要的方式畫，因為沒有可供參照的範本。例如影片裡有一個櫥櫃，就要給他們看早年廚房的櫥櫃是什麼樣子，而且還要給前面、後面等各種角度，搞死我們了。又譬如，田媽媽堅持她的頭髮是挽起來的，我們找不到這種髮型，光用講的，動畫公司不會理你，我們只好叫一個模特兒去髮廊，請一個師傅來梳，田媽媽在旁邊指導，做到她說對為止。梳好了之後讓這個人去動畫公司，前後左右全部拍照，直到他們覺得OK為止。類似工作搞得我們很累，真的很恐怖。

莊：畢竟我們不是國外Discovery的影片，有二、三十個人在做。我們只有三個人——兩個導演、一個助理。

──────　**動畫給這個片子帶來的加分，有達到你們原來的預期嗎？**

顏：我覺得要看怎麼說。比方說，張照堂老師非常同意影片用動畫，但他覺得動畫畫得不好。他希望更強硬點的風格，像2D版畫那種，但沒錢怎麼可能做到那種粗線條版畫的方式？他期望的是藝術性高一點。如果是懂動畫的人，就會覺得我們的不夠細、等級不夠高，但一般對動畫並非那麼有認知的觀眾，大概就會覺得還不錯，看到動畫就很開心，不會像以前的紀錄片那麼悶。這樣的觀眾基本上對影像沒什麼要求，探討的議題也是其次，故事好看就好，那樣的觀眾也滿好的。我們最開心的是解決了動畫和現實之間的進出問題。

──────　**你們用了什麼特別的處理方式嗎？**

顏：動畫的故事在現場拍攝之前就已經寫出來，時間點早很多。雖然知道故事，但並不知道它在影片中會發生的位置，只知道它是哪幾個年代，盡量把那幾個年代的故事拉出來。所以一開始只能硬著頭皮把動畫故事劇本寫出來，等影片拍完之後，拿到動畫開始剪接的時候，真的是欲哭無淚。

當你要講橫跨五、六十個年頭的故事，就會被歷史卡死。到某一個關卡就要把代表性的東西挑出來，不然根本不知道要從什麼地方講。我們的片子被歷史卡到也就算了，動畫又再卡一次。

莊：卡的意思是說，當剪接時出現一個缺口，就必須去處理那個缺口。因為我們的動畫要做一年半，拍攝必須是同時作業，不可能先有初剪。

顏：我跟莊子基本上不會吵架。可是一開始剪的時候，他都坐在旁邊看你剪，面無表情。我問他怎麼了？不知道。剪哪裡？不知道。我要他跟我討論，但是他都只說不知道、不知道。我就這樣死命跟他糾纏，不斷跟他對話，直到逼出他內在的某個東西為止，才去把片子剪出來。一開始剪的時候，打掉N次，光開場部分，一開始要剪就非常不容易，完全沒辦法前進，一直在那邊搖擺。看動畫進來、資料畫面進來，怎麼樣都覺得很卡，很痛苦。然後不斷討論，一直到我們抓到那個tone為止，才能夠再往下剪。更不要說後來又全部改掉，真的經歷了一個很痛苦的狀態。

―――― 這部紀錄片有少女的愛情故事，也有台灣民主人士街頭運動，甚至自焚，你們如何結合這些性質非常不同的部分？蘭權剛才提到的tone，你們是怎麼決定影片的基調？這個基調是什麼？

顏：紀錄片的剪輯必須不斷嘗試。我一直覺得一部紀錄片能夠做出來真是很了不起的事，很慶幸我們是兩個人一起做。兩個腦袋、兩顆心，可以互相爭辯、討論，不斷修正。這部片真的有抓到什麼東西我其實講不出來，可是我們知道剪對了，我自己看OK，莊子也覺得不錯，那就是對了，然後就順著剪下去。要說我到底抓到什麼基調？我不知道。

―――― 能不能談一下片名？《牽阮的手》是一個偏向私領域的片名，觀眾會聯想到感情、家庭、婚姻等等，但是本片還有非常關乎歷史的公領域層面。

莊：我們片名想過很多。像是「超級阿嬤」、Made in Taiwan，還想過「亂世佳人」（笑）！有一陣子還想說要用「流浪者之歌」，因為田媽的愛情歌曲就是〈流浪者之歌〉。這些片名不是頭腦想想而已，我們真的依著片名去剪出初剪版，連影片名字都打上去。我們給朋友看的版本就是「亂世佳人」版。

顏：我們真的有N版的修正、N個名字。我們會給朋友看，朋友給的意見又會造成很大的困擾。因為導演會偷懶，有些問題當作沒看見，但別人指出來的時候，你就得去面對。只是解決了一個問題，又會有三個問題跑出來，弄得我們兩個快要發瘋。到底要用什麼片名沒有人可以決定。最後有「牽阮的手」、「牽手」兩個選擇。我比較喜歡「牽阮的手」，因為它不是關於隱私。但是剛提到的修正不只是片名，其實到最後我們又全部翻案重來。有一段時間每天處理開場和結尾，兩三天就剪好一個版本，然後兩個人就開始爽：「就是這個了！就是這個了！」可以回家睡覺。不過隔天起來，就發現怎麼那麼爛啊！然後又把它打掉重來。

―――― 除了這些狀況之外，在拍攝過程中，有哪些是你們印象很深刻的經驗？尤其是在與被拍攝者的互動方面，跟拍《無米樂》的時候有什麼不一樣？

莊：兩部片的經驗非常不一樣。這是一種「太多」和「太少」的問題。田媽媽的片子屬於太多。因為民進黨執政近幾年來，田媽媽成為一個庶民的代表，所以她習慣在鏡頭前表演。但我

們是拍紀錄片,很怕她表演,以致訪問時都是重複問同樣的問題,在很多版本裡去抓比較沒有表演的部分。畢竟她還是半個檯面上的人,必須顧及形象,如此便無法坦誠,這樣的內容拍下來就覺得白費工。田媽媽有時很生氣,說她不想談政治,不是不准談私密的事情,而是不想談對一些公共事件的看法,因為她有自己的政治立場。

顏:所以田媽媽就說我們給她酷刑,她有時候會生氣地說:「我不會說,我不會說,我不要講了!」我跟她說,不斷重複同一個問題,是希望聽到真實的記憶,而不是當下的情緒。我們不斷不斷重複,田媽媽就會抱怨:「要怎麼講你才滿意?」剛開始要拍的時候,我們第一次跟秋堇見面(編按:田媽媽的女兒田秋堇立委),她就警告我們:「你們真的要拍嗎?我媽媽很難搞,你們要有很大的耐心喔。」這部片子我們花很多時間跟她磨,磨到我覺得看到真正的東西。我其實看不到真正的她,只好跟她糾纏,希望盡量削弱她所謂半個檯面上人物的形象,我要看到她過去對台灣做的事情,捕捉原來的那個人。

田媽媽情緒上的落差超級大,可以隨時大起大落。她真的想笑就可以笑得很開心,但是說到傷心的時候,又會哭到不行,你必須陪著她走出那個情緒。一般現代人比較壓抑,不會這麼放任自己的情緒,但田媽媽是一個非常自由的人,她可以講傷心的事很傷心,但吃完一顆糖,又立刻開心起來,告訴我們另外一些很有趣的事,轉變快到我們情緒都還來不及回復!她就是有辦法在她的歷史河流裡面遊走。一開始我有點嚇到,可是後來很喜歡那個感覺。

除此,田媽媽的能量非常豐沛。有一次我們去中正紀念堂,田媽媽坐在輪椅上,後面有一個菲傭撐一把傘推她。莊子要扛攝影機還要抱腳架,只有我們兩個人,拍片一直跑前跑後。那天非常熱,下午一點多,莊子中暑了,換我一個人接手,根本做不到!不久之後我也覺得自己不行了,就跟田媽媽說:「今天就到這裡,我們兩個不行了,需要休息。」田媽媽很生氣,說:「你們兩個奧少年啦!怎麼做不完?我感覺很好欸!」結果那天半夜田媽媽起來上吐下瀉四次。其實她身體也受不了,但是她有一種能量可以幫她撐住。

―――――影片處理台灣從黨外到九〇年代的街頭運動，這本來又是公視委製的片子，政治比較敏感的部分怎麼取捨？跟委製單位是否曾對某些議題有比較強烈的意見衝突？

顏：坦白說，政治敏感問題對我們而言相對簡單。因為我們跟在她身邊，參與得比較深。例如，我們講述二二八，田爸是真的有參與，那時他被送回家，田媽也有她小時候的記憶，這事件是她生命中的一段經歷。田爸爸不是一個非常檯面上的人物，所以很多人其實不知道他。他九十年的生命就像是一個台灣歷史的架構，包括他去日本受教育然後回來台灣。跟著他走，整個大時代的輪廓就畫出來了。我們其實對歷史沒有很在行，只是想透過這對夫妻一起走過的生命史，去勾勒出台灣的民主運動歷程。

這個過程中需要各種求證，看一堆報紙、毛帶，看到眼睛都快瞎掉，全部都是莊子一人處理。他把史料中跟田媽媽有關的部分拉出來。我不覺得做了什麼爭議性的話題，也不怕敏感，其實我們兩個都沒有自覺到有什麼問題。何況台灣言論自由很久了，我們一直以來都是想說什麼就說什麼，想寫什麼就寫什麼，做影片應該也是這樣吧！直到後來有觀眾反應，我才覺得怪怪的。事實上我自己到現在都滿迷惑的。它真的有這麼敏感嗎？到底哪裡敏感？

―――――敏感的原因可能是因為台灣一直處在一個選舉狀態中，就算沒有選舉的時候也有明顯的意識形態對立，不少觀眾會檢查影片是否影響自己支持的陣營。

顏：一開始做這部片時，其實不會預想要上院線或是全台灣巡迴，只是想試試看、做做看，把它做完。這不過是在電視上播放而已，我做的時候連公視都沒想到，只是想到一般觀眾。公視的意見是不能偏袒某一邊，要替兩邊的人設想。但是觀眾為什麼只有兩邊呢？我在製作的時候其實沒有想這個問題，就是去做。過去我很討厭紀錄片，就是因為內容要不是很偏頗，就是很無聊，或是只被當作一些資料畫面。這次我們把歷史文件整理出來，才知道我們過去有這麼多的無知。與其說我想要爭議，其實我是想要解讀無知。我們有太多東西不知道、不清楚，過去根本就是糊糊的，就這樣糊過去。可是當我們進入那個環境裡面，有更多認知時，我們覺得更重要的是，如何把這些東西放進去，讓大家在不是很有負擔的狀況之下去認識。

―――――這個片子在女性影展、南方影展和台北電影節放映過，紀錄片雙年展也拿了台灣獎首獎，算是有多次的公開放映，其他還在一些比較小的場合放映。從看過的觀眾反應來

看，你們認為觀眾看到你們希望他們看到的重點嗎？

顏： 在紀錄片雙年展播放時，有一場據說全場爆滿，那一次我沒到，莊子一個人演講，聽說全場非常high，說他講得太好了。在南方影展放映時，有個二十出頭的女生跟我講一件事讓我滿感動的。她知道我們是《無米樂》的導演，也沒有上網看《牽阮的手》的簡介，只知道是個愛情故事，就很高興地帶她爸爸去看。進電影院五十分鐘之後，發現好像有點民主歷史內容進來，心想完蛋了，因為她爸爸是老芋仔，而且是非常深藍的支持者，脾氣又不好。她想這下死定了，開始緊張起來。沒想到看完後她爸跟她說，他終於知道為什麼長期以來兩邊會對峙這麼厲害，沒有辦法互相認同，是因為他們從來沒有機會從另外一個角度來看台灣歷史，他覺得這次能夠看到很開心。這不代表她爸爸從此會支持民進黨，但是他有一個機會去讀到國民黨政府那一段歷史，了解彼此累積的不愉快，或認知上的誤解。我們有一個非民進黨的律師朋友也這樣說：「其實國民黨應該要看這個片子，他們才可以理解台灣的痛。」對我來講這個片子就是講歷史，不是政治，這四、五年來，我自始至終都是抱持這個概念，你可以罵我歷史呈現不夠完整，但是你說我是在講政治，我無法接受。

莊： 觀眾會問一個問題，這個片為什麼要強調政治立場？我反問他，為什麼那麼怕政治立場？為什麼那麼怕我們有意識形態？事實上我們每個人都有自己的意識形態。這部影片的意識形態是我們的拍攝對象的意識形態。拍攝對象的政治立場需要被尊重。她這麼大篇幅在講台獨，我們能不呈現台獨意識形態？所以你不要問我的政治立場，我可以不要回答我的政治立場問題，我要反問他，為什麼我們那麼怕有自己的意識形態？

顏： 我不是這樣想。我關注的是，你為什麼沒有看到田媽媽對一個理想的堅持？不管你是支持台灣統一或獨立，或者你覺得資本主義萬歲，或共產主義最好，這都是你的信仰。為了信仰很努力去執行，甚至可以犧牲自己，這是我看到最讓人感動的地方。有朋友問我，如果沒有論述，怎麼讓觀眾去認同你的拍攝對象？我說，我從頭到尾都沒有認同她。如果說我是一個小女人，我對男人唯命是從，你覺得我這個小女人滿可愛的，你也不一定要去做一個小女人。這個故事告訴你一些精神，可是我沒有要你認同她的言語或她的信仰，這是兩回事。所以我不認為這部影片很政治或敏感，因為我認為它的內容原來就很OK。

─────《牽阮的手》就紀錄片而言，音樂很豐富，應該花了不少錢買版權。為何要砸錢去做音樂？

顏：《無米樂》的音樂其實很淡，當初如果不是公視要求，我根本不想用。不知道為什麼做《牽阮的手》時，我的腦袋裡不斷有音樂跑出來，包括那個時代的感覺或什麼，好像沒有它我就做不下去。坦白說我也覺得放了太多，在剪接就知道。我真的要感謝莊子，基本上我在做的時候，沒有想到他的困難或他的心情。我是一個很沒有現實感的人，是莊子去外面跟人家談版權、跟人家要東西。即使要花很多錢他回來也都不講，就自己一直去跟人家求，一直到對方很刁難，價格貴到不行的時候，他才會開口跟我講無法取得。我說，你為什麼不早點跟我講，我們換掉就好了。他會跟我說：「可是妳都已經剪了，可以的話我不會換。」他真的讓我很感動。我是一個很任性的剪接，比方，報紙的史料不夠豐富、重複性太高，我都不管他已經看了多少報紙，眼睛會不會瞎掉，直到事後剪完，回過頭看，發現他好可憐，被搞得半死、到處去問，可是我在剪的時候都沒感覺。他和助理兩個人弄得頭破血流，我還東挑西挑，現在想想，我那時候真的滿過份的（笑）。

─────這部影片你們最後還是跟公視解約，決定自己上片？為什麼會有這個決定？

顏：當初為什麼會解約？為什麼會走到解約這一步？這部影片的製作過程有很多掙扎、辛苦、想像、打掉重做等等，以及找資料照片、資料帶的困難。例如，有一段歷史我為了找資料差點跪下來跟對方求。但是公共電視在看這個片子的時候，只是跟你說：「你講愛情就好，講那麼多別的幹嘛？」或者告訴你什麼不可以做、什麼東西太多、什麼東西最好不要，並不去問你為什麼要這樣做，也不去看我們經過求證、考證拿到的真實畫面，只告訴你這樣不對、這樣不好，甚至告訴你：「我們是要做一個和解的紀錄片，你們這樣藍綠會分裂。」對我來講那是台灣的傾向，跟我無關。其實我們當時擔心的是中國，我們都開玩笑說做這種片會被中國點到名字。我覺得我只是去面對台灣的一段歷史，把東西講出來而已，但公視覺得這段歷史不可以這麼直接面對。他們作為一個監督者，有責任要說不行，甚至沒有討論空間。我覺得我們沒有誤解歷史，所以當然會拒絕。很感謝公視相信我們做《無米樂》的成績，所以願意給我們這麼久的時間去完成影片，一般不可能如此。但是我們做出來的作品和他們預期落差很大，這時候兩方就很難對話。我不知道公視的預期是什麼，我只是跟著我的拍攝對象走。只能說雙方對影片的預期落差太大。

青春豔火的時代餘燼

《女朋友。男朋友》　導演／楊雅喆

對我而言，這是一部關於愛情與友誼的電影，裡頭的社會背景就是我心中對九〇年代台灣的看法，它充滿欲望，每個人在尋求自由發聲的管道；即便我未曾深入學運，擔任裡頭的幹部，但我仍有權利表達我對那個時代的看法。

原文出處｜《放映週報》368 期 2012-07-27
圖片提供｜原子映象有限公司

楊雅喆

1971年生，淡江大學大眾傳播系畢業。曾任廣告製片公司企劃、動畫公司編劇，目前為自由工作者。作品範疇多樣，包含舞台劇、數部紀錄片系列、單元劇及連續劇，小說作品《藍色大門》曾獲誠品讀者票選最愛小說前五十名。2008年初次挑戰大銀幕的長片作品《囧男孩》，創下全台三千六百萬的票房紀錄，不僅是當年國片票房的第二名，受邀參展多個國際影展，同時榮獲包括第十屆台北電影獎最佳導演獎、第四十五屆金馬獎最佳女配角等多項大獎。第二部劇情長片《女朋友。男朋友》（2012）獲第十四屆台北電影獎最佳男演員獎、最佳男配角獎、媒體推薦獎，以及第四十九屆金馬獎最佳女主角、觀眾票選最佳影片。

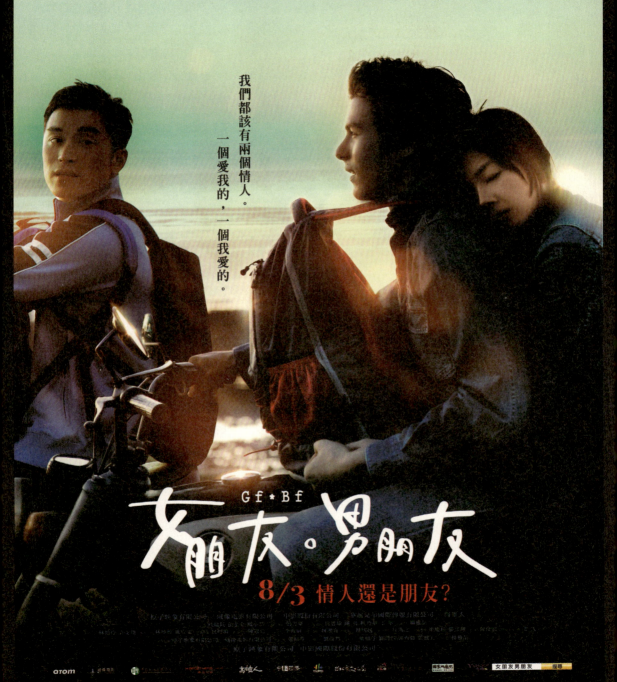

文／楊皓鈞

兩男一女（或兩女一男）的三角習題、偶像卡司、高中制服，似乎在過去十年的台灣電影中成為某種清新討喜的主流。在此般反覆試驗卻又說不出新意的類型趨勢下，《女朋友。男朋友》似乎容易被誤認為另一段追憶那些年我們一起經歷過、卻又無關痛癢的盛夏時光。

然而，本片絕無意重彈青春無敵的懷舊老調，從一開始主角們衝撞體制、參與學運的社會轉型背景，就證明本片企圖與歷史、時代締造更深厚的連結，超脫了浮泛的青春愛情文類。但那些在悠長馬路上飛揚、運動現場上吶喊的不羈身影，終究只是短暫的煙花一瞬，全片著墨更深、描寫更真切的，反而是青春燃燒殆盡後，自朦朧煙塵中逐漸看清人世殘酷與自我面貌的失落與滄桑。

在楊雅喆一貫的作者視野下，延續了《違章天堂》、《不愛練習曲》、《囧男孩》等影視作品中對社會議題的關注，仍擅於刻劃來自畸零、殘缺家庭的個體，渴愛尋愛、在流離過程中建立關係、尋求片刻暖和的崎嶇歷程，並同樣以不願戳破明說的溫柔曖昧，去包裹故事中巨大的悲傷。始終不願放棄的，是透露溫暖微光的結尾中，角色們那份對幸福渺小而平凡的期待。

《女朋友。男朋友》沒有逃往異次元的滑水道，它直指許多生命中連才華洋溢的舒伯特都只能沉默低吟的殘酷時刻，卻也打開了另一種對親密關係、家庭結構的嶄新想像。生命中總有些人是無法用朋友、情人、家人的稱謂去清楚定義，對這份無以名狀的愛，我們該如何解讀？

本期專訪楊雅喆導演，請他暢談編劇、導戲的創作理念，分享製作過程中的種種點滴，帶領大家摸索這部宛如「樹洞」般滿載幽微祕密的電影中，他施放的人間煙火。

─────── **導演小時生長於板橋、中永和，為何編劇時會選擇高雄作為三位主角的成長背景？**

楊雅喆（以下簡稱楊）：可能因為氣質的關係，我常被誤認為南部人，即便我講國語，很多人和我對話時，會自動切換成台語。

我很羨慕南部人的童年生活與成長環境，喜歡南部那種「天高地厚」的感覺。我想要讓主角們年輕時雖然在戒嚴體制下，可是活在自由、開闊的氣氛中；對照中年的他們，雖然已經爭取到新的政治自由，但每一個人卻都把自己綁死。

─────── **開場時，三位主角夜晚時在玉蘭樹上採花的戲很令人印象深刻，這場戲的靈感是怎麼來的？**

楊：電影中三人的關係難以形容，無法用「女朋友」或「男朋友」加以定義，這種愛與情感交流的方式，超脫了一般所謂的愛情或友誼。在生命中，他們可能比你的情人更了解你，那他們算是什麼呢？

在片中我想用氣味、無聲的動作，去表達這種曖昧、朦朧的感情關係。氣味很難在影像中呈現，所以我會想嘗試、挑戰看看，包括阿良採樟樹葉給美寶聞，舒緩她經痛的戲也是如此。

原本並沒有摘玉蘭花這場戲，但有次我翻到一本攝影集（編按：沈昭良攝影集《玉蘭》），拍攝了玉蘭花從採收到銷售至都市的過程，知道玉蘭花原來是晚上摘花。我覺得這個畫面很美，就把它放了進來。玉蘭花是一種「台」到不行的花卉，它可能是媽媽帶回來的，或是你去拜拜時從某位阿嬤手上買的，它的形象和氣味能牽起許多觀眾自己的回憶。

―――― 主角上大學、離鄉背井到台北後，正逢1990年的野百合學運，導演當時也是差不多年紀，請問您當時感受的時代氛圍是？

楊：我當時大一，戒嚴體制剛被打破，大家對自由、未來的社會有很多想像，對社會議題的熱情與關注度也比較高，不一定是指政治方面，對於許多被欺壓的弱勢與社會的不公平現象，每天都有人發聲。相較下，這個年代不是麻痺，只是大家更關注個人的權益，而非整體社會，我想把那個年代的感覺再找回來。

―――― 年輕的時候有參與過哪些活動嗎？

楊：我年輕時其實也不懂社會運動，頂多聽聽演講，反倒是這幾年才關注某些議題。我無意批判時下年輕人，因為就連我這一代的實踐能力與勇氣，和二、三十年前吳念真、柯一正導演那一輩代表的「新浪潮」相比，都還比較低。他們才是真正站上抗議舞台、推動改革的人，一直到今天還願意號召大家，身體力行地去改變社會。

―――― 台北電影節首映會後，您講過一句話令人印象深刻：「如果沒有欲望的話，談什麼自由。」您呈現的學運事件中，檯面上的政治似乎只是背景，反而著墨更多的是角色私下的情愛糾葛，以及對欲望的追求。學運在您眼中，似乎不是那麼純粹、理想化的民主自由運動？

楊：我對於理想主義，或是所謂熱血、勵志的光明面，一直抱持著有點懷疑的態度，傾向用更現實的角度去看待它，所以才會在看似「聖潔」的學運中，呈現角色私下的欲望。這也不是我瞎掰，當年廣場上數千人的學運中，的確有不少男女的情愛糾葛，這點我有做過調查。

—— 您是否會擔心學運世代的反應？會不會有人覺得學運事件在電影中只著重現實的個人欲望描寫，沒有直接觸及裡頭的政治面向，或對整個事件呈現得不夠完整？

楊：打個比方，如果用相同的標準來檢驗，有人會因為《艋舺》裡面對八〇年代的描寫不夠完整，或黑道的呈現不寫實，就否定整部電影嗎？對我而言，這是一部關於愛情與友誼的電影，裡頭的社會背景就是我心中對九〇年代台灣的看法，它充滿欲望，每個人在尋求自由發聲的管道；即便我未曾深入學運，擔任裡頭的幹部，但我仍有權利表達我對那個時代的看法。

—— 許多國外電影在處理學運、革命議題時，也常帶到男女之間的欲望與情愛關係作為對比，比方貝托魯奇的《巴黎初體驗》（*The Dreamers*），或是婁燁的《頤和園》。請問導演有看過這些電影嗎？對這些電影處理革命與愛情的方式有什麼想法？

楊：當初寫劇本時，很多人就叫我去看婁燁的《頤和園》；它是一部很棒的片子，但裡頭對於學運的正面描寫其實也不多，只有一場戲拍出運動學生四散奔逃的場景，反而談了更多「六四」之前學生們熱切交流、渴望自由的時代氣氛。我編劇時沒有想要參考任何電影作為範本，也毋須將我的作品與其他電影類比。婁燁的電影語言非常詩化，但我做不到，也無意仿效，而且《頤和園》後面處理的東西其實更深沉、血淋淋，我的東西明顯比較商業點（笑）。

—— 片中有些東西還是滿殘酷的，例如過去在學運抗爭的前鋒份子，長大後卻變成政客的打手；年輕時的友誼與愛情，在成年之後也成了劈腿、不忠，或淪為小三。進入成人世界後，角色似乎都面臨了某種理想的幻滅，這是您刻意安排的嗎？

楊：沒錯，但我不認為片中角色的改變是錯誤或邪惡的，比方說我其實對小三採取開放的態度，沒有任何批判。片中兩位角色的處境其實都是「元配變小三」，明明年輕時兩人更早在一起，為什麼後來結婚的人可以指責他們是小三？感情這種事情，沒辦法去計較「先來後到」這種事，那只是角色之間在情感上分不開彼此。

人生態度轉變這件事亦然，好比對於成了政府官員後換了腦袋的文人，有些人很憤慨，但我覺得站遠一點來看，其實那只是人生必經的改變，我並不覺得那就是「壞」。有些人可能無法接受王心仁的改變，但是誰有資格指責誰是好是壞？最好你都沒變？

──── 導演曾引用一句名言：「生命中也有舒伯特無言以對的時刻」，來說明自己對編劇或導戲的某些概念。這部電影中有哪幾段戲，是您心目中認為無法用言語表達的時刻？

楊：像是中年的阿良和美寶爬過欄杆，回到片中兩個人年少相處的地方，過去青春時那個湛藍、充滿水的游泳池，現在卻是天色灰暗、一片乾涸。儘管兩個人在笑，但觀眾從影像中「乾涸」的意象，可以看出這並不是一件快樂的事，它代表了角色對於青春的揮別、生命的耗盡。而結尾時羅大佑的歌曲〈家〉出現，歌詞的意義與畫面又會激盪出另一種弦外之音。

另外，三人在日本料理店唱卡拉OK的那場戲中，阿良對美寶說：「林美寶妳這樣很好玩是不是，妳玩夠了沒有？」她忽然變臉賞他巴掌，一句話都不說。映後有觀眾問我：她為什麼要打阿良巴掌？這對我而言就是一個讓觀眾聯想的留白。

其實這段本來有台詞，最直白的版本是林美寶在摑巴掌後，補一句：「你知不知道我找你的時候，你在哪裡？」我知道這句話說出來後，很多觀眾對戲劇的困惑會獲得紓解，但這樣演起來就未必好看，所以拍攝時我就決定把這句台詞拿掉。

──── 對於結局林美寶的去向，似乎也存有很多想像空間？

楊：我之前提到一種超越、又包含友情與愛情的感情關係，有些人比你的情人更了解你，有些人不是你交往的對象，卻會讓你一直擺在心裡，這些都不只是世俗定義的「愛」。

對許多人而言，愛的終點是長相廝守、結婚生子，因為我們一定會面對生老病死，不可能永遠青春無敵，需要小孩讓我們看見未來。但所謂家庭的組成一定是男女之間的婚姻關係嗎？它有沒有可能是無性關係？台灣過去有這種案例，幾個拉子幫異性戀女子一起扶養小孩，組成「拉媽」家庭，但她們之間沒有感情關係，只是以朋友的身分互相照料。

再舉一個例子，女歌手Patti Smith在回憶錄《只是孩子》（*Just Kids*）中寫到了自己與男友Robert Mapplethorpe之間的關係，男友後來坦承自己也喜歡男性，甚至兩人到後來都有各自的伴侶，但她回憶起來，他還是她一生中的摯愛，這種不只是愛情、親情的關係要如何界定呢？我想「靈魂伴侶」（soul mate）可能是最接近的詞彙吧。

——導演在早先的訪問中，曾提到麥可‧康寧漢（**Michael Cunningham**）的小說《末世之家》（***A Home at the End of the World***），裡頭也有類似您說的非血緣、非婚姻的家庭關係。您過去許多作品中，角色都來自殘缺的家庭，但經過許多風雨後，卻能在另一種類似家人的關係中，找到溫暖與救贖。

楊：我過去寫過很多家庭的故事，阿嬤和孫子、兄弟姊妹、阿公和阿嬤……，寫來寫去都還是台灣的一般家庭關係。直到某次我在報紙專欄上讀到同志父親領養異性戀女子小孩的故事，才開啟我對家庭的另一種想像，體會到原來有愛，就可以組成一個家。

——回到剛才提問林美寶的下落，一般煽情的導演，在處理悲傷的情節時，可能會說得更清楚、直接，或是捕捉角色對事件的情緒反應，但導演對這部分總是說得很隱晦？

楊：對我而言，林美寶的「結局」其實已經在泳池那場戲說完了；你當然也可以想像她還在家中，等著阿良與兩個孩子回家，有何不可？

我不喜歡激烈的情感戲或灑狗血的結局，愈悲傷的事情，我向來不會直接觸碰，反而會用愈快樂的方式處理，這是我的習慣，也是我認定的美學觀。人生很多事情都是如此，比方我和某人很好，他隔天要出國了，即使我們兩人在機場淚眼汪汪，但我們前一晚相聚，聊的一定是在一起時最快樂的時光。

────── 劇中主角的四個人生階段，在拍攝過程中是採用跳拍的順序完成，先拍阿良中年，再到三人上大學、出社會，最後再拍高中，演員要在角色不同的人生階段中切換是不小的挑戰。請問在排練或教戲時，如何讓演員順利進入角色心境？

楊：他們身為職業演員，不需要我特別耳提面命，就能在不同年齡與狀態間切換自如。我唯一需要做的，是讓他們相信這三個角色的人生是真實存在的，有時候是由我向他們口述說明，但過程中難免會引起質疑與爭辯。

比方張孝全一開始不願意演陳忠良這個角色，反而想演王心仁。後來我打到同志諮詢熱線，請他們幫我安排有類似經歷的過來人和張孝全、張書豪聊自己的故事，講自己青少年因為娘娘腔被欺負，到後來長大把「娘」當成武器捍衛自己，或是變得更內縮、壓抑。後來遇到一個生命經歷幾乎與陳忠良重疊的人，和張孝全分享自己從十幾歲到三十幾歲的感情史，包括男友跑去結婚生子，卻又和他勾勾纏，最後造成無可挽回的悲劇。聽完他真實的生命經驗後，張孝全就完全能理解陳忠良在想什麼，再也沒對角色產生疑惑。

我對桂綸鎂採取的策略差不多，唯一不同的是，她是不能「說太多」的演員。她和美寶有些部分很像，例如她很有主見、個性認真，但除非她的表演和角色設定差太多，我不太會去更動她，不然她反而會亂掉。

────── 桂綸鎂這次表現的形象很多變，在不同的角色階段，從口音、說話方式，到神情都有很大的改變，這些都是她自己的發揮嗎？過程中對演員們的表演方式有沒有什麼調整？

楊：很多是她自己的詮釋，我很感謝她認真注意到這些細節，也不會更動這些東西。

我拍《囧男孩》時，小孩子的表演很多時候是用「騙」出來的，不可能重複太多次，鏡頭也都很長。相較下這部片分鏡很多，拍攝過程緊湊，所以開拍前我就先挑出角色不同階段的重點轉折場次，邀演員出來分開討論、排練，但不會和對手碰面，而演員也可以依照自己對角色的理解，創造新的詮釋方式。

比方大學時阿良和美寶在泳池畔的那場分手戲，重點是兩人要把場面搞得很難看，才會造成之後彼此好幾年避不見面。張孝全排練時決定要演得比劇本兇，其實這也很合理，不然這個角色從頭到尾太安靜，沒什麼起伏。而和桂綸鎂排練時，我們討論出如果要讓對方和你避不見面，你可以撕破臉、對他口出惡言，但更聰明的方法，是讓他羞愧到無地自容。

等到了拍攝現場，張孝全無法預期對手會有什麼反應，當他投入劇情中、演得很兇狠的時候，桂綸鎂突然對他做了一個那樣溫柔的動作，當下使他一整個大崩潰。

之所以採取這種方法，是為了打開演員的感官。很多演員做好準備，卻常常只顧著講自己的台詞、演出自己設定的方式，卻不管對手在演什麼，但其實演員必須隨時打開自己的感官，才有辦法「接招」，演出最真實的反應。

────── 成年出社會後，三人重聚時，在日式料理屋的那場戲充滿爆發力，據說這段是後來重新補拍的，請問會選擇補拍的原因是？

楊：這場三人重逢的戲，原本的宗旨是「暗潮洶湧」，裡頭沒有怒罵、賞巴掌；桂綸鎂在餐廳中吃到一半、講兩句話，就裝醉倒在桌上，角色間的情緒是隱約、壓抑的，處理得很安靜，有點像是前段三人高中時摩托車壞掉，在鐵道上的場景。

如果這段戲沒放進整部片，後段最大的爆點會落在超市裡張孝全跟蹤男友的橋段。那場戲像是棉裡針，裡頭沒有人尖叫、嘶吼，看起來很軟，卻是很恐怖的一場戲。

我當時擔心如果整部片拍得這麼「沉」，對於觀眾會是很大的考驗，所以才想辦法把三人找回

來,讓整部片的情緒提前在這段爆發,採取類似八點檔的方式,要他們在裡面卯起來互拚演技,想辦法讓自己亮起來。

─────── 聽說林美寶的角色在導演的設定中,原本希望能改得更世俗、現實?

楊:桂綸鎂這個演員比張孝全還慢熟,她和我之間似乎始終有層保鮮膜,即便約出來喝酒、茫了,仍然有一股客氣在。

等到開拍後,這個演員卻變得完全不一樣,很多東西打開了,演法不是排練時的那個樣子。她第一場戲是拍大學時在鞋店裡買鞋子,她那時的眼神好像就已經看穿張孝全的心思,那種鬼靈精怪的演法,超出我原先對林美寶的設定和想像。後來按她的演法修正下去,林美寶這個角色變得很「ㄎㄧㄠˇㄎㄧ」(難伺候、挑剔),對付她需要很多眉角。

另一個版本的林美寶也不是不能做,但考慮很久後,覺得那個實在太血淋淋了,觀眾看完後會沉重到走不出戲院,所以只把它放到電影小說裡。

─────── 本片攝影指導是包軒鳴(Jake Pollock),在視覺設計上呈現不同年代時,做了哪些溝通?比方說少年時燦爛昏黃的陽光,或是成人後在都市中的灰冷色調?

楊:一般在攝影、美術的視覺設計上,會用一個比較大的詞彙為影像定調,我們一開始想呈現的感覺是「朦朧」,所以才有開場夜裡樹上摘玉蘭花的那場戲。而在角色人生每一階段結束時,也都沒有清楚明確的交代;高中時陳忠良拿著情書作結束,大學時他喊了聲林美寶後沉到

水裡，也沒有明說他怎麼了，一直到最後那場乾掉泳池的戲，都是依著「朦朧」的原則去處理。

先用「朦朧」確立三段故事後，回過頭想，電影的另一個母題是「自由」。人們在破除體制、爭取自由的過程中，最後要爭取的其實是心的自由，而不是形式上外在的自由而已。所以在戒嚴時期，反而拍得最狂野，呈現很多藍天綠地、戶外開闊的空間；中年出社會後，則大多選擇室內景，鏡頭常刻意帶到天花板、大片地板，或在構圖上加入很多線條，色調一律是灰、白、藍，呈現出角色被框限與壓迫的心境。

我們的確在不同故事階段，選用了不同基調，就連攝影機的運用也是如此，在拍攝狂野的青春階段時，用了最多軌道和腳架；中年階段卻反而有很多手持鏡頭，這些和角色的情緒狀態有關。這些細節一般觀眾未必會意識到，但都是刻意選擇的。

───── 導演之前曾在許多訪談中提到父親是算命師，小時候跟著他跑了許多婚喪喜慶，比同齡的孩子更早看到一些現實的人情世故；而算命師的客源很大一部分是問姻緣的曠男怨女，必須幫他們化解心中的苦惱。導演曾說自己長大拍電影後，也有點像算命仙，因為電影在某種層面上，也是用故事去療癒人心？

楊：寫影評的人常常會寫到「救贖」這個詞，我之前一直到三十幾歲拍《囧男孩》時都搞不懂它的意思，那好像是某種我到不了的境界，後來我終於懂什麼叫救贖。

戲劇中我們常常美化英雄人物，羨慕他的成功，覺得我們有朝一日也會如此，這是一種正面的勵志故事。另一種戲劇原理，是呈現出小人物身分低下、命運坎坷，不斷作出錯誤的選擇，但到最終這個小人物卻似乎有一些小小的翻轉，讓他能夠重新爬起來，令我們感動落淚。我才搞懂原來這就叫「救贖」，但在東方的語言，這其實叫「超渡」。

大家可以去看光明的勵志電影，也可以看我這種故事中的小人物，帶著女兒等公車、回家吃飯，這種平凡卻巨大的幸福，連美寶、阿良、阿仁這三個那麼看不清自己的人，都能獲得幸福，那我們一般人當然也可以。

用叛逆
完成不可能的任務

《賽德克・巴萊》　導演／魏德聖

我常常在想,為什麼我沒有叛逆期呢?我念的是五專,國中、五專都全勤,成績中等,我這麼平凡、不突出,為什麼我的叛逆期到中年才發生?為什麼我現在才開始做一些離經叛道的事情?

原文出處｜《放映週報》310 期 2011-06-02
圖片提供｜果子電影有限公司、中影股份有限公司

魏德聖
1969年生。1993年至2002年間參與多部電影和電視製作,包括日本導演林海象的《海鬼燈》、楊德昌導演執導的《麻將》,以及擔任陳國富執導的《雙瞳》策劃兼副導演。同時也完成多部影片,1999年的《七月天》獲得加拿大溫哥華影展龍虎獎特別獎。2004年為籌拍《賽德克・巴萊》創立果子電影有限公司。2008年執導的《海角七號》成為台灣電影史上最賣座的台灣電影,除了獲得金馬獎年度台灣傑出電影、觀眾票選最佳影片、最佳男配角等多項大獎外,更在夏威夷、日本海洋等國際影展奪首獎。《海角七號》的肯定也促使他籌劃多年的《賽德克・巴萊》(2011)得以完成,並入圍第六十八屆威尼斯影展正式競賽片。台灣上映後,創下全台八億票房佳績,改寫台灣票房新紀錄,並獲第四十八屆金馬獎最佳劇情片、觀眾票選最佳影片等大獎,以及第十二屆華語傳媒大獎最佳影片。其他監製作品包括馬志翔的《KANO》,以及由湯湘竹執導的紀錄片《餘生——賽德克・巴萊》。

文／曾芷筠

2003年，《賽德克·巴萊》還僅是導演魏德聖「不曾遺落的夢」，短短五分鐘的預告片，像一個小小的胚胎。當年他拍完預告片，寄信給每個人，打算向全民募集拍片基金，希望每一個人都能出一點錢，合力將這部電影完成。結果當然不了了之，募得的幾十萬資金也全數捐給慈善機構。到了2008年，魏德聖以《海角七號》做賭注，放手一搏，成功捲起一股席捲全台灣、延燒海內外華人的後新電影風暴，並為《賽德克·巴萊》的拍片資金鋪路。

2009下半年，《賽德克·巴萊》開拍，但一年多來的拍攝過程卻挫折連連，包括預算節節提高、上山下海拍攝不易、演員容易受傷、賽德克族人不滿族名遭註冊爭議、霧社街保存不易等問題，讓魏德聖和製片黃志明常常焦頭爛額、疲於奔命。魏德聖坦言拍片時的壓力大到天天「喝杯酒，趕快去睡覺」，也笑稱自己是出於一股中年叛逆的動力，把這部電影硬是拍完，兌現了多年來的夢想。

作為魏德聖口中「全天下都認為不可能的任務」，《賽德克·巴萊》講述一個台灣彩虹部落對

抗太陽帝國日本的故事,企圖從歷史中挖掘出古代原住民戰士的靈魂,刻劃一種生命的尊嚴和永恆的價值觀。本片網羅了原住民演員馬志翔、徐若瑄、溫嵐、羅美玲,以及《海角七號》班底演員馬如龍、田中千繪等人,更邀集具有堅定眼神和勇士精神的原住民素人演員,令人十分期待。《賽德克·巴萊》於九月分成上、下兩集分別上映,間隔三週的特殊操作策略,期能再度掀起全民電影風潮。

本期訪談節錄自中央大學松濤講座「堅持的夢想——魏德聖導演談《賽德克·巴萊》」內容。此座談會由中央大學視覺文化研究中心主任林文淇、通識中心李河清教授共同主持,邀請導演魏德聖與觀眾一同分享拍片過程中的甘苦和心得。

────── **主持人林文淇(以下簡稱林)**:回顧2003年拍《賽德克·巴萊》預告片時的自己,您現在如何看待?

魏德聖(以下簡稱魏):仔細回想2003年募款的事情,老實講是做錯了,那是一個失敗的動作,不應該向全民找錢。可是如果沒有經過那一次,我也不會有所成長。如果當時募款成功,包袱會大到讓你動彈不得。一件事情的完成真的是有它的機緣,時間到了,該怎麼樣就會怎麼樣。當時我募到了四十幾萬,曾經很生氣,後來那筆錢捐給慈善機構,現在則很慶幸當時沒有成功。我會稱《賽德克·巴萊》是一個不可能完成的案子,並不是說這部電影的水準有多高,而是它真的沒有一毛錢的投資,這樣說並不是哭窮。我們在沒有投資的情況下完成了這個奇異的案子,這在好萊塢、香港、大陸都是不可能的,不可能會有這麼多的員工,以及三、四百個演員,在好幾個月沒有領薪水的條件和艱苦的環境之下繼續工作,這是不可能發生的事。偏偏這種情況去年真的就在台灣發生了,而且很莫名其妙地被我們拍完了。殺青那天,我感到很奇怪,對副導說:「欸!我們真的拍完了!是怎麼做完的?」副導聽了一直哭。我一直想著到底怎麼拍完的,我覺得很奇怪,不敢相信真的結束了,有一種很虛的感覺吧。

──────── 林：《賽德克‧巴萊》是困難度這麼高的案子，設定的規格也很高，是什麼動機讓您覺得一定要完成？

魏：一開始的動機很單純，只是覺得故事很好，但是過程中你看見的事情會愈來愈多，相信的事情也會愈來愈多，要完成的目標也愈設愈高。其實，我一開始只是想要寫一個劇本，寫的時候並沒有非完成不可的想法。我在1999年到2000年左右完成這個劇本，當時，原住民的民族意識尚未像現在這麼蓬勃，漢人對山區的原住民部落大多投以同情、憐憫的眼光，而非真正的尊敬與尊重。當我了解了霧社事件的歷史後，非常感動，我看見一個民族生存的驕傲，以及為生存而努力的過程，那種感動才形成真正的尊重。在這之前，我對原住民沒有什麼特別的感覺，仍停留在一般的刻板印象，了解之後，我覺得應該要完成一部作品，讓大家看見這個族群過去的驕傲和感動。那時有些原住民年輕人可能有一種希望被憐憫、要求別人給予，不給就抗議的態度，但不應該是這樣的。原住民的祖先曾經失去資源和土地，他們是真正用生命去換回來的，而年輕人怎麼能用伸手請求的方式拿回來呢？

到了2003年，原住民的意識愈來愈強，做這樣的題材變成一種很大的壓力。《賽德克‧巴萊》就像是一個未婚懷孕的媽媽，躲躲藏藏地隱蔽肚子裡的孩子，生產時還面臨難產，雖然情況如此嚴峻，但最後還是生下孩子了。這個孩子健康、長得好看、體重飽滿，什麼都好，但是媽媽又窮又單身，該如何養活這個孩子？這時，媽媽都會發揮最大的母性，不會把孩子送人，會努力將他養大，這很正常。當你完成一個故事，覺得它很美好，愈看愈喜歡，就會覺得非完成不可，這麼好的東西怎麼可以丟掉呢？這種衝動愈來愈強烈，最後就非完成不可。所以，並非憑著一股衝動，而是經過時間的累積，累積了很多感情在裡面。

──────── 林：《賽德克‧巴萊》以霧社事件為主軸，除了歷史課本上的描述，也曾拍成電視劇。您拍的《賽德克‧巴萊》與其他版本最大的不同是什麼？您最看好的部分是哪裡？

魏：我拍宣傳片時有受到萬仁拍電視劇的刺激。他們當時正在籌備拍攝，我心想，我的劇本已經放在抽屜裡三年了，現在別人要拍電視劇了，覺得很不甘心。我決定，就算只有五分鐘，也要找個機會做電影，後來當然沒有成功。我看了那部電視劇，看完覺得還好，因為那是二十集的電視劇，採取了女性的觀點去看這件事情，以生者的觀點詮釋霧社事件。但我想拍的是電

影，且想採取的是男性角度，在那短短的幾個小時中集中火力，將戰爭場面表現出來。我不喜歡、也不希望在歷史事件裡面去區分所謂的好人和壞人，我認為好人與壞人無法在歷史裡面定義。我一直認為，身為後輩的我們實在沒有資格去批評一、兩百年前的祖先，因為我們的教育、所處的生存環境、社會制度、國際情勢、信仰觀念等等都不一樣。我們不能用現在的角度去判斷當時的行為對錯與否。

因此，我的切入點是他們的信仰，用男性的觀點去看這件事，並回到最基本的人性角度。賽德克族信仰彩虹，他們相信，人死了以後要通過檢驗才能通往彩虹的另一端；彩虹的另一端是最肥美的獵場，只有最英勇的人才能去到那一端。換句話說，只有曾為自己的家園努力過的人才有資格到那一端，這攸關他們的出草文化，出草過的才能稱為男人，否則只是個男孩。另一方面，日本是一個信仰太陽的民族。我的想法是：一是信仰彩虹的民族，一是信仰太陽的民族，他們在台灣山區裡面相遇，為彼此的信仰而作戰。但是他們忘了，他們信仰的太陽與彩虹皆共存於同一片天空。從這個更大的角度去看兩個族群的信仰，再從兩個族群的信仰去看他們的戰鬥與爭執，可以看出某些人性的價值和生存的尊嚴。

林：我們都知道《賽德克‧巴萊》的資金取得非常不易，拍攝過程也相當艱辛，請導演談談拍攝過程中遭遇的最大困難是什麼？當時又如何克服？

魏：以這部影片的內容而言，最困難的部分還是拍攝地點中的執行。除了部落和搭景的戲是在控制之內，其他外景戲包括戰鬥、樹林或溪流裡的打鬥場景都不在控制之內，分鏡畫得再好都沒用。分鏡設想得再怎麼仔細，到了現場都要馬上隨機應變，因為環境不能如你所願。好幾次我在現場時，腦袋一片空白，不知道該怎麼執行，還好架設機器都要很久的時間，讓我有時間去想這場戲重點在哪裡？該怎麼補足不是重點的部分？鏡頭要怎麼架？對我來說，在現場臨時思考動線和動作是很大的挑戰，因為我是一個不喜歡在現場反應的人，那需要很深的功力，像侯孝賢導演、楊德昌導演才做得到。他們甚至連分鏡都不想，依據臨場的感受做調整。可是我覺得我沒有那種本事，所以一直不敢這樣。但拍《賽德克‧巴萊》非如此不可，我不得已趕鴨子上架，一定要想出來，有三百個人在等著你做決定，這對我來說是非常大的挑戰。

另一困難的部分是把歷史事件再現成影像，我們必須讓現代的文明人接受當時的價值觀和文化。霧社事件中有一場最核心的戲：公學校的一場大獵殺。每個人都會問我：你要怎麼拍這場

戲?要採取什麼角度?我該同情被殺的日本女人嗎?還是同理被壓迫的原住民的反擊?這場戲是這部片最困難的呈現,要讓現代人了解,又不帶有特定的有色眼鏡。從劇本寫作、拍攝、後製剪接、特效都非常緊張,我必須在畫面、對白、音樂歌詞上,把情緒壓住,不要渲染得太過份。

──────── 林:魏導如何挑選演員?尤其是年輕演員的部分。在商業電影的規模中,明星是滿重要的元素。您覺得現在年輕演員的優勢在哪?要加強什麼地方?

魏:台灣的電影生態確實比較不一樣。在大陸,明星一定賣座;在台灣,明星不一定賣,不是明星也有可能賣座。有人分析台灣觀眾,發現台灣的水平真的比較高,不是只看卡司而已,連香港都很佩服。《海角七號》的賣座對香港人來說很不可思議,因為裡面一個大明星都沒有。

以挑選演員來講,我挑選的角度是要符合角色性格和氣質。比如說,我們挑選羅美玲、徐若瑄、馬志翔、溫嵐等演員,並不是因為他們是明星,而是他們的氣質適合這個角色。找沒有演過戲的本色演員就比較辛苦,我們想找來飾演獵人的演員必須具有勇士性格,這種人就算貼了告示也不會出現。於是,我們去各個部落裡面尋找,花了半年的時間,出現在各個婚喪喜慶場合、人潮聚集之處,像狗仔一樣一直拍一直拍,再三確認後才找來試鏡。其中,百分之七、八十都在軍中,隸屬國防部,我們只好跟國防部斡旋,好不容易調度了三十名左右的軍人,把原住民戰士找來演出。挑選演員的過程很辛苦,但也很特別,因為這個案子的成功與否是由演員決定的。很多人都很疑惑,為什麼不找大明星擔任莫那・魯道一角?若請大明星來演大人物,大家都會覺得理所當然,相對地想像空間也沒有了;請氣質對的人來擔任這個角色,大家對他期待會更高,也會好奇他的表現。

―――― 林：本片製作金額高達七億，您會不會擔心《賽德克‧巴萊》因為資金過高而一步一步變成商業電影？

魏：老實說，我到現在還搞不清楚什麼是商業電影、什麼是藝術電影。我覺得，一部作品依照它原有的意念去執行出來，就是一部好作品。但是，一部好的作品必須要有好的行銷規模，才能在市場上回收。所謂商業是指拍得很商業？還是行銷手法很商業？我不知道當我們都找本色演員演出時，這部片的商業點在哪裡？大家覺得這是一部沒人要看的電影時，它的商業點又在哪裡？從結果看，電影賣座的時候，又會有人說它是商業電影，不是藝術電影。《海角七號》開拍時，大家說這是藝術電影，因為我們在挑戰不屬於市場規格的東西，可是，當我們挑戰成功，別人卻又說這完全是商業操作，沒有主體價值，這讓我很納悶。不論《賽德克‧巴萊》或《海角七號》，我的做法都一樣，我認為這部電影應該怎麼拍，就怎麼拍，行銷部分當然會全力以赴，想辦法把錢拿回來。

―――― 林：製片黃志明先生認為，您十多年來態度都沒有改變。從《賽德克‧巴萊》五分鐘的預告片到《海角七號》，再到現在《賽德克‧巴萊》殺青，您覺得自己有沒有改變？

魏：變得很虛啊！有些場面你別無選擇，必須要變得很虛偽，虛偽完回家會覺得很空虛。最好的東西你都經歷了，最醜陋的東西也都被你看見了。我常常跟黃志明聊天，他看過更多、更醜陋的實際面，我還可以很浪漫地說我不要，但是不要完之後呢？他還是要私底下把錢弄回來。這種場合讓我心情很複雜。

─────── **林**：那麼，對電影的夢想有沒有改變？還有，完成了這麼大的片子之後，您覺得自己在拍攝技術和電影美學上有沒有什麼改變？

魏：對我而言，我完全沒有電影美學的包袱。我一直以來都是這樣拍片，《海角七號》並沒有特殊的電影語言，因為那不是我要強調的，我無意堆砌攝影畫面或鏡頭的意境。鏡頭的組合只是為了要把故事講得更精準，符合觀眾的呼吸節奏，我的目的是這樣。有人會問我，為什麼你的電影都沒有大特寫、大遠景？都是中景或半身。我不知道為什麼，也不是故意的，我只是覺得這樣好看，並沒有刻意要在畫面中製造衝突。我盡量製造戲劇衝突，鏡頭設計是為了服務故事，所以在美學這方面，我並沒有包袱。

而「夢想」就是愈做愈大，大到一定程度之後會愈來愈虛。《海角七號》拍完，接下來就是《賽德克‧巴萊》，但《賽德克‧巴萊》完成後，我就開始害怕了。我怕的不是票房，票房不成功再想辦法把錢移回來就好，如果不賣座我也不會難過，因為我已經做到我自己的極限，對得起自己了。

我開始思考，我還要做一件大家都認為不可能的事情嗎？我有這麼多錢嗎？大家都在看，你的下一個案子該怎麼辦好呢？我就覺得很虛。我很巧合地完成了這幾件事，彷彿有人溺水，我剛好被推下去，要救那個溺水的人。既然兩個人都在水裡了，很多人一起把我們救上來，於是大家都活了。

─────── **林**：如您所說，一開始並沒有料到會需要這麼龐大的資金、做得這麼大，是什麼動力支持您克服這麼大的困難？完成《海角七號》和《賽德克‧巴萊》這兩個不可能的任務之後，回顧您拍電影的過程，什麼對您的幫助最大？

魏：我不太明白究竟是什麼刺激了我。我常常在想，為什麼我沒有叛逆期呢？我念的是五專，國中、五專都全勤，成績中等，我這麼平凡、不突出，為什麼我的叛逆期到中年才發生？為什麼我現在才開始做一些離經叛道的事情？其實，我也不是故意的（笑）。

─────── **林**：現在放眼國際全球市場，您認為台灣電影的未來在哪裡？加上《賽德克‧巴萊》講述的是台灣特有的歷史，請魏導分享一下您的想法。

魏：這是產業面的東西，我比較無法講得很切題。但以拍片人的角度來看，我一直認為，台灣電影要在世界上打下根基，不是看藝術或票房成就，而是台灣生出的電影應該是帶根帶土的。電影是一個地區文化最有力的展現，不只包含普世價值，也應該包含這個地方獨有的面向，不管是歷史或文化。我們總是思考要如何讓國際認同，很多人說我不為商業妥協，但他卻有可能為了藝術妥協，為了遷就某種影展品味，而去拍符合他們想看的東西。我們為什麼不能為在地文化建立更深厚的工業基礎？《賽德克‧巴萊》算是劇組人員全體意志的展現，但我真的希望因為這部片子不小心做大了，讓票房回收的同時，也可以讓電影製作的格局更大。這部片子預算七億，如果可以回收，大家以後可能會覺得一、兩億不是問題。只要市場產生，工業自然會慢慢配合市場調整。

————為何將《賽德克‧巴萊》分成上、下兩集分別上映？七億的製作成本需要十幾億的票房才能回收，勢必要依靠海外市場，目前海外發行有何特殊策略？（現場觀眾提問）

魏：會分成上、下集不是故意的，我真的不知道會拍這麼長，劇本拍到一半時就已經有兩個多小時了。希望上、下兩集可以產生類似兩個颱風的共伴效應，一個颱風的效應只有一天，但兩個可能會僵持很久、相互拉抬，就可以襲捲全台了！

海外的策略和台灣的行銷是同時進行的，目前東亞市場我們希望自己談。歐美部分希望找海外代理商來談，我們在坎城影展前先確定了代理商，主力市場可能會放在威尼斯，因為威尼斯影展與上片的時間重疊，影片正熱、剛好完成，如果可以進入觀摩單元或競賽單元，那海外買賣應該會有不錯的成績。我們特別請吳宇森導演幫忙，剪了一個兩個半小時的海外版，為了應付那些無法接受原來片長的海外片商，他們有更多選擇，可以增加市場潛力。亞洲區部分，我希望不要過於倚靠大陸市場，而能夠重新開發東南亞、東北亞（日本、韓國）的市場，用這部片做賭注，把華人的基本盤再拿回來。過去，在東南亞，只要掛上台灣製作就可以票房回收，既然本土觀眾已經漸漸回來，我們能不能重新把海外觀眾也找回來？希望用這部片實驗在新加坡、馬來西亞，甚至印尼、泰國的可能性。


七、社會顯影

還原真相的
第一塊拼圖

《不能戳的祕密》　　導演/李惠仁

透過拍紀錄片，在我們生命旅途當中看到不同的視野，看到良善的一面，也看到需要改進、甚至比較醜陋的一面，這就是生命。我不斷地開始想我到底要過什麼樣的人生，我不希望行將就木的那一刻，後悔當初為什麼沒有走那一條路。

原文出處｜《放映週報》351 期 2012-03-30
圖片提供｜李惠仁、同囂文化出版工作室

李惠仁

實踐大學服裝設計科、世新大學新聞學系、政大傳播學院EMA碩士。1994年至2004年間，先後任職於華衛、非凡、真相新聞網、超視、民視、三立新聞部，從事攝影記者工作。2004年至2008年任職於東森電視新聞專題企劃處執行製作人。2008年二月十二日，在全國電視台SNG連線〈連戰當爺爺〉這個新聞事件當天遞出辭呈。代表作品包括：《睜開左眼》（2009）、《不能戳的祕密Ⅰ：政府病毒》（2011）、《寄居蟹的諾亞方舟》（2011）、《不能戳的祕密Ⅱ：國家機器》（2013）。曾以《不能戳的祕密Ⅰ：政府病毒》獲第十屆卓越新聞獎電視調查報導獎；以《不能戳的祕密Ⅱ：國家機器》獲台北電影獎百萬首獎、最佳紀錄片。

文／王昀燕

獨立紀錄片導演李惠仁歷時六年，追蹤調查禽流感疫情，完成紀錄片《不能戳的祕密》，揭露農委會蓄意隱匿疫情的真相。2011年耶誕節當天，李惠仁在幾位獸醫系學生的協助下，展開中南部禽流感大調查，並將病死雞寄給農委會主委陳武雄、防檢局長許天來和淡水家畜衛生試驗所，甚至向台北地檢署按鈴提告，指控許天來等人涉嫌偽造文書。從一位紀錄者到創造議題的運動者，李惠仁說：「因為看不下去！」

選擇直接介入事件，為的是讓更多人投入行動，李惠仁期望掀起一波「複製李惠仁」現象，使得社會上更多進步力量能夠湧現。他形容《不能戳的祕密》是還原真相的第一塊拼圖，一旦第一塊拼圖擺到對的位置，後續會有更多人將其餘拼圖放上，慢慢真相就浮現了。

《不能戳的祕密》一開始捕捉了大自然美麗的景象，以此點出生態界「共生」的現象。隨著影片逐漸鋪陳，到了末了，「共生」再次被提出時，觀眾已然心知肚明，這共生關係講的不單單是生態界的現象，更是暗喻官僚系統、學界，乃至媒體和產業界共同組成的共犯結構。因此，我們在看這部片的時候，不僅能夠窺見官方針對此事的虛與委蛇，更透視了龐大結構中存在的

弊病。

攝影記者出身的李惠仁，1994年進入電視台工作，見證了台灣有線電視蓬勃發展的年代。2008年，李惠仁重新思索未來人生方向，毅然決然提出辭呈，轉為自由影像工作者。首部紀錄片《睜開左眼》，刻劃電視攝影記者的勞動狀態及置入性行銷的氾濫，曾入選世界公視大展INPUT，並獲映像公與義紀錄片影展首獎。第二部作品《不能戳的祕密》則獲得2011第十屆卓越新聞獎電視類調查報導獎，隨著禽流感疫情的爆發，終於引起社會大眾的重視。從《睜開左眼》的反思性視角，到《不能戳的祕密》的介入調查，作者的主觀意識堪稱顯著。本期專訪導演李惠仁，將影像工作視為一種志業的他，侃侃而談拍攝本片的歷程與箇中思量。

────── 首先聊聊導演個人的專業養成，您畢業於世新大學新聞系、政大傳播學院EMA碩士班，在校所學對於您往後從事媒體工作和獨立紀錄片拍攝提供了什麼樣的幫助？

李惠仁（以下簡稱李）：在世新大學新聞系我是念在職班，那時候我已經在媒體工作了將近十年。假如是從新聞系畢業的同學，再到媒體工作，落差會很大。念在職班就不大一樣，因為我們都是在第一線工作，跟老師比較容易對話。儘管老師不見得有媒體實務經驗，可是學和術的對話會非常多，而且可以在很快的時間內就精準到位。另外，因為我之前不是念新聞，所以在學習的過程當中，實務和理論能夠產生一些互動。

政大研究所的課程則是顛覆很多原本的思維，是另一層次的學習。我們學到了研究的方法、看書的方法，那是最重要的，我知道怎麼樣很快掌握特定議題，清楚地將很多事情概念化。

────── 拍攝第一部紀錄片《睜開左眼》時，您已經卸下電視台攝影記者的職務，從一個對這行業懷抱著熱情與憧憬的青年、歷經長年的工作操練後逐漸有了一些省思，到最終決定離職，甚至以攝影機轉而記錄攝影記者自身的故事。請您聊聊在電視台的工作經

歷,以及拍攝本片時,採取的是什麼樣的角度?

李:我在講四個攝影記者的生命故事,也在講我自己的生命故事。我相信進到這個行業的人都有一定的憧憬,1994年,我們進到媒體的時候,正值電子媒體蓬勃發展,從最早期的三台電視台到後來TVBS、真相新聞、超級電視、三立、東森等衛星電視台出來。我們不想再看三台聯播的新聞,想要看到不同視角做出來的新聞,有幸見證那段歷史,當然我們每個人都對這份工作懷抱非常大的憧憬。

我在還沒當攝影記者前,在華衛音樂台做音樂節目,後來發現事實上我喜歡講故事。講故事的方式有很多,我可以用影像來講故事。以前我在念書時非常喜歡攝影,就想也許攝影記者是一個很適合我的生活形態,所以才決定去當攝影記者。之前做音樂節目時,我只是把影像處理得很好看,但總覺得少了一點什麼,後來才體悟到是少了一點生命,可能是少了故事性在裡面。

1999年,我決定去做新聞專題,在「民視異言堂」的時候就開始做電視新聞專題。因為新聞專題的篇幅比較長,畫面的呈現上會比較豐富,一般新聞每則可能就一分十秒、一分二十秒,沒辦法營造氛圍或情緒。

──────您在2008年決定離職的關鍵是什麼?

李:第一是我爸爸生病,我在媒體工作那麼多年,都沒辦法好好跟家人相處。另一方面,我不斷省思自己這些年來到底做了什麼,做了哪些對這個社會比較有貢獻的新聞,說不出來。也許還是有,可是會意識到時間不夠了,假如我們每個人只能活八十歲,那時候已經過了一半,還有多少的青春歲月和力氣可以去做這件事?在體制裡面,也許一年當中只有百分之十的時間可能去做比較有意義的事情,可是百分之九十的時間要去應付好多事情,包括置入性行銷、長官指派的一些相關工作。假如離開體制,是不是可能有百分之九十的時間可以去做一些比較有意義的事情?也是因為我覺得時間不夠,才選擇離開。

──────當初為什麼會開始追蹤禽流感事件?

李:2004年台灣第一次爆發禽流感疫情,我那時候在電視台,就開始追蹤這個新聞,全台灣的

媒體都在追。官方的說法是候鳥帶來的病毒,可是我的調查並非如此,而是非法疫苗造成的疫情,由於我的調查跟官方不一樣,覺得很奇怪,便一直在關注這個事情。從那時候開始,我就覺得官方在說謊,因為我得到的證據其實都非常明確。當時我還在體制內,離開電視台之後仍然持續關注,最大的進展是在2010年一月。當中可能每年陸陸續續會有一些相關的事證,可是有時一整年都沒有進展。

────── 禽流感議題具有一定門檻,影片中藉由各種數據和資料報告,企圖以專業論證指陳農委會隱匿疫情的實情。為調查此事件,您必須解讀世界衛生組織的法典、農委會提供的數據報告等專業資料,非相關科系出身的您是如何克服的?

李:嚴格來講,不是我去研讀所有的資料,有好幾個專家學者在幫我,可是他們不能曝光,因為有他們才有辦法完成這部片。比如有一些相關文件資料必須解讀,或是針對特定會議、事件要如何解讀,都必須花很多力氣去請那些不能曝光的專家學者來幫我。至於最關鍵的2010年那份資料則是匿名人士寄給我的。

如果沒有人幫我,我做這樣的指控,你覺得官方會放過我嗎?官方不會告我嗎?為什麼他們沒有告?自從去年七月二十七日播出後,我不只一次聲明,如果官方覺得我有錯,歡迎提告,到現在沒有人來告我。

─────── 片中呈現了各種關鍵的文件資料，這些資料如何取得？

李：每一份都是機密文件，我沒辦法自己取得。在拍攝的過程當中，有一很大的問題就是資訊不對等；我跟官方的資訊非常不對等，你想要取得一些相關文件資料，他們就會跟你說那是機密文件，沒有辦法取得。為什麼會拖這麼久的原因就是我一直沒辦法拿到關鍵的實驗報告，那只有在國家實驗室才能做。即便是IVPI（靜脈內接種致病性指數）和鹼性胺基酸這兩個重要的實驗都做出來了，都還可以說是高病原潛勢，全世界沒有那樣的名稱。我一直在等新的事證發現，2010年一月到三月期間拿到了那些專家會議紀錄，那時起進展比較大，由此證據可以很確定他們在隱匿疫情。

─────── 由於這個議題牽涉到許多專業知識，即便片中舉證歷歷，觀眾也不見得能夠全然明白，您如何將這些專業論斷轉化為一般大眾能夠理解的內容？

李：一般人還是聽不懂，因為有門檻，除非分子流行病學領域的相關人士才懂，否則非自然科學出身的人很難去解讀那樣的訊息。所以我就反過來講，我不是一步一步不斷辯證官方是不是在隱匿疫情，而是一開始就說明，官方在隱匿疫情，先下一個定論，再以我蒐集到的資料一一佐證。

因為台灣的科普教育做得不是很好，這麼重大的事情即便是我用目前的方式去操作，或是再用兩個小時去解釋裡面的東西，觀眾還是一樣看不懂。這時我就必須去抓一個平衡點，是要顧及觀眾，做得很科普？還是拿出證據，直接跟農委會對質？後來我採取一個中間點。如果太趨向民眾，農委會會說，那你證據呢？但是你證據拿出來時，觀眾又看不懂。其實這部分很兩難，所以我才在片頭就指明農委會在隱匿疫情，然後一步步演繹背後的原因。

影片中，我們一直在談高病原和低病原，另外，官方一直在談現場死亡率。死亡率跟所謂的抗體有直接關係，什麼樣的狀況會產生抗體？我們從小打預防針，有多少人懂得疫苗打完之後不會生病的機轉是什麼？十個人裡頭有九點九個不知道這個東西。這牽扯到2004年台灣到底是不是大家都偷偷施打疫苗以求免疫，雞的身上有抗體就不會發病，就不會有死亡率，這非常重要，因為官方不斷在用所謂的死亡率來否認疫情的存在。雞為什麼不會死？原因很多，有抗體、施打疫苗、養殖方式等都有可能。抗體已經是最簡單的部分，那抗原又是什麼？分子流行

病學又是什麼？我沒有那麼多時間一一跟觀眾做科普教育，影片的重點是官員在隱匿疫情，假如要拍得讓觀眾懂，要花多少時間才能講清楚？

為什麼我不是慢慢去呈現證據，而是直接了當地說官員在隱匿疫情，進而證明確實如此，這樣觀眾會比較容易理解。如果一開始沒有指出這點，觀眾會看得很辛苦。

──────台灣這類型的調查式紀錄片並不多見，在西方，如麥可‧摩爾的紀錄片即是採取調查報導的方式，強烈抨擊時事，並帶有鮮明的個人主張。您參考過這類型的紀錄片嗎？是否有受到什麼啟發？

李：有，麥可‧摩爾的片子我有看過。在第一版的《不能戳的祕密》中，我的介入沒有那麼深，以前做調查還是比較用第三者的角度來看這個事情，到去年我開始寄死雞給農委會那些官員時（編按：李惠仁將這起行動剪輯成短片〈最新《不能戳的祕密》之病毒失蹤事件簿〉），就已經完全介入其中。我在創造一個事件。告一個段落後，這個影片將來會重新組織成另一版本，後續的行動紀錄也會擺進去。就如同麥可‧摩爾在他的紀錄片中的種種作法，他其實已經介入到裡面，也在做某種程度的運動，透過這種方式去創造議題。

──────《不能戳的祕密》成功揭發禽流感這個議題，使得大眾媒體跟進做了大篇幅報導，帶動民眾對這起事件的重視，一夕之間，導演從無名英雄到被奉為可敬的「危雞英雄」。事實上，在近期禽流感疫情爆發前，這部片在主流媒體上並未受到重視，能否請您分享一下這部片拍攝完後，如何爭取曝光的機會？

李：去年七月這部片拍完後想要提供給媒體無償播出，可是沒有辦法，找不到通道播出，之後才會在網路上播。因為媒體有他們的壓力，農委會家大業大，有很多計畫案在媒體裡面執行，大家還是有所顧忌。

去年七月二十七日《不能戳的祕密》在《新頭殼》（編按：以議題為中心的新型新聞資訊平台 http://newtalk.tw/）首播，我們希望有更多人能看到，所以在首播前兩三天就去跟《蘋果日報》談，後來他們決定用人物的方式做半版的報導，描述我拍了這麼一部片來指控農委會隱匿疫情。為什麼會去找《蘋果日報》有一個很重要的原因，因為那時候打電話給我那些電視台的

老同事，問他們既然不能播，那在什麼樣的狀況下他們才願意報導有這樣一部紀錄片，他們很清楚跟我講，除非《蘋果日報》刊登，他們就會跟。《蘋果日報》的報導刊出後，電視台就跟這新聞跟了一天，第一波媒體效應已經出來了，農委會也開始正視此事。

《蘋果日報》做完那則新聞後，問我願不願意讓這部影片放在動新聞上播出，因為我已經答應《新頭殼》首播了，所以授權動新聞可以在首播結束後上這則影片，後來網路上就開始轉載、推薦。

卓越新聞獎也是我們突圍的方式之一。因為找不到通道播出，所以才想說有任何獎項都報名參加，那是一種引起大家關注的手段，只要能夠入圍，引起討論，我們的目的就達到了。九月二十一日，《中國時報》副總編輯何榮幸在「我見我思」專欄寫了一篇〈「不能戳的祕密」之後〉，農委會開始意識到問題的嚴重性，網路上就有很多不同的聲音進來，許多是偏向農委會的聲音。之後，維基百科關於《不能戳的祕密》這個詞條的內容全部被改掉，一度被刪到只剩下兩行；前兩天，我去看的時候，又有人把它改回來，內容也更多了。你去看原始的內容，改來改去，非常有趣，因為維基百科現在也變成一個行銷的場地。

去年耶誕節寄死雞給官員之後，我也開始在《新新聞》上發表文章，截至目前寫了三、四篇，提出這個議題的新發展。寫完之後，我們也收到很多農委會的來函，不是要我們道歉，只是一味說我們講的不是事實，要保有媒體求證的精神。

──── 我們都很期待紀錄片可以發揮其社會影響力，就《不能戳的祕密》這個例子而言，確實展現了紀錄片實質的影響力。從當初拍完沒有電子媒體願意播，到如今在網路上廣泛傳播，並且受到政府當局、媒體及一般大眾的重視，在議題的推動上，您期許這部片能夠發揮什麼樣的功能？

李：我覺得這部片子可能就像是還原真相的第一塊拼圖，當第一塊拼圖也許很難，因為要擺到一個適當的位置。兩百塊的拼圖，我還原了第一塊，後續會有更多人把應有的拼圖慢慢還原回去，真相就浮現了。

我們要重建整個台灣的官場文化，因為農委會惡名昭彰。我們必須把那個牆拆掉，才可以看到

真相。唯有透明化,以後他們才不敢造次,因為有人在監督著。而且假如農委會用這種手法,這麼嚴重的事情都讓它過關了,以後其他部會遇到同樣事情也複製同一方式就完蛋了。這也是為什麼我後來要去告他們的原因,我寄死雞之外,同時也去告他們,就是因為一定要將這件事情偵破。

─── 截至目前,您已拍了《睜開左眼》、《不能戳的祕密》、《寄居蟹的諾亞方舟》等三部紀錄片,有什麼樣的心得嗎?

李:透過拍紀錄片,在我們生命旅途當中看到不同的視野,看到良善的一面,也看到需要改進、甚至比較醜陋的一面,這就是生命。我不斷地開始想我到底要過什麼樣的人生,我不希望行將就木的那一刻,後悔當初為什麼沒有走那一條路。舉例來講,人的一生,你若是每天用很快的速度從台北坐車到高雄,不斷來回循環,因為速度很快,看到的事情永遠是模糊的。我不要這樣,為什麼不能選擇其他的路呢?為什麼不能用走的?從台北慢慢地走到高雄,我有很多不同的路,不會只有一種選擇,在這過程當中可以閱讀很多不同的生命姿態。

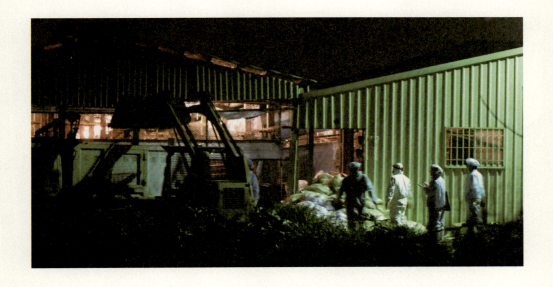

反省之後，
沉沒以前

《沈沒之島》　　導演／黃信堯

在這些地方，有發言權的人是誰？有詮釋權的人是誰？是這些人和媒體記者，也包括紀錄片工作者。所以，身為紀錄片工作者，如果一味地依賴訪問去調查真相，落入的是另外一個圈套。在這個過程中，我不斷反省自己走過的路。

原文出處｜《放映週報》320 期 2011-08-12
圖片提供｜韶光電影有限公司、黃信堯

黃信堯

1973年生。國立台南藝術大學音像紀錄研究所創作碩士。紀錄片作品擅長以戲謔的口吻道出青春的夢想與失落，以幽默的敘事凸顯人生的荒謬意境。曾以話題人物柯賜海紀錄片《多格威斯麵》入圍2002台灣國際紀錄片雙年展「台灣獎」。以六年級世代的私電影《唬爛三小》（2005）獲金穗獎最佳紀錄片，入圍南非德班影展競賽片，南方影展特別獎與觀眾票選獎。海口影像詩《帶水雲》獲2010台灣國際紀錄片雙年展評審團大獎，並入圍巴西、伊朗、捷克、倫敦等多項國際影展。2010年作品《沈沒之島》，以八八風災作為出發點，探訪台灣在南太平洋的友邦吐瓦魯，獲得第十三屆台北電影獎百萬首獎、最佳紀錄片。目前正在進行一部關於沖繩與台灣的紀錄片，講述島嶼與海洋在人類與大自然上的不同觀點。並著手關注西太平洋的七個國家──日本、南韓、中國、台灣、菲律賓、越南與印尼的七座小島的故事，藉由小島上的生活回應亞洲近年來的變遷。

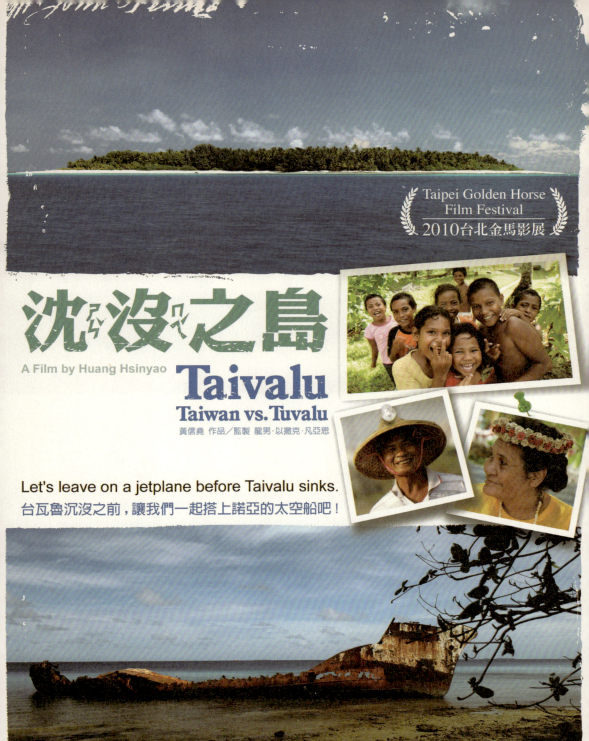

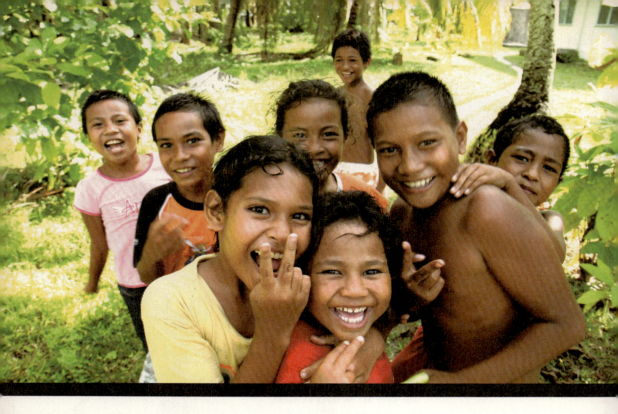

文／曾芷筠

七月，在台北電影節的頒獎典禮上，《沈沒之島》一舉奪下了最佳紀錄片和百萬首獎兩項大獎。被問到得獎心得，黃信堯笑說，這完全是意料之外，會得獎是運氣，當初聽到百萬首獎是《沈沒之島》時，還以為是唸錯了，完全沒準備就上台領獎。黃信堯有時搞笑，有時安靜，就像片中的台語旁白一樣，包藏在輕鬆、幽默的外表底下，其實是一種深沉、縝密的自省，如台北電影節評審團描述的：「既有自省與反思的觀點，同時兼具睿智與道德性的批判。」

《沈沒之島》影片一開始，觀眾便跟隨導演的旁白，一邊反省台灣的水患風災，一邊走訪位於遙遠南太平洋上、五十年後將要沉沒的小小島國吐瓦魯。黃信堯坦言，當初看了太多「救救吐瓦魯！」的資訊和媒體報導，以為吐瓦魯是一個很淒慘的國家，去到當地之後，才發現並不是想像中的那麼一回事。這個矛盾、充滿衝突和自省的過程在影片中展露無遺，鏡頭在台灣、吐瓦魯兩地之間來回跳躍，碰撞出許多迷人且豐富的意義，也透過導演親口述說的台語旁白，產生一種切身的說服力，而透過吐瓦魯這面借鏡看見的台灣，則顯得更加燥熱難耐、傷痕累累。此外，影片更少見地觸及紀錄片工作者的姿態與位置，在風光明媚的風景、動人歡愉的歌聲之外，又帶領觀眾進入更深一層的省思。

身為科班出身的紀錄片導演,黃信堯說,不拍紀錄片也沒關係,但從《多格威斯麵》、《唬爛三小》到近期的《帶水雲》,他的每一部作品都帶有獨特的風格和複雜的意義,也具有一貫的關注和對土地的情感。本期專訪《沈沒之島》導演黃信堯,談本計畫的構想及拍攝過程中的若干轉折。

─────《沈沒之島》和《Kanakanavu的守候》原本都來自於監製龍男・以撒克・凡亞思的構想,這個計畫的源起和八八風災有關,能否請您詳細談談本片的初衷?

黃信堯(以下簡稱黃):一開始跟龍男談,他的構想比較大,找了馬躍・比吼和我來拍。那時是八月底、九月初,他認為台灣的媒體再過一陣子就不會追八八風災了,應該要用紀錄片長期追蹤。龍男看了我2009年的短片《帶水雲》,希望我拍西南沿海,像台南、高雄、屏東這一帶,而馬躍去拍原住民的部分。我說,我對八八風災有自己的想法,我認為不應該只拍災區,這樣容易落入單一事件,因為八八風災是一個單一事件,它的重建條例並不適用於其他颱風引起的災害。我覺得在台灣,災難不應該被當成單一事件看待,應該是通盤的,這牽涉到我們的態度、價值等等。而且,從921大地震到八八風災,十年來一直都看到同樣的重建模式──遷村、永久屋、補償等等。更糟糕的是,很多人經歷過921大地震,已經有經驗了,可以用更快速、暴力、直接的方式,不經過討論就做出某些決定,例如永久屋、遷村等。表面上可以快速解決問題,但我覺得這並不是解決問題。我覺得應該從探究我們的態度和價值開始著手,剛好年底有哥本哈根會議,南太平洋國家、吐瓦魯開始被提起。2004年我就注意到這個國家,因為我們在那邊設有大使館,於是就開始研究這個國家。

吐瓦魯被認為是五十年後會第一個沉沒的島嶼,跟台灣一樣是島國,只是比較小。在一個已知的災難來臨之前,他們的人民和政府是用什麼樣的態度來面對?我想,這部影片或許可以回過頭來,作為我們的借鏡。當然,去了之後跟剛開始的想法有很大的落差。

────── **整部電影的剪接順序是跟著您的旁白,而旁白是導演主觀的思維過程,這是您主要的剪接策略嗎?**

黃:現在看到的版本應該是第9.3版,因為我的剪接版本從1發展到9,這還是第9版的第三次修改,嚴格說起來,光剪接腳本就有十幾個。剛開始搜尋吐瓦魯時,台灣方面提供的資訊非常稀少,甚至都是錯誤的。比如說,最多的訊息來源是外交部領事局,他們會告訴你機票和食宿的價格、當地民情等等,但那已經是好幾年前的資料了,現在全部都漲價,所以在預算上超出很多。還有,外交部當初告訴我那邊電壓不穩,電器容易燒壞,於是我又買了一組攝影機電池和充電器,還多準備一台攝影機,去到當地才發現,其實電壓滿穩的。

在題材方面,當然我們都會抱持一定目的,大部分有關吐瓦魯的報導都在談沉沒的問題,所以媒體會選用較嚴重的災情和照片。吐瓦魯在2006、2007年時漲潮特別誇張,但2008、2009年就還好。去了之後,也遇到一些國內外的拍片團隊,片名可能也是 *Sinking Island*,日本也出過畫冊,內容大多描述那邊的災情,要大家「救救吐瓦魯」。你會被誤導,認為當地情況非常嚴重,包括那邊的人沒有工作,因此必須去斐濟、紐西蘭工作,而且機票很貴、很少回家等等。一開始接觸到的都是這類資訊,所以我的想像是,只要帶著攝影機去那邊,就可以拍到很多很有張力的畫面。

原先的設定沒有旁白,我想讓他們自己說話,但去到吐瓦魯才發現,當地人沒有工作很正常,因為本來就沒什麼工作;在斐濟的人也不是真的生活很辛苦,他們過得還滿開心的,也不至於兩、三年都沒回家,至少我遇到的這群人是這樣。因此從腳本到第一版修改,落差非常大。我到斐濟後,訪問了高中生、船員等人,發現他們都認為,吐瓦魯並沒有要沉,也不想移民,他們覺得吐瓦魯很好,只有高中女生覺得吐瓦魯可能會沉。然後,我去了吐瓦魯,大使館派了祕書載我去認識環境,到島的北邊和南邊走一圈。吐瓦魯只有一條馬路,來回只要半個小時,回到民宿後,我就跟錄音師說「完了!」因為這裡風光明媚,肉眼完全看不出沉沒的跡象。隔天我沒出去拍片,想說該怎麼辦,接下來的三個禮拜,我都不斷地修正拍攝方向。

剪出來的第一個版本很像遊記,台灣一塊、吐瓦魯一塊,滿無聊的。過程中不斷跟龍男、剪接師李宜蓁、製作人兼錄音師蔡之今,以及影片顧問張益贍討論,最後才決定以我個人觀察的方式呈現,加入旁白,講出我看到的東西。

―――― 有些剪輯的順序像是很主觀的跳躍，例如從講述台灣的童年跳到吐瓦魯孩童在玩汽水瓶，或是日本人用星砂保護海岸、台灣人卻用消波塊等等，透過剪接傳達了很複雜的意義。這些剪輯又是如何安排的？

黃：這部片子包含很多人的討論。日本人培養有孔蟲來保護海岸，有孔蟲很小，要用顯微鏡看；但我們保護海岸，卻是用那麼大的消波塊。從星砂變成消波塊，這個部分是張益贍建議的。另外，我的剪接師也會有自己的意見，所以是集眾人之力，才有這樣的結果。

―――― 片中旁白讓看過的人都印象深刻，旁白是怎麼產生的？

黃：我先把我的想法寫出來，所以腳本才會修到這麼多版。我的腳本寫得很細，寫完後給剪接師，影片架構確定後，旁白就比較容易寫。這個過程還滿久的，當時一邊剪接、一邊拍台灣的部分，同時進行剪接、調光、動畫。原本沒有打算做這麼多動畫，但動畫導演進來後提了一些

想法，我們覺得很好，於是加重動畫的部分，很幸運遇到肯特這樣的導演。

────── 有一個很有意思的地方是，旁白會反省紀錄片工作者的行為和姿態，在一般紀錄片中非常少見，為什麼會特別提及這個部分？

黃：我舉個例子，吐瓦魯的小孩子在海邊用汽水瓶做船，做完後就丟進海裡，但他們為什麼會做船？那是因為有一年，有個歐美的NGO團體到那邊去，由於那邊沒有玩具，有個年輕人就教他們用汽水瓶做船，當做玩具，從此之後吐瓦魯的海邊都是這種做完船的垃圾。所以，你要怎麼說呢？NGO組織是去幫助吐瓦魯，也帶給當地小朋友一些樂趣，但最後的結果卻是海邊都是這種做船的垃圾。

紀錄片工作者其實也是這樣。我們去拍這個要被海水淹沒的地方，拍了這些故事，花了這麼多心力，也製造了這麼多二氧化碳，最後這部片子的目的是什麼？我們到底要追求什麼？這些問題有兩個層次：一是我製造了二氧化碳，卻又要去拍一個受二氧化碳影響的國家；其次，我想要用訪問的方式去探索真相，但真相是什麼？這是為何我的片名叫「沈沒之島」，一般紀錄片都會去訪問耆老、專家，因為他們活得比較久，或是書讀得比較多，但是這兩種人不會說謊嗎？不會說錯嗎？我本來要訪問總理、環境部長、氣象局長，後來都不訪問了，因為我看了很多媒體報導，寫吐瓦魯多麼嚴重，但去到當地，卻發現不是這麼一回事。那麼，在這些地方，有發言權的人是誰？有詮釋權的人是誰？是這些人和媒體記者，也包括紀錄片工作者。所以，身為紀錄片工作者，如果一味地依賴訪問去調查真相，落入的是另外一個圈套。在這個過程中，我不斷反省自己走過的路。為什麼我要用自己的旁白？很多紀錄片工作者會找專家說出自己想講的話，但同樣一句話，如果換成米老鼠來講，就沒有說服力。有沒有說服力是建立在頭銜上，所以我不找專家，也不找米老鼠，我自己講。我認為我自己知道，不論對錯，都是我自己的觀察，觀眾要不要相信，可以自己決定，但至少我不是企圖找教授來發言，讓觀眾相信我。

────── 台灣的影像大部分是關於災害、淹水的農田，您為何刻意設定成單一色調？此片在後製上似乎特別著力在調光這個部分？

黃：一開始，就想讓台灣和吐瓦魯很容易區分，而事實上也很容易，因為吐瓦魯風光明媚，台

灣前兩年天空都非常灰，拍出來的顏色和光差很多。我想或許把顏色變成黑白會比較好，但調光師肯特認為這樣太過刻意。他是一位非常棒的動畫導演，合作的機緣也很剛好。有一次剪接師硬碟壞掉，去找肯特幫忙，他順便看了一下影片內容，覺得很有趣，主動說想要幫忙，便請他來做動畫和調光。他覺得不要黑白，於是保留部分紅色，其他顏色拿掉。紅色可以表現台灣的燥熱，加上天災，人心浮躁、天氣悶熱，又剛好對比吐瓦魯的藍色，也可避免灰濛濛、沒有層次的感覺。用創意解決原本的問題，又可以呈現出島嶼上焦慮的感覺。吐瓦魯的部分基本上只有調一點點，因為它拍起來就是這麼美。

────── 您一直都對「水」這個主題很有興趣，包括《帶水雲》也是關於水的影像。您如何去掌握這麼流動的物質，來建立畫面上的張力？

黃：我拍片還滿直覺的，但基本上我對水很有情感。人類文明的發展和水脫不了關係，古老的聚落都產生於河川旁邊，但後來河川都加上堤防，跨不過去。另外，台灣四周都是海洋，但我們小時候不能去海邊玩，因為有海防。我們其實離水很近，是一個海洋民族，但我們念的書都是關於中國大陸的內陸文化思維，一直被教育成大陸型的民族，對海洋、河川很陌生。我們不被允許接近海洋、河川，直到現在，海邊也不能划獨木舟。在文學上，廖鴻基不斷地書寫海洋，我覺得在影像上也應該要多講一點水，因為我們對河川和海實在太陌生了。

────── 您剛提到這部片是自己的觀察經驗，似乎和一般具有特定社會功能和意義的紀錄片不盡相同，您覺得自己為什麼要拍紀錄片？紀錄片對您來說是什麼？

黃：我在2002年拍完柯賜海的紀錄片之後，花了半年的時間想這個問題。也許你會找到一個答案，但隔天可能會發現，那只是暫時的答案。我問《三叉坑》的導演陳亮丰為什麼要拍紀錄片，她回答我，你怎麼還在想這個問題，你還搞不清楚嗎？很多事情推到源頭只是一片混沌，去探究這件事其實意義不大，重點是你拍它要幹嘛。我覺得，我拍紀錄片的原因就像有人寫文章、寫部落格，把自己的想法分享給其他人，只是我選擇用拍紀錄片的方式，把想講的事情說出來。如果有一天不拍也沒關係，並不是說不拍會死，也沒有人押著你拍。我不會去抱怨環境有多惡劣，要拍就必須接受這個環境，也唯有接受才能想下一步要如何改善。所以楊力州和蔡崇隆找我加入紀錄片工會時，我才會加入。

每個人對紀錄片有不同的想像，我覺得各種紀錄片都要有，就像有些畫是寫實的，有些是抽象的，紀錄片可以很小眾，也可以很大眾，每個人的目的不同，條件也不同。我朋友常說我是在夾縫中做創作，因為我的生活給我的空間不大，還要做純創作，就只能在夾縫中求生存。2005年拍完《唬爛三小》時，我幾乎已經放棄紀錄片了，還把攝影機賣掉，想說去找一個工作。後來力州找我進工會，其實我那時考慮了一陣子，心想再試試看，於是就這樣走了過來，當時力州和崇隆都有拉我一把。

——— 這部片在規格、聲音等各方面的水準都很高，這是一開始就設定好的目標嗎？器材、技術上的問題如何克服？

黃：一開始，龍男對這部片的規格要求就很高，原本他的設想是HDV，希望有機會賣到國外，我覺得既然要賣，就要用最高的畫質，所以決定用HD拍。另外，龍男也很在意聲音，我跟製作人兼錄音師說，我們也可以做到跟外國紀錄片一樣好。我們有一套收音器材，一定會另外收音，在聲音處理上比較細緻，有混音、配樂、聲音設計，盡量把它做好。我認為如果不去做、不把空間撐開，永遠不會有人去做。公共電視或新聞局如果要做比較精緻的紀錄片，會去找國外的導演，但我覺得台灣並非沒有人才，而是礙於經費，別人不敢投資。只要我們去撐開空間，就會有人持續投入、被挖掘。

當初拍《帶水雲》時，我找了溫子捷當聲音設計，他做了事後收音，用於後製上的混音，我們發現有沒有做混音，效果有差別，因而意識到聲音的重要性。當時我們就認為一定要顧好聲音這一塊，便買了錄音器材。有了《沈沒之島》這個案子之後，就用幾個案子的錢，一起把器材升級成HD。

——— 在《沈沒之島》中，除了收音，配樂也用得相當豐富，包括聲動樂團、當地民謠的吟唱，可否談談音樂的部分？

黃：配樂我找了子捷，聲音設計的部分找了奇奕果，我說我想要有一種吟唱的空間感，加上製作人認識聲動樂團的Mia，於是找了她。其實大家對於自己喜歡玩的東西，就不會太在意價錢，因為他喜歡你的作品，也知道你是會在意聲音的人，都願意降低價碼來做，因為他們遇過太多不在乎聲音的人。台灣對於聲音的養成很差，編預算都不會編到錄音師、混音的費用，我

們覺得做久了別人會看到。

音樂的部分，我們覺得那個地方一定有很多當地的音樂，必須要去採集，包括環境音，例如海浪、風、樹葉，一定跟台灣不一樣，這不是資料聲音可以做到的，所以一定要去錄這些聲音回來。我們在當地拍攝，拍完之後要留半個小時給錄音師收音，我們收了很多聲音回來，最後整體效果非常有層次。除了蒐集現場的演唱，我們也遇到一位台灣志工，他自己會玩音樂，跟當地人很熟，他自己蒐集了很多當地的歌謠，給了我們一片CD。老人家會唱比較傳統的，年輕人就唱比較雷鬼、電子的音樂，後製就是靠這些豐富的素材。這些部分我們前製時都有經過開會討論，如果沒有配樂和聲音設計的提醒，我們就不會刻意去收；如果沒有錄音師的細心和敏感，也不會收到這麼好的聲音。

不放手，
才能戰勝逆境

《拔一條河》　導演／楊力州

因為我認為這個世界不美好，當我拿起攝影機，讓它作為一種詮釋世界的工具時，我只想要告訴我自己和其他人「這個世界還是有一點美好的」。

原文出處｜《放映週報》422 期 2013-08-26
圖片提供｜後場音像紀錄工作室有限公司

楊力州

1969年生，國立台南藝術大學音像紀錄研究所畢業。1997年以《打火兄弟》獲得金穗獎紀錄片類首獎，1999年以《我愛(080)》獲得瑞士國際真實紀錄片影展最佳影片、日本山形國際紀錄片影展評審團特別推薦獎，2001年以《老西門》獲得文建會紀錄影帶獎首獎，2002年以《飄浪之女》獲得金穗獎紀錄片類優等獎，2003年以《新宿駅，東口以東》獲得電視金鐘獎非戲劇類最佳導演獎，2006年以《奇蹟的夏天》獲得金馬獎最佳紀錄片獎，2007年的《水蜜桃阿嬤》在全國十九家電視台聯播，2008年的《征服北極》獲邀為金馬國際影展閉幕片，2010年的《被遺忘的時光》為當年院線最賣座之紀錄片，並入圍金馬獎最佳電影配樂，2011年的《青春啦啦隊》獲邀為台灣國際紀錄片雙年展閉幕片，並入圍金馬獎、台北電影節最佳紀錄片。2013年最新作品《拔一條河》獲邀為台北電影節閉幕片，並入圍金馬獎最佳紀錄片。

文／洪健倫

楊力州曾以《被遺忘的時光》、《青春啦啦隊》翻轉了社會大眾對紀錄片的印象，讓觀眾發現紀錄片可以如此親切、勵志，他也讓電影圈看見，紀錄片其實有潛力進行商業放映。於是，看勵志紀錄片成了一種流行。楊力州的紀錄片有著溫馨正面的調性，之所以如此動人，一半是他的個性使然，他希望透過鏡頭帶悲觀的自己看見社會美好的一面；一半則是因為他一直相信，紀錄片可以改變社會，希望以生動的方式，讓更多人接受他記錄的故事，產生更大的力量讓世界更美好。因而他的影片一直以人為本，從小人物的情感面出發，引導觀眾進入被攝者的人生，再由此將他關注的議題帶進觀眾心底。

他的新作《拔一條河》聚焦於高雄甲仙居民和困境拔河的鬥志，從甲仙國小拔河隊出發，看見這一群孩子如何用他們的鬥志讓社區的大人團結起來，找回與逆境拔河的力量。更難能可貴的是，明知要主打商業市場，楊力州仍在片中以大篇幅介紹了一群甲仙的新住民女性，她們嫁來台灣多年，原以為將獲得更好的幸福人生，沒想到卻進入一個不亞於家鄉的困頓生活，許多人連婚紗都沒拍過。八八風災過後，她們為了家人，仍無怨無悔地一肩背起了養家重擔，也因為

她們的投入，甲仙才能很快地找回生活的步調，然而她們在這地方扮演著無名英雄，卻始終難以得到社會的認同。

本次訪問楊力州導演，請他和讀者分享他在甲仙拍攝《拔一條河》得到的種種感動，以及從甲仙這些媽媽身上，看到新住民族群在台灣社會遭漠視的問題。

──────請問導演是在什麼機會之下接觸到甲仙國小拔河隊？

楊力州（以下簡稱楊）：我是在八八風災過了兩年半後，2012年初時接觸到他們的。其實一開始並不是要拍拔河，當初是一間超商企業找我們談合作，希望可以幫他們拍一部關於發生在分店小故事的微電影，並提供了一份資料，讓我們從中間挑一個適合的分店來拍。我一翻就看到了甲仙的分店，但當下撼動我的並不是店長做了什麼事，而是「甲仙」這兩個字。

這讓我回想到2009年八八風災的那一天。颱風登陸當天我在台北，正在進行「他們在島嶼寫作」中林海音紀錄片《兩地》的拍攝。當時外面狂風暴雨，但我們預計隔天要去台南，拍攝林海音的女兒和余光中老師在台灣文學館參觀一個林海音的展覽，那天整個辦公室的人一直忙著跟台南那邊聯絡，最後確認這個行程風雨無阻，我們便準備器材，等著隔天南下。當晚在屏東山區等地已經陸續傳出災情了，所以我原打算隔天拍完台南之後，就帶著攝影師、攝影助理直接殺進災區。等我們隔天拍完，山區傳出更多災情，但交通中斷，大家都進不去，連家屬都只能搭直升機進出山區，災區也被軍方管制，不讓外人進入，因此我們無法如願進行記錄。同時，我也還正忙著處理《被遺忘的時光》和《青春啦啦隊》的後期，這件事就一直擱著，變成一樁未了的心願。

因而，當兩年半後我一翻開這本冊子，甲仙二字映入眼簾，那對我來講是一種召喚。我非常相信這種命運的安排，或許我當年沒能在八八風災發生的當下就進去拍很可惜，但事隔兩年半，

我調整了心情再進去拍,呈現出來的故事會非常不同。所以我們開始拍《拔一條河》時,它要講的已經不是大自然反撲的可怕,或是政府救災有多麼渙散;我們要讓大家看到的是一種「後八八風災」的概念,儘管此時硬體的重建已經接近完成,但是人心的重建仍在進行,在這個氣候巨變的時代,我們不再只是要知道如何防範災害,更要學習「與災難共處」。我認為此時我們需要一個know-how、一個故事當作參考。因為這樣的時空差異,造成我們的故事有不同的樣貌。

──────**所以您是透過這個便利商店店長才接觸到拔河隊的嗎?**

楊:我們一開始是想拍這個店長。甲仙兩個字抓住我的目光後,我便開始閱讀這間分店的資料,發現這個店長在做的事情非常有趣;他在甲仙國小推行一個閱讀計畫,認為鼓勵小朋友讀書是重建甲仙孩子信心的一項重要工作,因為所有的文字讀到了心裡之後,誰也帶不走。他的理念完全說服了我。

於是我們一行十幾個人就前往甲仙拜訪那位店長,恰巧片中阿忠的芋仔冰店就在隔壁,我們就到他的店裡借了幾張餐桌大家坐下來聊,而阿忠也加入我們。過一會他更把社區的人都找過來一起聊,後來我們那桌總共坐了二十幾個人。那天我們聊了閱讀計畫的事情;同時,也是在那天,我們才第一次聽到甲仙拔河隊和他們的故事。

──────**您也用了不少篇幅關注當地外籍配偶的生活,而在主打大眾的院線片中大篇幅地放入新住民的題材,真的需要很大的勇氣,我很佩服也很感激您這個決定,可否也請您和我們聊聊?**

楊:當我們把拔河擺進來,開始去拍這些小朋友時,就已經知道這裡面將近有三分之一小朋友的媽媽是新住民。所以當我們發展成長片的時候,才決定把新住民媽媽擺進來。這對我來說是一項天人交戰的決定,因為新住民總是被台灣社會漠視,要把這樣的題材發展成一部商業電影,其中有不少風險。但是心裡又會有另外一個聲音提醒你,之所以做紀錄片,就是想要有自己的主張,畢竟有些議題就是商業電影永遠都不會碰的,這個聲音最後戰勝了,便決定把新住民媽媽的生活擺進來。

我們曾針對新移民族群做簡單的調查，近十年是新住民媽媽嫁來台灣的高峰期，所以他們的孩子大多還在就讀小學或國中，其中有少數已經就讀高中，更少數的人則已在上大學。等到他們自己有發言權，還要一段時間，可是我覺得這個社會不可以這樣漠視他們的存在。

他們現在人數之多，你絕對想不到。台灣社會過去一直由閩南、外省、客家，以及原住民四大族群組成，但新住民人口已經在去年超過原住民了。而且原住民的人口認定很寬鬆，只要父母一方是原住民，小孩即可被認定為原住民，但外籍配偶的人口統計數字中並不包含他們的小孩，所以如果把外籍媽媽的小孩算進來，目前國內總計共約五十萬個新住民配偶（編按：內政部不分國籍、性別的統計人數，共約四十八萬人，而至2013年六月底，中國、東南亞移入的女性配偶則接近四十五萬人），假設以每人生了兩個小孩計算，就有一百萬個小孩，總計約一百五十萬人，早就超越了最早居住在這片土地上的人，也直逼客家族群的人口總數。但是這個為數如此之多的族群在台灣社會中，卻連一個鄉民代表、一個市民代表都沒有，整個台灣社會竟然對他們漠視到這種地步。

有天拍片跟社工聊到這件事，我非常激動地告訴他：「八八風災之後，在甲仙這個地方，是這些新住民媽媽撐起了這個小鎮的基礎，但是你知道這些媽媽被漠視到什麼程度嗎？你看上面的那瑪夏鄉，他們有『行政院原住民委員會』照顧他們；下面的美濃，有『行政院客家委員會』照顧他們。那甲仙的這群人呢？你絕對猜不到照顧他們的是誰──是行政院下面的內政部，內政部下面的移民署，移民署下面的『外籍配偶科』。」一個科！這麼小的單位要負擔的業務、要照顧的人，是一群超越原住民直逼客家人的族群，你絕對無法想像全世界任何一個國家的人口政策會漠視一群人到這種地步！

每個孩子都是台灣的孩子，他們跟媽媽去市場買菜時，賣菜的大嬸一聽到媽媽的口音，常常話鋒一轉，當著小孩的面問這些媽媽：「妳先生是用多少錢把妳買來的？」這樣叫小孩如何認同他的媽媽？要是這個小孩的成長過程因此始終是憤怒的呢？接下來不用五年、十年，這些孩子會成為台灣社會非常重要的一群人，如果他們心中懷的是憤怒，這絕非台灣之福。雖說我們現在已經有電影、紀錄片在講外籍／新住民媽媽，但大多都是控訴、悲情、受虐、家暴。我不能說這不是事實，但當我在甲仙看到一群新住民媽媽，正向地帶領著村民，我不趁現在高舉這件事情，還要等到什麼時候？

雖說故事的主軸還是拔河，這群新住民媽媽卻帶著我為「拔河」二字找到新的詮釋。拔河是一種運動，但這些媽媽們也在跟社會的漠視拔河，而社區的男人、從外地返鄉的女兒們，他們也在跟大環境、跟自己過往的價值觀拔河。從這角度看來，「拔河」已經不只是運動，同時還代表了一種「態度」──在拔河這件事情上，要贏，最重要的關鍵是「不放手」，小朋友不放手、媽媽不放手、社區居民不放手，他們就會贏。這個概念打通了我拍《拔一條河》的任督二脈，整個敘事也就呼之欲出了。

────── 片中小朋友一心想贏得拔河比賽的精神，進而激勵了甲仙的大人找回奮鬥前行的力量，真的很令人感動。

楊：我以前並不相信小孩子竟能扮演帶領大人的角色，我總想：小孩子哪懂事啊，不都是大人教他們的嗎？像這樣的情形大概只有在宮崎駿動畫中才會看到，他的很多部動畫都告訴我們，原來有好多事情是小孩子才看得見。沒想到我竟在甲仙的這群小朋友身上看到了，他們看到了我們大人看不見的東西，大概就是某種態度、堅持，然後他們透過一些最簡單的行動，給自己的爸爸、媽媽一點力量。我很高興能在這裡看到一個宮崎駿的世界。

────── 因此，看到甲仙鄉民為了孩子集結在橋頭那一刻，真的讓人心情激動。

楊：那個橋頭對甲仙的意義真的非常重大，當地人對這座橋都充滿情感。因為甲仙當地的學校只有到國中，如果要繼續升學，所有的人都得從這座橋出去到外地念書、生活；兒子要入伍當兵，媽媽淚眼汪汪送兒子光榮入伍就在這座橋上，女兒要嫁到外地，也是在橋頭迎娶。當八八風災摧毀了甲仙大橋，對於甲仙人而言，就像是記憶被破壞、連根拔起，那樣的殺傷力絕不是我們所能想像。所以當新的甲仙大橋蓋起，那些爸爸媽媽站在橋頭迎接得到全國第二名的拔河隊孩子回來的那一刻，包含我這個外地人，心情都非常激動。

許多朋友都問我甲仙是怎麼被改變的，我認為甲仙的改變就是發生在那個晚上。那晚，大人不會再漠視小朋友為他們拚來的成就，讓他們自己默默地把獎盃放到教室，再自己走路回家，或是在校門口靜靜地等父母來接送。甲仙的大人開始知道孩子為我們的堅持，所以他們是值得跟當地的神明一樣，讓我們站在橋頭、拿著牌子，告訴他們：「你好棒！」這三個字，已經有四年不曾出現在他們的生活裡面，所以對我而言，讓甲仙的命運翻轉過來的，就是那一夜。

─────── 在拍攝《拔一條河》時，拿著攝影機的您很主動，時常可見您緊緊跟著被攝者並出聲追問，而非刻意保持客觀的距離，可否請您談談如何在此次拍片時拿捏鏡頭的進與退？

楊：其實在我每部片裡，攝影機和被攝者的距離都不一樣，但有個想法是永遠不會變的──紀錄片對我而言絕不是客觀的觀察。攝影機的存在其實都會讓我們和被攝者間產生微妙的變化，所以我不會刻意去追求絕對的客觀，因為那並不存在，我會視每部片對我的意義及企圖心，而選擇要進去或保持距離。在有些片子裡，我選擇退出一點，留出空間讓觀眾進到故事裡，但是在《拔一條河》我的選擇是很進去的。

我選擇進去的理由非常簡單，因為這個地方和我的個人經驗非常相關。我跟他們一樣是從農村來的，我出生時，爸爸正在田裡工作，是鄰居把他叫回來，在家裡等著產婆把我接生出來。對我而言，農村是我血液裡的DNA，但我就讀小學前，父母因為農村機會少，種田也賺不到錢，選擇舉家搬到台北來。當我上學後，每次填家庭資料表，填到父母學歷那一欄時，都不知道該怎麼填，因為我父母都只有小學畢業，但同學的父母多半是高中、大學畢業。從那一刻起直到中學畢業，我便一直想掩蔽我的出身，甚至還努力學了一口很標準的國語。

這樣的念頭一直伴隨我到高職畢業，直到我為考大學而去補習時遇到一件事，才開始改變我的想法。當年為了準備聯考，我週末都會去南陽街的補習班念書，晚上七、八點累了時，常會到附近的新公園（現在的二二八和平紀念公園）去散步。在一個距離聯考很近的晚上，我因為十分焦慮又到新公園散步，在那邊看到一群農民在抗議，亦即「五二○事件」，那是台灣解嚴後非常大型的農民抗議活動。我在新公園閒晃時，看著一個個農民戴著斗笠，臉上黝黑、滿布深深的皺紋，拿著標語、呼著口號，我好像在他們的臉龐上看到了我的伯父、叔叔、堂兄弟們，他們就是長這個樣子。而那天晚上，政府選擇動用警力鎮壓農民，你就看到那群老先生、老太太在新公園到處逃竄。當時我看到警察在抓人，也只好跟著他們一起跑，看著身邊的伯父伯母，我才意識到，我跟他們一樣，我跟他們來自同樣的地方，流著一樣的血液，為何我那麼羞於告訴別人我來自於這裡？

所以當我到甲仙面對著這群人時，我的情感投射非常深。尤其我們每到週末假日要離開甲仙時，即使只有休息兩天，他們還是會拿著芋頭、筍絲到橋頭來要你帶走。他們的熱情真的很讓

人感動，同時也讓我很感慨，因為他們竟曾是我想要逃離、羞於面對的容顏，但是這些面孔此時卻這麼燦爛地歡迎著我們。

前些日子，我們特地選在八八風災週年的前一天回到甲仙，將這部影片放給當地居民看。放映結束後，一位鄉親在臉書上貼了一張相片，下面只寫簡單的兩三句話：「我們是鄉下人，不懂什麼叫做鼓掌十分鐘的致敬，但是我們很愛你。」那一刻就知道，這群人是接受我的。我曾是一個極力閃躲這個世界的人，所以他們此時的認同對我而言意義非凡。

我認為一部影片一定會投射導演的某些觀點、情感，而我們這次選擇毫不遮掩去呈現它。

────── 您這次和獨立樂團「拍謝少年」合作，請問當初是怎麼認識他們的？

楊：他們的歌真的超棒！會認識拍謝少年是因為我們在拍微電影時的攝影助理阿元，他真的是我拍片多年來，見過最不認真的攝影助理（笑）。例如我們常拍到一半，攝影師要換鏡頭，卻發現他早跑去旁邊跟小孩子打籃球，所以他常常被攝影師罵，但是甲仙的小孩子和媽媽們都很喜歡他。有一天，他突然給我一首歌的Demo MP3，跟我說：「導演，這是我朋友組樂團作的歌，想請你聽聽看。」一聽到他們的歌就發現整個都對了！他給我聽的歌叫〈我們苦難的蘋果班〉，講述一群孩子雖然覺得環境很糟，卻很努力把自己調整好，在這麼小的年紀承受這麼大的苦難，我非常喜歡這首歌，當下就決定要跟他們合作。

拍謝少年不但讓我們使用這首已經完成的歌，也替《拔一條河》寫了一首主題曲〈甲你的灶腳〉，獻給甲仙的新住民媽媽。當初我想請他們寫一首主題曲，下次見面時，他們跟我說：「導演，我想要用新移民媽媽孩子的角度來寫一首歌，這是這個小孩子長大念完大學、出了社會後，回過頭為他媽媽寫的一首歌，他想告訴媽媽：阿母，雖然妳離開故鄉多年，我想告訴妳，妳非常的美麗。」最後這句話讓我很感動。當我們在拍攝工作的尾聲，在拍這些外籍媽媽正在化妝，準備一圓拍婚紗的夢想時，我們用鏡頭特寫她們正在上指甲油、因為經年務農而乾澀粗糙的雙手。這些媽媽見我們在拍，都會不好意思地把手縮回來，說：「導演，我的手很醜啦。」看到一位三十出頭的女人這樣說時，我很想要告訴她：「其實妳非常美麗。」她們的美不在外表，而是另一種美。

這次跟拍謝少年合作非常愉快，他們的歌把影像推到另一個境界，讓觀眾透過視覺、歌曲，去

理解、進而認同這群人。如果觀眾能因《拔一條河》認同電影裡面的孩子、媽媽，絕對不光是因為影像，音樂也扮演重要的角色。

──── 您曾對媒體表示，台灣現在很需要《拔一條河》中的這股力量，而您從《被遺忘的時光》、《青春啦啦隊》到這一部影片，似乎都抓到了台灣社會當時的社會脈動，或是社會情感，請問您挑選題材時有什麼特別的考量嗎？

楊：每拍一部片動輒一、兩年，所以我們無法作趨勢的判斷，而且去拍這些題材，都是因為喜歡這些故事。我們挑選題材時，習慣老老小小輪著拍，所以拍完《被遺忘的時光》、《青春啦啦隊》兩部關於老人的片，就改拍這部關於小孩的故事，我們都無法預測這些議題是否會搭到上映時的社會氛圍。

但是不論如何，我認為這個社會都需要一些正向的故事。這也跟我的個性有關，我是一個比較悲觀的人，婚後很久仍一直不敢生小孩，太太或朋友問我為什麼不想生，我告訴他們，我覺得這個世界一點都不美好，我真的不想生小孩。也因為我認為這個世界不美好，當我拿起攝影機，讓它作為一種詮釋世界的工具時，我只想要告訴我自己和其他人「這個世界還是有一點美好的」。也因為這樣，所以我相信能拍出《總舖師》這種喜劇的導演陳玉勳，內心一定也非常「暗黑」（笑）。

──── 您的紀錄片能吸引這麼多大眾喜愛，也是因為您都從被攝者的情感面出發，而非嚴肅的議題論述，因而特別容易引起觀眾共鳴。

楊：我覺得是「人情味」，尤其這次拍《拔一條河》，甲仙居民的人情味特別濃郁。而這也和我們團隊的工作方式有關。我們記錄一件事情時，可以有十種不同的切入角度，但最後只能選其中一種，所以當我清楚要拍攝的題材之後，都需要和工作人員、攝影師、收音師溝通，我大多是靠「關鍵字」來讓工作團隊知道要拍什麼。我在拍片時最常用的關鍵字就是「人情味」，我希望把小鎮的人情味給拍出來，所以拍片時常常想到《幸福的三丁目》，想到片中那樣的小鎮是如何在困頓的年代，透過最簡單的方法慢慢地站起來。曾幾何時，這樣的人情味在我們的世界消失了，而我們也不覺得可惜，反而習以為常，可是在甲仙，這樣的人情味是很重的，可能是因為那邊的人們已經失去太多了，他們知道有些東西不能再失去了，所以會很珍惜。你會感覺到他們抱持著「只要環境好，大家就好；只要大家都好，對我就好」的精神。

輕撫島嶼的傷痕

《看見台灣》　　導演／齊柏林

過去所有環境保護的問題都是用激烈抗爭的方式，其實很多抗爭活動並非得到全體人民的支持，有些人將抗議者視為刁民，我這算是一個柔性的訴求，沒有控訴什麼事情，但把看到的現象呈現出來，我覺得這是可以影響大家的。

原文出處｜《放映週報》432 期 2013-11-05
圖片提供｜台灣阿布電影股份有限公司

齊柏林

因為對攝影的熱愛，於1988年開始，歷任商業攝影助理、雜誌攝影師。從1990年起服務公職後，開始負責在空中拍攝台灣各項重大工程的興建過程。此後，便長期從空中記錄台灣的地景至今。從事空中攝影超過二十年，空中攝影飛行時數近兩千小時，累積超過四十萬張空拍照片。2013年完成首部紀錄片《看見台灣》，締造兩億票房，刷新台灣紀錄片票房紀錄。

入圍第50屆金馬獎
最佳紀錄片
最佳原創電影音樂

看見台灣

想邀請你一起來，
看見這塊土地的美麗、壯闊與哀愁

旁白 吳念真
音樂 何國杰 Ricky Ho
導演 齊柏林
監製 侯孝賢

11月1日 翱翔天際

文／王昀燕

　　走進齊柏林的電影公司，迎面可見的，是一幀鳥瞰台北市的空中攝影，繁密的建物佔據了這座城市，其中又以近十年來竄起成為台北新地標的台北101最為搶眼。這綠意幾稀、充斥駁雜現代建築的畫面，實在令人難以聲稱台北是一座美麗的城市。搜羅了世界各地空中攝影書籍的空拍攝影師齊柏林，原先有個小小心願——飛上高空，為台北這座生養他的城留下美好肖像。無奈，紊亂的景觀讓他捨棄了此念頭，但他卻不因此繳械，反而放寬了視野，將目光投向台灣，雄心壯志地，期許藉由拍攝台灣首部空拍電影，綻放台灣的美麗與哀愁。

　　歷時三年拍攝，累積了四百小時飛行，斥資九千萬始完成的《看見台灣》自拍攝之初即話題不斷，尤以籌拍過程中募資困難、屢屢難以為繼備受矚目。首度從靜態攝影轉向動態影像紀錄的齊柏林，一如許多投身電影志業的導演，憑著一片赤誠與狂熱，不惜抵押房子，購入要價高昂的空拍設備，準備奮力一搏。訪談過程中，他說：「你叫我導演，我會很不好意思，因為這部片是我問出來的，我問了好多不同的導演，因為過去台灣沒有類似的經驗，無前例可依循。」或許是初心動人，或許是行銷奏效，或許是乘著「愛台灣」的高分貝聲浪，《看見台灣》甫

上映,首週末票房即高達一千一百萬,如今網路上口碑不斷發酵,看來勢將掀起一波波觀影熱潮。

義務擔任本片旁白的吳念真讚揚齊柏林有著「不尋常的態度和高度」,本期專訪《看見台灣》導演齊柏林,一探他在影像背後懷抱的深情與關懷。

────── 您早先服務於交通部國道新建工程局,1991年起有機會參與公共工程的空拍作業,請您先談談空中攝影的經驗。

齊柏林(以下簡稱齊):那是參與國家重大工程的一些拍攝,其實之前有當過其他攝影師的助理,也有很少的經驗。很多人都問我第一次飛行的經驗,其實印象模糊,因為是工作,要幫人家換底片,偶爾拍個幾張,剛開始懷著期待、緊張,以及一點點害怕,本來我會懼高,可是因為很專心工作就忘了,後來覺得我還滿能適應在飛機上面工作。

飛行攝影除了攝影技術本身是必備的之外,攝影者的觀察能力也很重要。每個攝影師都喜歡拍漂亮的景色,可是我會看到不美麗的那一塊,其實就是傷痕,包括不當的開發、破壞生態的建設。我很早就發現到這個問題,只是以前有一種心態──家醜不可外揚,所以我想拍美麗的台灣,把不好看的藏起來。可是隨著我對環境議題知道的愈多,很多照片,你不用解釋就可以看出其中的現象,我是從空中攝影才開始認識我們自己的環境、自己的家園,覺得我要在某些地方特別去觀察、記錄,才會拍到很多不美好的那一塊。

────── 您大概是什麼時候開始留意到不美好的一面?

齊:陸陸續續都有,開始從事飛行攝影時就有發現。我一開始想拍空拍時,有個小小心願,想

把台北市拍下來,因為我蒐集了全世界四、五十個國家或城市的空中攝影書籍,國外經常用鳥瞰的方式在介紹他們自己的土地,漂亮得不得了。結果當我飛往台北上空,要拍我們的城市時,發覺很難把它表現得很美,看起來都是鐵皮屋頂,一片紊亂,建築物也沒什麼特色,就美感來講,實在很難表現。而且我拍攝的當下,正值台北在大興土木,基隆河在截彎取直,大安森林公園的樹苗才剛栽下沒多久,要拍得漂亮很困難。上去觀察過幾次,發現很難表現,就把我的心願放大,想拍整個台灣,後來陸續出了好幾本出版品,都是以台灣各式各樣的地景作為紀錄對象,偶爾會穿插一些作為提醒、誘人省思的影像,包括污染、濫墾等。

────── **在地景的挑選上,您如何抉擇?**

齊: 初期,航空公司給了我很多不同的飛行機會,讓我搭便機,因為飛機很貴,我以前根本不可能自己租飛機,所以他們去哪裡出任務我就跟著去,譬如要去做國家公園的吊掛任務、安寧病人的後送、巡山等等。在飛行的過程中,我沒辦法挑選,看到什麼就記錄下來,後來愈看愈多,而且有點能力可以自己租直升機時,就開始有系統地記錄台灣,把區域的特色和地形記錄下來。當時記錄的態度是,希望把每一寸土地都拍下來,因為租飛機很貴,每一分每一秒都希望能有紀錄,就拚命地拍,也沒有太多思考,我都是從影像構圖的角度去拍,拍回來後再去看哪些圖片可以發表。

就地景挑選而言,一開始一定是挑台灣知名景點,譬如到中部一定想拍日月潭、阿里山。我想拍的地方很多,這部片子裡面沒有澎湖、蘭嶼、綠島等離島,因為那邊要飛得很遠,必須租借另一種飛機,一小時十五萬,以拍澎湖為例,來回飛就要花六十萬,後來因為找不到預算就放棄了離島拍攝。

期間我也大量閱讀很多跟環境相關的書籍,因此知道何謂水土保持、水庫優氧化、高山農業、海岸線水泥化,涉獵得愈多,上飛機後,很快就可以看到那些現象。空中攝影最特別的是,不用太多解說,就可以看出這些照片反映了什麼問題,相較之下,在地面上可能很難表現。這部電影初剪完後,在還沒有旁白、音樂的情況之下,我請戴立忍來幫我看片子,看完後,他說:「柏林,你要勇敢地挑戰這部電影是沒有旁白的。」他如此建議,因為他都看得懂,平常他對社會、環境議題就很投入,我當然知道那是一個期許,但我覺得這部片子主要還是要讓大家容易看得懂,所以我並沒有那麼勇敢,還是有旁白。

──────── 拍這部片的起心動念主要是2009年發生八八風災的緣故？

齊：八八風災是讓我決定要放棄公職，全心投入，但我在2008年就有此想法。我不是從事動態影像紀錄，旁邊的人都是拍平面照片或專家學者，當時跟一些人講了這個想法，但大部分人都聽不懂我在講什麼，因為過去少有空拍的動態影像，而且沒有穩定的畫面，都很震動。我以前當很多導演或攝影師的飛行顧問，他們要空拍時，我幫他們協調、跟飛行員溝通，空中攝影除了技術外，最重要的是要能夠跟飛行員溝通，很多人不會引導飛機，就拍不到你要的畫面。過去我擔任顧問的角色時，很多人花了這麼多錢，租了飛機，可是都沒有看到畫面；有的攝影師會帶Steadicam（攝影機穩定器）上去、用彈力橡皮吊攝影機，還看過有人抱枕頭去頂攝影機，都是為了防震，但都做不到。所以他們就覺得怎麼可能，光看那些震動的畫面都暈了，怎麼看一部都是空拍的紀錄片，就算了解我想做什麼的人，也覺得不可能，因為那需要很大的經費投入。

──────── 從靜態影像轉到動態影像，是有感於靜態影像之不足嗎？

齊：我出了很多書，超過三十本攝影集，除了我自己的，也幫不同單位出空中攝影專書。我經常獲邀到各個學校、社團、公司行號去演講，在演講的過程中，感覺到非常明顯的狀況是，大家不認識我們的土地、我們的家園。我以前去大學通識課程演講，現場八、九百人，有七、八百人在你面前睡覺，對演講者而言實在很挫折。一張照片要講一兩分鐘，好像很嘮叨，有時講得又不好笑，就很挫折，想換另外一種方式讓大家認識我們的家園，便想拍部電影。我去演講時，講得口乾舌燥，苦口婆心，講到不想講。我很排斥演講，想說拍一部影片，畫面好看，音樂好聽，也許看起來不會那麼枯燥無聊，讓觀眾可以從中獲取一些我想提醒的資訊。

──────── 當時您有看了什麼樣的影片而受到啟發嗎？

齊：沒有。我只是好奇，為什麼好萊塢電影裡面很多飛行的畫面都拍得很漂亮、很穩定？BBC生態節目中，北極熊冬眠後從雪地裡出來，怎麼拍的？鯨魚在海上交配，那畫面是怎麼拍的啊？很多動物大規模遷徙的畫面，你知道是空拍，可是怎麼可以拍得這麼穩定？2008年，我用關鍵字去搜尋，才知道原來有空中攝影的系統專門在拍這種東西，而且好多種。我看了一知半解，就直接發信去代理商詢問，請他們報價，推薦我比較合適的，那設備出好幾代了，及

至2008年的新款已是很穩定的設備。我記得他們給我的報價是七十二萬美金，那時匯率還是1:33。一看，要價三千萬台幣，我怎麼可能買得起！

2008年底，我一直思索如何能擁有這套設備，我在上班，根本不可能負擔這麼高昂的費用；2009年六月，我就從國外租這套設備進來台灣，配了一個operator（操作員），帶著他在台灣飛了一圈，總計三十個小時，大概花了台幣三百萬。從國外租設備是以週計費，設備進來後，第一天下雨、第二天下雨、第三天也下雨，都不能飛，後來用三天繞了台灣一圈，一天平均飛十個小時。我以前沒做過影片，心想三十個小時的素材剪成一個半小時應該沒什麼問題，結果後來好不容易只湊了六分鐘的畫面。雖然拍了很多素材，可是要怎麼把它們兜在一起？我覺得要講一個故事很困難，那時候剪了一個六分鐘的Demo影片，只是告訴大家空拍可以拍到這樣的品質和穩定度。

同一時間，盧貝松監製的影片《搶救地球》（*Home*）全球發行，我非常興奮，原來人家兩年前就已經在做這件事，剛好2009年發表。《搶救地球》在台灣發行時，我買了七十張電影票，分贈我原本去尋求支持的人及一些朋友，結果大部分人都在電影院裡面睡著了，因為《搶救地球》畫面很漂亮，音樂也很棒，但它跟台灣沒有關係。但《搶救地球》裡面講到全球五十二個國家的各種現象和問題，其實在台灣大部分都可以看得到，我覺得《搶救地球》給了我一個激勵，因為以前人家不相信可以用空拍拍電影，可是《搶救地球》已經做出來了。

我在2009年拍了一圈後，八月就碰到八八風災，那時已經沒有錢可以再拍了，只能用一般的空拍方式進去拍。八八風災那種殘酷的景象其實很恐怖，從921到莫拉克，幾乎所有災害我都去拍過，相較之下，過去那些災害真的都微不足道，我心裡非常震撼，深受衝擊，經過審慎思考，決定拍一部台灣的紀錄片，便開始籌備。那時我還在上班，2010年才正式辭去工作，當時我得到大家的支持，湊了一些錢，不夠的部分用自家的房子去借貸，才買到這一套設備。之後又再度面臨沒有錢租直升機的難題，目前租一次直升機要價十萬到十五萬不等，不同機型有不同費用。一開始大家還不太相信你可以做這件事情，尋求資助時很困難，所以必須接很多商業拍攝，讓我們可以有飛行的機會。

——————**在影片架構及腳本方面，最初的構想與具體執行方式為何？**

齊：我對台灣的環境太熟悉了，就把我要講的問題全部列出來，其實台灣的環境問題是環環相扣的，從山上、河川到海岸，基本上就這三大架構。大家建議，一邊拍攝，就要一邊撰寫腳本了，於是我們請了一個編劇寫腳本，他參與了一年的拍攝過程，知道我要拍什麼、講什麼，架構都非常清楚，他就寫寫寫，我拍拍拍。2012年十一月，腳本出來了，我們開始要剪片，結果發現窒礙難行，空拍的每一個畫面都很漂亮，可是要根據腳本去把它銜接起來就有問題，因為我們事先不可能有分鏡，只是把每一場景用不同角度、不同方式表現到最好，可是根據腳本來剪畫面時，會發現有很多是違反剪接邏輯的。我們大概試了三天，試不下去，後來就決定放棄，把腳本全部丟掉，全部用我之前拍攝的架構，用畫面來說故事。譬如，把水泥化的畫面全部挑出來，讓一個一個銜接起來是順暢的，講到地層下陷的問題也是一樣，把畫面和畫面先結合起來之後，整部片架構拉出來，才請編劇重新根據我的影片去寫腳本、寫故事。腳本還好，剪接是最困難的，我跟剪接師在一些事件上的觀點和態度不同，甚至有所衝突。

——————— **在畫面的選取上您個人比較重視的是什麼？**

齊：我真的是比較重視影像的品質。有些畫面，可能一分鐘、兩分鐘，過程中飛機突然搖晃震動，一有瑕疵，我就不用了。至於我為什麼堅持要用某個畫面，可能是因為在拍攝過程中，經歷了非常危險的狀況，或者是這個畫面很難取得，可是剪接師看到那種平穩的畫面完全沒有感覺，因為畫面太平穩了。像最後拍玉山小朋友唱歌的畫面，那是有始以來最恐怖的一次。那一天飛行的狀況很危險，風很大，風起雲湧，直升機上下落差是一百英尺，剛開始飛上去繞時，根本沒辦法控制我的鏡頭，鏡頭亂飄，後來是找到起伏的節奏，才順著去控制鏡頭，所以拍完我就想趕快逃離。

原聲童聲合唱團的宗旨是要讓世界聽見玉山的歌聲，但他們從未上過玉山，我們跟他們提這個想法時，他們就很想上去，不過他們最後拿出國旗並不是我事先安排的，我完全不知情。他們為什麼要帶國旗上山？因為他們經常到世界各地比賽，可是都沒有自己的旗幟，不能代表自己的國家，那一次上去時他們就帶了國旗，想要表達對這個國家、這片土地的敬意。現場看到時，我非常感動、非常激動，我從小成長於忠黨愛國的家庭，雖說近年對國旗並沒有特殊的情緒，可是在那樣的情況之下，看到國旗飄揚，心情很激動。我一激動就沒辦法拍，儘管熱淚盈眶，仍是強壓情緒，把畫面拍完才落下淚來，否則在機上掉眼淚就沒法拍了，因為鏡片溼了怎麼對焦？

────── 影片中有很大篇幅呈現台灣生態被破壞的狀況,提及環境保護與產業發展長期以來處於矛盾與衝突之中,隨後以苗栗灣寶的洪箱,以及宜蘭的賴青松投入有機農作為例,說明以個人之力實踐友善土地的可能。然而,這並不能解決上述提及之龐大結構性問題,您個人怎麼看?

齊: 在講到洪箱和賴青松之前,放了很多民俗節慶的畫面,看到前面那麼多烏烏糟糟的事情,其實老百姓碰到問題時,只能祈求上天,用祈神敬天的方式來取得心靈的慰藉。老百姓的願望說真的很小,無非是風調雨順、國泰民安,自己可以賺點錢,但我們並無法解決那個矛盾和衝突。最後放那兩個例子,意謂著已經有人開始以另外一種態度及友善的行為對待土地,而他們也逐漸影響到周邊的人。舉例來說,洪箱以前在種有機地瓜時,不用化學肥料、不噴農藥,地瓜田長滿了雜草,人家還笑她懶惰,結果村民慢慢發現她的地瓜怎麼賣得比要花費肥料和農藥成本的貴一倍,這才發現,如此作為不僅對土地友善,其次可以改變一般大眾的消費習慣。賴青松也是如此,他的穀東每年得到的稻米都不一樣,甚至有時發生蟲害,大家都沒得吃,但大家願意鼓勵他的理念;現在宜蘭很多地方都有穀東俱樂部,可見其理念影響了很多人,慢慢擴散開來,只是時間可能拉得比較長,可是做總比不做好吧。這個片子說真的只能提醒大家,希望大家能夠換另外一種方式來善待我們的土地。

────── 環境議題非常複雜,即便現今有許多人針對不同議題進行抗議與聲援,似乎仍難以撼動整個龐大的結構。作為一個紀錄者,關注相關議題這麼多年,您期待這部影片能夠發揮什麼樣的作用?

齊: 其實這片子某種程度是在跟政府對話,他們不是不知道,關鍵在於有沒有決心做出改變。過去大部分老百姓不知道,所以我覺得讓老百姓的聲音可以出來,甚至政府可以聽得到,就會有一個很好的溝通平台。過去所有環境保護的問題都是用激烈抗爭的方式,其實很多抗爭活動並非得到全體人民的支持,有些人將抗議者視為刁民,我這算是一個柔性的訴求,沒有控訴什麼事情,但把看到的現象呈現出來,我覺得這是可以影響大家的。

我們大部分都說台灣很漂亮,是福爾摩沙,去歐洲才知道台灣醜斃了,我就是恨鐵不成鋼的心態。在空中要記錄台灣的美麗其實很困難,飛行時特別要琢磨怎麼飛,去蕪存菁後才能拍下來,可是難看的畫面卻俯拾皆是!片中的美景都是特別去找的。人家說,以前拍《無米樂》時

後壁的稻田很漂亮，其實後壁的稻田一邊是鐵路，一邊是高鐵，中間又是電線桿，又有縱貫線，拍到的畫面都是被切割的。很多人在尚未看片前，都以為這是一部關於美麗台灣的片子，看完後，竟然說這是恐怖片（笑）。但恐怖片是值得反省的。

---——我們長年看到的台灣紀錄片大多以人為主要拍攝對象，尤其台灣又非常講究人情，更容易傾向以人的故事去打動觀眾；《看見台灣》採取的是空拍攝影，回歸大地，相形之下，人顯得渺小。長期拍攝下來，您怎麼思考人與土地的關係，以及人扮演的角色？

齊：人雖渺小，可是摧毀土地的力量非常大，這部片沒有男主角、女主角，看到的都是怪手、卡車，從空中看，人就跟螞蟻一樣，你看，螞蟻在囤積食物時多麼厲害，而人在破壞環境的時候實在是力量非常大。一如電影片尾曲〈看見〉歌詞描述的，人的欲望太大，對土地需索無度，造成現在這般景象。我覺得人要學會謙卑，過去我們常說人定勝天，人是萬能，人是主宰，在現階段有必要重新思考人類扮演的角色，學習跟大自然和諧共處。

國家圖書館出版品預行編目資料

紙上放映：探看台灣導演本事／王昀燕 編．－－一版
－－台北市：書林，2014. 10 416面；17X23公分 －（電影苑；21）
ISBN 978-957-445-598-0（平裝）
1. 電影導演 2. 訪談 3. 台灣
987.31 103016074

電影苑 F21
紙上放映：探看台灣導演本事
Paper Projection: Interviews with Taiwan Film Directors

編　　　者	王昀燕
作　　　者	放映週報編輯群
編　　　輯	劉純瑀
封 面 設 計	好春設計
內 頁 設 計	李莉君
出 版 者	書林出版有限公司
	100台北市羅斯福路四段60號3樓
	Tel (02)2368-4938．2365-8617　Fax (02)2368-8929．2363-6630
台北書林書店	106台北市新生南路三段88號2樓之5　Tel (02)2365-8617
學校業務部	Tel (02) 2368-7226．(04) 2376-3799．(07) 229-0300
經銷業務部	Tel (02)2368-4938
發 行 人	蘇正隆
郵　　　撥	TEL15743873．書林出版有限公司
網　　　址	http://www.bookman.com.tw
經 銷 代 理	紅螞蟻圖書有限公司
	台北市內湖區舊宗路二段121巷19號
	電話02-27953656(代表號) 傳真02-27954100
登 記 證	局版臺業字第一八三一號
出 版 日 期	2014年10月一版初刷
定　　　價	450元
I S B N	978-957-445-598-0

影片《逆光飛翔》劇照由春光映画提供
© 2012 Block 2 Pictures Inc. All rights reserved.

欲利用本書全部或部分內容者，須徵得書林出版有限公司同意或
書面授權。請洽書林出版部，電話：02-23684938。